중학 매3수학 1-1

1단계　2단계　3단계

중학 매3수학
200% 공부법

"어렵지 않게 공부하면서
실력이 오르는 공부가 진짜 공부이다."

01

아는 개념부터
시작해야
이해가 잘 된다.

처음부터 새로운 개념만 공부한다.
⇨ 새로운 개념이 어렵다.
⇨ 수학이 점점 어렵고 문제도 잘 안 풀린다.

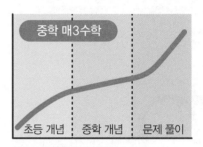

아는 개념부터 공부한다.
⇨ 새로운 개념이 쉽게 이해된다.
⇨ 수학 문제가 잘 풀린다.

중1 수학에서 가장 먼저 배우는 것이 소인수분해이다. 소인수는 뭐고, 분해는 또 뭔가? 대부분의 학생들은 초등 때와 완전히 다른 수학 용어로 당황한다. 또 확 달라진 개념과 문제를 보고 중학수학이 너무 어렵다고 투덜댄다. 그런데 투덜댄다고 수학이 쉬워질까?

수학은 어느 과목보다 '위계'가 뚜렷한 과목이다. 자연수의 사칙계산을 모르고 분수와 소수의 사칙계산을 할 수 없듯이 소인수분해도 초등 5학년 때 배운 약수와 배수의 개념을 모르고서는 소인수분해를 제대로 이해하기 어렵다.

이처럼 수학은 초등에서부터 고등까지 개념이 연결되어 있다. 이미 알고 있는 개념을 바탕으로 새로 배우는 개념을 연결하면 한결 쉽게 이해가 되는 것은 당연한 일이다.

이 책은 새로운 개념을 배우기 전에 이전에 배웠던 개념을 먼저 공부한다. 때로는 초등에서 배웠던 개념이 될 수도 있고, 앞 단원에서 배웠던 개념이 될 수도 있다. 분명한 것은 아는 개념부터 시작하니 새로운 개념도 쉽게 받아들여지고, 새로운 개념이 쉽게 이해되니 문제도 당연히 잘 풀릴 것이며 결국에는 수학도 공부할 만한 과목이라고 느끼게 될 것이다.

1단계 200% 활용법	중학에서 새로 알아야 할 개념과 연계된 초등 바탕 개념부터 시작하라. 이미 알고 있는 개념이므로 가볍게 읽고 관련 연습 문제를 스윽~ 풀어 보자.

02

수학 개념을
국어처럼
읽어 봐라!

보통 우리는 '수학 문제를 잘 풀기 위해서는 수학 개념을 이해해야 한다.'라고 말하는데, 수학 개념을 이해하기 위해서는 어떻게 공부해야 하는가? 일단 개념을 읽자. 읽어야 이해도 된다. 허나 실상은 초등 때 습관처럼 개념을 읽지 않고 바로 문제를 푸는 경우가 많다. 그래서 제안한다. **수학도 국어처럼 읽어 보자. 한 개념당 5분도 안 걸린다.**
개념을 읽으면 문제를 푸는 데 많은 도움이 된다. 5분 투자 대비 최고의 효과를 내는 개념 학습, 꼭 공부하자.

2단계 200% 활용법	소리 내어 글을 읽는 것을 음독이라고 한다. 음독은 입으로 읽고 귀로 듣고 머리로 생각하게 해주므로 개념을 이해하는 데 도움이 된다. 나직한 목소리로, 때로는 소리내지 않고 읽어 보자. 특히 색을 넣어 강조한 부분은 중요한 용어 또는 개념이므로 좀 더 힘주어 읽어 보자.

03

핵심은 최대한
걸러서
노력 낭비 없이
기억해라.

이해하지 않고 모든 개념과 문제, 풀이를 외우고 시험을 보면 한 번은 100점을 받을 수 있을 것이다. 허나 100 % 외울 수도 없을 뿐더러 일부 외웠다고 해도 얼마 가지 않아 잊어버리고 만다.
'이해'와 '기억'은 한 세트가 되어야 비로소 나의 '지식'이 된다. 그런데 기억할 것이 너무 많으면 힘들지 않을까? 이 책은 기억해야 할 부분을 거르고 걸러서 **꼭 기억해야 할 개념을 이미지로 정리해 기억하기 쉽게 하였다. 모든 것을 기억하려고 애쓰지 않아도 된다. 꼭 기억할 부분만 반복해서 보자. 저절로 기억될 것이다.**

기억할 부분만 거르자.

10% 기억
90% 이해

이것만은 꼭! 200% 활용법	필수적으로 알아야 할 개념, 실수하기 쉬운 개념 등을 정리해 둔 '이것만은 꼭!'은 수박 겉핥기 식으로라도 수시로 반복해서 훑어 보자. 3번 이상 반복하는 것을 권장한다.

04

실수가 줄면
공부 자신감이
생긴다.

많은 학생들이 틀린 문제를 다시 푸는 것이 중요하다는 것은 알고 있지만 실제로는 잘 실천하지 않는다. 왜 그럴까?

아마도 앞으로 풀어야 할 문제가 산더미처럼 많은데 이미 풀었던 문제를 다시 풀려고 하니까 시간도 별로 없고 귀찮고 싫어서 그러지 않을까?

하지만 틀리는 문제가 많다는 것은 내 수학 실력에 군데군데 구멍이 있다는 것이다.

이 구멍을 메꾸어야 공부 자신감도 생기고 진짜 수학 실력이 늘어나는 것이다.

이 책은 많은 학생들이 자주 틀리는 문제들을 다시 풀어 '구멍 제로'에 도전하게 하였다.

틀렸다면 더 집중해서, 혹시 맞혔더라도 자신 없는 문제는 다시 한번 반복하여 풀게 하였다. 그 과정에서 수학 자신감이 생기게 될 것이다.

또 풀기 200% 활용법	잘 틀리는 문제들만을 모아 반복해서 풀게 한 '또 풀기'를 통해 수학 구멍을 메꿀 수 있게 하였다. 이 문제들은 3번 반복해서 풀어 보고, 공부 계획표에 반복 횟수를 체크하도록 하자.

두부를 된장에 넣고 끓이면 된장찌개, 해물과 섞어 끓이면 해물두부찌개, 김치, 고기와 섞어 만들면 만두 등 같은 재료라도 조금 다른 재료와 섞이면 전혀 다른 음식이 만들어진다. 마찬가지로 수학의 개념, 원리, 공식 등을 음식에 쓰이는 재료라고 본다면 재료의 양과 종류, 조리 과정에 따라 다양한 수학 문제를 만들 수 있다.

이때 재료의 특성을 정확하게 알고 있다면 어떤 맛의 음식이 될지 상상할 수 있듯이 **개념 학습이 잘 되어 있다면 어떤 유형의 문제를 만나도 당황하지 않고 해결할 수 있다.**

05

**이젠 자신감이
붙을 것이다.**

틀린 문제를 진단해 보면 대부분 개념의 이해 부족에서 비롯되는 경우가 많다. 그 밖에 계산 과정에서 실수하는 경우도 있고, 때로는 문제 자체를 전혀 이해하지 못하는 경우도 있다. 친구의 틀린 풀이를 보면서 틀린 원인을 찾아보자.

"친구도 나랑 똑같이 개념을 잘못 이해했구나.", "친구도 나랑 똑같이 계산 실수를 하는구나." 안도가 되긴 한다. (이는 수학을 잘해야 한다는 조바심에서 벗어나는 데도 도움이 많이 된다.) 한발 더 나아가 친구의 틀린 풀이를 직접 고쳐 보자. 분석하는 능력이 생길 것이며, 수학에 대한 자신감이 한층 더 커질 것이다.

**친구의 구멍 문제
200% 활용법**

친구의 구멍 문제를 통해 나의 개념 학습의 이해 정도를 파악하고,
부족한 부분을 한 번 더 보완할 수 있다.

06

**지금 당장
시작하자.
오늘부터 1일!**

중학 매3수학은 개념을 쉽게 익히고 다지는 데 주력하였다.
그러기 위해 개념에 구멍이 나지 않도록 3단계로 학습을 설계하였다.
또한 문제가 익숙해질 수 있도록 최적의 반복 문제를 제공하였으며,
**실수하기 쉬운 문제만을 모아 둔 '또 풀기'와 '친구의 구멍 문제'를 통해 수학 구멍을 메꾸
고 또 메꾸려고 하였다.**
아무리 좋다고 소리쳐 말해도 가장 중요한 것은 여러분의 결심과 실천이다.
이 책을 펼쳤다면 미루지 말고 지금 당장 시작하자.

> 66
> 중학 매3수학 1-1은 총 30강으로 구성되어 있다.
> 학습 계획표를 보고 공부할 날짜를 써보자.
> 오늘부터 여러분은 수학 공부 1일이 시작된 것이다.
> 99

이 책의 구성과 특징

중학 매3수학의 3단계 학습은...

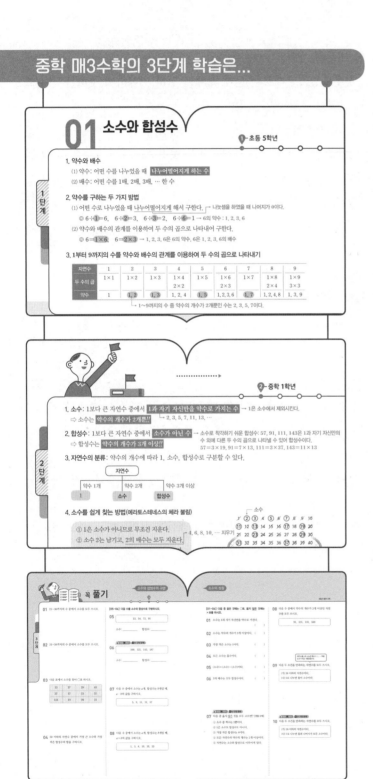

1단계 : 아는 개념부터 시작한다.

중1 개념을 공부하기 전, 이전에 배웠던 초등 개념이나 앞 단원에서 배웠던 개념을 먼저 공부함으로써 개념의 바탕을 다져주었다.

2단계 : 쉽고 편하게 개념을 익힌다.

너무 많은 설명이나 너무 많이 압축된 개념이 아닌 꼭 알아 두어야 할 핵심 개념을 공부하기 편하게 정리하였다.

3단계 : 핵심 문제를 푼다.

많은 유형의 문제보다는 핵심 문제를 반복적으로 충분히 다루어 문제를 능숙하게 풀 수 있도록 하였다. 이것만 풀어도 교과 대비 완성!

중학 매3수학의 3단계 학습 효과를 더 높여 주는 + 알파

또 풀기

틀리기 쉬운 문제들만을 모아 반복해서 풀게 하여
수학 구멍이 생기지 않도록 하였다.

한 번 더 연산 연습

반복 연습이 관건인 연산 문제, 한 번 더 연산 연습으로 속
도와 정확도를 높였다.

수학 구멍을 메꾸어 주는 빈틈없는 구성

'이것만은 꼭!'
개념을 잊어버리지 않게
수학 구멍을 메꾸어준다.

'친구의 구멍 문제'
오개념이 생기지 않도록
수학 구멍을 메꾸어준다.

'구멍탈출'
수학 구멍에서 벗어날 수
있게 도와준다.

차례

1

소인수분해

초등 때 배운 아는 개념을 바탕으로 차근차근 중등 개념을 익혀 나가자.

2

정수와 유리수

2단원은 계산이 많아 힘들거야. 하지만 수학의 바탕이 되는 수 연산이므로 익숙해질 때까지 반복하자.

3

문자와 식

4

일차방정식

문자를 이용하여 식을 계산하니
낯설고 어렵게 느낄 수 있으나
곧 익숙해질 것이다.
앞으로 문자식만 쭉 나오니까..

5

좌표평면과 그래프

이제 마지막 단원,
좀 더 힘내서~ 화이팅!

공부 계획표

- **공부할 날짜와 시간을 정확하게 쓰자.**
 날짜는 공부 계획을 세우기 위함이고, 시간은 집중해서 문제를 풀기 위함이다.

- **공부가 끝나면 공부 계획 만족도를 체크해 보자.**
 반성하고 이를 고쳐 실천하려고 노력한다면 수학 실력은 당연히 좋아질 것이다.

- **배운 내용을 3번 반복하자.**
 중요한 것만을 골라 모아 둔 '이것만은 꼭!'과 '또 풀기'는 최소 3번 반복할 것을 권장한다.

• 읽기 편하기 위해 01, 02, 03, …을 1강, 2강, 3강, …으로 표현했습니다.

공부 순서	공부 계획	공부 계획 만족도	반복 횟수
1강	●월●일●시●분 ~ ●월●일●시●분	5 / 4 / 3 / 2 / 1	3 / 2 / 1
2강	●월●일●시●분 ~ ●월●일●시●분	5 / 4 / 3 / 2 / 1	3 / 2 / 1
또 풀기	○월 ○일 ○시 ○분 ~ ○월 ○일 ○시 ○분	5 / 4 / 3 / 2 / 1	3 / 2 / 1
3강	●월●일●시●분 ~ ●월●일●시●분	5 / 4 / 3 / 2 / 1	3 / 2 / 1
4강	●월●일●시●분 ~ ●월 ○일 ○시 ○분	5 / 4 / 3 / 2 / 1	3 / 2 / 1
또 풀기	○월 ○일 ○시 ○분 ~ ○월 ○일 ○시 ○분	5 / 4 / 3 / 2 / 1	3 / 2 / 1
5강	●월●일 ○시 ○분 ~ ●월●일 ○시 ●분	5 / 4 / 3 / 2 / 1	3 / 2 / 1
6강	●월●일 ○시 ○분 ~ ●월●일 ○시 ○분	5 / 4 / 3 / 2 / 1	3 / 2 / 1
7강	●월●일 ○시 ○분 ~ ●월●일 ○시 ○분	5 / 4 / 3 / 2 / 1	3 / 2 / 1
또 풀기	○월 ○일 ○시 ○분 ~ ○월 ○일 ○시 ○분	5 / 4 / 3 / 2 / 1	3 / 2 / 1
8강	●월●일 ○시 ○분 ~ ●월 ○일 ○시 ○분	5 / 4 / 3 / 2 / 1	3 / 2 / 1
9강	●월 ○일 ○시 ○분 ~ ●월 ○일 ○시 ○분	5 / 4 / 3 / 2 / 1	3 / 2 / 1
10강	●월 ○일 ●시 ○분 ~ ●월 ○일 ○시 ○분	5 / 4 / 3 / 2 / 1	3 / 2 / 1
11강	●월 ○일 ○시 ○분 ~ ●월 ○일 ●시 ○분	5 / 4 / 3 / 2 / 1	3 / 2 / 1
또 풀기	○월 ○일 ○시 ○분 ~ ○월 ○일 ○시 ○분	5 / 4 / 3 / 2 / 1	3 / 2 / 1
12강	●월 ○일 ○시 ○분 ~ ●월 ○일 ○시 ○분	5 / 4 / 3 / 2 / 1	3 / 2 / 1
13강	●월 ○일 ○시 ○분 ~ ●월 ○일 ●시 ○분	5 / 4 / 3 / 2 / 1	3 / 2 / 1
한 번 더 연산	○월 ○일 ○시 ○분 ~ ○월 ○일 ○시 ○분	5 / 4 / 3 / 2 / 1	3 / 2 / 1
또 풀기	○월 ○일 ○시 ○분 ~ ○월 ○일 ○시 ○분	5 / 4 / 3 / 2 / 1	3 / 2 / 1
14강	●월●일 ○시 ○분 ~ ●월 ○일 ○시 ○분	5 / 4 / 3 / 2 / 1	3 / 2 / 1
15강	●월●일 ○시 ○분 ~ ●월 ○일 ○시 ○분	5 / 4 / 3 / 2 / 1	3 / 2 / 1
16강	●월●일 ○시 ●분 ~ ●월 ○일 ○시 ●분	5 / 4 / 3 / 2 / 1	3 / 2 / 1
한 번 더 연산	○월 ○일 ○시 ○분 ~ ○월 ○일 ○시 ○분	5 / 4 / 3 / 2 / 1	3 / 2 / 1
또 풀기	○월 ○일 ○시 ○분 ~ ○월 ○일 ○시 ○분	5 / 4 / 3 / 2 / 1	3 / 2 / 1

공부 계획 만족도 체크 ✓

●●●●● 5점 │ 목표 날짜와 목표 시간에 맞추어 집중해서 공부하였다.
●●●●● 4점 │ 목표 날짜는 맞추었으나 목표 시간은 맞추지 못했다.
●●●●● 3점 │ 목표 날짜를 맞추지 않았으나 목표 시간에 맞추어 집중해서 공부했다.
●●●●● 2점 │ 목표 날짜와 목표 시간에 공부하지 못했다.
●●●●● 1점 │ 공부하다 중간에 멈추었다.

공부 순서	공부 계획	공부 계획 만족도	반복 횟수
17강	●월●일●시●분 ~ ●월●일●시●분	5 / 4 / 3 / 2 / 1	3 / 2 / 1
18강	●월●일●시●분 ~ ●월●일●시●분	5 / 4 / 3 / 2 / 1	3 / 2 / 1
한 번 더 연산	●월●일●시●분 ~ ●월●일●시●분	5 / 4 / 3 / 2 / 1	3 / 2 / 1
또 풀기	●월●일●시●분 ~ ●월●일●시●분	5 / 4 / 3 / 2 / 1	3 / 2 / 1
19강	●월●일●시●분 ~ ●월●일●시●분	5 / 4 / 3 / 2 / 1	3 / 2 / 1
20강	●월●일●시●분 ~ ●월●일●시●분	5 / 4 / 3 / 2 / 1	3 / 2 / 1
21강	●월●일●시●분 ~ ●월●일●시●분	5 / 4 / 3 / 2 / 1	3 / 2 / 1
한 번 더 연산	●월●일●시●분 ~ ●월●일●시●분	5 / 4 / 3 / 2 / 1	3 / 2 / 1
또 풀기	●월●일●시●분 ~ ●월●일●시●분	5 / 4 / 3 / 2 / 1	3 / 2 / 1
22강	●월●일●시●분 ~ ●월●일●시●분	5 / 4 / 3 / 2 / 1	3 / 2 / 1
23강	●월●일●시●분 ~ ●월●일●시●분	5 / 4 / 3 / 2 / 1	3 / 2 / 1
또 풀기	●월●일●시●분 ~ ●월●일●시●분	5 / 4 / 3 / 2 / 1	3 / 2 / 1
24강	●월●일●시●분 ~ ●월●일●시●분	5 / 4 / 3 / 2 / 1	3 / 2 / 1
25강	●월●일●시●분 ~ ●월●일●시●분	5 / 4 / 3 / 2 / 1	3 / 2 / 1
26강	●월●일●시●분 ~ ●월●일●시●분	5 / 4 / 3 / 2 / 1	3 / 2 / 1
또 풀기	●월●일●시●분 ~ ●월●일●시●분	5 / 4 / 3 / 2 / 1	3 / 2 / 1
27강	●월●일●시●분 ~ ●월●일●시●분	5 / 4 / 3 / 2 / 1	3 / 2 / 1
28강	●월●일●시●분 ~ ●월●일●시●분	5 / 4 / 3 / 2 / 1	3 / 2 / 1
또 풀기	●월●일●시●분 ~ ●월●일●시●분	5 / 4 / 3 / 2 / 1	3 / 2 / 1
29강	●월●일●시●분 ~ ●월●일●시●분	5 / 4 / 3 / 2 / 1	3 / 2 / 1
30강	●월●일●시●분 ~ ●월●일●시●분	5 / 4 / 3 / 2 / 1	3 / 2 / 1
또 풀기	●월●일●시●분 ~ ●월●일●시●분	5 / 4 / 3 / 2 / 1	3 / 2 / 1

01

소인수분해

05
최대공약수

06
최소공배수

07
최대공약수와
최소공배수의 활용

01 소수와 합성수

1─초등 5학년

1단계

1. 약수와 배수

(1) 약수: 어떤 수를 나누었을 때 **나누어떨어지게 하는 수**

(2) 배수: 어떤 수를 1배, 2배, 3배, … 한 수

2. 약수를 구하는 두 가지 방법

(1) 어떤 수로 나누었을 때 나누어떨어지게 해서 구한다. ┌→ 나눗셈을 하였을 때 나머지가 0이다.

　📝 $6 \div 1 = 6$, 　$6 \div 2 = 3$, 　$6 \div 3 = 2$, 　$6 \div 6 = 1$ → 6의 약수 : 1, 2, 3, 6

(2) 약수와 배수의 관계를 이용하여 두 수의 곱으로 나타내어 구한다.

　📝 $6 = 1 \times 6$, 　$6 = 2 \times 3$ → 1, 2, 3, 6은 6의 약수, 6은 1, 2, 3, 6의 배수

3. 1부터 9까지의 수를 약수와 배수의 관계를 이용하여 두 수의 곱으로 나타내기

자연수	1	2	3	4	5	6	7	8	9
두 수의 곱	1×1	1×2	1×3	1×4 2×2	1×5	1×6 2×3	1×7	1×8 2×4	1×9 3×3
약수	1	1, 2	1, 3	1, 2, 4	1, 5	1, 2, 3, 6	1, 7	1, 2, 4, 8	1, 3, 9

└→ 1~9까지의 수 중 약수의 개수가 2개뿐인 수는 2, 3, 5, 7이다.

[01~05] 다음 ☐ 안에 알맞은 수 또는 말을 써넣으시오.

01 어떤 수를 나누어떨어지게 하는 수가 ☐이다.

02 어떤 수를 1배, 2배, 3배, … 한 수가 ☐이다.

03 6의 약수는 ☐, ☐, ☐, ☐이다.

04 7의 약수는 ☐, ☐이다.

05 6을 두 수의 곱으로 나타내면 $6 = 1 \times$ ☐, $6 = 2 \times$ ☐이다.

[06~10] 다음 자연수의 약수를 모두 쓰시오.

06 4 　＿＿＿＿＿＿＿＿

07 9 　＿＿＿＿＿＿＿＿

08 10 　＿＿＿＿＿＿＿＿

09 12 　＿＿＿＿＿＿＿＿

10 19 　＿＿＿＿＿＿＿＿

중학수학은 초등수학과 달리 확실히 어려워진다.
하지만 '반드시 끝까지 하고야 만다'는 각오로 공부 계획을 세우고
시작해 보자. 자, 준비되었나?

(!) 이것만은 꼭! 중학교 수학 공부를 하는데, 왜 초등 때 배운 약수를 알아야 하죠?

자연수를 다음과 같이 두 수의 곱으로 나타낼 때, 두 수는 각각 그 자연수의 약수이다.

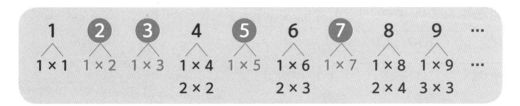

앞으로 중학수학에서는 2, 3, 5, 7, … 처럼 1과 자기 자신만을 약수로 가지는 수인 '소수'를 배우게
된다. '소수'가 중요한 이유는 1을 제외한 모든 자연수를 소수의 곱으로 표현할 수 있기 때문이다.
즉, 소수만 있으면 소수끼리 곱해서 모든 자연수를 표현할 수 있다. 앞으로 배우게 될 소수, 소인수,
소인수분해의 바탕 개념이 되는 약수에 대해 확실히 알도록 하자.
$\rightarrow 4 = 2 \times 2, \quad 6 = 2 \times 3, \quad 8 = 2 \times 2 \times 2, \quad 9 = 3 \times 3, \cdots$

● 정답과 풀이 3쪽

[11~15] 다음은 30을 여러 수의 곱으로 나타낸 것이다.
약수와 배수의 관계가 옳으면 ○표, 틀리면 ×표를 하시오.

$30 = 1 \times 30$	$30 = 2 \times 15$
$30 = 3 \times 10$	$30 = 5 \times 6$

11 30은 15의 배수이다. ()

12 10은 30의 약수이다. ()

13 1은 30의 약수가 아니다. ()

14 30의 약수의 개수는 8개이다. ()

15 3은 30의 약수이다. ()

[16~20] 다음 자연수의 약수의 개수를 구하시오.

16 3 _____

17 5 _____

18 8 _____

19 11 _____

20 13 _____

2단계

1. **소수**: 1보다 큰 자연수 중에서 1과 자기 자신만을 약수로 가지는 수 → 1은 소수에서 제외시킨다.
 ⇨ 소수는 약수의 개수가 2개뿐!!
 └→ 2, 3, 5, 7, 11, 13, …

2. **합성수**: 1보다 큰 자연수 중에서 소수가 아닌 수 → 소수로 착각하기 쉬운 합성수: 57, 91, 111, 143은 1과 자기 자신만의 수 외에 다른 두 수의 곱으로 나타낼 수 있어 합성수이다.
 ⇨ 합성수는 약수의 개수가 3개 이상!!
 $57 = 3 \times 19,\ 91 = 7 \times 13,\ 111 = 3 \times 37,\ 143 = 11 \times 13$

3. **자연수의 분류**: 약수의 개수에 따라 1, 소수, 합성수로 구분할 수 있다.

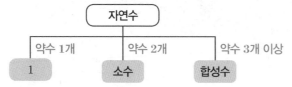

4. **소수를 쉽게 찾는 방법**(에라토스테네스의 체라 불림)

 ① 1은 소수가 아니므로 무조건 지운다.
 ② 소수 2는 남기고, 2의 배수는 모두 지운다. → 4, 6, 8, 10, … 지우기
 ③ 소수 3은 남기고, 3의 배수는 모두 지운다.
 ④ 소수 5는 남기고, 5의 배수는 모두 지운다. → 6, 9, 12, … 지우기
 └→ 10, 15, 20, … 지우기

 이와 같이 계속 지워 나가면 소수만 남는다.

 ↱소수
 X ② ③ 4 ⑤ 6 ⑦ 8 9 10
 ⑪ 12 ⑬ 14 15 16 ⑰ 18 ⑲ 20
 21 22 ㉓ 24 25 26 27 28 ㉙ 30
 ㉛ 32 33 34 35 36 ㊲ 38 39 40
 ㊶ 42 ㊸ 44 45 46 ㊼ 48 49 50

 12 4 8 9 10 18
 1 14 6 15 16 20

[01~05] 다음 □ 안에 알맞은 수 또는 말을 써넣으시오.

01 1보다 큰 자연수 중에서 1과 자기 자신만을 약수로 가지는 수는 □이다.

02 1보다 큰 자연수 중에서 소수가 아닌 수는 □이다.

03 자연수는 1과 □, □로 이루어져 있다.

04 소수는 약수의 개수가 □개이다.

05 합성수는 약수의 개수가 □개 이상이다.

[06~10] 다음 자연수가 소수이면 '소', 합성수이면 '합', 소수도 합성수도 아니면 ×표를 하시오.

06 1 _____

07 2 _____

08 3 _____

09 4 _____

10 5 _____

⚠️ 이것만은 꼭! 약수의 개수에 따른 자연수의 분류

자연수는 약수의 개수에 따라 1, 소수, 합성수로 구분한다.

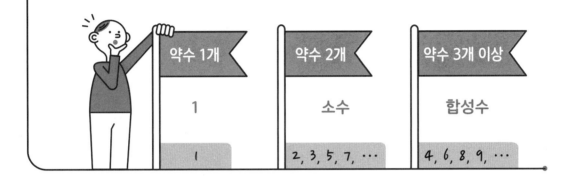

자연수(自然數)는 1부터 시작하여 1씩 커지는 수로 1, 2, 3,⋯ 을 뜻하며,
사물의 개수를 셀 때 자연(自然)스럽게 쓰이는 수(數)라는 뜻으로 자연수라고 한다.

> 4의 배수, 6의 배수, 8의 배수, 9의 배수 등은 이미 2의 배수, 3의 배수에서 지워졌으므로 다시 지울 필요가 없다.

정답과 풀이 3쪽

[11~15] 다음 자연수의 약수를 모두 쓰고, 소수이면 '소', 합성수이면 '합'을 쓰시오.

	약수	소수/합성수
11　6	_____	_____
12　7	_____	_____
13　8	_____	_____
14　9	_____	_____
15　10	_____	_____

[16~17] 다음과 같은 방법으로 소수에는 ○표, 소수가 아닌 수에는 ×표를 하시오.

- 1은 소수가 아니므로 ×표를 한다.
- 소수 2는 ○표 하고, 2의 배수에는 ×표를 한다.
- 소수 3은 ○표 하고, 3의 배수에는 ×표를 한다.
- 소수 5는 ○표 하고, 5의 배수에는 ×표를 한다.
 ⋮
이와 같은 방법으로 계속 지워 나간다.

16

1	2	3	4	5
6	7	8	9	10

17

11	12	13	14	15
16	17	18	19	20

꼭 풀기

01 21~30까지의 수 중에서 소수를 모두 쓰시오.

02 31~50까지의 수 중에서 소수를 모두 쓰시오.

03 다음 표에서 소수를 찾아 ○표 하시오.

13	27	39	43
37	17	23	57
121	19	29	21

04 50 이하의 자연수 중에서 가장 큰 소수와 가장 작은 합성수의 합을 구하시오.

[05~06] 다음 수를 소수와 합성수로 구분하시오.

05

> 53, 54, 72, 91

소수: _____ 합성수: _____

🔺 해설 꼭 보기 ➖ 구멍 문제

06

> 109, 121, 143, 187

소수: _____ 합성수: _____

07 다음 수 중에서 소수는 a개, 합성수는 b개일 때, $a-b$의 값을 구하시오.

> 5, 9, 11, 31, 57

08 다음 수 중에서 소수는 a개, 합성수는 b개일 때, $a \times b$의 값을 구하시오.

> 1, 3, 8, 19, 33, 55

정답과 풀이 3쪽

[01~06] 다음 중 옳은 것에는 ○표, 옳지 않은 것에는 ×표를 하시오.

01 소수는 1과 자기 자신만을 약수로 가진다.

()

02 소수는 약수의 개수가 3개 이상이다. ()

03 가장 작은 소수는 1이다. ()

04 모든 소수는 홀수이다. ()

05 (소수)×(소수)=(소수)이다. ()

06 3의 배수는 모두 합성수이다. ()

🔺 해설 꼭 보기 ⬤ 구멍 문제

07 다음 중 옳지 않은 것을 모두 고르면? [정답 2개]

① 소수 중 짝수는 2뿐이다.

② 1은 소수도 합성수도 아니다.

③ 가장 작은 합성수는 4이다.

④ 모든 자연수의 약수의 개수는 2개 이상이다.

⑤ 자연수는 소수와 합성수로 이루어져 있다.

08 다음 수 중에서 약수의 개수가 3개 이상인 자연수를 모두 쓰시오.

91, 121, 131, 169

자연수를 5로 나누면 몫이 2, 3, … 처럼 소수가 되는 수를 찾는다.

09 다음 두 조건을 만족하는 자연수를 모두 쓰시오.

(가) 20 이하의 자연수이다.

(나) 5로 나누면 몫이 소수이다.

🔺 해설 꼭 보기 ⬤ 구멍 문제

10 다음 두 조건을 만족하는 자연수를 모두 쓰시오.

(가) 20 이하의 자연수이다.

(나) 7로 나누면 몫과 나머지가 모두 소수이다.

02 거듭제곱

1─초등 4학년

1단계

1. 같은 수의 덧셈을 곱셈으로 간단히 나타내기

예 $3+3+3+3+3=3\times\boxed{5}$

 └─── 5번 ───┘

$\underbrace{\dfrac{2}{7}+\dfrac{2}{7}+\dfrac{2}{7}}_{3번}=\dfrac{2}{7}\times\boxed{3}$

2. 분수의 곱셈

(1) 진분수의 계산: **분모는 분모끼리, 분자는 분자끼리 곱한다.**

예 $\dfrac{3}{5}\times\dfrac{2}{7}=\dfrac{3\times2}{5\times7}=\dfrac{6}{35}$

(2) 단위분수의 계산: 분모끼리 곱하고, 분자는 항상 1이다.

예 $\dfrac{1}{3}\times\dfrac{1}{5}=\dfrac{1}{3\times5}=\dfrac{1}{15}$

(3) 분수와 자연수의 계산: **자연수는 분자와 곱한다.**

예 $\dfrac{4}{3}\times2=\dfrac{4\times2}{3}=\dfrac{8}{3}$

약분이 되면 먼저 약분을 한 후 곱셈을 한다.

[01~05] 다음 ☐ 안에 알맞은 수 또는 말을 써넣으시오.

01 분수의 곱셈은 분모는 ☐끼리, 분자는 ☐끼리 곱한다.

02 단위분수의 곱셈은 분자가 항상 ☐이다.

03 $2+2+2+2+2=2\times\boxed{}$이다.

04 $\dfrac{1}{2}\times\dfrac{1}{2}\times\dfrac{1}{2}\times\dfrac{1}{2}\times\dfrac{1}{2}\times\dfrac{1}{2}=\dfrac{1}{2}\times\boxed{}$이다.

05 $\dfrac{2}{5}\times3=\boxed{}+\boxed{}+\boxed{}$이다.

[06~10] 다음을 계산하시오.

06 $\dfrac{2}{3}\times\dfrac{4}{6}$ _____

07 $\dfrac{3}{7}\times\dfrac{2}{3}$ _____

08 $\dfrac{4}{5}\times\dfrac{3}{8}$ _____

09 $\dfrac{1}{3}\times\dfrac{1}{11}$ _____

10 $\dfrac{5}{7}\times\dfrac{5}{6}$ _____

요즘 학생들 사이에서는 줄임말을 많이 쓰는데, 수학에서도
줄여서 간단하게 표현하는 것이 있다. 3×3×3×3×3과 같이 같은 수가
여러 번 곱해질 때는 거듭제곱을 사용하여 간단하게 표현할 수 있다.

! 이것만은 꼭! 분수의 곱셈

$$\frac{1}{2} \times \frac{3}{5} = \frac{1 \times 3}{2 \times 5} = \frac{3}{10}$$

$$\frac{1}{2} \times \frac{1}{3} = \frac{1 \times 1}{2 \times 3} = \frac{1}{6}$$

분수의 곱셈은 끼리끼리! 분모는 분모끼리, 분자는 분자끼리!

● 정답과 풀이 4쪽

[11~15] 다음을 계산하시오.

11 $\frac{2}{11} \times 3$ _____

12 $3 \times \frac{2}{17}$ _____

13 $\frac{1}{2} \times \frac{1}{3} \times \frac{1}{5}$ _____

14 $\frac{3}{4} \times \frac{1}{3} \times \frac{7}{9}$ _____

15 $\frac{22}{27} \times \frac{5}{12} \times \frac{6}{11}$ _____

[16~20] 다음 중 옳은 것에는 ○표, 옳지 않은 것에는 ×표를 하시오.

16 $2+2+2=2 \times 3$ ()

17 $3 \times 5 = 3+3+3$ ()

18 $\frac{1}{2} + \frac{1}{2} = \frac{1}{2} \times \frac{1}{2}$ ()

19 $\frac{2}{3} + \frac{2}{3} + \frac{2}{3} + \frac{2}{3} = \frac{2}{3} \times 4$ ()

20 $\frac{1}{3} \times \frac{1}{5} \times \frac{1}{7} \times \frac{1}{7} = \frac{1}{3 \times 5 \times 7 \times 7}$ ()

1. 거듭제곱

(1) 거듭제곱: 같은 수나 문자를 <mark>여러 번 곱한 것을 간단히</mark> 나타내는 것

예 $2 \times 2 \times 2 = 2^3$ (읽기: 2의 세제곱), $a \times a = a^2$ (읽기: a의 제곱)

→ 숫자가 아닌 것을 문자라 한다.

지수 (곱한 횟수)

3^4

밑

(2) 밑과 지수: 밑은 거듭제곱에서 여러 번 곱한 수나 문자이고, 지수는 곱한 횟수이다.

→ 지수(指 가리키다, 數 수)는 어떤 수를 몇 번 곱했는지 가리키는 수이다.

2. 거듭제곱으로 나타내기

(1) 같은 수의 거듭제곱: 수에 <mark>곱한 횟수만큼 지수</mark>를 쓴다.

예 $\underbrace{3 \times 3 \times 3 \times 3}_{4번} = 3^4$

(2) 다른 수가 있을 때의 거듭제곱: 같은 수끼리 밑과 지수로 나타내고, 서로 다른 밑 사이에 곱하기 기호를 쓴다.

예 $\underbrace{3 \times 3}_{} \times \underbrace{5 \times 5}_{2번} = 3^2 \times 5^2$

(3) 분수의 거듭제곱: 분수 전체에 <mark>괄호를 한 후 지수</mark>를 쓴다.

예 $\frac{1}{3} \times \frac{1}{3} \times \frac{1}{3} \times \frac{1}{3} = \left(\frac{1}{3}\right)^4$ → $\left(\frac{1}{3}\right)^4 = \frac{1^4}{3^4}$ 이므로 $\frac{1}{3^4}$ 이라고 써도 된다.

2단계

[01~05] 다음 중 옳은 것에는 ○표, 옳지 <u>않은</u> 것에는 ×표를 하시오.

01 거듭제곱에서 여러 번 곱한 수가 지수이다.

()

02 5^3에서 5는 밑이다. ()

03 7^2에서 2는 지수이다. ()

04 $2 \times 2 \times 2$를 거듭제곱으로 나타내면 2^3이다.

()

05 $\frac{3}{5} \times \frac{3}{5}$을 거듭제곱으로 나타내면 $\frac{3^2}{5}$이다.

()

[06~10] 다음 수의 밑과 지수를 쓰시오.

	밑	지수

06 5^2 _____ _____

07 7^3 _____ _____

08 $\left(\frac{1}{5}\right)^2$ _____ _____

09 $\left(\frac{3}{4}\right)^5$ _____ _____

10 $\frac{1}{7^2}$ _____ _____

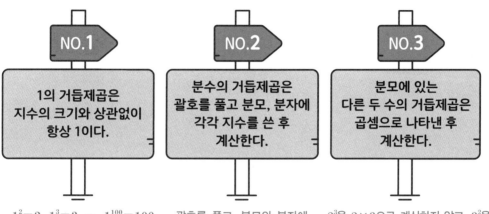

⚠ 이것만은 꼭! *거듭제곱에서 실수를 줄이는 세 가지 팁*

NO.1

1의 거듭제곱은
지수의 크기와 상관없이
항상 1이다.

NO.2

분수의 거듭제곱은
괄호를 풀고 분모, 분자에
각각 지수를 쓴 후
계산한다.

NO.3

분모에 있는
다른 두 수의 거듭제곱은
곱셈으로 나타낸 후
계산한다.

$1^2 = 2, 1^3 = 3, \cdots, 1^{100} = 100$
이라고 계산하면 틀린다.
$1^2 = 1, 1^3 = 1, 1^5 = 1, \cdots,$
$1^{10} = 1, 1^{100} = 1$이다.

괄호를 풀고, 분모와 분자에
지수를 쓰고 계산해야 실수하
지 않는다.
$\left(\dfrac{1}{2}\right)^3 = \dfrac{1^3}{2^3} = \dfrac{1}{8}$

2^3을 2×3으로 계산하지 않고, 3^2을
3×2로 계산하지 않도록 주의한다.
$\dfrac{1}{2^3 \times 3^2} = \dfrac{1}{2 \times 2 \times 2 \times 3 \times 3} = \dfrac{1}{72}$

> 자주 쓰이는 거듭제곱의 값은 기억해
> 두면 문제 푸는 데 도움이 된다.
> $2^2 = 4, 2^3 = 8, 2^4 = 16, 2^5 = 32$
> $3^2 = 9, 3^3 = 27, 3^4 = 81$

정답과 풀이 4쪽

[11~15] 다음을 거듭제곱으로 나타내시오.

11 $2 \times 2 \times 2 \times 2 \times 2$ _____

12 $5 \times 5 \times 5 \times 5$ _____

13 $2 \times 2 \times 2 \times 3 \times 3$ _____

14 $\dfrac{1}{2} \times \dfrac{1}{2} \times \dfrac{1}{2}$ _____

15 $\dfrac{1}{2} \times \dfrac{1}{2} \times \dfrac{2}{3} \times \dfrac{2}{3} \times \dfrac{2}{3}$ _____

[16~20] 다음 거듭제곱의 값을 구하시오.

16 1^3 _____

17 1^{10} _____

18 2^5 _____

19 $2^3 \times 3^2$ _____

20 2×5^3 _____

꼭 풀기

[01~05] 다음을 거듭제곱으로 나타내시오.

01 $2 \times 2 \times 2$

02 $3 \times 3 \times 7 \times 7$

03 $2 \times 3 \times 3 \times 5 \times 5$

04 $5 \times 5 \times 7 \times 7 \times 13$

05 $2 \times 7 \times 11 \times 11 \times 11$

[06~10] 다음을 거듭제곱으로 나타내시오.

06 $a \times a \times a \times a$

07 $a \times a \times a \times b \times b$

08 $\dfrac{2}{3} \times \dfrac{2}{3} \times \dfrac{2}{3} \times 5 \times 5$

09 $\dfrac{2}{5} \times \dfrac{2}{5} \times \dfrac{3}{7} \times \dfrac{3}{7} \times \dfrac{3}{7}$

10 $\dfrac{1}{2 \times 2 \times 2}$

11 다음 중 옳지 <u>않은</u> 것을 모두 고르면? [정답 2개]

① $3 \times 3 \times 5 \times 5 \times 3 = 3^3 \times 5^2$

② $2 \times 2 \times 2 = 3^2$

③ $a \times a \times b = a^2 \times b$

④ $\dfrac{1}{3} \times \dfrac{1}{3} \times \dfrac{1}{3} \times \dfrac{1}{3} = \dfrac{4}{3}$

⑤ $\dfrac{1}{5} \times \dfrac{1}{5} \times \dfrac{1}{9} \times \dfrac{1}{9} = \left(\dfrac{1}{5}\right)^2 \times \left(\dfrac{1}{9}\right)^2$

🔴 구멍 문제

12 다음 중 옳은 것을 모두 고르면? [정답 2개]

① $7^3 = 3 \times 3 \times 3 \times 3 \times 3 \times 3 \times 3$

② $1^5 = 5 \times 5 \times 5 \times 5 \times 5$

③ $\left(\dfrac{2}{5}\right)^3 = \dfrac{2}{5} \times 3$

④ $\dfrac{1}{2^2} = \dfrac{1}{2} \times \dfrac{1}{2}$

⑤ $\dfrac{1}{3^2 \times 5^2} = \dfrac{1}{3} \times \dfrac{1}{3} \times \dfrac{1}{5} \times \dfrac{1}{5}$

13 $5 \times 5 \times 5 \times 5$를 거듭제곱으로 나타낼 때, 밑을 A, 지수를 B라 한다. $A + B$의 값을 구하시오.

14 $\dfrac{1}{5} \times \dfrac{1}{5} \times \dfrac{1}{5}$을 거듭제곱으로 나타낼 때, 밑을 A, 지수를 B라 한다. $A \times B$의 값을 구하시오.

[01~05] 다음 거듭제곱의 값을 구하시오.

01 2^3

02 3^3

03 5^3

04 $2^2 \times 3^2$

05 $2^3 \times 5$

[06~10] 다음 거듭제곱의 값을 구하시오.

06 1^9

07 1^{100}

08 $\left(\dfrac{3}{5}\right)^2$

09 $\left(\dfrac{1}{2}\right)^5$

10 $\left(\dfrac{1}{3}\right)^2 \times \left(\dfrac{1}{2}\right)^3$

11 다음 중 옳은 것은?

① $5^4 = 20$

② $2 \times 2 \times 2 \times 2 \times 2 = 5^2$

③ $1^{50} = 50$

④ $\dfrac{1}{5} \times \dfrac{1}{5} \times \dfrac{1}{5} \times \dfrac{1}{5} = \dfrac{4}{5^4}$

⑤ $\dfrac{1}{2} \times \dfrac{1}{2} \times \dfrac{1}{2} \times \dfrac{1}{2} \times \dfrac{1}{2} = \left(\dfrac{1}{2}\right)^5$

🔺 해설 꼭 보기

12 다음 중 옳은 것은?

① $2 + 2 + 2 = 2^3$

② $\dfrac{2}{3} \times \dfrac{2}{3} \times \dfrac{2}{3} \times 5 = \left(\dfrac{2}{3}\right)^5$

③ $\dfrac{1}{3 \times 3 \times 11 \times 11} = \dfrac{1}{3^2 \times 11^2}$

④ $\left(\dfrac{1}{3}\right)^2 \times \left(\dfrac{1}{2}\right)^2 = \dfrac{4}{36}$

⑤ $1^{100} = 100$

13 $3^a = 81$, $2 \times 7^2 = b$를 만족하는 두 자연수 a, b에 대하여 $a+b$의 값을 구하시오.

🔴 구멍 문제

14 $\left(\dfrac{1}{2}\right)^a = \dfrac{1}{32}$, $\left(\dfrac{2}{5}\right)^b = \dfrac{8}{125}$을 만족하는 두 자연수 a, b에 대하여 $a+b$의 값을 구하시오.

 또 풀기

01 다음 설명 중 옳은 것은?

① 소수는 모두 홀수이다.

② 2는 가장 작은 합성수이다.

③ 1은 소수도 합성수도 아니다.

④ 소수가 아닌 자연수는 합성수이다.

⑤ (소수)×(소수)＝(소수)이다.

➜ 구멍탈출

소수와 합성수에서 가장 많이 실수하는 오개념을 다시 한 번 읽고 정리해 두자.

> 모든 자연수는 소수와 합성수로 이루어져 있다.

⇨ 1이 빠져 있으므로 틀린 문장, '모든 자연수는 1, 소수, 합성수로 이루어져 있다.'가 맞는 문장이다.

> 소수는 모두 홀수이다.

⇨ 소수 2는 짝수이므로 틀린 문장이다.

> 소수가 아닌 자연수는 합성수이다.

⇨ 소수가 아닌 자연수에 1이 있으므로 틀린 문장, '소수가 아닌 자연수는 1과 합성수이다.'가 맞는 문장이다.

02 다음 두 조건을 만족하는 자연수를 구하시오.

> (가) 20 이하의 자연수이다.
>
> (나) 9로 나누면 몫과 나머지가 소수이다.

➜ 구멍탈출

문제에서 '9로 나누면 몫과 나머지가 소수∼'라는 표현은 몫과 나머지가 모두 2, 3, 5, …처럼 소수여야 한다는 것을 의미한다. 20 이하의 수 중 9로 나누었을 때 몫이 소수인 수는 18이다. 그런데 18의 나머지는 0으로 소수가 아니므로 몫이 2이면서 나머지도 소수인 수를 찾아야 한다.

친구의 구멍 **문제 Ⓐ** ─ 내가 바로 잡기

다음 수 중 소수인 것을 모두 고르면? [정답 2개]

① 57 ② 109 ③ 121

④ 137 ⑤ 172

친구풀이

소수는 1과 자기 자신만을 약수로 가진다. 57의 약수는 1, 57이고 109의 약수는 1, 109이므로 소수이다.

03 다음 중 옳은 것은?

① $1^{99}=99$

② $7\times7\times7\times7=4\times7$

③ $\dfrac{1}{2}\times\dfrac{1}{2}\times\dfrac{1}{3}\times\dfrac{1}{3}=\left(\dfrac{1}{5}\right)^2$

④ $\dfrac{1}{3^2}=\dfrac{1}{3}+\dfrac{1}{3}$

⑤ $\dfrac{1}{2^3\times5^2}=\dfrac{1}{2\times2\times2\times5\times5}$

> **구멍탈출**
>
> 1^{10}은 10이 아니다. 1은 10번 곱해도, 99번을 곱해도, 100번을 곱해도 1이다.
> $1^{10}=1$, $1^{99}=1$, $1^{100}=1$
> 또 $\dfrac{1}{3^2}$은 $\dfrac{1}{3}+\dfrac{1}{3}$이 아니다.
> 거듭제곱은 덧셈이 아니라 곱셈이기 때문에 $\dfrac{1}{3^2}=\dfrac{1}{3}\times\dfrac{1}{3}$이다. 혼동하지 말자.

04 다음 조건을 만족하는 세 자연수 a, b, c에 대하여 $a+b+c$의 값을 구하시오.

> (가) $5^a=125$
>
> (나) $\dfrac{1}{2^b}=\dfrac{1}{64}$
>
> (다) $\left(\dfrac{1}{2}\right)^5=\dfrac{c}{32}$

> **구멍탈출**
>
> 괄호가 있는 거듭제곱의 계산은 분모와 분자에 지수를 각각 쓰고 계산해야 한다. 이때 1의 거듭제곱은 항상 1이므로 분모만 계산하면 된다.
> $\left(\dfrac{1}{2}\right)^3=\dfrac{1^3}{2^3}=\dfrac{1}{8}$

친구의 구멍 문제 Ⓑ — 내가 바로 잡기

다음 보기에서 거듭제곱의 값으로 옳은 것을 모두 고르시오.

> **보기**
>
> ㉠ $5^4=20$ ㉡ $1^{100}=100$
>
> ㉢ $\left(\dfrac{1}{5}\right)^3=\dfrac{1}{125}$ ㉣ $2^3\times5=40$

 친구풀이

㉠ $5^4=5\times4$이므로 $5^4=20$이다.

㉡ $1^{100}=1\times100$이므로 $1^{100}=100$이다.

따라서 거듭제곱의 값으로 옳은 것은 ㉠, ㉡이다.

03 소인수분해

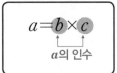

2단계

1. 인수

어떤 수를 두 수의 곱으로 나타낼 때, 곱하는 두 수가 **인수**이다.

즉, 자연수 a, b, c에 대하여

$$a = b \times c$$

일 때, b, c를 a의 인수라 한다.

(예) $12 = 1 \times 12$, $12 = 2 \times 6$, $12 = 3 \times 4$

⇨ 12의 인수는 1, 2, 3, 4, 6, 12

2. 소인수 → 소수인 인수

인수 중에서 소수인 인수를 소인수라 한다.

(예)

12의 인수 ⇨ 1, ②, ③, 4, 6, 12 12의 소인수 ⇨ 2, 3
 └─┬─┘
 소수

[01~04] 다음 ☐ 안에 알맞은 말을 써넣으시오.

01 어떤 수를 두 수의 곱으로 나타낼 때, 곱하는 두 수를 어떤 수의 ☐라고 한다.

02 인수 중에서 소수인 수를 ☐라고 한다.

03 13의 인수는 ☐, ☐이다.

04 6의 소인수는 ☐, ☐이다.

[05~07] 다음 ☐ 안에 알맞은 수를 써넣으시오.

05 $4 = 1 \times$ ☐, $4 = 2 \times$ ☐
4의 인수는 1, 2, ☐
4의 소인수는 ☐

06 $10 = 1 \times$ ☐, $10 = 2 \times$ ☐
10의 인수는 1, 2, ☐, ☐
10의 소인수는 ☐, ☐

07 $24 = 1 \times$ ☐, $24 = 2 \times$ ☐
$24 =$ ☐$\times 8$, $24 =$ ☐$\times 6$
24의 인수는 1, 2, ☐, ☐, 6, 8, ☐, ☐
24의 소인수는 ☐, ☐

소인수분해를 공부하기 위해서는 앞에서 배운 약수, 소수, 거듭제곱의 개념을 잘 알고 있어야 한다. 이렇게 수학 개념은 사슬처럼 연결되어 있으니 꼼꼼히 이해하도록 하자.

! 이것만은 꼭! *인수와 소인수의 구분*

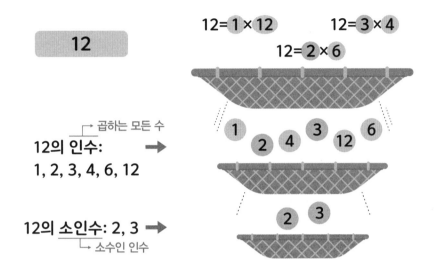

12

$12 = 1 \times 12$ $12 = 3 \times 4$
$12 = 2 \times 6$

┌→ 곱하는 모든 수
12의 인수: ➡
1, 2, 3, 4, 6, 12

1 3 12 6
 2 4

12의 소인수: 2, 3 ➡
└→ 소수인 인수

2 3

● 정답과 풀이 6쪽

[08~12] 다음 수의 인수와 소인수를 각각 구하시오.

		인수	소인수

08 8 1, 2, ☐ , ☐ ☐

09 15 _____ _____

10 18 _____ _____

11 20 _____ _____

12 36 _____ _____

[13~17] 다음 수의 소인수를 모두 구하시오.

13 9 _____

14 11 _____

15 21 _____

16 25 _____

17 30 _____

2단계

1. **소인수분해**: 합성수를 소인수만의 곱으로 나타내는 것 ← 크기가 작은 소인수부터 차례대로 쓴다.

예 $12 = 2 \times 2 \times 3 = 2^2 \times 3$ → 계산 결과는 거듭제곱으로 나타낸다.

$36 = \underline{2 \times 2 \times 3 \times 3} = 2^2 \times 3^2$
└─ 36을 소인수분해할 때, $36 = 6^2$과 같이 밑이 소인수가 아닌 자연수로 나타내면 안 된다.

2. **소인수분해하는 방법**

① 나누어떨어지는 소수로 차례대로 나눈다.
② 몫이 소수가 될 때까지 나눈다.
③ 나눈 소수들과 마지막 몫을 곱셈 기호 ×로 나타낸다.
 이때 같은 소인수의 곱은 거듭제곱을 사용하여 나타낸다.

(1) 가지의 끝이 모두 소수가 될 때까지 뻗어 가는 방법

$12 <^{2}_{6} <^{2}_{3}$ 가지의 끝이 모두 소수가 되어야 한다.

$\therefore 12 = 2 \times 2 \times 3 = \underline{2^2 \times 3}$
└─ 크기가 작은 소인수부터 차례대로 쓴다.

(2) 소수로 나누어떨어지게 나누는 방법

소수로 계속 나눈다.

$2 \overline{)\,12\,}$
$2 \overline{)\,\;6\,}$
$\qquad 3$

$\therefore 12 = 2 \times 2 \times 3 = 2^2 \times 3$

> 소인수분해한 결과 같은 소인수의 곱은 거듭제곱으로 나타낸다.

[01~03] 다음과 같은 방법으로 소인수분해하시오.

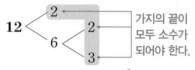

$30 <^{2}_{15} <^{3}_{5}$ $30 = 2 \times 3 \times 5$

01
$14 <^{2}_{\boxed{}}$ $14 = $ _____

02
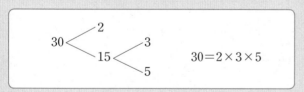
$24 = $ _____

03
$42 <^{2}_{\boxed{}} <^{\boxed{}}_{\boxed{}}$ $42 = $ _____

[04~07] 다음 수를 소인수분해하시오.

04 27 _____

05 38 _____

06 60 _____

07 75 _____

! 이것만은 꼭! 12의 소인수분해

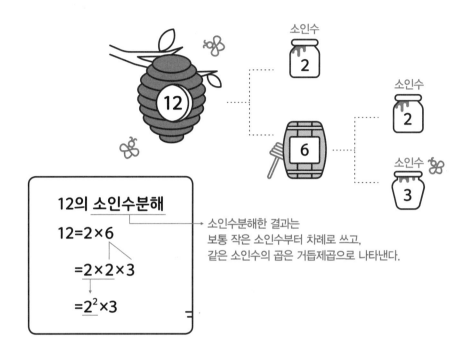

12의 소인수분해

$12=2\times6$

$\quad=2\times2\times3$

$\quad=2^2\times3$

소인수분해한 결과는
보통 작은 소인수부터 차례로 쓰고,
같은 소인수의 곱은 거듭제곱으로 나타낸다.

정답과 풀이 7쪽

[08~10] 다음과 같은 방법으로 소인수분해하시오.

$$
\begin{array}{r}
2\,)\,30 \\
\hline
3\,)\,15 \\
\hline
5
\end{array}
\qquad 30=2\times3\times5
$$

08 ☐) 21 21=＿＿＿＿＿＿
 ☐

09 ☐) 40 40=＿＿＿＿＿＿
 ☐) ☐
 ☐) ☐
 ☐

10 ☐) 54 54=＿＿＿＿＿＿
 ☐) ☐
 ☐) ☐
 ☐

[11~14] 다음 수를 소인수분해하시오.

11 18 ＿＿＿＿＿＿＿＿＿

12 32 ＿＿＿＿＿＿＿＿＿

13 45 ＿＿＿＿＿＿＿＿＿

14 48 ＿＿＿＿＿＿＿＿＿

꼭 풀기

3

3단계

[01~02] 다음 □ 안에 알맞은 수를 써넣고, 소인수분해하시오.

01

56을 소인수분해하면

$56 = $ _____

02

100을 소인수분해하면

$100 = $ _____

03 98을 소인수분해하면?

① 2×3^4 ② $2^3 \times 3^2$ ③ 2×7^2

④ $2^2 \times 3 \times 5$ ⑤ $2^4 \times 7$

04 114를 소인수분해하면?

① $2^5 \times 3$ ② $3^3 \times 5$ ③ $2^3 \times 13$

④ $2^2 \times 3 \times 13$ ⑤ $2 \times 3 \times 19$

05 다음 수를 소인수분해한 것 중 옳은 것을 모두 고르면? [정답 2개]

① $45 = 3^2 \times 5^2$ ② $98 = 2 \times 7^2$

③ $150 = 2 \times 3 \times 5^2$ ④ $147 = 4 \times 7^2$

⑤ $225 = 5 \times 7^2$

06 120을 소인수분해하면 $2^a \times 3^b \times 5$일 때, 자연수 a, b에 대하여 $a+b$의 값을 구하시오.

🗨 구멍 문제

07 $2^a = 32$와 $2^b \times 3^c = 144$를 만족시키는 자연수 a, b, c에 대하여 $a+b-c$의 값을 구하시오.

[01~04] 다음 수를 소인수분해하고, 소인수를 모두 구하시오.

	소인수분해	소인수

01 28 _____ _____

02 72 _____ _____

03 80 _____ _____

04 126 _____ _____

🔼 해설 꼭 보기

> 소인수는 인수 중 소수인 것을 찾아야 한다.

05 다음 중 200의 소인수인 것을 모두 고르면?

[정답 2개]

① 1 ② 2 ③ 5

④ 2^3 ⑤ 5^2

06 다음 중 240의 소인수가 <u>아닌</u> 것을 모두 고르면? [정답 2개]

① 1 ② 2 ③ 3

④ 5 ⑤ 7

07 88을 소인수분해할 때, 모든 소인수의 합을 구하시오.

08 10, 100, 1000에 공통으로 들어 있는 소인수를 구하시오.

09 다음 수 중에서 소인수가 <u>다른</u> 하나를 찾아 ○표 하시오.

10	20	30	40

🔼 해설 꼭 보기

10 다음 중 옳지 <u>않은</u> 것을 모두 고르면? [정답 2개]

① 모든 소인수는 소수이다.

② 20의 인수와 소인수는 같다.

③ 36의 소인수는 6이다.

④ 18의 소인수는 2, 3이다.

⑤ $a=b \times c$에서 인수는 b, c이다. (단, a, b, c는 자연수)

04 제곱인 수와 약수의 개수

- 중학 1학년

1. **제곱인 수**: 어떤 자연수가 2번 곱해진 수

 ⓔ 1^2, 2^2, 3^2, 4^2, 5^2, ⋯

 ↳ 자주 나오는 제곱인 수의 값을 기억해 두자.

 $1^2=1$, $2^2=4$, $3^2=9$, $4^2=16$, $5^2=25$, $6^2=36$, $7^2=49$, $8^2=64$,
 $9^2=81$, $10^2=100$, $11^2=121$, $12^2=144$, $13^2=169$

2. **제곱인 수를 만드는 방법**

 주어진 수를 소인수분해한다. \Rightarrow 홀수인 지수가 짝수인 지수가 되도록 적당한 수를 곱하거나 나눈다.

 (1) 곱하는 경우

 ① 12를 소인수분해하면

 $12=2^2\times3$

 ② 2의 지수는 짝수이지만 3의 지수는 홀수이므로 3을 곱해 3의 지수를 짝수로 만든다.

 $2^2\times3\times3=2^2\times3^2$

 ③ 제곱, ()2의 형태로 바꾼다.

 $2^2\times3^2=(2\times3)^2=6^2$

 (2) 나누는 경우

 ① 20을 소인수분해하면

 $20=2^2\times5$

 ② 2의 지수는 짝수이지만 5의 지수는 홀수이므로 5로 나누면 2의 지수만 남아 짝수 지수만 남게 된다.

 $2^2\times5\div5=2^2$

 > 소인수분해를 먼저 한 다음, 소인수의 지수가 홀수인 소인수를 곱해 짝수 지수로 만든다.

[01~05] 다음은 어떤 수의 제곱인지 쓰시오.

01 25 _____

02 81 _____

03 121 _____

04 144 _____

05 169 _____

[06~09] 다음 수에 자연수 x를 곱하여 어떤 자연수의 제곱이 되도록 할 때, 곱하는 가장 작은 자연수를 구하시오.

06 18 _____

07 68 _____

08 75 _____

09 108 _____

제곱인 수는 중학에서 처음 배우는 개념이고 약수의 개수는 소인수분해한 결과를 이용하여 표를 만들어 구할 수 있다. 조금 어렵지만 시험에도 자주 출제되므로 차근차근 익혀 보자.

매 1, 2, 3 …

! **이것만은 꼭!** 가장 작은 자연수를 곱하거나 나누어 제곱인 수를 만드는 방법

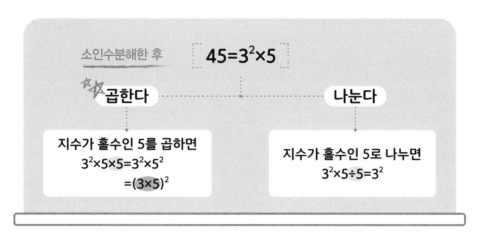

소인수분해한 후 $45 = 3^2 \times 5$

곱한다 나눈다

지수가 홀수인 5를 곱하면
$3^2 \times 5 \times 5 = 3^2 \times 5^2$
$= (3 \times 5)^2$

지수가 홀수인 5로 나누면
$3^2 \times 5 \div 5 = 3^2$

$45 = 3^2 \times 5$ ⇨
- 자연수 5를 곱하면 ⇨ $(3 \times 5)^2 = 15^2$인 수가 된다.
- 자연수 5로 나누면 ⇨ 3^2인 수가 된다.

● 정답과 풀이 9쪽

소인수분해한 후 지수가 홀수인 소인수를 지수가 짝수가 되도록 나눈다.

[10~13] 다음 수를 자연수 x로 나누어 어떤 자연수의 제곱이 되도록 할 때, 나누는 가장 작은 자연수를 구하시오.

10 12 _____

11 28 _____

12 45 _____

13 99 _____

[14~16] 다음 물음에 답하시오.

14 12에 3을 곱하면 어떤 자연수의 제곱이 되는지 구하시오.

15 28에 7를 곱하면 어떤 자연수의 제곱이 되는지 구하시오.

16 75를 3으로 나누면 어떤 자연수의 제곱이 되는지 구하시오.

1. 약수의 개수 구하기

(1) 곱셈을 이용하여 8의 약수를 구하면

예 $\begin{aligned}8=1\times8\\8=2\times4\end{aligned}$ ⇨ 8의 약수: $\underline{1,\ 2,\ 4,\ 8}$
　└→ 약수가 4개

(2) 소인수분해하여 8의 약수를 구하면

예 $8=2^3$, 8의 약수: $\underline{1,\ 2,\ 2^2,\ 2^3}$
　└→ 약수가 4개

⇨ 곱셈을 이용하든지 소인수분해를 이용하든지 구하는 약수의 개수는 같다.

2. a^n의 약수의 개수 구하기(a는 소수, n은 자연수)

- a^n의 약수: $1,\ a,\ a^2,\ \cdots,\ a^n$
- a^n의 약수의 개수: $(n+1)$개

3. $A=a^m\times b^n$의 약수의 개수 구하기

($a,\ b$는 서로 다른 소수, $m,\ n$은 자연수)

A의 약수의 개수: $(m+1)\times(n+1)$개

예 $3^2\times5$의 약수의 개수 ⇨ $(②+1)\times(①+1)=6(개)$

$3^2\times5$를 표를 이용해서 약수를 구하는 방법은 3^2의 약수 1, 3, 3^2을 가로 칸에 쓰고, 5의 약수인 1, 5를 세로 칸에 쓴 후 두 수씩 곱하면 된다. 이때 1을 빠뜨리지 않도록 주의하자.

×	1	3	3^2
1	1	3	3^2
5	5	3×5	$3^2\times5$

} 약수의 개수가 6개

> 약수를 구하기 위해 표를 그릴 때는 지수보다 1칸 크게, 즉 약수 1을 넣을 칸을 그려야 한다.

[01~03] 다음 수의 표를 완성하고 약수를 모두 구하시오.

01 $6=2\times3$ 　　약수: ＿＿＿＿＿

×	1	2
1		
3		

02 $25=5^2$ 　　약수: ＿＿＿＿＿

×	1	5	5^2
1			

03 $63=3^2\times7$ 　　약수: ＿＿＿＿＿

×	1	3	3^2
1			
7			

[04~07] 다음 수를 소인수분해하고 표를 이용하여 약수를 모두 구하시오.

04 8 　　약수: ＿＿＿＿＿

×	1	2	2^2	2^3
1				

05 18 　　약수: ＿＿＿＿＿

06 27 　　약수: ＿＿＿＿＿

07 36 　　약수: ＿＿＿＿＿

정답과 풀이 9쪽

! 이것만은 꼭! 약수의 개수를 구하는 공식

아하...

$$a^n\text{의 약수의 개수} \Rightarrow (n+1)\text{개}$$

(a는 소수)

$\Rightarrow 2^3$의 약수의 개수: $3+1=4$(개)

그렇구나!

$$a^m \times b^n\text{의 약수의 개수} \Rightarrow (m+1)\times(n+1)\text{개}$$

(a, b는 소수)

$\Rightarrow 2^3 \times 3^2$의 약수의 개수: $(3+1)\times(2+1)=12$(개)

> 소인수분해한 후 약수의 개수를 구하는 공식을 이용하면 약수의 개수를 쉽게 구할 수 있다.

[08~12] 다음 수의 약수의 개수를 구하시오.

08 16 _____

09 48 _____

10 52 _____

11 135 _____

12 169 _____

> a, b, c가 소수일 때
> 자연수 $a^l \times b^m \times c^n$의 약수의 개수는
> $(l+1)\times(m+1)\times(n+1)$개이다.

[13~17] 다음 수의 약수의 개수를 구하시오.

13 $2^3 \times 3$ _____

14 3×5^2 _____

15 $2^4 \times 3^2$ _____

16 $2 \times 3 \times 5$ _____

17 $2^3 \times 3 \times 5$ _____

[01~02] 다음 물음에 답하시오.

01 20에 자연수를 곱하여 어떤 자연수의 제곱이 되도록 할 때, 곱할 수 있는 가장 작은 자연수를 구하시오.

02 20을 자연수로 나누어 어떤 자연수의 제곱이 되도록 할 때, 나눌 수 있는 가장 작은 자연수를 구하시오.

[03~04] 다음 물음에 답하시오.

03 63에 자연수를 곱하여 어떤 자연수 b의 제곱이 되도록 하려고 한다. 곱할 수 있는 자연수 중 가장 작은 자연수를 a라 할 때, $a+b$의 값을 구하시오.

04 63을 자연수로 나누어 어떤 자연수 b의 제곱이 되도록 하려고 한다. 나눌 수 있는 가장 작은 자연수를 a라 할 때, $a+b$의 값을 구하시오.

05 $80 \times a$가 어떤 자연수 b의 제곱이 되도록 할 때, <u>최소</u>의 자연수 a에 대하여 $b-a$의 값을 구하시오.
└▸ 가장 작은 자연수

06 $126 \times a$가 어떤 자연수 b의 제곱이 되도록 할 때, 최소의 자연수 a에 대하여 $a+b$의 값을 구하시오.

⬆ 해설 꼭 보기 ⊖ 구멍 문제

07 45에 자연수 a를 곱하여 어떤 자연수의 제곱이 되도록 할 때, 다음 중 a의 값이 될 수 <u>없는</u> 것은?

① 5 ② 15 ③ 20

④ $3^2 \times 5$ ⑤ 5^3

01 $2^3 \times 3^2$의 약수를 표를 이용하여 구하시오.

×	1	2	2^2	2^3
1				
3				
3^2				

> 해설 **꼭** 보기

28을 소인수분해한 후 표를 이용하여 약수를 구한다.

02 다음 중 28의 약수가 <u>아닌</u> 것은?

① 2 ② 7 ③ 2×7

④ $2^2 \times 7$ ⑤ $2^3 \times 7$

03 다음 중 100의 약수가 <u>아닌</u> 것을 모두 고르면?

[정답 2개]

① 1 ② 2×5 ③ $2^2 \times 5$

④ $2 \times 3 \times 5$ ⑤ $2^3 \times 5^2$

04 다음 중 약수의 개수가 가장 많은 것은?

① 20 ② 40 ③ 32

④ 36 ⑤ 75

05 $2^3 \times 5^a$의 약수의 개수가 12개일 때, 자연수 a의 값을 구하시오.

06 자연수 $2^3 \times \square$의 약수의 개수가 10개일 때, \square 안에 알맞은 수는?

① 3 ② 4 ③ 6

④ 9 ⑤ 27

> 구멍 문제

07 60과 $5^a \times 7^2$의 약수가 개수가 같을 때, 자연수 a의 값을 구하시오.

01 다음 수의 소인수분해가 맞으면 ○표, 틀리면 ×표를 하시오.

(1) $25 = 5^2$　　　　　　　　　　　　　　(　)

(2) $36 = 6^2$　　　　　　　　　　　　　　(　)

(3) $49 = 7^2$　　　　　　　　　　　　　　(　)

(4) $140 = 2^2 \times 5 \times 7$　　　　　　　　　　(　)

(5) $400 = 4^2 \times 5^2$　　　　　　　　　　　(　)

> **구멍탈출**
>
> 소인수분해를 나타낼 때 밑은 반드시 소수이어야 한다. 간혹 16, 36, 64도 거듭제곱만 생각하여 4^2, 6^2, 8^2과 같이 나타내어 실수하는 경우가 많으니 주의하도록 하자.
>
> $4 = 2^2$ (○)
> $9 = 3^2$ (○)
> $25 = 5^2$ (○)
> $49 = 7^2$ (○)
> $16 = 4^2$ (×) ⇨ $16 = 2^4$ (○)
> $36 = 6^2$ (×) ⇨ $36 = 2^2 \times 3^2$ (○)
> $64 = 8^2$ (×) ⇨ $64 = 2^6$ (○)

02 $3^a = 81$과 $2^b \times 5^c = 100$을 만족시키는 자연수 a, b, c에 대하여 $a + b - c$의 값을 구하시오.

> **구멍탈출**
>
> 81과 100을 각각 소인수분해한 후 a, b, c의 값을 비교해서 구한다.

친구의 구멍　　　　　　　　　　　문제 **A** ── 내가 바로 잡기

다음 중 120의 소인수가 <u>아닌</u> 것을 모두 고르면? [정답 2개]

① 2　　　　② 3　　　　③ 5

④ 7　　　　⑤ 8

친구풀이

120을 소인수분해하면 $120 = 3 \times 5 \times 80$이므로 120의 소인수가 아닌 것은 ①, ④이다.

03 45에 자연수 a를 곱하여 어떤 자연수의 제곱이 되도록 할 때, 다음 중 a의 값이 될 수 있는 것은?

① 2 ② 6 ③ 8

④ 18 ⑤ 20

 구멍탈출

자연수 a를 곱하여 어떤 자연수의 제곱이 되려면 소인수분해한 결과에서 각 소인수의 지수가 모두 짝수가 되도록 a를 곱하면 된다.

45를 소인수분해하면 $45 = 3^2 \times 5$이므로 5를 곱하면 5^2이 되어 소인수 5의 지수가 짝수가 된다.

04 72와 $3^a \times 5 \times 7$의 약수의 개수가 같을 때, 자연수 a의 값을 구하시오.

 구멍탈출

소인수가 3개일 때도 각 소인수의 지수에 모두 1씩 더한 후 곱하여 약수의 개수를 구한다.

$a^l \times b^m \times c^n$의 약수의 개수
$\Rightarrow (l+1) \times (m+1) \times (n+1)$개

(단, a, b, c는 서로 다른 소수, l, m, n은 자연수)

친구의 구멍 문제 **B** — 내가 바로 잡기

다음 보기에서 72의 약수를 모두 고르시오.

> **보기**
>
> ㉠ 3 ㉡ 2^2 ㉢ 2×3^4
>
> ㉣ $2^2 \times 3^3$ ㉤ $2^2 \times 3^2 \times 5$ ㉥ $2^3 \times 3$

친구풀이

$72 = 2^3 \times 3^2$이므로 72의 약수는 1, 2, 3, 2^2, 2^3, 3^2이다.

따라서 72의 약수는 ㉠ 3과 ㉡ 2^2이다.

05 최대공약수

1-초등 5학년

1. 거꾸로 된 나눗셈으로 최대공약수를 구하는 방법

① 1 이외의 공약수로 각 수를 나눈다.
② 몫의 공약수가 1이 될 때까지 두 수를 공약수로 계속 나눈다.
③ 나누어 준 공약수를 모두 곱한다.

2. 두 수의 최대공약수 구하기

```
공약수로→ 2) 12   18
나눈다.   3)  6    9
              2    3
```

최대공약수: $2 \times 3 = 6$
└→ 나누어 준 공약수를 모두 곱한다.

3. 세 수의 최대공약수 구하기

```
        2) 12   18   24
        3)  6    9   12
            2    3    4
```

최대공약수: $2 \times 3 = 6$
└→ 세 수 2, 3, 4의 공약수가 1밖에 없다.

1단계

[01~03] 다음 거꾸로 된 나눗셈을 완성하고, 두 수의 최대공약수를 구하시오.

01
```
    2 )  8   20
    □ )  4   10
        □   □
```
최대공약수: _____

02
```
    )  24   30
```
최대공약수: _____

03
```
    )  45   54
```
최대공약수: _____

[04~07] 다음 두 수의 최대공약수를 구하시오.

04 36, 40

최대공약수: _____

05 60, 90

최대공약수: _____

06 28, 84

최대공약수: _____

07 104, 48

최대공약수: _____

최대공약수를 구하는 방법을 초등에서는 공약수를 이용하여
구했으나 여기에서는 소인수분해를 이용하는 방법을 배운다.
두 방법을 알면 문제에 따라 편리한 방법을 선택할 수 있다.

매 1, 2, 3 ···

! 이것만은 꼭! 세 수의 최대공약수를 구할 때 자주 실수하는 것

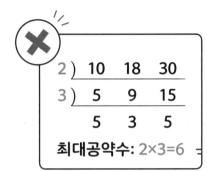

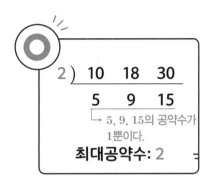

세 수의 최대공약수를 구할 때 5, 9, 15에서 두 수 9와 15를 3으로 나눌 수 있다고 계속
나누면 안 된다. 세 수 5, 9, 15를 공통으로 나눌 수 있는 공약수를 구해야 하기 때문에
세 수의 공약수가 없다면 나누지 말고 멈추어야 한다.

● 정답과 풀이 13쪽

[08~10] 다음 거꾸로 된 나눗셈을 완성하고, 세 수의 최
대공약수를 구하시오.

08
```
 2 )  8   16   20
  □ )  4   □    □
       □   □    □
```
최대공약수: _____

09
```
   )  16   24   36
```
최대공약수: _____

10
```
   )  45   27   33
```
최대공약수: _____

[11~14] 다음 세 수의 최대공약수를 구하시오.

11 10, 20, 30

최대공약수: _____

12 18, 15, 30

최대공약수: _____

13 20, 32, 24

최대공약수: _____

14 49, 56, 63

최대공약수: _____

1. 소인수분해를 이용하여 최대공약수를 구하는 방법

① 주어진 수를 각각 소인수분해한다.
② 두 수의 공통인 소인수를 모두 찾는다.
③ 공통인 소인수의 거듭제곱에서 지수가 작거나 같은 것을 선택하여 곱한다.

└→ 공통인 소인수의 지수가 같으면 그대로, 다르면 작은 것을 선택!

예
$$24 = 2^3 \times 3$$
$$90 = 2 \times 3^2 \times 5$$
$$(\text{최대공약수}) = 2 \times 3 = 6$$

└→ 공통인 소인수만을 모두 곱하고 지수가 다르면 작은 것을 선택!

2. 최대공약수를 이용하여 공약수를 구하는 방법

(1) 최대공약수의 약수가 두 수의 공약수이다.
(2) 두 수의 최대공약수가 $2^2 \times 3$이면 공약수는 1, 2, 3, 2^2, 2×3, $2^2 \times 3$이다.

└→ 최대공약수가 $2^2 \times 3$일 때 표를 이용하여 공약수를 구한다.

\times	1	2	2^2
1	1	2	2^2
3	3	2×3	$2^2 \times 3$

3. 서로소: 최대공약수가 1뿐인 두 자연수를 서로소라고 한다.

예 2와 3, 4와 9, 5와 7 ← 두 수의 최대공약수가 1뿐임!

[01~03] 다음 두 수를 각각 소인수분해하고, 최대공약수를 소인수의 곱으로 나타내시오.

01 72, 40

$$72 = \boxed{} \times 3^2$$
$$40 = 2^3 \times \boxed{}$$
$$(\text{최대공약수}) =$$

02 45, 60

$$45 =$$
$$60 =$$
$$(\text{최대공약수}) =$$

03 70, 84

$$70 =$$
$$84 =$$
$$(\text{최대공약수}) =$$

[04~07] 다음 두 수의 최대공약수를 소인수의 곱으로 나타내시오.

04 20, 32 _____

05 18, 28 _____

06 30, 90 _____

07 140, 150 _____

(!) 이것만은 꼭! 서로소 문제에서 단골로 묻는 개념

 서로소는 두 자연수의
최대공약수가 1뿐이다.
(2와 3), (7과 10)

 서로소는 두 자연수의
공약수가 1뿐이다.
(2와 3), (7과 10)

 서로 다른 두 소수는
서로소이다.
(2와 3), (5와 7)

 두 수가 서로소이면
두 자연수는 소수이다.

→ 2와 3은 서로소이면서 소수이다.
7과 10은 서로소이지만 7만 소수이고, 10은 소수가 아니다.
15와 22는 서로소이지만 둘 다 소수가 아니다.

정답과 풀이 13쪽

공통인 소인수의 거듭제곱에서 지수가
작거나 같은 것을 선택한다.

[08~11] 다음 수들의 최대공약수를 소인수의 곱으로 나타내시오.

08 $2^3 \times 3^2$, 2×3^2 _____

09 $2^3 \times 3 \times 5$, $2^2 \times 3$ _____

10 $2^4 \times 3^2 \times 7$, $3^2 \times 7^2$ _____

11 $3^2 \times 5$, $2 \times 3 \times 5$, $2^5 \times 3^2 \times 7$ _____

[12~15] 다음 서로소에 대한 설명으로 옳은 것에는 ○표, 옳지 않은 것에는 ×표를 하시오.

12 최대공약수가 1뿐인 두 자연수는 서로소이다.

()

13 서로소인 두 자연수는 모두 소수이다. ()

14 17과 39는 서로소이다. ()

15 17과 51은 서로소이다. ()

꼭 풀기

3단계

[01~03] 다음 수들의 최대공약수를 구하시오.

01 $2^3 \times 5^2 \times 7, \ 3^2 \times 5 \times 7$

02 $2 \times 3, \ 3^3 \times 5^2 \times 7, \ 3^2 \times 11$

03 48, 72, 96

04 두 자연수 A, B의 최대공약수가 32일 때, 다음 중 A, B의 공약수가 <u>아닌</u> 것은?

① 1 ② 4 ③ 8
④ 16 ⑤ 18

05 두 자연수 A, B의 최대공약수가 72일 때, 다음 중 A, B의 공약수가 <u>아닌</u> 것을 모두 고르면?

[정답 2개]

① 9 ② 12 ③ 16
④ 28 ⑤ 36

06 두 수 $2^a \times 5^3$, $2^3 \times 3 \times 5$의 최대공약수가 $2^2 \times 5^b$일 때, 자연수 a, b에 대하여 $a+b$의 값은?

① 2 ② 3 ③ 4
④ 5 ⑤ 6

07 세 수 $2^2 \times 3^a \times 5^3$, $3^4 \times 5^2$, $3^3 \times 5^b \times 11$의 최대공약수가 45일 때, 자연수 a, b에 대하여 $a-b$의 값은?

① 1 ② 2 ③ 3
④ 4 ⑤ 5

08 두 수 $2 \times 3^a \times 5^2$, $2 \times 3^4 \times 5^b$의 최대공약수가 90일 때, 자연수 a, b에 대하여 $a \times b$의 값은?

① 1 ② 2 ③ 3
④ 4 ⑤ 5

공약수는 최대공약수의 약수이므로 표를 이용하여 약수를 구하면 공약수를 구할 수 있다.

정답과 풀이 14쪽

[01~02] 다음 수들의 최대공약수와 공약수를 구하시오.

01 2×5^2, $2 \times 3 \times 5$

최대공약수: _____

공약수: _____

×	1	2
1		
5		

02 $2^2 \times 3^2$, $2^3 \times 3$

최대공약수: _____

공약수: _____

×	1	2	2^2
1			
3			

🔵 구멍 문제

03 다음 중 두 수 $2^2 \times 3 \times 5^2$, $2 \times 5^2 \times 11$의 공약수가 아닌 것은?

① 1 ② 5 ③ 10

④ 50 ⑤ 100

04 두 자연수 A, B의 최대공약수가 $2^2 \times 3^2$일 때, 다음 중 두 수의 공약수가 아닌 것은?

① 2^2 ② 3^2 ③ 2×3

④ $2^3 \times 3$ ⑤ 2×3^2

[05~07] 다음 두 수가 서로소이면 ○표, 서로소가 아니면 ×표를 하시오.

05 12, 39 ()

06 15, 53 ()

07 14, 51 ()

08 다음 중 옳지 않은 것은?

① 13과 31은 서로소이다.

② 20과 33은 서로소이다.

③ 10과 12는 서로소이다.

④ 13과 91은 서로소가 아니다.

⑤ 27과 63은 서로소가 아니다.

⬆ 해설 꼭 보기

09 다음 중 옳지 않은 것을 모두 고르면? [정답 2개]

① 공약수가 1뿐인 두 자연수는 서로소이다.

② 최대공약수가 1뿐인 두 자연수는 서로소이다.

③ 소수끼리는 서로소이다.

④ 두 수가 서로소이면 두 자연수는 모두 소수이다.

⑤ 두 수가 서로소이면 두 자연수 중 하나는 소수이다.

06 최소공배수

1-초등 5학년

1 단계

1. 거꾸로 된 나눗셈으로 최소공배수를 구하는 방법

① 1 이외의 공약수로 각 수를 나눈다.
② 세 수의 공약수가 없으면 두 수의 공약수로 나눈다.
③ 어느 두 수도 모두 서로소가 될 때까지 계속 나눈다.
④ 나누어 준 공약수와 마지막 몫을 모두 곱한다.

→ 최대공약수가 1인 두 자연수가 서로소이다.
두 자연수가 서로소이면 두 수의 공약수는 1뿐이다.

2. 나눗셈으로 두 수의 최소공배수 구하기

```
공약수로→ 2) 12  18
나눈다.    3)  6   9
               2   3
```
└→ 서로소가 될 때까지 나눈다.

최소공배수: $\underset{\text{공약수}}{2\times3}\times\underset{\text{몫}}{2\times3}=36$ → 나누어 준 공약수와 몫을 모두 곱한다.

3. 나눗셈으로 세 수의 최소공배수 구하기

```
2) 10  12  16
2)  5   6   8
    5   3   4
```
→ **최소공배수**: $2\times2\times5\times3\times4=240$

└ 5, 6, 8의 공약수가 없으므로 5는 그대로 내려쓰고 6과 8의 공약수 2로 나눈다.

[01~03] 다음 거꾸로 된 나눗셈을 완성하고, 두 수의 최소공배수를 구하시오.

01
```
2) 8  12
 )  4   6
```
최소공배수: _____

02
```
) 12  30
```
최소공배수: _____

03
```
) 30  45
```
최소공배수: _____

[04~07] 다음 두 수의 최소공배수를 구하시오.

04 15, 18

최소공배수: _____

05 40, 60

최소공배수: _____

06 22, 44

최소공배수: _____

07 16, 24

최소공배수: _____

최대공약수의 짝꿍 최소공배수!
두 개념을 서로 비교하면서 공부하면 더더욱 효과적이다!

⚠ 이것만은 꼭! 세 수의 최대공약수와 최소공배수를 구할 때 자주 실수하는 것

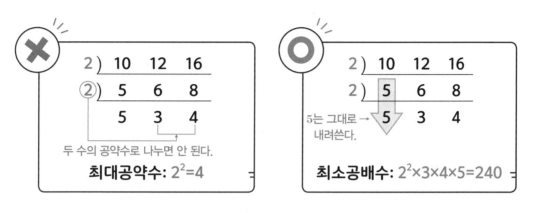

최대공약수는 반드시 세 수의 공통인 공약수가 있어야 나누는데,
최소공배수는 세 수 중 2개의 수만 공약수가 있어도 나눌 수 있다.

정답과 풀이 15쪽

[08~10] 다음 거꾸로 된 나눗셈을 완성하고, 세 수의 최소공배수를 구하시오.

08
2) 10 20 30
☐) 5 ☐ ☐
☐ ☐ ☐

최소공배수: _____

09
) 6 9 12

최소공배수: _____

10
) 24 42 84

최소공배수: _____

[11~14] 다음 세 수의 최소공배수를 구하시오.

11 $4, 6, 8$

최소공배수: _____

12 $5, 15, 25$

최소공배수: _____

13 $12, 18, 30$

최소공배수: _____

14 $27, 45, 18$

최소공배수: _____

2단계

1. 소인수분해를 이용하여 최소공배수를 구하는 방법

① 주어진 수를 각각 소인수분해한다.

② 모든 소인수를 찾는다.

③ 공통인 소인수의 거듭제곱에서 소인수의 지수가 크거나 같은 것을 선택 하여 곱한다.

┗→ 공통인 소인수의 지수가 같으면 그대로, 다르면 큰 지수를 선택한다. 그리고 공통이 아닌 소인수도 곱한다.

예

$$24 = 2^3 \times 3$$

$$90 = 2 \times 3^2 \times 5$$

$$(\text{최소공배수}) = 2^3 \times 3^2 \times 5 \rightarrow 공통인 소인수와 공통이 아닌 소인수를 모두 곱한다.$$

┗→ 지수가 다르면 큰 것을 쓴다.

2. 최소공배수의 성질

(1) **공배수는 최소공배수의 배수이다.** → 공배수는 끝없이 계속 구할 수 있으므로 공배수 중 가장 큰 수는 없다.

예 3의 배수: 3, 6, 9, ⑫, 15, 18, 21, ㉔, … ⟶ 공배수: ⑫, ㉔, … ← 두 수의 공배수는 최소공배수 12의 배수이다.

4의 배수: 4, 8, ⑫, 16, 20, ㉔, 28, …

(2) 서로소인 두 자연수의 최소공배수는 두 자연수를 곱한 수이다.

예 5, 7의 최소공배수는 $5 \times 7 = 35$

┗→ 서로소

[01~03] 다음 두 수를 각각 소인수분해하고, 최소공배수를 소인수의 곱으로 나타내시오.

01 8, 12

$$8 = \boxed{}$$

$$12 = 2^2 \times \boxed{}$$

$$(\text{최소공배수}) =$$

02 24, 30

$$24 =$$

$$30 =$$

$$(\text{최소공배수}) =$$

03 26, 52

$$26 =$$

$$52 =$$

$$(\text{최소공배수}) =$$

[04~07] 다음 두 수의 최소공배수를 소인수의 곱으로 나타내시오.

04 21, 28 _____

05 30, 45 _____

06 48, 72 _____

07 5, 13 _____

⚠️ **이것만은 꼭!** 최소공배수가 2×3²일 때 공배수를 쉽게 찾는 방법

‘공배수는 최소공배수의 배수’이므로
공배수는 ‘최소공배수 × ☐ ’ 형태면 된다.

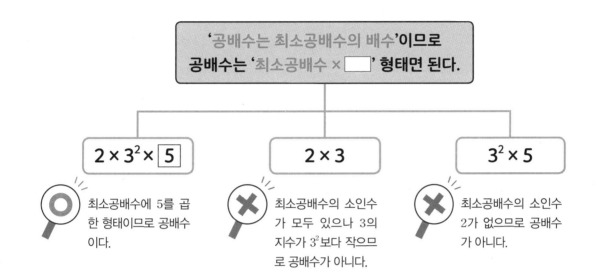

$2 \times 3^2 \times \boxed{5}$

○ 최소공배수에 5를 곱한 형태이므로 공배수이다.

2×3

✗ 최소공배수의 소인수가 모두 있으나 3의 지수가 3^2보다 작으므로 공배수가 아니다.

$3^2 \times 5$

✗ 최소공배수의 소인수 2가 없으므로 공배수가 아니다.

정답과 풀이 16쪽

공배수는 $2^2 \times 3^2 \times 5 \times \square$
꼴이어야 한다.

[08~11] 다음 수들의 최소공배수를 소인수의 곱으로 나타내시오.

08 $2^2 \times 3$, $2 \times 3 \times 5$ _____

09 $2^2 \times 7$, $2 \times 3 \times 7$ _____

10 $2^2 \times 3 \times 5$, $2^3 \times 3^2 \times 5^2$ _____

11 $2 \times 3 \times 7$, $2^3 \times 3^2$, $3^2 \times 5^2$ _____

[12~15] 어떤 두 수의 최소공배수가 $2^2 \times 3^2 \times 5$일 때, 다음 수가 공배수이면 ○표, 공배수가 아니면 ×표를 하시오.

12 $2 \times 3 \times 5$ ()

13 $2^3 \times 5^3$ ()

14 $2^2 \times 3^2 \times 5^2$ ()

15 $2^3 \times 3^2 \times 5^2 \times 7$ ()

꼭 풀기

[01~03] 다음 수들의 최소공배수를 소인수의 곱으로 나타내시오.

01 2×3^2, $2^2 \times 3$

02 $3^2 \times 5 \times 7$, $2 \times 3 \times 5$

03 $2^2 \times 3^2$, $3^3 \times 5^2 \times 7$, $3^2 \times 7$

[04~06] 다음 수들의 최소공배수를 구하시오.

04 16, 28

05 36, 60

06 20, 24, 32

07 $2^2 \times 3^a \times 5$, 3×5^b의 최소공배수가 $2^2 \times 3^2 \times 5^2$일 때, 자연수 a, b에 대하여 $a+b$의 값은?

① 2 ② 3 ③ 4

④ 5 ⑤ 6

08 $2^a \times 5$, $2^2 \times 3^2 \times 5^b$의 최소공배수가 $2^3 \times 3^2 \times 5^2$일 때, 자연수 a, b에 대하여 $a-b$의 값은?

① 1 ② 2 ③ 3

④ 4 ⑤ 5

09 세 수 $2^a \times 3 \times 7^b$, $2 \times 3^c \times 7$, $2^2 \times 3^2 \times 5^2$의 최소공배수가 $2^3 \times 3^3 \times 5^2 \times 7^4$일 때, 자연수 a, b, c에 대하여 $a+b-c$의 값은?

① 1 ② 2 ③ 3

④ 4 ⑤ 5

↑ 해설 꼭 보기

> 공배수는 최소공배수의 배수이다.

[01~04] 다음 두 수의 공배수가 맞으면 ○표, 공배수가 아니면 ×표를 하시오.

$$3^2 \times 5, \quad 2 \times 3 \times 5$$

01 $3^2 \times 5$ ()

02 $2^2 \times 3^2 \times 5 \times 7$ ()

03 $2 \times 3 \times 5 \times 7$ ()

04 $2 \times 3^2 \times 5^2 \times 7$ ()

◆ 구멍 문제

05 다음 중 세 수 $2^3 \times 3$, 2×3^2, $2^2 \times 3^2 \times 7$의 공배수가 <u>아닌</u> 것을 모두 고르면? [정답 2개]

① 2×3 ② $2^2 \times 3^2 \times 7$

③ $2^3 \times 3^3 \times 7$ ④ $2^3 \times 3^2 \times 5 \times 7$

⑤ $2^4 \times 3^3 \times 7$

> 세 수의 최소공배수를 2배, 3배, … 하면서 200에 가장 가까운 수를 찾으면 된다.

06 세 수 2×3, 3×5, $2^2 \times 3 \times 5$의 공배수 중 200에 가장 가까운 수를 구하시오.

> 미지수 x가 공통으로 들어 있으면 먼저 미지수 x로 나누어야 한다.

07 두 자연수 $2 \times x$, $4 \times x$의 최소공배수가 36일 때, x의 값은?

① 2 ② 3 ③ 4

④ 6 ⑤ 9

08 세 자연수 $4 \times x$, $6 \times x$, $8 \times x$의 최소공배수가 240일 때, 세 자연수를 구하시오.

↑ 해설 꼭 보기

09 세 자연수의 비가 $2 : 3 : 4$이고 최소공배수가 60일 때, 세 자연수 중 가장 큰 수를 구하시오.

07 최대공약수와 최소공배수의 활용

2단계

1. 최대공약수 활용에 가장 많이 나오는 문제

(1) 일정한 양 을 가능한 한 가장 많은 사람에게 똑같이 나누어 주는 문제

연필 8자루, 최대~ ~공약수
지우개 10개

예 연필 8자루와 지우개 10개를 가능한 한 많은 학생들에게 똑같이 나누어 줄 때의 학생 수

➡ 연필 8자루와 지우개 10개의 **최대공약수**를 구한다.

(2) 어떤 직사각형 을 가능한 한 큰 정사각형 으로 빈틈없이 겹치지 않게 이어 붙이는 문제

가로의 길이, 최대~ ~공약수
세로의 길이

예 가로의 길이가 15 cm, 세로의 길이가 60 cm인 직사각형에 가능한 한 큰 정사각형으로
겹치지 않게 이어 붙일 때, 정사각형의 한 변의 길이

➡ 가로의 길이와 세로의 길이의 **최대공약수**를 구한다.

> 똑같이 나누어 주려면 공약수를 구하면 되고,
> 가능한 한 많은 학생들에게 똑같이 나누어 주
> 려면 최대공약수를 구한다.

01 연필 8자루, 지우개 10개를 가능한 한 많은 학생
들에게 똑같이 나누어 주려고 한다. ☐ 안에 알
맞은 수를 써넣으시오.

(1) 연필 8자루를 똑같이 나누어 줄 수 있는 학생 수

⇨ 1명, ☐명, ☐명, ☐명

(2) 지우개 10개를 똑같이 나누어 줄 수 있는 학
생 수

⇨ 1명, ☐명, ☐명, ☐명

(3) 연필 8자루와 지우개 10개를 똑같이 나누어
줄 수 있는 학생 수

⇨ 1명, ☐명

(4) 따라서 연필과 지우개를 최대 ☐명에게
똑같이 나누어 줄 수 있다.

02 사과 12개와 귤 15개를 가능한 한 많은 학생들
에게 똑같이 나누어 주려고 한다. 나누어 줄 수
있는 학생 수를 구하시오.

03 사탕 12개와 초콜릿 24개를 가능한 한 많은 학
생들에게 똑같이 나누어 주려고 한다. 나누어 줄
수 있는 학생 수를 구하시오.

많은 친구들이 문장으로 주어진 문제들을 많이 어려워한다. 하지만 문장 속에 나오는 패턴화된 표현을 알면 문제 풀이가 쉽다. 그 표현을 기억해 두자.

매1, 2, 3 …

! 이것만은 꼭! 최대공약수의 활용 문제임을 1초만에 구별하는 법

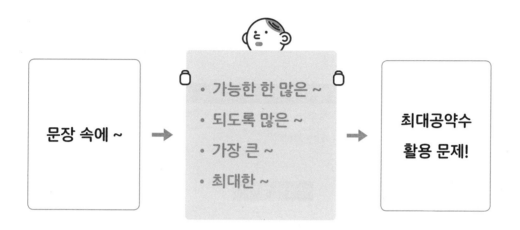

문장 속에 ~ → ・ 가능한 한 많은 ~ ・ 되도록 많은 ~ ・ 가장 큰 ~ ・ 최대한 ~ → 최대공약수 활용 문제!

정답과 풀이 18쪽

04 가로의 길이가 60 cm, 세로의 길이가 50 cm인 직사각형 모양의 도화지에 <u>가능한 한 큰</u> 정사각형 모양의 색종이를 겹치지 않게 이어 붙이려고 할 때, □ 안에 알맞은 수를 써넣으시오.

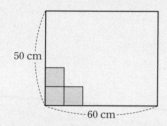

50 cm

60 cm

(1) 색종이의 한 변의 길이는 도화지의 가로와 세로의 길이를 나눌 수 있어야 하므로 60과 50의 []이어야 한다.

(2) 색종이는 가능한 한 가장 큰 정사각형이어야 하므로 60과 50의 []이어야 한다.

(3) 따라서 60과 50의 최대공약수는 []이므로 구하는 색종이의 한 변의 길이는 [] cm이다.

05 가로의 길이가 108 cm, 세로의 길이가 96 cm인 직사각형 모양의 벽이 있다. 이 벽에 <u>가능한 한 큰</u> 정사각형 타일을 <u>겹치지 않게 이어 붙이려고</u> 할 때, 타일의 한 변의 길이를 구하시오.

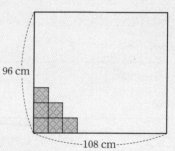

96 cm

108 cm

06 가로의 길이가 120 cm, 세로의 길이가 90 cm인 직사각형 모양의 천이 있다. 이 천에 <u>가능한 한 큰</u> <u>정사각형 모양의 조각 천을 겹치지 않게 이어 붙이려고</u> 할 때, 정사각형 모양의 조각 천의 개수를 구하시오.

2단계

1. 최소공배수 활용에 가장 많이 나오는 문제

(1) 배차 간격이 다른 두 버스가 <u>처음으로</u> 다시 동시에 출발하는 시각을 묻는 문제
 버스 A, B 최소~ ~공배수

 예) 버스의 배차 간격이 A 버스는 10분, B 버스는 20분일 때, 두 버스가 처음으로 동시에
 출발하는 시각 ➡ 배차 간격 10분, 20분의 **최소공배수**를 구한다.

(2) 어떤 직사각형을 이어 붙여 가능한 한 가장 작은 정사각형을 만드는 문제
 가로의 길이, 세로의 길이 최소~ ~공배수

 ➡ 직사각형의 가로, 세로의 길이의 **최소공배수**를 구한다.

(3) 서로 다른 톱니바퀴가 <u>처음으로</u> 다시 맞물릴 때까지 톱니바퀴가 회전한 수를 구하는 문제
 A의 톱니바퀴의 수, 최소~ ~공배수
 B의 톱니바퀴의 수

 ➡ 두 톱니바퀴의 수의 **최소공배수**를 구한다.

01 A 버스는 10분, B 버스는 15분 간격으로 출발한다. 두 버스가 오전 6시에 동시에 출발한 후, <u>처음으로 다시 동시에 출발하는 시각</u>을 구하려고 한다. ☐ 안에 알맞은 수를 써넣으시오.

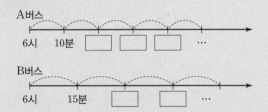

(1) A 버스가 출발하는 시각은 오전 6시 출발 후
 ⇨ 10분 후, ☐분 후, ☐분 후, … 이다.

(2) B 버스가 출발하는 시각은 오전 6시 출발 후
 ⇨ 15분 후, ☐분 후, ☐분 후, … 이다.

(3) 따라서 두 버스는 ☐분마다 동시에 출발하고 오전 6시 이후 두 버스가 처음으로 동시에 출발하는 시각은 오전 ☐☐☐ 이다.

02 처음에 같이 출발했던 A, B 버스가 있다. A 버스는 12분마다, B 버스는 18분마다 출발한다면 두 버스는 몇 분마다 <u>동시에 출발</u>하는지 구하시오.

03 부산행 열차는 15분 간격으로, 광주행 열차는 20분 간격으로 출발한다. 오전 6시에 두 열차가 동시에 출발하였다면 <u>처음으로 다시 동시에 출발하는 시각</u>을 구하시오.

정답과 풀이 18쪽

! **이것만은 꼭!** 최소공배수의 활용 문제임을 1초만에 구별하는 법

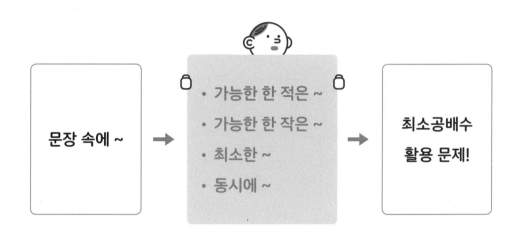

문장 속에 ~ → • 가능한 한 적은 ~ • 가능한 한 작은 ~ • 최소한 ~ • 동시에 ~ → 최소공배수 활용 문제!

04 가로의 길이가 30 cm, 세로의 길이가 18 cm인 직사각형 모양의 타일을 빈틈없이 이어 붙여 <u>가능한 한 작은</u> 정사각형을 만들려고 한다. ☐ 안에 알맞은 수를 써넣으시오.

18 cm
30 cm

(1) 타일을 붙일 때마다 가로의 길이는

30 cm, ☐ cm, ☐ cm, …가 된다.

(2) 타일을 붙일 때마다 세로의 길이는

18 cm, ☐ cm, ☐ cm, …가 된다.

(3) 따라서 타일을 이어 붙여 만든 가능한 한 작은 정사각형의 한 변의 길이는 30, 18의

☐ 이어야 하므로 정사각형의 한 변의

길이는 ☐ cm이다.

05 가로의 길이가 25 cm, 세로의 길이가 15 cm인 직사각형 모양의 타일을 빈틈없이 이어 붙여 <u>가능한 한 작은</u> 정사각형을 만들려고 할 때, 정사각형의 한 변의 길이를 구하시오.

15 cm
25 cm

06 가로의 길이가 15 cm, 세로의 길이가 12 cm인 직사각형 모양의 타일을 빈틈없이 이어 붙여 <u>가능한 한 작은</u> 정사각형을 만들려고 할 때, 필요한 타일의 개수를 구하시오.

꼭 풀기

[01~02] 볼펜 15자루와 포스트잇 25개를 가능한 한 많은 학생들에게 똑같이 나누어 주려고 한다.

01 나누어 주려는 학생 수를 구하시오.

02 한 명의 학생이 받는 볼펜과 포스트잇은 각각 몇 개인지 구하시오.

03 가로의 길이가 80 cm, 세로의 길이가 60 cm인 직사각형 모양의 도화지가 있다. 이 도화지에 가능한 한 큰 정사각형 모양의 색종이를 겹치지 않게 이어 붙이려고 할 때, 필요한 색종이의 개수를 구하시오.

60 cm
80 cm

해설 꼭 보기 구멍 문제

04 사탕 26개, 초콜릿 45개를 학생들에게 똑같이 나누어 주려고 했더니 사탕은 2개 남고 초콜릿은 5개 남았다. 이때 나누어 줄 수 있는 학생은 최대 몇 명인지 구하시오.

05 어떤 자연수로 51을 나누면 6이 남고 58을 나누면 2가 부족하다. 어떤 자연수 중 가장 큰 수를 구하시오.

해설 꼭 보기 구멍 문제

06 가로의 길이가 40 cm, 세로의 길이가 36 cm, 높이가 32 cm인 직육면체를 가능한 한 큰 정육면체로 빈틈없이 채우려고 할 때, 필요한 정육면체의 개수를 구하시오.

32 cm
36 cm
40 cm

[01~02] 서로 맞물려 도는 두 톱니바퀴 A, B가 있다. A의 톱니 수는 24개, B의 톱니 수는 18개일 때, 다음 물음에 답하시오.

01 두 톱니바퀴가 회전하기 시작하여 같은 톱니에서 처음으로 다시 맞물릴 때까지 돌아간 톱니의 개수를 구하시오.

02 위 톱니바퀴의 같은 톱니에서 처음으로 다시 맞물리려면 톱니바퀴 A는 몇 바퀴 회전해야 하는가?

① 2바퀴　　② 3바퀴　　③ 4바퀴

④ 5바퀴　　⑤ 6바퀴

03 A 버스는 15분마다, B 버스는 10분마다, C 버스는 25분마다 출발한다. 오전 9시에 세 버스가 동시에 출발하였을 때, 처음으로 세 버스가 동시에 출발하는 시각은?

① 오전 10시　　　　② 오전 10시 30분

③ 오전 11시　　　　④ 오전 11시 30분

⑤ 오후 12시 30분

04 지영이는 3일마다, 지후는 2일마다 농구를 한다. 일요일에 함께 농구를 하였다면, 그 다음 처음으로 두 사람이 농구를 함께 하는 날은 무슨 요일인가?

① 화요일　　② 수요일　　③ 목요일

④ 금요일　　⑤ 토요일

[05~06] 가로의 길이가 6 cm, 세로의 길이가 4 cm, 높이가 8 cm인 나무토막을 빈틈없이 쌓아 가장 작은 정육면체를 만들려고 한다. 다음 물음에 답하시오.

05 가장 작은 정육면체의 한 모서리의 길이를 구하시오.

🔴 구멍 문제

06 빈틈없이 쌓아 올리는 데 필요한 나무토막의 개수를 구하시오.

또 풀기

01 다음 설명 중 최대공약수를 활용하는 문제는 '최대', 최소공배수를 활용하는 문제는 '최소'라고 쓰시오.

(1) 일정한 양을 가능한 한 많은 사람에게 나누어 주는 문제

(2) 직사각형 모양의 도화지에 가장 큰 정사각형 모양의 색종이를 겹치지 않게 이어 붙이는 문제　　　　　　　　

(3) 직사각형을 겹치지 않게 이어 붙여 가장 작은 정사각형을 만드는 문제　　　　　　　　

(4) 두 열차가 동시에 출발해서 처음으로 다시 동시에 출발하는 시각을 묻는 문제　　　　　　　　

(5) 두 톱니바퀴가 처음으로 다시 맞물리는 문제

구멍탈출

중학교에서 나오는 최대공약수, 최소공배수 활용 문제에 단골로 등장하는 문장 속 표현을 기억해 두면 문제 푸는 속도가 빨라진다.

최대공약수 ─┬─ 가능한 한 많은 ~
　　　　　├─ 가장 큰 ~
　　　　　└─ 최대한 ~

최소공배수 ─┬─ 가능한 한 적은 ~
　　　　　├─ 가장 작은 ~
　　　　　├─ 동시에 ~
　　　　　└─ 처음으로 ~

02 사탕 47개, 초콜릿 51개를 학생들에게 똑같이 나누어 주려고 했더니 사탕은 2개 남고 초콜릿은 3개 부족하였다. 이때 나누어 줄 수 있는 학생은 최대 몇 명인지 구하시오.

구멍탈출

학생 수를 x명이라 할 때, x로 사탕 47개를 나누면 2개가 남으므로 $47-2=45$(개)를 나누면 나누어떨어진다. 또 x로 초콜릿 51개를 나누면 3개가 부족하므로 $51+3=54$(개)를 나누면 나누어떨어진다.

친구의 구멍　　　　　　　　문제 Ⓐ ─ 내가 바로 잡기

다음 보기에서 두 수 $2^2 \times 3 \times 7$, $2^2 \times 3^2 \times 5^2$의 공약수가 <u>아닌</u> 것을 고르시오.

> **보기**
>
> ㉠ 2^2　　　　　　㉡ 2×3　　　　　㉢ $2^2 \times 3^2$

친구풀이

최대공약수가 $2^2 \times 3$이므로 공약수는 $2^2 \times 3 \times \boxed{}$ 꼴이어야 한다.

㉢은 $2^2 \times 3 \times \boxed{3}$이므로 공약수이고 ㉠, ㉡은 공약수가 아니다.

정답과 풀이 20쪽

03 가로의 길이, 세로의 길이, 높이가 각각 15 cm, 10 cm, 25 cm인 직육면체에 가능한 한 큰 정육면체로 빈틈없이 쌓으려고 할 때, 필요한 정육면체의 개수를 구하시오.

25 cm
10 cm
15 cm

> 03, 04 문제가 비슷해 보이지만 적용하는 개념이 다르므로 주의하자.

▶ **구멍탈출**

이러한 유형의 문제를 해결하는 방법은 <u>첫째, 최대공약수 문제인지, 최소공배수 문제인지 알아야 한다.</u>
⇨ 직육면체를 가능한 한 큰 정육면체로 채워야 하므로 최대공약수 문제이다.

<u>둘째, 정육면체의 한 모서리의 길이를 묻느냐, 필요한 정육면체의 개수를 묻느냐를 알아야 한다.</u>
⇨ 개수 문제이기 때문에 직육면체의 각 모서리의 길이를 정육면체의 한 모서리의 길이로 각각 나누어 필요한 개수를 구한다.

04 가로의 길이, 세로의 길이, 높이가 각각 6 cm, 4 cm, 10 cm인 나무토막을 빈틈없이 쌓아서 가장 작은 정육면체를 만들려고 할 때, 필요한 나무토막의 개수를 구하시오.

▶ **구멍탈출**

이 문제는 가장 작은 정육면체를 만들려고 하므로 최소공배수를 활용하는 문제이다.
그리고 나무토막의 개수를 묻는 문제이므로 가장 작은 정육면체의 한 모서리의 길이를 나무토막의 각 모서리의 길이로 각각 나누어 필요한 나무토막의 개수를 구한다.

친구의 구멍 문제 **B** — 내가 바로 잡기

다음 중 세 수 $2^3 \times 3$, 2×3^2, $2^2 \times 3^2 \times 7$의 공배수인 것은?

① 2×3
② $2 \times 3^2 \times 5$
③ $2^3 \times 3^3 \times 7$

④ $2^3 \times 3^2 \times 5$
⑤ $2 \times 3 \times 5 \times 7$

친구풀이

세 수의 최소공배수가 $2^3 \times 3^2 \times 7$이고, 최소공배수가 공배수의 배수이므로 ①이다.

02

정수와 유리수

13
정수와 유리수의
뺄셈

14
정수와 유리수의
곱셈

15
정수와 유리수의
나눗셈

16
거듭제곱의 계산과
혼합 계산

08 정수

1단계

1. **자연수**: 1, 2, 3, …과 같은 수 → 0은 자연수가 아니다.

2. **분수**: 전체에 대한 부분을 나타내는 수로 $\dfrac{(분자)}{(분모)}$ 꼴, 즉 $\dfrac{1}{2}$, $\dfrac{3}{5}$, $\dfrac{7}{8}$, …은 분수이다.

 (1) 약분: 분모와 분자를 두 수의 공약수로 나누는 것 예 $\dfrac{6}{8}=\dfrac{3}{4}$

 (2) 기약분수: 분모와 분자의 공약수가 1뿐인 분수 예 $\dfrac{1}{3}$, $\dfrac{2}{5}$, …

3. **분수와 자연수의 관계**

 (1) 분자가 분모의 배수이면 자연수로 나타낼 수 있다. 예 $\dfrac{6}{2}=3$, $\dfrac{8}{4}=2$, …

 (2) 분모와 분자가 같은 분수는 자연수 1로 나타낼 수 있다. 예 $\dfrac{2}{2}$, $\dfrac{3}{3}$, $\dfrac{5}{5}$, $\dfrac{11}{11}$, …

 (3) 모든 자연수는 분모가 1인 분수로 나타낼 수 있다. 예 $1=\dfrac{1}{1}$, $2=\dfrac{2}{1}$, $3=\dfrac{3}{1}$, …

[01~04] 다음은 분수와 크기가 같은 분수를 나타낸 것이다. ☐ 안에 알맞은 수를 써넣으시오.

01 $\dfrac{1}{2}=\dfrac{\boxed{}}{4}=\dfrac{\boxed{}}{6}=\dfrac{\boxed{}}{8}$

02 $\dfrac{3}{5}=\dfrac{\boxed{}}{10}=\dfrac{\boxed{}}{15}=\dfrac{\boxed{}}{20}$

03 $\dfrac{2}{7}=\dfrac{4}{\boxed{}}=\dfrac{6}{\boxed{}}=\dfrac{8}{\boxed{}}$

04 $\dfrac{4}{11}=\dfrac{8}{\boxed{}}=\dfrac{\boxed{}}{33}=\dfrac{16}{\boxed{}}$

[05~08] 다음은 크기가 같은 분수를 나타낸 것이다. ☐ 안에 알맞은 수를 써넣으시오.

05 $3=\dfrac{\boxed{}}{1}=\dfrac{\boxed{}}{2}=\dfrac{\boxed{}}{3}$

06 $7=\dfrac{\boxed{}}{1}=\dfrac{\boxed{}}{3}=\dfrac{\boxed{}}{4}$

07 $11=\dfrac{\boxed{}}{2}=\dfrac{\boxed{}}{4}=\dfrac{\boxed{}}{6}$

08 $0=\dfrac{\boxed{}}{1}=\dfrac{\boxed{}}{10}=\dfrac{\boxed{}}{100}$

수는 다양한 가족으로 구성되어 있는데, 이들의 관계를 '수의 체계'라고 한다.
중1 과정에서는 수의 체계 중 정수와 유리수를 배운다.

매 1, 2, 3 …

! **이것만은 꼭!** 분수와 자연수의 관계

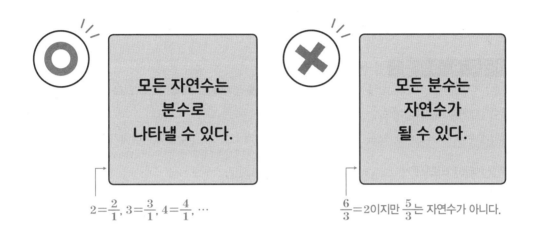

O 모든 자연수는 분수로 나타낼 수 있다.

$2=\dfrac{2}{1}, 3=\dfrac{3}{1}, 4=\dfrac{4}{1}, \cdots$

X 모든 분수는 자연수가 될 수 있다.

$\dfrac{6}{3}=2$이지만 $\dfrac{5}{3}$는 자연수가 아니다.

● 정답과 풀이 19쪽

[09~12] 다음 분수를 약분할 때, 자연수이면 '자', 분수이면 '분'이라고 쓰시오.

09 $\dfrac{16}{4}$ _____

10 $\dfrac{3}{15}$ _____

11 $\dfrac{121}{11}$ _____

12 $\dfrac{25}{125}$ _____

[13~16] 다음 설명 중 옳은 것에는 ○표, 옳지 않은 것에는 ×표를 하시오.

13 $\dfrac{4}{10}$ 는 자연수이다. ()

14 $\dfrac{1}{7}$ 은 분수이다. ()

15 8은 자연수이다. ()

16 $\dfrac{10}{2}$ 은 자연수이면서 분수이다. ()

2 단계

1. 양수와 음수

→ +: 이익, 증가, 영상, 수입, 해발, …
　　−: 손해, 감소, 영하, 지출, 해저, …

(1) 부호를 가진 수: 서로 반대되는 성질을 가지는 양을 수로 나타낼 때, 어떤 기준을 중심으로 한쪽은 양의 부호 '+', 다른 한쪽은 음의 부호 '−'를 사용하여 구분한다.

(2) 양수: 0보다 큰 수로 양의 부호 +를 붙인 수

(3) 음수: 0보다 작은 수로 음의 부호 −를 붙인 수 　→ +는 플러스, −는 마이너스라고 읽는다.

2. 정수: 양의 정수, 0, 음의 정수를 통틀어 정수라 한다.

(1) 양의 정수: 자연수에 양의 부호 +를 붙인 수 → +부호를 생략하여 나타낼 수 있으므로 자연수와 같다.

(2) 음의 정수: 자연수에 음의 부호 −를 붙인 수

　참고　 양의 정수 +1, +2, +3, …은 양의 부호 +를 생략하여 1, 2, 3, …과 같이 나타내기도 한다.

3. 정수를 수직선 위에 나타내기 　→ 0을 나타내는 점을 원점 O라 한다.

직선 위에 기준이 되는 점을 0으로 정하고, 그 점의 오른쪽에 양의 정수 +1, +2, +3, …을, 왼쪽에 음의 정수 −1, −2, −3, …을 차례로 나타낸 직선을 수직선이라 한다.

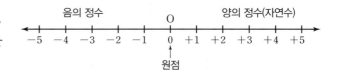

[01~05] 다음 □ 안에 알맞은 수 또는 말을 써넣으시오.

01 □는 0보다 큰 수로 양의 부호 +를 붙인 수이다.

02 □는 0보다 작은 수로 음의 부호 −를 붙인 수이다.

03 정수는 양의 정수, □, 음의 정수로 이루어져 있다.

04 자연수에 양의 부호를 붙인 수는 □□□이다.

05 자연수에 음의 부호를 붙인 수는 □□□이다.

[06~10] 다음을 양의 부호 + 또는 음의 부호 −를 사용하여 나타내시오.

06 3000원의 이익 ⇨ +3000원

　　5000원의 손해 ⇨ _____

07 10점 득점 ⇨ +10점

　　5점 실점 ⇨ _____

08 해수면 기준으로

　　해발 200m ⇨ +200m

　　해저 80m ⇨ _____

09 영하 5℃ ⇨ −5℃

　　영상 7℃ ⇨ _____

10 지하 2층 ⇨ −2층

　　지상 15층 ⇨ _____

이것만은 꼭! 정수의 분류

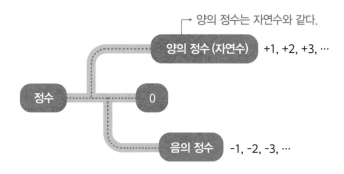

양의 정수는 자연수와 같다.

양의 정수 (자연수) +1, +2, +3, …

정수

0

음의 정수 -1, -2, -3, …

정수는 양의 정수, 음의 정수로만 이루어진 것이 아니라 0도 포함되어 있다.
0을 빠뜨리지 않도록 주의하자.

$\frac{6}{2}=3$, $-\frac{8}{4}=-2$와 같이 분수 형태로 표현된 수 중에는 정수도 있으므로 기약분수로 고쳐서 정수인지 판단한다.

정답과 풀이 21쪽

[11~13] 보기에서 다음 수를 모두 고르시오.

보기
$$+0.3, \quad -10, \quad \frac{3}{2}, \quad -7, \quad +5, \quad 0, \quad +\frac{6}{3}$$

11 양의 정수 _____

12 음의 정수 _____

13 양의 정수도 아니고 음의 정수도 아닌 정수

[14~16] 다음 수직선에서 세 점 A, B, C가 나타내는 수를 각각 구하시오.

14

-3　-2　-1　0　+1　+2　+3

A: _____　　B: _____　　C: _____

15

-4　-3　-2　-1　0　+1　+2　+3　+4

A: _____　　B: _____　　C: _____

16

-5　-4　-3　-2　-1　0　+1　+2　+3　+4　+5

A: _____　　B: _____　　C: _____

08 정수 67

08 정수 67

꼭 풀기

3

[01~06] 다음 문장에서 밑줄 친 부분을 양의 부호 + 또는 음의 부호 −를 사용하여 나타내시오.

01 1개월 전보다 몸무게가 3kg 증가하였다.

⇨ _____

02 영어 점수가 20점 내려갔다.

⇨ _____

03 농구 시합에서 13점을 득점하였다.

⇨ _____

04 제주도 졸업 여행 출발 2일 전이다.

⇨ _____

05 가은이는 수학 성적이 5점 향상되었다.

⇨ _____

06 중학교 1학년 교실은 지상 3층에 있다.

⇨ _____

07 다음 중 밑줄 친 부분을 양의 부호 + 또는 음의 부호 −를 사용하여 나타낸 것으로 옳지 않은 것을 모두 고르면? [정답 2개]

① 약속 시간 2시간 전이다. ⇨ −2시간
② 바자회에서 3500원을 벌었다. ⇨ +3500원
③ 중간고사 평균이 5 % 올랐다. ⇨ +5 %
④ 오늘 낮 평균 기온은 영상 20 ℃이다.
　　⇨ −20℃
⑤ 산의 높이가 해발 3000 m이다.
　　⇨ −3000 m

08 다음 중 밑줄 친 부분을 부호 +, −를 사용하여 나타낼 때, 부호가 나머지 넷과 다른 하나는?

① 여름 평균 기온은 영상 28 ℃이다.
② 전기 요금이 10 % 인상되었다.
③ 용돈에서 5000원을 지출하였다.
④ 이번 주에 3000원을 저축하였다.
⑤ 작년보다 키가 7 cm 자랐다.

 해설 꼭 보기

09 다음 중 옳은 것은?

① 0보다 3만큼 큰 수는 +0.3이다.
② 0보다 $\frac{1}{3}$만큼 큰 수는 +0.3이다.
③ 0보다 9만큼 큰 수는 −9이다.
④ 0보다 5만큼 작은 수는 −5이다.
⑤ 0보다 $\frac{1}{2}$만큼 작은 수는 +$\frac{1}{2}$이다.

[01~04] 다음 설명 중 옳은 것에는 ○표, 옳지 <u>않은</u> 것에는 ×표를 하시오.

01 정수는 양의 정수, 음의 정수, 0으로 이루어져 있다.　　　　　　　　　　　　　(　　)

02 0과 양의 정수는 자연수이다.　　(　　)

03 양의 정수는 자연수와 같다.　　(　　)

04 0은 자연수도 정수도 아니다.　　(　　)

05 다음 표 안에 주어진 수와 관계있는 것에는 ○표, 관계없는 것에는 ×표를 하시오.

	-4	3	0	1.5
양의 정수				
음의 정수				
정수가 아닌 수				

06 다음 수직선 위의 점 A, B, C, D, E가 나타내는 정수로 옳지 <u>않은</u> 것은?

① A: -5　② B: 2　③ C: 0
④ D: 3　⑤ E: 5

07 다음 중 정수가 <u>아닌</u> 것은?

① $-\dfrac{12}{3}$　② -2　③ $\dfrac{9}{10}$

④ $\dfrac{10}{5}$　⑤ 13

08 다음 수들 중에서 정수는 몇 개인가?

$$0.5,\ +10,\ -\dfrac{4}{2},\ -7,\ \dfrac{1}{3},\ 0,\ \dfrac{15}{5}$$

① 2개　② 3개　③ 4개
④ 5개　⑤ 6개

↑ 해설 **꼭** 보기

09 다음 수에 대한 설명으로 옳은 것은?

$$0.07,\ -\dfrac{3}{5},\ -12,\ +9,\ 0,\ \dfrac{21}{3}$$

① 양의 정수의 개수는 3개이다.
② 음의 정수의 개수는 3개이다.
③ 정수의 개수는 4개이다.
④ 자연수의 개수는 1개이다.
⑤ 양의 정수도 아니고 음의 정수도 아닌 정수의 개수는 2개이다.

09 유리수

1. 분수를 수직선 위에 나타내는 방법

(1) $\frac{1}{2}$을 나타내는 점: 0과 1을 나타내는 점 사이를 **이등분**하는 점

(2) $\frac{4}{3}$를 나타내는 점: 1과 2를 나타내는 점 사이를 **삼등분**하는 점 중 1에 가까운 점

(3) $\frac{13}{5}$을 나타내는 점: $\frac{13}{5}=2\frac{3}{5}$이므로 2와 3을 나타내는 점 사이를 **5등분**하는 점 중 세 번째에 위치한 점

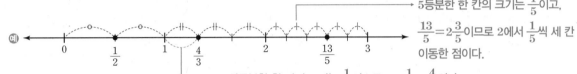

5등분한 한 칸의 크기는 $\frac{1}{5}$이고, $\frac{13}{5}=2\frac{3}{5}$이므로 2에서 $\frac{1}{5}$씩 세 칸 이동한 점이다.

삼등분한 한 칸의 크기는 $\frac{1}{3}$이므로 $1+\frac{1}{3}=\frac{4}{3}$이다.

2. 소수: 0.1, 0.32, 0.1357, …과 같이 나타낸 수

다음과 같이 분수를 소수로, 소수를 분수로 나타낼 수 있다.

(1) 분수를 소수로 ⇨ $\frac{1}{10}=0.1$, $\frac{3}{100}=0.03$, $\frac{6}{1000}=0.006$, …

(2) 소수를 분수로 ⇨ $0.9=\frac{9}{10}$, $0.12=\frac{12}{100}$, $0.125=\frac{125}{1000}$, …

[01~03] 다음 주어진 수직선 위에 각각 분수를 쓰시오.

01

02

03

[04~06] 다음 주어진 수를 수직선 위에 각각 점으로 나타내시오.

04 A: $\frac{7}{4}$ B: $\frac{5}{2}$

05 A: $\frac{8}{3}$ B: $\frac{17}{4}$

06 A: $\frac{7}{2}$ B: $\frac{13}{3}$

점점 배우는 수의 종류가 늘어난다. 중1에서는 정수, 유리수, 중3에서는 무리수, 실수, 고등에서는 복소수를 배우게 된다.

매 1, 2, 3 …

! 이것만은 꼭! 소수를 분수로 나타내는 방법

소수 한 자리 수	→	분모가 10인 분수로!
소수 두 자리 수		분모가 100인 분수로!
소수 세 자리 수		분모가 1000인 분수로!

$$0.1 = \frac{1}{10}, \ 0.01 = \frac{1}{100}, \ 0.001 = \frac{1}{1000}$$

$$0.345 = \frac{345}{1000} = \frac{69}{200} \leftarrow 기약분수로 나타낸다.$$

소수를 분수로 나타낸 후 약분할 수 있으면 꼭 기약분수로 나타낸다.

● 정답과 풀이 22쪽

[07~11] 다음 분수를 소수로 나타내시오.

07 $\dfrac{3}{10}$ _____

08 $\dfrac{9}{100}$ _____

09 $\dfrac{12}{100}$ _____

10 $\dfrac{47}{100}$ _____

11 $\dfrac{725}{1000}$ _____

[12~16] 다음 소수를 분수로 나타내시오.

12 0.35 _____

13 1.8 _____

14 5.2 _____

15 3.41 _____

16 7.453 _____

1. 유리수: 양의 유리수, 0, 음의 유리수를 통틀어 유리수라 한다.

 (1) 양의 유리수(양수): 분모, 분자가 자연수인 분수에 양의 부호 **+**를 붙인 수

 예 $+\dfrac{3}{4}$, $+\dfrac{1}{5}$, $+0.7\left(=+\dfrac{7}{10}\right)$, $+2\left(=+\dfrac{2}{1}\right)$, … → 자연수도 양의 유리수이다.

 (2) 음의 유리수(음수): 분모, 분자가 자연수인 분수에 음의 부호 **−**를 붙인 수

 예 $-\dfrac{1}{6}$, $-\dfrac{2}{7}$, $-1.1\left(=-\dfrac{11}{10}\right)$, $-3\left(=-\dfrac{3}{1}\right)$, … → 음의 정수도 음의 유리수이다.

 참고 1. 양의 유리수는 양수, 음의 유리수는 음수이고, 양수는 부호 +를 생략하고 나타낼 수 있다.

 2. 앞으로는 수라고 하면 유리수를 말하는 것으로 한다.

2. 유리수를 수직선 위에 나타내기

 (1) 모든 유리수는 수직선 위의 점으로 나타낼 수 있다.

 (2) 수직선에서 0을 기준으로 하여 양의 유리수는 오른쪽에, 음의 유리수는 왼쪽에 나타낸다.

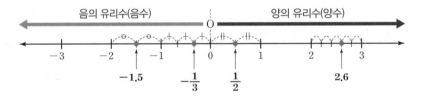

[01~04] 다음 ☐ 안에 알맞은 수 또는 말을 써넣으시오.

01 분모, 분자가 모두 정수인 분수(분모는 0이 아니다.)로 나타낼 수 있는 수는 ☐ 이다.

02 양의 부호 +를 붙인 유리수를 ☐ 또는 양수라 한다.

03 음의 부호 −를 붙인 유리수를 음의 유리수 또는 ☐ 라 한다.

04 ☐ 의 유리수, ☐ , 음의 유리수를 통틀어 유리수라 한다.

[05~09] 다음 설명 중 옳은 것에는 ◯표, 옳지 <u>않은</u> 것에는 ×표를 하시오.

05 0은 정수이지만 유리수는 아니다. ()

06 음의 정수는 유리수이다. ()

07 자연수는 양의 유리수이다. ()

08 유리수는 음의 유리수와 양의 유리수로 이루어져 있다. ()

09 1과 2 사이에는 무수히 많은 유리수가 있다.
 ()

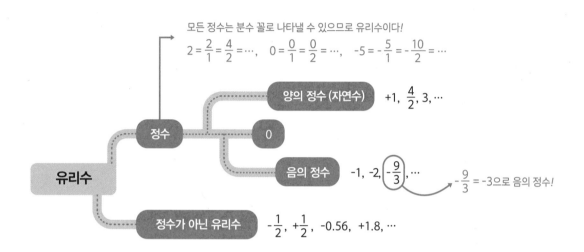

모든 정수는 분수 꼴로 나타낼 수 있으므로 유리수이다!

$$2 = \frac{2}{1} = \frac{4}{2} = \cdots, \quad 0 = \frac{0}{1} = \frac{0}{2} = \cdots, \quad -5 = -\frac{5}{1} = -\frac{10}{2} = \cdots$$

유리수 ─ 정수 ─ 양의 정수 (자연수) $+1, \frac{4}{2}, 3, \cdots$

0

음의 정수 $-1, -2, \left(-\frac{9}{3}\right), \cdots$ $-\frac{9}{3} = -3$으로 음의 정수!

정수가 아닌 유리수 $-\frac{1}{2}, +\frac{1}{2}, -0.56, +1.8, \cdots$

정답과 풀이 23쪽

가분수를 대분수로 고치면 수직선 위에 나타내기가 쉽다.

[10~12] 다음 주어진 수를 수직선 위에 각각 점으로 나타내시오.

10 A: $\frac{5}{3}$ B: 2 C: $\frac{1}{3}$

11 A: $\frac{3}{2}$ B: -2 C: $-\frac{8}{3}$

12 A: $-\frac{7}{2}$ B: 1.5 C: 3.6

분수는 분모, 분자를 먼저 약분한 후 판단한다.

[13~17] 보기에 주어진 수 중에서 다음에 해당되는 것을 모두 고르시오.

보기

$$-5, \quad \frac{1}{7}, \quad -9, \quad +\frac{8}{4}, \quad 9.3, \quad +\frac{13}{5}$$

$$0.06, \quad -\frac{3}{8}, \quad 10, \quad -4.2, \quad \frac{24}{6}$$

13 양의 정수 _____

14 음의 정수 _____

15 양의 유리수 _____

16 음의 유리수 _____

17 정수가 아닌 유리수 _____

[01~03] 다음 설명 중 옳은 것에는 ○표, 옳지 않은 것에는 ×표를 하시오.

01 정수는 유리수이다. ()

02 0은 유리수이다. ()

03 0과 1 사이에는 정수가 많다. ()

04 다음 표 안에 주어진 수와 관계있는 것에는 ○표, 관계없는 것에는 ×표를 하시오.

	$\frac{1}{2}$	-5	0	4.7	$-\frac{2}{5}$	$\frac{9}{3}$
자연수						
정수						
유리수						
정수가 아닌 유리수						

05 다음 수 중에서 정수가 <u>아닌</u> 유리수의 개수는 몇 개인가?

$$-1.2, \quad 5, \quad +\frac{21}{7}, \quad -14, \quad -\frac{2}{6}, \quad 0, \quad \frac{9}{5}$$

① 2개　　② 3개　　③ 4개
④ 5개　　⑤ 6개

06 다음 수 중에서 양의 유리수의 개수를 a개, 정수가 <u>아닌</u> 유리수의 개수를 b개라 할 때, $a+b$의 값을 구하시오.

$$+12, \quad -\frac{3}{7}, \quad -1.5, \quad -6, \quad \frac{1}{3}, \quad +4.2, \quad 0$$

07 다음 수에 대한 설명 중 옳은 것은?

$$\frac{2}{5}, \quad -9, \quad \frac{8}{4}, \quad +6.1, \quad -\frac{5}{10}, \quad 23$$

① 자연수의 개수는 1개이다.
② 유리수의 개수는 3개이다.
③ 양의 유리수의 개수는 3개이다.
④ 음의 유리수의 개수는 1개이다.
⑤ 정수가 아닌 유리수의 개수는 3개이다.

💬 구멍 문제

08 다음 설명 중 옳은 것은?

① 0은 유리수가 아니다.
② 모든 자연수는 유리수이다.
③ 양의 유리수가 아닌 유리수는 음의 유리수이다.
④ 양의 유리수 중 가장 작은 수는 1이다.
⑤ $\frac{6}{3}$은 정수이지만 유리수는 아니다.

01 다음 주어진 수에 대응하는 점을 수직선 위에 각각 나타내시오.

$$A: -\frac{7}{3}, \quad B: 0.6, \quad C: \frac{12}{5}, \quad D: -1.5$$

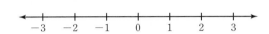

02 다음 수직선 위의 다섯 개의 점 A, B, C, D, E 가 나타내는 수 중 옳지 <u>않은</u> 것은?

① A: $-\frac{5}{2}$ ② B: -2 ③ C: $-\frac{1}{3}$

④ D: 1 ⑤ E: $\frac{7}{4}$

03 다음 수에 대응하는 점을 수직선 위에 나타내었을 때, 가장 왼쪽에 있는 점이 나타내는 수는?

① -5 ② $\frac{5}{2}$ ③ $-\frac{10}{3}$

④ -0.4 ⑤ $-\frac{9}{2}$

04 다음 수에 대응하는 점을 수직선 위에 나타내었을 때, 오른쪽에서 두 번째에 있는 점이 나타내는 수는?

① $-\frac{4}{5}$ ② 2 ③ -3

④ $-\frac{3}{2}$ ⑤ $\frac{3}{4}$

05 다음 중 수직선 위의 점 A, B, C가 나타내는 수에 대한 설명으로 옳은 것을 모두 고르면?

[정답 2개]

① 점 A가 나타내는 수는 -4.5이다.
② 점 C가 나타내는 수는 2.5이다.
③ 자연수는 2개이다.
④ 점 A, B, C가 나타내는 수는 유리수이다.
⑤ 정수가 아닌 유리수는 3개이다.

💬 구멍 문제

06 $-\frac{7}{3}$에 가장 가까운 정수를 a, 1.8에 가장 가까운 정수를 b라 할 때, a, b의 값을 각각 구하시오.

10 절댓값

1. 절댓값

(1) 절댓값: 수직선 위에서 원점으로부터 어떤 수를 나타내는 점까지의 거리 → 절댓값은 거리이므로 항상 0 또는 양수이다.

(2) 절댓값 기호는 | |이며, a의 절댓값을 기호로 $|a|$와 같이 나타낸다.

예) 절댓값이 3인 수 : 3, −3

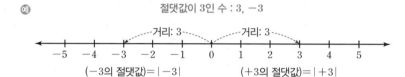

(−3의 절댓값)=|−3| (+3의 절댓값)=|+3|

2. 절댓값의 성질

(1) 0의 절댓값은 0이다. 즉, $|0|=0$ ← 절댓값이 가장 작은 수는 0이다.

(2) 양수와 음수의 절댓값은 그 수에서 부호 +, −를 떼어낸 수와 같다.

(3) 수를 수직선 위에 나타내었을 때, 원점에서 멀리 떨어질수록 절댓값이 커진다.

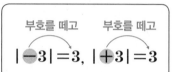

부호를 떼고 부호를 떼고

$|{-}3|=3, \ |{+}3|=3$

참고 절댓값이 $a\,(a>0)$인 수는 $+a$, $-a$로 두 개이다. ⇨ 절댓값이 5인 수: −5, +5

> 절댓값은 절댓값 기호 안에 들어 있는 수가 분수이든 소수이든 상관없이 부호만 떼면 된다.

[01~04] 다음 □ 안에 알맞은 수 또는 말을 써넣으시오.

01 수직선 위에서 원점으로부터 어떤 수를 나타내는 점까지의 거리를 □이라 한다.

02 a의 절댓값을 기호로 나타내면 □이다.

03 절댓값은 □이므로 항상 0 또는 □이다.

04 절댓값이 a인 수는 $+a$, □이다.

[05~09] 다음을 구하시오.

05 $|4|$

06 $|-13|$

07 $\left|\dfrac{2}{11}\right|$

08 $\left|-\dfrac{7}{6}\right|$

09 $|-9.4|$

앗! 절댓값은 절대적으로 알아야 할 내용이다.
왜? 앞으로 배울 수의 대소 관계 및 정수, 유리수의 사칙계산에 절댓값이
이용되기 때문이다.

매 1, 2, 3 …

❗ 이것만은 꼭! 절댓값

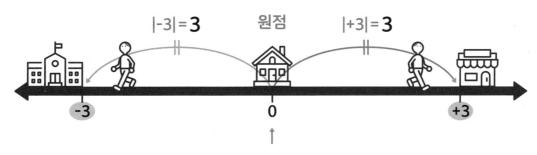

|-3|=**3** 원점 |+3|=**3**

-3 0 +3

절댓값은 수직선 위에서 원점으로부터의 거리이므로
절댓값이 같고 부호가 다른 두 수는 원점에서 같은 거리만큼 떨어져 있다.

● 정답과 풀이 24쪽

[10~14] 다음을 구하시오.

10 +5의 절댓값 _____

11 -7의 절댓값 _____

12 +2.3의 절댓값 _____

> 절댓값이 a인 수는 $+a$, $-a$이다.
> (단, $a > 0$)

13 절댓값이 0.8인 수 _____

14 절댓값이 $\frac{5}{8}$인 수 _____

[15~18] 다음 설명 중 옳은 것에는 ○표, 옳지 <u>않은</u> 것에는 ×표를 하시오.

15 원점에서 멀리 떨어질수록 그 점이 나타내는 수의 절댓값은 커진다. (　　　)

16 절댓값은 항상 0보다 크거나 같다. (　　　)

17 절댓값이 같은 수는 원점으로부터 같은 거리에 있다. (　　　)

18 절댓값이 같은 수는 항상 2개이다. (　　　)

꼭 풀기

[01~05] 다음 수를 모두 구하시오.

01 절댓값이 4인 수

02 절댓값이 0인 수

03 절댓값이 $\frac{1}{3}$인 수

04 절댓값이 6인 양수

05 절댓값이 $\frac{9}{2}$인 음수

06 절댓값이 5인 수에 대응하는 점을 다음 수직선 위에 나타내어 보시오.

07 수직선 위에서 원점으로부터의 거리가 8인 점이 나타내는 수를 모두 구하시오.

08 수직선 위에서 3에 대응하는 점에서 거리가 4인 점이 나타내는 두 수의 절댓값을 각각 구하시오.

09 다음 수를 수직선 위에 나타낼 때, 원점에서 가장 멀리 떨어져 있는 수는?

① $+2$　　　② -3　　　③ 0
④ -7　　　⑤ 5

10 다음 중 옳지 <u>않은</u> 것은?

① 절댓값이 5인 수는 -5, $+5$이다.
② -7의 절댓값은 7이다.
③ 절댓값이 가장 작은 수는 -1, $+1$이다.
④ 절댓값은 0 또는 양수이다.
⑤ 원점에서 멀리 떨어진 점에 대응하는 수일수록 절댓값은 커진다.

🔼 해설 **꼭** 보기

11 -6의 절댓값을 a, 절댓값이 4인 수 중에서 양수를 b라 할 때, $a+b$의 값을 구하시오.

정답과 풀이 24쪽

01 절댓값이 4보다 작은 정수는 모두 몇 개인가?

① 5개　　② 7개　　③ 8개

④ 9개　　⑤ 11개

02 절댓값이 $\dfrac{16}{3}$인 두 수 사이에 있는 정수는 모두 몇 개인가?

① 5개　　② 6개　　③ 10개

④ 11개　　⑤ 16개

03 다음 수 중 절댓값이 2보다 작은 수의 개수를 구하시오.

$$1.8 \quad -1, \quad \frac{5}{2}, \quad -\frac{3}{7}, \quad 0, \quad -\frac{8}{4}$$

04 다음 중 조건을 만족하는 수는?

(가) 절댓값이 6보다 작은 정수이다.
(나) 수직선 위에서 원점을 기준으로 할 때, 왼쪽에 있는 점이 나타내는 수이다.

① -7　　② -3　　③ 0

④ 4　　⑤ 6

05 수직선 위에서 -6과 4에 대응하는 두 점으로부터 같은 거리에 있는 점이 나타내는 수를 구하시오.

06 절댓값이 같고 부호가 반대인 두 수에 대응하는 두 점 사이의 거리가 14일 때, 두 점이 나타내는 두 수를 구하시오.

▶ 구멍 문제

07 절댓값이 같고 부호가 반대인 두 수에 대응하는 두 점 사이의 거리가 $\dfrac{9}{2}$일 때, 두 점이 나타내는 두 수 중 큰 수를 구하시오.

11 대소 관계

1단계

1. 단위분수의 크기 비교

(1) 단위분수: 분수 중에서 $\dfrac{1}{2}$, $\dfrac{1}{3}$, $\dfrac{1}{4}$, …과 같이 **분자가 1인 분수**

(2) 단위분수의 크기 비교: 분모가 작을수록 크다.

예 $2 < 4 \Rightarrow \dfrac{1}{2} > \dfrac{1}{4}$ ← 부등호 방향 주의!

2. 분수의 크기 비교

(1) 분모가 같은 두 분수: 분자가 클수록 크다.

예 $\dfrac{2}{5} < \dfrac{4}{5}$

(2) 분자가 같은 두 분수: 분모가 작을수록 크다.

예 $\dfrac{3}{5} < \dfrac{3}{2}$

(3) 분모, 분자가 다른 두 분수: 분모를 통분하여 분모를 같게 한 다음 분자의 크기를 비교한다.

예 두 분수 $\dfrac{4}{5}$, $\dfrac{3}{4}$을 통분하면 $\dfrac{16}{20}$, $\dfrac{15}{20}$이므로 $\dfrac{4}{5} > \dfrac{3}{4}$

└ 분모 5, 4의 최소공배수 20으로 통분한다.

| 0 | | $\dfrac{1}{2}$ | | 1 |

↳ 분모가 클수록 크기가 작아진다.

[01~04] 다음 설명 중 옳은 것에는 ○표, 옳지 <u>않은</u> 것에는 ×표를 하시오.

01 세 분수를 수직선 위에 나타낼 때, 오른쪽에 있는 분수일수록 큰 수이다. ()

02 분자가 1인 분수는 분모가 클수록 더 큰 수이다. ()

03 분수의 크기 비교에서 분모가 같은 경우에는 분자가 클수록 더 크다. ()

04 분수의 크기 비교에서 분자가 같은 경우에는 분모가 작을수록 더 작다. ()

[05~08] 다음 ☐ 안에 < 또는 >를 써넣으시오.

05 $\dfrac{1}{5}$ ☐ $\dfrac{1}{8}$

06 $\dfrac{1}{10}$ ☐ $\dfrac{1}{6}$

07 $\dfrac{4}{7}$ ☐ $\dfrac{2}{7}$

08 $\dfrac{8}{13}$ ☐ $\dfrac{9}{13}$

여기에서는 부등호 기호 '>, <, ≥, ≤'의 의미를 아는 것이 핵심이다.
암기하지 말고 '≥'는 크다 '>'와 같다 '='의 의미가 포함된 것임을 이해하자.

❗ 이것만은 꼭! 분수의 크기 비교

$5 \oplus 3$일 때
- 분모가 같은 경우 \Rightarrow $\dfrac{5}{8} > \dfrac{3}{8}$
- 분자가 같은 경우 \Rightarrow $\dfrac{1}{5} < \dfrac{1}{3}$ ← 부등호 방향이 바뀌는 것에 주의!

분수의 크기 비교는 피자 한 판을 생각하면 쉽다.
분모가 같은 경우, 피자 한 판을 똑같이 8조각으로 나눈 후
5조각, 3조각을 비교하면 $5 > 3$이므로 $\dfrac{5}{8} > \dfrac{3}{8}$이다.
분자가 같은 경우, 피자 한 판을 각각 5등분, 3등분하면,
한 조각의 크기는 3등분했을 때가 더 크므로 $\dfrac{1}{5} < \dfrac{1}{3}$이다.

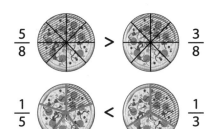

$\dfrac{5}{8}$ > $\dfrac{3}{8}$

$\dfrac{1}{5}$ < $\dfrac{1}{3}$

● 정답과 풀이 25쪽

[09~12] 다음 ☐ 안에 < 또는 >를 써넣으시오.

09 $\dfrac{3}{5}$ ☐ $\dfrac{3}{8}$

10 $\dfrac{5}{9}$ ☐ $\dfrac{5}{7}$

11 $\dfrac{8}{11}$ ☐ $\dfrac{8}{15}$

12 $\dfrac{10}{13}$ ☐ $\dfrac{10}{21}$

[13~16] 다음 ☐ 안에 < 또는 >를 써넣으시오.

13 $\dfrac{5}{3}$ ☐ $\dfrac{7}{9}$

14 $\dfrac{3}{4}$ ☐ $\dfrac{9}{16}$

15 $\dfrac{9}{5}$ ☐ $\dfrac{15}{7}$

16 $\dfrac{25}{9}$ ☐ $\dfrac{11}{4}$

1. 수의 대소 관계

(1) 양수는 0보다 크고, 음수는 0보다 작다. ⇨ (음수) < 0 < (양수)
(2) 양수끼리는 절댓값이 큰 수가 더 크다. 예 $5 > 2$
(3) 음수끼리는 절댓값이 큰 수가 더 작다. 예 $-5 < -2$

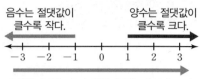

음수는 절댓값이 클수록 작다. 양수는 절댓값이 클수록 크다.

$-3 \quad -2 \quad -1 \quad 0 \quad 1 \quad 2 \quad 3$

오른쪽에 있는 수가 왼쪽에 있는 수보다 크다.

2. 부등호의 사용

$x > a$	$x < a$	$x \geq a$	$x \leq a$
x는 a보다 크다.	x는 a보다 작다.	x는 a보다 크거나 같다. x는 a보다 작지 않다.	x는 a보다 작거나 같다. x는 a보다 크지 않다.
x는 a 초과이다.	x는 a 미만이다.	x는 a 이상이다.	x는 a 이하이다.

예 • x는 2보다 크다. (초과) ⇨ $x > 2$ • x는 2보다 크거나 같다. (이상) ⇨ $x \geq 2$
 • x는 2보다 작다. (미만) ⇨ $x < 2$ • x는 2보다 작거나 같다. (이하) ⇨ $x \leq 2$

참고 1. 기호 '\leq'는 '$<$ 또는 $=$'를 의미하고, '\geq'는 '$>$ 또는 $=$'를 의미한다.
 2. $1 \leq x < 3$은 'x는 1보다 크거나 같고 3보다 작다.'이다.

음수끼리는 절댓값이 큰 수가 더 작다.

[01~05] 다음 설명 중 옳은 것에는 ○표, 옳지 않은 것에는 ×표를 하시오.

01 수직선 위에서 0의 오른쪽에 있는 수는 양수, 0의 왼쪽에 있는 수는 음수를 나타낸다. ()

02 양수는 0보다 크고, 음수는 0보다 작다. ()

03 양수는 음수보다 항상 크다. ()

04 양수에서는 절댓값이 클수록 작은 수이다. ()

05 두 음수에서는 절댓값이 큰 수가 더 크다. ()

[06~10] 다음 □ 안에 < 또는 >를 써넣으시오.

06 $\left| +\dfrac{1}{3} \right|$ □ $\left| +\dfrac{1}{2} \right|$ ⇨ $\dfrac{1}{3}$ □ $\dfrac{1}{2}$

07 $|-7|$ □ $|0|$ ⇨ -7 □ 0

08 $|-4|$ □ $|-12|$ ⇨ -4 □ -12

09 $|-16|$ □ $|+15|$ ⇨ -16 □ 15

10 $|-0.8|$ □ $\left| -\dfrac{1}{2} \right|$ ⇨ -0.8 □ $-\dfrac{1}{2}$

이것만은 꼭! 부등호의 종류

$x > 1$

x는 1보다 크다.

$x < 1$

x는 1보다 작다.

$x \geq 1$

x는 1보다 크거나 같다.
x는 1보다 작지 않다.

$x \leq 1$

x는 1보다 작거나 같다.
x는 1보다 크지 않다.

정답과 풀이 25쪽

(크다)=(초과), (작다)=(미만),
(크거나 같다)=(이상), (작거나 같다)=(이하)

[11~14] 다음 수 중에서 가장 큰 수와 가장 작은 수를 차례대로 쓰시오.

11

| 0, -3, 8 |

12

| 5, -10, 0.5 |

13

| -4.7, 12, -1 |

14

| $\left| \dfrac{3}{2} \right|$, $\left| -\dfrac{7}{3} \right|$, $\left| -\dfrac{9}{4} \right|$ |

[15~18] 다음 □ 안에 <, >, ≤, ≥ 중 알맞은 것을 써넣으시오.

15 x는 3보다 크다. ⇨ x □ 3

16 x는 -10보다 작거나 같다. ⇨ x □ -10

17 x는 $\dfrac{1}{2}$보다 크지 않다. ⇨ x □ $\dfrac{1}{2}$

18 x는 -2보다 크거나 같고 9 미만이다.
⇨ -2 □ x □ 9

꼭 풀기

[01~04] 보기의 수 중에서 다음을 구하시오.

보기
$$-5, \quad \frac{1}{7}, \quad -10.2, \quad +\frac{12}{6}, \quad 9.3, \quad +\frac{23}{5}$$

01 가장 큰 수

02 가장 작은 수

03 두 번째로 큰 수

04 두 번째로 작은 수

05 다음 수를 작은 수부터 차례로 나열하시오.

$$4, \quad -\frac{3}{2}, \quad 0, \quad -6, \quad \frac{4}{5}$$

🔼 해설 꼭 보기

06 다음 중 옳은 것은?

① $-3 > 0$　　　　② $2 < -4$

③ $-5 > -3$　　　　④ $-\frac{5}{6} < -\frac{2}{3}$

⑤ $\frac{1}{3} < \frac{1}{4}$

🔴 구멍 문제

07 다음 중 옳지 <u>않은</u> 것은?

① $2.6 < 6.1$　　　　② $-3.4 < -\frac{16}{5}$

③ $|-0.7| > 0$　　　　④ $\left|-\frac{1}{7}\right| < \left|-\frac{1}{3}\right|$

⑤ $-\frac{4}{3} < -\frac{3}{2}$

08 다음 수를 작은 수부터 나열할 때, 두 번째로 작은 수를 구하시오.

$$0, \quad \left|-\frac{1}{4}\right|, \quad \frac{2}{7}, \quad |-5|, \quad -6.2$$

🔴 구멍 문제

09 보기의 수에 대한 설명으로 옳지 <u>않은</u> 것을 모두 고르면? [정답 2개]

보기
$$-\frac{2}{5}, \quad 1.6, \quad \frac{4}{9}, \quad -4.3, \quad \frac{7}{3}$$

① 가장 큰 수는 $\frac{7}{3}$이다.

② 가장 작은 수는 -4.3이다.

③ 두 번째로 큰 수는 $\frac{4}{9}$이다.

④ 절댓값이 가장 작은 수는 $-\frac{2}{5}$이다.

⑤ 절댓값이 가장 큰 수는 $\frac{7}{3}$이다.

[01~04] 다음을 부등호를 사용하여 나타내시오.

01 x는 7 이상이다. ⇨ x ☐ 7

02 x는 $-\dfrac{2}{3}$ 미만이다. ⇨ x ☐ $-\dfrac{2}{3}$

03 x는 -1 초과 5.8 이하이다.
⇨ -1 ☐ x ☐ 5.8

04 x는 6보다 작지 않다. ⇨ x ☐ 6

[05~06] 다음 조건을 만족하는 정수를 모두 구하시오.

05 -5 이상이고 3보다 작은 정수

06 2보다 크고 7 이하인 정수

> 정수를 구할 때 0을 빠뜨리지
> 않도록 주의한다.

07 $-3 < x \le \dfrac{5}{2}$ 를 만족하는 정수 x를 모두 구하시오.

08 'x는 -2보다 작지 않고 9 미만이다.'를 부등호를 사용하여 나타낸 것은?

① $-2 < x < 9$ ② $-2 \le x < 9$

③ $-2 < x \le 9$ ④ $2 \le x \le 9$

⑤ $2 < x < 9$

09 $-\dfrac{4}{3} \le x < 2.2$를 만족하는 정수 x는 모두 몇 개인가?

① 2개 ② 3개 ③ 4개

④ 5개 ⑤ 6개

🔼 해설 꼭 보기 ⬛ 구멍 문제

10 다음 중 부등호를 사용하여 나타낸 것으로 옳은 것은?

① x는 -2보다 작거나 같다. ⇨ $x > -2$

② x는 $-\dfrac{3}{5}$보다 작지 않다. ⇨ $x > -\dfrac{3}{5}$

③ x는 2.8보다 크지 않다. ⇨ $x \le 2.8$

④ x는 -1보다 크고 2 이하이다.
⇨ $-1 < x < 2$

⑤ x는 -6보다 작지 않고 0보다 작다.
⇨ $-6 < x < 0$

또 풀기

01 다음 설명 중 옳은 것을 모두 고르면? [정답 2개]

① 0은 자연수도 정수도 아니다.

② 모든 자연수는 정수이다.

③ 모든 정수는 유리수이다.

④ 자연수가 아닌 정수는 음의 정수이다.

⑤ 유리수는 양의 유리수와 음의 유리수로 이루어져 있다.

구멍탈출

정수, 유리수의 분류에서 가장 많이 틀리는 내용을 다시 한번 정리해 두자.

> 0은 자연수이다. (×)

⇨ 0은 자연수는 아니고 정수이면서 유리수이다. (○)

> 자연수가 아닌 정수는 음의 정수이다. (×)

⇨ 자연수가 아닌 정수는 0 또는 음의 정수이다. (○)

> 유리수는 양의 유리수와 음의 유리수로 이루어져 있다. (×)

⇨ 유리수는 양의 유리수, 0, 음의 유리수로 이루어져 있다. (○)

02 $-\dfrac{5}{3}$에 가장 가까운 정수를 a, 2.7에 가장 가까운 정수를 b라 할 때, a, b의 값을 각각 구하시오.

구멍탈출

가분수를 대분수로 바꾸어 수직선 위에 나타내면 가까운 정수를 쉽게 찾을 수 있다.

친구의 구멍

문제 Ⓐ — 내가 바로 잡기

다음 중 옳지 <u>않은</u> 것을 모두 고르면? [정답 2개]

① $\left|-\dfrac{1}{3}\right| > 0$

② $\left|-\dfrac{5}{3}\right| > \left|-\dfrac{2}{3}\right|$

③ $\left|-\dfrac{2}{3}\right| < \left|+\dfrac{5}{3}\right|$

④ $\left|-\dfrac{5}{3}\right| < \left|+\dfrac{2}{3}\right|$

⑤ $\left|-\dfrac{2}{3}\right| > \left|-\dfrac{5}{7}\right|$

친구풀이

① $\left|-\dfrac{1}{3}\right| = -\dfrac{1}{3}$이므로 $\left|-\dfrac{1}{3}\right| < 0$

② $\left|-\dfrac{5}{3}\right| = -\dfrac{5}{3}$, $\left|-\dfrac{2}{3}\right| = -\dfrac{2}{3}$이므로 $\left|-\dfrac{5}{3}\right| < \left|-\dfrac{2}{3}\right|$

따라서 옳지 않은 것은 ①, ②이다.

03 보기에 대한 설명으로 옳은 것을 모두 고르면? [정답 2개]

$$0.8, \quad -3.2, \quad \frac{5}{8}, \quad -10, \quad \frac{8}{3}, \quad -\frac{11}{4}$$

① 가장 큰 수는 $\frac{8}{3}$이다.

② 가장 작은 수는 -3.2이다.

③ 절댓값이 가장 작은 수는 0.8이다.

④ 절댓값이 가장 큰 수는 -10이다.

⑤ 수직선 위에 나타낼 때, 오른쪽에서 두 번째에 있는 점이 나타내는

수는 $\frac{5}{8}$이다.

> **구멍탈출**
>
> 수의 대소 비교는 절댓값의 크기를 비교하여 구한다. 대소 비교의 기준은 다음과 같다.
>
> (1) 원점에서 멀리 떨어진 점이 나타내는 수의 절댓값이 더 크다.
> (2) 양수끼리의 대소 비교에서는 절댓값이 클수록 큰 수이다.
> (3) 음수끼리의 대소 비교에서는 절댓값이 클수록 작은 수이다.

04 다음 중 부등호를 사용하여 나타낸 것으로 옳지 <u>않은</u> 것은?

① x는 0보다 작지 않다. ⇨ $x \geq 0$

② x는 -5 초과이다. ⇨ $x > -5$

③ x는 1.6보다 크지 않다. ⇨ $x \leq 1.6$

④ x는 $-\frac{6}{7}$ 이하이다. ⇨ $x \leq -\frac{6}{7}$

⑤ x는 -3보다 작지 않고 8보다 작다. ⇨ $-3 < x < 8$

> **구멍탈출**
>
> (초과)=(크다, $>$)
> (미만)=(작다, $<$)
> (이상)=(크거나 같다, \geq)=(작지 않다)
> (이하)=(작거나 같다, \leq)=(크지 않다)

친구의 구멍 **문제 B** — 내가 바로 잡기

절댓값이 같고 부호가 반대인 두 수를 수직선 위에 나타내었을 때, 두 수에

대응하는 두 점 사이의 거리가 $\frac{11}{2}$이다. 이때 두 수를 구하시오.

친구풀이

두 점 사이의 거리가 $\frac{11}{2}$이므로 절댓값은 $\frac{11}{2}$이다. 따라서 두 수는 $-\frac{11}{2}$, $+\frac{11}{2}$이다.

12 정수와 유리수의 덧셈

1─초등 3, 4학년

1단계

1. 분모가 다른 분수의 덧셈

두 분모의 최소공배수를 공통분모로 하여 분수를 통분한 다음,
분모는 그대로 두고 분자끼리 더한다.

$$예\ \frac{2}{3}+\frac{1}{2}=\frac{2\times2}{⑥}+\frac{1\times3}{⑥}=\frac{4}{6}+\frac{3}{6}=\frac{7}{6}$$

└→ 3과 2의 최소공배수

2. 분모가 다른 분수의 뺄셈

두 분모의 최소공배수를 공통분모로 하여 분수를 통분한 다음,
분모는 그대로 두고 분자끼리 뺀다.

$$예\ \frac{8}{9}-\frac{5}{6}=\frac{8\times2}{⑱}-\frac{5\times3}{⑱}=\frac{16}{18}-\frac{15}{18}=\frac{1}{18}$$

└→ 9와 6의 최소공배수

[01~05] 다음을 계산하시오.

01 $\dfrac{1}{6}+\dfrac{3}{5}$

02 $\dfrac{4}{5}+\dfrac{1}{8}$

03 $\dfrac{5}{11}+\dfrac{1}{2}$

04 $\dfrac{2}{9}+\dfrac{5}{27}$

05 $\dfrac{5}{12}+\dfrac{3}{8}$

[06~10] 다음을 계산하시오.

06 $\dfrac{2}{3}-\dfrac{3}{8}$

07 $\dfrac{5}{6}-\dfrac{2}{5}$

08 $\dfrac{4}{11}-\dfrac{7}{33}$

09 $\dfrac{3}{5}-\dfrac{7}{20}$

10 $\dfrac{7}{9}-\dfrac{5}{12}$

정수와 유리수의 사칙계산이 시작되었다. 지루하고 힘들지만
반복해서 풀어야 계산이 익숙해진다는 사실.
초등 때 배운 분수의 계산을 가볍게 풀면서 시작해 보자.

매 1, 2, 3 ···

이것만은 꼭! 분모가 다른 두 분수의 덧셈과 뺄셈

아하!

분수의 덧셈

$$\frac{3}{4} + \frac{1}{6} = \frac{3 \times 3}{4 \times 3} + \frac{1 \times 2}{6 \times 2} = \frac{9}{12} + \frac{2}{12} = \frac{11}{12}$$

└─ 4와 6의 최소공배수는 12

분수의 뺄셈

$$\frac{3}{4} - \frac{1}{6} = \frac{3 \times 3}{4 \times 3} - \frac{1 \times 2}{6 \times 2} = \frac{9}{12} - \frac{2}{12} = \frac{7}{12}$$

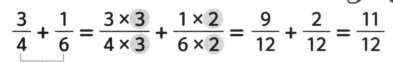 분수와 소수가 혼합된 계산에서는 분수 또는 소수 중 어느 하나로 같게 한다.

● 정답과 풀이 27쪽

[11~15] 다음을 계산하시오.

11 $7.5+2.4$

12 $6.32+2.98$

13 $10.45+7.126$

14 $11.7-3.42$

15 $31.24-0.59$

[16~20] 다음을 계산하시오.

16 $4.2+\dfrac{4}{5}$

17 $\dfrac{5}{8}+2.45$

18 $3.6-\dfrac{13}{10}$

19 $9.12-\dfrac{16}{5}$

20 $5.471-\dfrac{21}{4}$

1. 부호가 같은 두 수의 덧셈: 두 수의 **절댓값의 합에 공통인 부호** 를 붙인다.

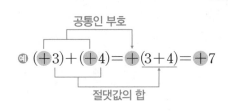
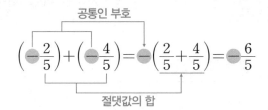

2. 부호가 다른 두 수의 덧셈: 두 수의 **절댓값의 차에 절댓값이 큰 수의 부호** 를 붙인다.
→ 두 수의 절댓값 중 큰 값에서 작은 값을 뺀다.

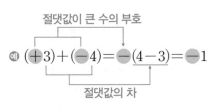

참고 절댓값이 같고 부호가 다른 두 수의 합은 0이다.

[01~05] 다음 ☐ 안에 알맞은 것을 써넣으시오.

01 $(+4)+(+5)=$ ☐$(4+$☐$)=$☐

02 $(-6)+(-3)=$ ☐$(6+$☐$)=$☐

03 $(+7)+(-2)=$ ☐$(7-$☐$)=$☐

04 $(-8)+(+4)=$ ☐$(8-$☐$)=$☐

> 부호가 같으므로 절댓값을 합해야 한다!

05 $(-2)+(-9)=$ ☐$(2$☐$9)=$☐

[06~10] 다음을 계산하시오.

06 $(+13)+(+12)$

07 $(-9)+(-8)$

08 $(+9)+(-12)$

09 $(-13)+(+6)$

10 $(-11)+(-14)$

⚠️ 이것만은 꼭! 유리수의 덧셈의 부호

아하...

부호가 같은 두 수의 덧셈

(양수) + (양수) ⇨ ➕ (절댓값의 합)

(음수) + (음수) ⇨ ➖ (절댓값의 합)

그렇구나!

부호가 다른 두 수의 덧셈

$$(양수) + (음수)$$
$$(음수) + (양수)$$
⇨ ● (절댓값의 차)
└ 절댓값이 큰 수의 부호

> 분모가 다른 두 유리수의 덧셈에서는 통분을 먼저 한 후 어떤 수의 절댓값이 큰지 판단해야 한다.

정답과 풀이 27쪽

[11~13] 다음 ☐ 안에 알맞은 것을 써넣으시오.

11 $\left(+\dfrac{1}{3}\right)+\left(+\dfrac{3}{2}\right)=\left(+\dfrac{2}{6}\right)+\left(+\dfrac{9}{6}\right)$

$\qquad = \boxed{}\left(\dfrac{2}{6}+\boxed{}\right)=\boxed{}$

12 $\left(-\dfrac{1}{4}\right)+\left(-\dfrac{2}{3}\right)=\left(-\dfrac{3}{12}\right)+\left(\boxed{}\right)$

$\qquad = \boxed{}\left(\dfrac{3}{12}+\boxed{}\right)=\boxed{}$

13 $\left(+\dfrac{2}{3}\right)+\left(-\dfrac{1}{7}\right)=\left(+\dfrac{14}{21}\right)+\left(\boxed{}\right)$

$\qquad = \boxed{}\left(\dfrac{14}{21}-\boxed{}\right)=\boxed{}$

[14~17] 다음을 계산하시오.

14 $\left(+\dfrac{4}{3}\right)+\left(+\dfrac{2}{5}\right)$

15 $\left(+\dfrac{3}{5}\right)+\left(-\dfrac{7}{10}\right)$

16 $\left(-\dfrac{2}{5}\right)+\left(+\dfrac{4}{7}\right)$

17 $\left(+\dfrac{1}{4}\right)+\left(-\dfrac{5}{14}\right)$

꼭 풀기

어떤 수보다 '~만큼 큰 수'는
덧셈으로 계산한다.

3 단계

[01~04] 다음을 만족하는 수를 구하시오.

01 +2보다 +5만큼 큰 수

02 −10보다 −6만큼 큰 수

03 +4보다 −3만큼 큰 수

04 −7보다 2만큼 큰 수

05 다음 중 계산 결과가 옳은 것은?

① $(-4)+(-4)=0$

② $(+7)+(-2)=-5$

③ $(-6)+(+9)=+3$

④ $(-3)+(-8)=-5$

⑤ $(+5)+(-1)=-4$

06 $a=5+(-11)$, $b=(-10)+(-7)$일 때, $a+b$의 값을 구하시오.

07 다음 중 계산 결과가 <u>다른</u> 하나는?

① $(+7)+(-2)$

② $(-5)+(+10)$

③ $(-1)+(+6)$

④ $(-4)+(-1)$

⑤ $(+13)+(-8)$

🔼 해설 꼭 보기

08 다음 조건을 만족하는 두 수 a, b에 대하여 b의 절댓값은?

- a는 2보다 −7만큼 큰 수
- b는 a보다 −3만큼 큰 수

① 2 ② 4 ③ 6

④ 8 ⑤ 10

💬 구멍 문제

09 절댓값이 6인 양수를 a, 절댓값이 9인 음수를 b 라 할 때, $a+b$의 값은?

① −15 ② −3 ③ 3

④ 5 ⑤ 15

[01~04] 다음을 만족하는 수를 구하시오.

01 $\frac{1}{3}$보다 $\frac{1}{6}$만큼 큰 수

02 $-\frac{5}{4}$보다 $-\frac{1}{5}$만큼 큰 수

03 $\frac{2}{3}$보다 $-\frac{1}{2}$만큼 큰 수

04 $-\frac{3}{5}$보다 2만큼 큰 수

05 다음 중 계산 결과가 옳지 <u>않은</u> 것을 모두 고르면? [정답 2개]

① $\left(+\frac{1}{4}\right)+\left(-\frac{1}{4}\right)=-\frac{1}{2}$

② $(-3)+\left(+\frac{1}{2}\right)=-\frac{5}{2}$

③ $\left(+\frac{1}{3}\right)+(-3)=-\frac{10}{3}$

④ $\left(+\frac{1}{2}\right)+\left(+\frac{1}{3}\right)=+\frac{5}{6}$

⑤ $\left(-\frac{2}{3}\right)+\left(-\frac{1}{6}\right)=-\frac{5}{6}$

🔼 해설 꼭 보기

06 $a=\left(-\frac{2}{3}\right)+\left(-\frac{1}{5}\right)$, b는 $\frac{3}{5}$보다 -2만큼 큰 수일 때, $a+b$의 값을 구하시오.

07 다음 중 계산 결과의 부호가 <u>다른</u> 하나는?

① $\left(+\frac{1}{2}\right)+\left(-\frac{4}{5}\right)$　② $\left(-\frac{4}{3}\right)+\left(+\frac{1}{4}\right)$

③ $\left(-\frac{2}{5}\right)+\left(-\frac{3}{5}\right)$　④ $\left(+\frac{6}{5}\right)+(-1)$

⑤ $(-6.3)+(-1.2)$

08 두 수 a, b가 다음과 같을 때, $a+b$의 값은?

- $a=\left(-\frac{1}{2}\right)+\left(+\frac{2}{3}\right)$
- $b=\left(-\frac{2}{5}\right)+\left(-\frac{3}{10}\right)$

① $-\frac{1}{6}$　② $-\frac{7}{10}$　③ $-\frac{8}{15}$

④ $\frac{8}{15}$　⑤ $\frac{16}{15}$

🔼 해설 꼭 보기　　🔘 구멍 문제

09 $-\frac{1}{4}$의 절댓값을 x, $\frac{3}{2}$의 절댓값을 y, -3의 절댓값을 z라 할 때, $x+y+z$의 값을 구하시오.

13 정수와 유리수의 뺄셈

2단계

1. 정수의 뺄셈 : 빼는 수의 부호를 바꾸어 덧셈으로 고쳐서 계산한다.

예) 빼셈을 덧셈으로 바꾸고
$(+5)-(+3)=(+5)+(-3)=+(5-3)=+2$
부호를 바꾼다.

빼셈을 덧셈으로 바꾸고
$(+5)-(-3)=(+5)+(+3)=+(5+3)=+8$
부호를 바꾼다.

2. 유리수의 뺄셈 : 빼는 수의 부호를 바꾸어 덧셈으로 고쳐서 계산한다.

예) 빼셈을 덧셈으로 바꾸고
$\left(+\dfrac{1}{3}\right)-\left(+\dfrac{2}{3}\right)=\left(+\dfrac{1}{3}\right)+\left(-\dfrac{2}{3}\right)=-\left(\dfrac{2}{3}-\dfrac{1}{3}\right)=-\dfrac{1}{3}$
부호를 바꾼다.

빼셈을 덧셈으로 바꾸고
$\left(+\dfrac{1}{3}\right)-\left(-\dfrac{2}{3}\right)=\left(+\dfrac{1}{3}\right)+\left(+\dfrac{2}{3}\right)=+\left(\dfrac{1}{3}+\dfrac{2}{3}\right)=+1$
부호를 바꾼다.

> 정수의 뺄셈은 덧셈으로 바꾸고 빼는 수의 부호만 바꾸면 덧셈 계산과 같다.

[01~04] 다음 ○ 안에는 $+$, $-$ 중 알맞은 것을, □ 안에는 알맞은 수를 써넣으시오.

01 $(+3)-(+8)=(+3)+(\bigcirc\ \Box)$
$=\bigcirc(\Box-3)=\bigcirc\Box$

02 $(-6)-(-9)=(-6)+(\bigcirc\ \Box)$
$=\bigcirc(\Box-6)=\bigcirc\Box$

03 $(+7)-(-4)=(+7)+(\bigcirc\ \Box)$
$=\bigcirc(7+\Box)=\bigcirc\Box$

04 $(-5)-(+7)=(-5)+(\bigcirc\ \Box)$
$=\bigcirc(5+\Box)=\bigcirc\Box$

[05~08] 다음을 계산하시오.

05 $(+13)-(+6)$

06 $(-8)-(-8)$

07 $(+9)-(-5)$

08 $(-11)-(+7)$

빼셈은 덧셈과 달리 부호 때문에 계산 실수가 많다. 빼셈은 덧셈으로
고쳐서 계산해야 한다는 사실을 기억하면서 계산 연습을 하자.

❗ 이것만은 꼭! 유리수의 뺄셈 부호

$$(+) - (+) \rightarrow (+) + (-)$$
$$(-) - (-) \rightarrow (-) + (+)$$
$$(+) - (-) \rightarrow (+) + (+)$$
$$(-) - (+) \rightarrow (-) + (-)$$

● 정답과 풀이 29쪽

[09~11] 다음 ○ 안에는 +, − 중 알맞은 것을, □ 안
에는 알맞은 수를 써넣으시오.

09 $\left(+\dfrac{2}{3}\right)-\left(+\dfrac{4}{3}\right)=\left(+\dfrac{2}{3}\right)+\left(○\dfrac{4}{3}\right)$
　　　　　$=○\left(\dfrac{□}{3}-\dfrac{□}{3}\right)$
　　　　　$=○\dfrac{□}{3}$

10 $\left(+\dfrac{1}{5}\right)-\left(-\dfrac{3}{5}\right)=\left(+\dfrac{1}{5}\right)+\left(○\dfrac{3}{5}\right)$
　　　　　$=○\left(\dfrac{□}{5}+\dfrac{□}{5}\right)$
　　　　　$=○\dfrac{□}{5}$

11 $\left(+\dfrac{5}{6}\right)-\left(+\dfrac{2}{3}\right)=\left(+\dfrac{5}{6}\right)+\left(○\dfrac{2}{3}\right)$
　　　　　$=\left(+\dfrac{5}{6}\right)+\left(○\dfrac{4}{6}\right)$
　　　　　$=○\left(\dfrac{□}{6}-\dfrac{□}{6}\right)$
　　　　　$=○\dfrac{□}{6}$

[12~15] 다음을 계산하시오.

12 $\left(+\dfrac{3}{4}\right)-\left(+\dfrac{7}{4}\right)$

13 $\left(-\dfrac{3}{7}\right)-\left(-\dfrac{2}{5}\right)$

14 $\left(+\dfrac{5}{12}\right)-\left(-\dfrac{3}{4}\right)$

15 $\left(-\dfrac{5}{3}\right)-\left(+\dfrac{7}{15}\right)$

1. 덧셈의 계산 법칙: 세 수 a, b, c에 대하여

(1) 덧셈의 교환법칙: $a+b=b+a$ → 두 수의 순서를 바꾸어 더하여도 그 결과는 같다.

(2) 덧셈의 결합법칙: $(a+b)+c=a+(b+c)$

참고 뺄셈에서는 교환법칙과 결합법칙이 성립하지 않는다.

예 $(-2)-(+5)=-7$, $(+5)-(-2)=+7$ ⇨ 교환법칙이 성립하지 않는다.

$\{(-3)-(+1)\}-(-2)=(-4)-(-2)=-2$
$(-3)-\{(+1)-(-2)\}=(-3)-(+3)=-6$ ⟩ ⇨ 결합법칙이 성립하지 않는다.

2. 유리수의 덧셈과 뺄셈의 혼합 계산 방법

(1) 뺄셈은 모두 덧셈으로 고친다. → 양수끼리, 음수끼리, 정수끼리, 분수끼리, 소수끼리

(2) 덧셈의 교환법칙과 결합법칙을 이용하여 <u>적당한 수끼리</u> 모아서 계산한다.

3. 괄호가 없는 수의 덧셈과 뺄셈

양의 부호 +가 생략된 것으로 보고 각 수에 +를 붙여서 괄호가 있는 식으로 바꾸어 계산한다.

예 $-2+7-4=(-2)+(\oplus7)-(\oplus4)=(-2)+(+7)+(-4)=+1$
↳ 생략된 부호 넣기

2단계

> 양수끼리, 음수끼리, 분모가 같은 분수끼리 모아서 계산한다.

[01~02] 다음은 덧셈의 계산 법칙을 이용하여 계산하는 과정이다. ☐ 안에 알맞은 것을 써넣으시오.

01 $(-2)+(+7)+(-3)$

$=(+7)+(\boxed{})+(-3)$ ⟵ 덧셈의 ☐ 법칙

$=(+7)+\{(\boxed{})+(-3)\}$ ⟵ 덧셈의 ☐ 법칙

$=(+7)+(\boxed{})$

$=\boxed{}$

02 $\left(+\dfrac{2}{5}\right)+\left(+\dfrac{3}{2}\right)+\left(-\dfrac{6}{5}\right)$

$=\left(+\dfrac{3}{2}\right)+\left(\boxed{}\right)+\left(-\dfrac{6}{5}\right)$ ⟵ 덧셈의 ☐ 법칙

$=\left(+\dfrac{3}{2}\right)+\left\{\left(\boxed{}\right)+\left(-\dfrac{6}{5}\right)\right\}$ ⟵ 덧셈의 ☐ 법칙

$=\left(+\dfrac{3}{2}\right)+\left(\boxed{}\right)$

$=\left(+\dfrac{15}{10}\right)+\left(\boxed{}\right)=\boxed{}$

[03~06] 덧셈의 교환법칙과 결합법칙을 이용하여 다음을 계산하시오.

03 $(+2)+(-5)+(+4)$

04 $(-6)+(-7)+(+9)$

05 $(+4)+(-20)+(-8)$

06 $(-4)+(+15)+(-9)+(+3)$

정답과 풀이 30쪽

❗ 이것만은 꼭! 덧셈과 뺄셈의 혼합 계산 방법

1단계		2단계		3단계
뺄셈은 덧셈으로	→	양수는 양수끼리, 음수는 음수끼리	→	계산한다.

$$(+5) + (-4) \ominus (\ominus3)$$
$$= (+5) + (-4) \oplus (\oplus 3) \quad \text{뺄셈은 덧셈으로!}$$
$$= (+5) + (+3) + (-4) \quad \text{덧셈의 교환법칙}$$
$$= \{(+5) + (+3)\} + (-4) \quad \text{덧셈의 결합법칙}$$
$$= (+8) + (-4) = +4$$

[07~10] 덧셈의 교환법칙과 결합법칙을 이용하여 다음을 계산하시오.

07 $(-4) + \left(+\dfrac{3}{2}\right) + \left(-\dfrac{1}{3}\right)$

08 $\left(-\dfrac{7}{2}\right) + \left(+\dfrac{8}{5}\right) + \left(-\dfrac{3}{2}\right)$

09 $\left(-\dfrac{5}{4}\right) + \left(+\dfrac{1}{3}\right) + \left(-\dfrac{5}{6}\right)$

10 $\left(+\dfrac{5}{3}\right) + \left(-\dfrac{7}{4}\right) + \left(+\dfrac{3}{2}\right) + \left(+\dfrac{2}{3}\right)$

[11~14] 다음 ☐ 안에 부호가 있는 수를 써넣으시오.

11 $5 - 13 = (+5) - (\boxed{})$
$\qquad\quad = (+5) + (\boxed{})$
$\qquad\quad = \boxed{}$

12 $+6 - 10 - 12 = (+6) - (\boxed{}) - (\boxed{})$
$\qquad\qquad\quad = (+6) + (\boxed{}) + (\boxed{})$
$\qquad\qquad\quad = \boxed{}$

13 $9 + 8 - 4 = (+9) + (\boxed{}) - (\boxed{})$
$\qquad\qquad = (+9) + (\boxed{}) + (\boxed{})$
$\qquad\qquad = \boxed{}$

14 $-7 + 4 - 6 = (-7) + (+4) - (\boxed{})$
$\qquad\qquad\quad = (-7) + (+4) + (\boxed{})$
$\qquad\qquad\quad = \boxed{}$

꼭 풀기

어떤 수보다 '~만큼 작은 수'는 뺄셈으로 계산한다.

[01~03] 다음을 만족하는 수를 구하시오.

01 $+5$보다 -7만큼 작은 수

02 -9보다 3만큼 작은 수

03 -12보다 -4만큼 작은 수

🔲 구멍 문제

04 다음 조건을 만족하는 두 수 a, b에 대하여 $a-b$의 값은?

> • a는 -8보다 -2만큼 작은 수
> • b는 4보다 6만큼 작은 수

① -10 ② -8 ③ -6
④ -4 ⑤ -2

05 다음 중 계산 결과가 옳지 <u>않은</u> 것은?

① $(+6)-(-3)=+9$
② $(-9)-(-4)=-5$
③ $(+7)-(+10)=-3$
④ $(-8)-(-7)=-1$
⑤ $(-10)-(-1)=-11$

06 다음 중 계산 결과가 나머지 넷과 <u>다른</u> 하나는?

① $(+3)-(+4)$ ② $(-5)-(-4)$
③ $(-3)-(-2)$ ④ $(-5)-(-6)$
⑤ $(-10)-(-9)$

07 다음 중 계산 결과의 절댓값이 가장 작은 것은?

① $4-10$ ② $-3+8$
③ $-5-7$ ④ $-11+2$
⑤ $6+4$

08 $12-9+6-4$를 계산하면?

① 3 ② 4 ③ 5
④ 6 ⑤ 7

🔼 해설 꼭 보기

09 $1-2+3-4+5-6+7-\cdots+49-50$을 계산하면?

① -25 ② -5 ③ 0
④ 5 ⑤ 25

[01~03] 다음을 만족하는 수를 구하시오.

01 $\dfrac{2}{5}$보다 $-\dfrac{1}{3}$만큼 작은 수

02 $-\dfrac{3}{4}$보다 5만큼 작은 수

03 $-\dfrac{5}{6}$보다 $-\dfrac{1}{2}$만큼 작은 수

04 다음 중 계산 결과가 옳은 것은?

① $\left(+\dfrac{1}{4}\right)-\left(+\dfrac{1}{3}\right)=\dfrac{1}{12}$

② $\left(+\dfrac{1}{2}\right)-\left(-\dfrac{1}{3}\right)=\dfrac{1}{6}$

③ $\left(+\dfrac{1}{2}\right)-\left(+\dfrac{2}{3}\right)=-\dfrac{1}{6}$

④ $\left(+\dfrac{1}{4}\right)-\left(-\dfrac{3}{5}\right)=+\dfrac{7}{20}$

⑤ $\left(+\dfrac{2}{5}\right)-\left(-\dfrac{3}{2}\right)=-\dfrac{1}{10}$

05 a는 $-\dfrac{1}{5}$보다 -2만큼 작은 수,

$b=\left(-\dfrac{2}{3}\right)-\left(-\dfrac{1}{5}\right)$일 때, $a+b$의 값을 구하시오.

06 다음 중 계산 결과가 가장 작은 것은?

① $\left(+\dfrac{5}{4}\right)-\left(+\dfrac{1}{3}\right)$ ② $\left(+\dfrac{4}{7}\right)-\left(-\dfrac{2}{3}\right)$

③ $\left(-\dfrac{4}{5}\right)-\left(+\dfrac{7}{6}\right)$ ④ $\left(-\dfrac{5}{9}\right)-(-1)$

⑤ $(-1.3)-(-1.2)$

구멍 문제

07 두 수 A, B가 다음과 같을 때, $A-B$의 값을 구하시오.

- $A=\dfrac{1}{3}-\dfrac{2}{5}$
- $B=-\dfrac{5}{6}-\dfrac{1}{3}+\dfrac{1}{2}$

08 $\dfrac{7}{4}-\dfrac{1}{2}-\dfrac{3}{4}+\dfrac{5}{2}$ 를 계산하면?

① -7 ② -5 ③ 3

④ 5 ⑤ 7

한 번 더 연산 연습

[01~08] 다음 덧셈을 하시오.

01 $(+12)+(+7)$

02 $(-5)+(+12)$

03 $(-2)+(-10)$

04 $\left(+\dfrac{3}{5}\right)+\left(-\dfrac{1}{3}\right)$

05 $\left(-\dfrac{2}{7}\right)+\left(+\dfrac{3}{4}\right)$

06 $\left(-\dfrac{1}{4}\right)+\left(-\dfrac{3}{5}\right)$

07 $(+2.7)+(-1.2)$

08 $(-1.6)+(-2.4)$

[09~16] 다음 뺄셈을 하시오.

09 $(-17)-(+8)$

10 $(+7)-(-15)$

11 $(-20)-(-12)$

12 $\left(+\dfrac{4}{7}\right)-\left(+\dfrac{1}{3}\right)$

13 $\left(+\dfrac{5}{6}\right)-\left(-\dfrac{3}{4}\right)$

14 $\left(-\dfrac{1}{5}\right)-\left(-\dfrac{7}{2}\right)$

15 $(+0.7)-(-5.5)$

16 $(-7.3)-(+3.6)$

답체크 · 틀린 문제에만 / 표시를 하고, 2차 채점을 할 때 다시 풀어 맞힌 문항은 △, 또 틀린 문항은 x 표시를 한다.
△, x 표시된 문항은 반드시 다시 풀고, 틀린 이유를 알고 넘어가도록 한다.

01	02	03	04	05	06	07	08

09	10	11	12	13	14	15	16

정답과 풀이 32쪽

[17~24] 다음을 계산하시오.

17 $(+6)+(-57)+(+14)$

18 $(-3)+(-8.5)+(-3.5)$

19 $\left(+\dfrac{2}{3}\right)+\left(-\dfrac{1}{2}\right)+\left(-\dfrac{5}{6}\right)$

20 $(-22)-(+35)-(-68)$

21 $\left(-\dfrac{1}{4}\right)-\left(-\dfrac{3}{5}\right)-\left(-\dfrac{1}{2}\right)$

22 $\left(-\dfrac{2}{3}\right)-\left(-\dfrac{3}{4}\right)-\left(+\dfrac{5}{3}\right)$

23 $\left(+\dfrac{4}{3}\right)-\left(+\dfrac{5}{6}\right)-\left(+\dfrac{5}{2}\right)$

24 $\left(+\dfrac{3}{2}\right)+\left(+\dfrac{5}{3}\right)-\left(+\dfrac{9}{2}\right)$

구멍 연산

[25~30] 다음을 계산하시오.

25 $-8+12-5$

> 괄호가 없는 혼합 계산은 $+$부호를 살려서 괄호가 있는 식으로 만들어서 계산한다.

26 $-\dfrac{1}{3}+\dfrac{1}{6}-\dfrac{3}{2}$

27 $2-\dfrac{2}{5}-\dfrac{3}{5}-1$

28 $-1.5-0.8-2.3$

29 $-\dfrac{2}{7}-\dfrac{1}{2}-\dfrac{1}{4}$

30 $-\dfrac{8}{3}+\dfrac{1}{4}-\dfrac{4}{3}+\dfrac{3}{2}$

17	18	19	20	21	22	23

24	25	26	27	28	29	30

또 풀기

01 절댓값이 $\dfrac{3}{4}$인 양수를 x, 절댓값이 $\dfrac{5}{6}$인 음수를 y라 할 때, $x+y$의 값은?

① $-\dfrac{19}{12}$ ② $-\dfrac{1}{12}$ ③ 0

④ $\dfrac{1}{12}$ ⑤ $\dfrac{19}{12}$

➔ 구멍탈출

다음의 차이점을 확실히 알아두자.

⑴ a의 절댓값은 원점과 a에 대응하는 점 사이의 거리이므로 a의 값이 양수이든 음수이든 부호를 뗀 수로 양수이다.

⑵ 절댓값이 $a\,(a>0)$인 수는 양수와 음수로 $+a$, $-a$의 2개이다.

즉, $|a|=\dfrac{2}{3}$인 a의 값은 $+\dfrac{2}{3}$, $-\dfrac{2}{3}$이다.

> a의 절댓값 $|a| \Rightarrow a$
> 절댓값이 $a\,(a>0)$인 수 $\Rightarrow +a$, $-a$

02 다음 조건을 만족하는 두 수 a, b에 대하여 $a-b$의 값은?

> • a는 $-\dfrac{5}{2}$보다 -4만큼 작은 수
>
> • b는 5보다 $-\dfrac{7}{3}$만큼 큰 수

① $-\dfrac{3}{2}$ ② $-\dfrac{8}{3}$ ③ $-\dfrac{7}{6}$

④ $\dfrac{3}{2}$ ⑤ $\dfrac{7}{6}$

➔ 구멍탈출

'~보다 작은'은 뺄셈식으로 나타내고, '~보다 큰'은 덧셈식으로 나타내서 계산하면 두 수 a, b를 구할 수 있다.

즉, '~만큼 큰'의 표현은 ~만큼의 수를 더하고, '~만큼 작은'의 표현은 ~만큼의 수를 뺀다.

친구의 구멍 문제 Ⓐ — 내가 바로 잡기

x는 -6보다 -2만큼 작은 수이고, y는 $\dfrac{1}{2}$보다 -5만큼 작은 수일 때, $x+y$의 값을 구하시오.

친구풀이

$x=-6-2=-8$, $\quad y=\dfrac{1}{2}-5=-\dfrac{9}{2}$이므로

$x+y=(-8)+\left(-\dfrac{9}{2}\right)=-\dfrac{25}{2}$

정답과 풀이 34쪽

03 다음 중 계산 결과가 옳지 <u>않은</u> 것은?

① $(-3)-\left(+\dfrac{1}{2}\right)=-\dfrac{7}{2}$ ② $\left(+\dfrac{1}{6}\right)+\left(-\dfrac{1}{6}\right)=0$

③ $\left(-\dfrac{1}{3}\right)-(-3)=-\dfrac{10}{3}$ ④ $\left(+\dfrac{1}{4}\right)-\left(-\dfrac{1}{2}\right)=+\dfrac{3}{4}$

⑤ $\dfrac{3}{4}-\dfrac{1}{8}=\dfrac{5}{8}$

> **구멍탈출**
>
> 유리수의 뺄셈은 덧셈으로 고쳐 계산한다. 이때 빼는 수의 부호를 반드시 바꾸어야 한다.
> 그러나 뺄셈 앞의 수의 부호는 바뀌는 것이 아니므로 부호를 바꾸는 실수를 하지 않도록 하자.
> · $\left(+\dfrac{1}{5}\right)-\left(+\dfrac{3}{5}\right)$
> ⇨ $\left(+\dfrac{1}{5}\right)+\left(-\dfrac{3}{5}\right)$ (○)
> · $\left(+\dfrac{1}{5}\right)-\left(+\dfrac{3}{5}\right)$
> ⇨ $\left(-\dfrac{1}{5}\right)+\left(-\dfrac{3}{5}\right)$ (×)

04 $A=-16+8-2+5$, $B=\dfrac{2}{5}-\dfrac{1}{6}-0.4$일 때, $A+B$의 값은?

① $-\dfrac{31}{6}$ ② $-\dfrac{19}{6}$ ③ $-\dfrac{5}{6}$

④ $\dfrac{19}{6}$ ⑤ $\dfrac{31}{6}$

> **구멍탈출**
>
> 괄호가 없는 수의 혼합 계산은 괄호를 이용해 생략된 +부호를 살려서 괄호가 있는 식으로 만들어 계산한다.

친구의 구멍 문제 **B** — 내가 바로 잡기

$-5+6-7+8-4$를 계산하시오.

친구풀이

앞의 두 수끼리 계산하면

$-5+6-7+8-4=(-5+6)-(7+8)-4$
$\qquad\qquad\qquad\quad=1-15-4=-18$

14 정수와 유리수의 곱셈

1─초등 5, 6학년

1. 분수의 곱셈

(1) (분수)×(자연수) 또는 (자연수)×(분수): 분수의 분자와 자연수를 곱하여 계산한다.

예 $\dfrac{3}{\overset{8}{4}}\times\overset{5}{10}=\dfrac{3\times5}{4}=\dfrac{15}{4}$ ← 약분을 먼저하고 계산한다.

(2) (분수)×(분수): 분모는 분모끼리, 분자는 분자끼리 곱한다.

예 $\dfrac{\overset{1}{3}}{\underset{2}{10}}\times\dfrac{\overset{1}{5}}{\underset{2}{6}}=\dfrac{1\times1}{2\times2}=\dfrac{1}{4}$

2. 소수의 곱셈

(1) 분수의 곱셈으로 고쳐서 계산한다.

소수를 분수로 분수를 소수로

예 $0.5\times0.7=\dfrac{5}{10}\times\dfrac{7}{10}=\dfrac{35}{100}=0.35$

(2) 자연수의 곱셈으로 고쳐서 계산한다.

예 $5\times7=35 \Rightarrow 0.5\times0.7=0.35$

곱의 소수점의 위치는 곱하는 두 소수의 소수점 아래의 자릿수의 합만큼 소수점을 옮겨 찍는다.

[01~05] 다음을 계산하시오.

01 $\dfrac{4}{5}\times15$

02 $\dfrac{2}{15}\times24$

03 $10\times\dfrac{2}{3}$

04 $7\times\dfrac{9}{14}$

05 $21\times\dfrac{5}{12}$

[06~10] 다음을 계산하시오.

06 $\dfrac{1}{5}\times\dfrac{1}{3}$

07 $\dfrac{1}{6}\times\dfrac{1}{9}$

08 $\dfrac{2}{5}\times\dfrac{7}{20}$

09 $\dfrac{3}{10}\times\dfrac{15}{8}$

10 $\dfrac{16}{7}\times\dfrac{11}{12}$

매 1, 2, 3 …

정수의 사칙계산 중 가장 좋아하는 것을 물어 보면
대부분 곱셈을 답한다. 왜일까? 계산이 쉽고 편하니까~

! **이것만은 꼭!** 분수, 소수의 곱셈 방법

분수의 곱셈 → 분모끼리, 분자끼리 곱하기 전에 약분하면 계산이 간단하다.

$$\frac{\overset{4}{\cancel{12}}}{5} \times \frac{2}{\underset{3}{\cancel{9}}} = \frac{4 \times 2}{5 \times 3} = \frac{8}{15}$$

소수의 곱셈

$$0.25 \times 0.3 = \frac{25}{100} \times \frac{3}{10} = \frac{75}{1000} = 0.075$$

→ 소수를 분수로 고쳐서 계산한다.

● 정답과 풀이 36쪽

세 수의 곱셈은 계산 순서를
바꾸어도 그 결과는 같다.

[11~15] 다음을 계산하시오.

11 $12 \times \dfrac{5}{3} \times \dfrac{1}{2}$

12 $\dfrac{3}{5} \times 10 \times \dfrac{7}{6}$

13 $\dfrac{3}{2} \times \dfrac{4}{5} \times \dfrac{5}{8}$

14 $\dfrac{7}{3} \times \dfrac{1}{5} \times \dfrac{9}{7}$

15 $\dfrac{6}{5} \times \dfrac{10}{7} \times \dfrac{14}{3}$

[16~20] 다음을 계산하시오.

16 $1.3 \times 0.7 = \dfrac{\Box}{10} \times \dfrac{\Box}{10} = \dfrac{\Box}{100} = \boxed{}$

17 0.5×0.12

18 1.8×0.65

19 6×7.4

20 40×3.25

14 정수와 유리수의 곱셈 105

1. **부호가 같은 두 수의 곱셈**: 두 수의 절댓값의 곱에 양의 부호 **+** 를 붙인다.

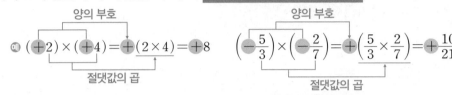

2. **부호가 다른 두 수의 곱셈**: 두 수의 절댓값의 곱에 음의 부호 **−** 를 붙인다.

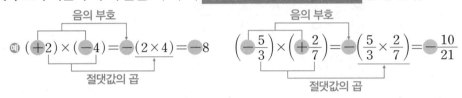

3. **곱셈의 계산 법칙**: 세 수 a, b, c에 대하여

 (1) 곱셈의 교환법칙: $a \times b = b \times a$ → 두 수의 순서를 바꾸어 곱하여도 그 결과는 같다.

 (2) 곱셈의 결합법칙: $(a \times b) \times c = a \times (b \times c)$

4. **세 수 이상의 곱셈**

 (1) 먼저 부호를 결정한다. ⇨ 음수의 개수가 짝수 개이면 **+**, 홀수 개이면 **−**

 (2) 각 수의 절댓값을 모두 곱하고 (1)에서 결정된 부호를 붙인다.

[01~05] 다음 ☐ 안에 알맞은 것을 써넣으시오.

01 $(+3) \times (+5) = +(3 \times \boxed{}) = \boxed{}$

02 $(-7) \times (+7) = \boxed{}(7 \times 7) = \boxed{}$

03 $(-4) \times (-9) = \boxed{}(4 \times 9) = \boxed{}$

04 $\left(+\dfrac{4}{5}\right) \times (-15) = \boxed{}\left(\dfrac{4}{5} \times \boxed{}\right) = \boxed{}$

05 $\left(-\dfrac{2}{3}\right) \times \left(-\dfrac{3}{5}\right) = \boxed{}\left(\dfrac{2}{3} \times \boxed{}\right) = \boxed{}$

[06~10] 다음을 계산하시오.

06 $(+6) \times (+2)$

07 $(+5) \times (-8)$

08 $(-4) \times (+11)$

09 $(-20) \times (-2)$

> 어떤 수와 0과의 곱은 항상 0이다.

10 $0 \times (-5)$

❗ 이것만은 꼭! 유리수의 곱셈 부호

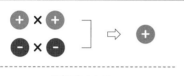

두 수의 부호가 같으면

＋ × ＋
－ × － ⇨ ＋

──────────
양의 부호

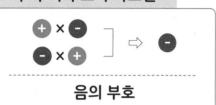

두 수의 부호가 다르면

＋ × －
－ × ＋ ⇨ －

──────────
음의 부호

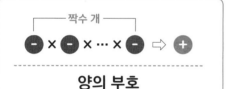

음수의 개수가 짝수 개이면

┌─ 짝수 개 ─┐
－ × － × … × － ⇨ ＋

──────────
양의 부호

음수의 개수가 홀수 개이면

┌─ 홀수 개 ─┐
－ × － × … × － ⇨ －

──────────
음의 부호

> 음수의 개수에 따라 부호가 결정된다.
> 음수가 짝수 개이면 ＋부호!
> 음수가 홀수 개이면 －부호!

정답과 풀이 36쪽

[11~15] 다음을 계산하시오.

11 $(-49) \times \left(+\dfrac{5}{7}\right)$

12 $\left(+\dfrac{1}{2}\right) \times \left(+\dfrac{3}{5}\right)$

13 $\left(+\dfrac{5}{4}\right) \times \left(-\dfrac{2}{3}\right)$

14 $\left(-\dfrac{15}{4}\right) \times \left(+\dfrac{8}{9}\right)$

15 $\left(-\dfrac{2}{3}\right) \times \left(-\dfrac{15}{8}\right)$

[16~18] 다음 ☐ 안에 알맞은 것을 써넣으시오.

16 $(-7) \times (+2) \times (-5)$

$= \boxed{}(7 \times \boxed{} \times 5)$

$= \boxed{}$

17 $(-3) \times (-4) \times (-9)$

$= \boxed{}(\boxed{} \times 4 \times 9)$

$= \boxed{}$

18 $(-14) \times \left(+\dfrac{2}{5}\right) \times \left(+\dfrac{3}{7}\right)$

$= \boxed{}\left(14 \times \boxed{} \times \dfrac{3}{7}\right)$

$= \boxed{}$

꼭 풀기

3단계

[01~03] 다음을 계산하시오.

01 $(-9) \times (+7)$

02 $3 \times (-6) \times (+2)$

03 $(+12) \times (-5) \times (-1) \times 0$

04 다음 중 계산 결과가 가장 큰 것은?

① $(-3) \times (-4)$ ② $(+7) \times (-2)$

③ $(-4) \times (-9)$ ④ $(-10) \times 0$

⑤ $(+5) \times (+6)$

05 다음 중 $(-6) \times (-3)$과 계산 결과가 같은 것은?

① $(+2) \times (-8)$ ② $(+3) \times (-6)$

③ $(-2) \times (+9)$ ④ $(-8) \times (-10)$

⑤ $(+9) \times (+2)$

06 7보다 -5만큼 큰 수를 a, a보다 4만큼 작은 수를 b라 할 때, $a \times b$의 값을 구하시오.

07 다음 중 ㉠~㉤에 알맞은 것으로 옳은 것은?

$$
\begin{aligned}
& (-2) \times (+7) \times (-5) \\
& = (+7) \times (\text{㉢}) \times (-5) \quad \text{곱셈의 ㉠} \\
& = (+7) \times \{(\text{㉢}) \times (-5)\} \quad \text{곱셈의 ㉡} \\
& = (+7) \times (\text{㉣}) \\
& = \text{㉤}
\end{aligned}
$$

① ㉠ 결합법칙 ② ㉡ 교환법칙

③ ㉢ $+2$ ④ ㉣ $+10$

⑤ ㉤ -70

🔺 해설 **꼭** 보기

08 다음 (가)~(다)의 계산 결과를 모두 더한 값을 구하시오.

(가) $(-2) \times (-3) \times (-4)$
(나) $(-7) \times |-4| \times (-5)$
(다) $(-11) \times (-2) \times 3$

09 $a = 3 \times (-9) \times (-2)$, $b = -5 \times 11 \times (-1)$ 일 때, $b-a$의 값은?

① -2 ② -1 ③ 0

④ 1 ⑤ 2

[01~03] 다음을 계산하시오.

01 $(+12) \times \left(-\dfrac{2}{3}\right)$

02 $(-7) \times (-2) \times \left(-\dfrac{5}{8}\right)$

03 $\left(-\dfrac{1}{6}\right) \times \left(-\dfrac{4}{9}\right) \times \dfrac{3}{2}$

04 다음 중 계산 결과가 가장 작은 것은?

① $\left(-\dfrac{3}{7}\right) \times \left(-\dfrac{7}{2}\right)$ ② $(-6) \times \left(+\dfrac{5}{2}\right)$

③ $\left(-\dfrac{1}{3}\right) \times \left(-\dfrac{6}{5}\right)$ ④ $\left(+\dfrac{2}{15}\right) \times \left(-\dfrac{3}{4}\right)$

⑤ $\left(-\dfrac{3}{5}\right) \times 0$

05 $a = \left(-\dfrac{13}{4}\right) \times \dfrac{6}{13}$, $b = \left(-\dfrac{2}{5}\right) \times \left(-\dfrac{5}{6}\right)$일 때, $a \times b$의 값은?

① $-\dfrac{9}{2}$ ② -2 ③ $-\dfrac{1}{2}$

④ $+\dfrac{1}{2}$ ⑤ $+\dfrac{9}{2}$

06 -3의 $-\dfrac{5}{6}$배인 수를 a, $\dfrac{2}{5}$보다 $-\dfrac{1}{2}$만큼 큰 수를 b라 할 때, $a \times b$의 값을 구하시오.

07 두 수 A, B에 대하여 $A \times B$의 값은?

- $A = \left(-\dfrac{7}{10}\right) \times \left(-\dfrac{5}{14}\right) \times \left(-\dfrac{8}{3}\right)$
- $B = 21 \times \left(-\dfrac{3}{7}\right) \times \left(+\dfrac{2}{3}\right)$

① -4 ② -2 ③ -1
④ $+2$ ⑤ $+4$

↑ 해설 꼭 보기

세 수 이상의 곱셈은 먼저 부호부터 결정하면 실수를 줄일 수 있다.

08 $\left(-\dfrac{1}{3}\right) \times \left(-\dfrac{3}{5}\right) \times \left(-\dfrac{5}{7}\right) \times \cdots \times \left(-\dfrac{19}{21}\right)$를 계산하면?

① $-\dfrac{19}{21}$ ② $-\dfrac{1}{21}$ ③ 1
④ $+\dfrac{1}{21}$ ⑤ $+\dfrac{19}{21}$

15 정수와 유리수의 나눗셈

1 초등 5, 6학년

1단계

1. 분수의 나눗셈

(1) 나눗셈을 곱셈으로 바꾸어 계산한다.

예 $3 \div 4 = 3 \times \dfrac{1}{4} = \dfrac{3}{4}$, $\dfrac{4}{5} \div 2 = \dfrac{4}{5} \times \dfrac{1}{2} = \dfrac{2}{5}$

(2) 분수의 나눗셈: 나누는 분수의 분모와 분자를 바꾼 후에 곱한다.

예 $\dfrac{2}{5} \div \dfrac{2}{3} = \dfrac{2}{5} \times \dfrac{3}{2} = \dfrac{3}{5}$ → 즉, 역수를 곱한다.

역수

2. 소수의 나눗셈

(1) 분수의 나눗셈으로 고쳐서 계산한다.

소수를 분수로 나눗셈은 곱셈으로

예 $2.8 \div 4 = \dfrac{28}{10} \div 4 = \dfrac{28}{10} \times \dfrac{1}{4} = \dfrac{7}{10} = 0.7$ → 중학과정에서는 분수 $\dfrac{7}{10}$로 나타내는 것이 더 일반적이다.

역수

(2) 자연수의 나눗셈을 이용하여 계산한다. → 중학과정에서는 소수를 분수로 고쳐서 계산하는 것이 더 일반적이다.

예 $28 \div 4 = 7$ ⇨ $2.8 \div 4 = 0.7$

나눗셈은 나누는 수의 역수를 곱해 곱셈으로 고쳐서 계산한다.

[01~05] 다음 ☐ 안에 알맞은 수를 써넣으시오.

01 $\dfrac{7}{8} \div 2 = \dfrac{7}{8} \times \boxed{} = \boxed{}$

02 $2 \div \dfrac{1}{6} = 2 \times \boxed{} = \boxed{}$

03 $\dfrac{4}{5} \div \dfrac{3}{8} = \dfrac{4}{5} \times \dfrac{\boxed{}}{3} = \boxed{}$

04 $\dfrac{8}{11} \div \dfrac{4}{3} = \dfrac{8}{11} \times \dfrac{\boxed{}}{4} = \boxed{}$

05 $\dfrac{4}{3} \div \dfrac{4}{7} = \dfrac{4}{3} \times \boxed{} = \boxed{}$

[06~10] 다음을 계산하시오.

06 $\dfrac{6}{11} \div 3$

07 $\dfrac{8}{5} \div 10$

08 $9 \div \dfrac{1}{8}$

09 $16 \div \dfrac{4}{5}$

10 $12 \div \dfrac{8}{7}$

달콤한 곱셈이 끝나고, 이제는 나눗셈~
나눗셈도 걱정 마라.
나누는 수의 분모와 분자만 바꾸면 곱셈 계산과 같다.

매 1, 2, 3 …

❗ 이것만은 꼭! 분수, 소수의 나눗셈 방법

분수의 나눗셈

나눗셈을 곱셈으로 바꾸고 역수를 곱한다!

$$\frac{7}{8} \div \frac{14}{5} = \frac{7}{8} \times \frac{5}{14} = \frac{5}{16}$$

소수의 나눗셈

$$0.56 \div 0.8 = \frac{56}{100} \div \frac{8}{10} = \frac{56}{100} \times \frac{10}{8} = \frac{7}{10} = 0.7$$

소수를 분수로 나타내고 나눗셈을 곱셈으로!

● 정답과 풀이 37쪽

[11~15] 다음을 계산하시오.

11 $\frac{6}{5} \div \frac{2}{5}$

12 $\frac{7}{9} \div \frac{4}{9}$

13 $\frac{5}{6} \div \frac{3}{4}$

14 $\frac{1}{2} \div \frac{3}{10}$

15 $\frac{8}{3} \div \frac{5}{12}$

[16~20] 다음을 계산하시오.

16 $7.2 \div 0.9 = \dfrac{\boxed{}}{10} \div \dfrac{9}{10}$

$= \boxed{} \times \boxed{} = \boxed{}$

17 $5.4 \div 1.2$

18 $0.48 \div 0.16$

19 $3.77 \div 2.9$

20 $41.6 \div 3.2$

1. **부호가 같은 두 수의 나눗셈**: 두 수의 절댓값을 나눈 후 몫에 양의 부호 $+$ 를 붙인다.

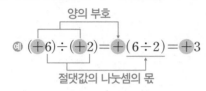

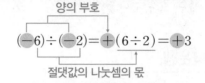

2. **부호가 다른 두 수의 나눗셈**: 두 수의 절댓값을 나눈 후 몫에 음의 부호 $-$ 를 붙인다.

3. **역수를 이용한 나눗셈**

$6 \times \dfrac{1}{6} = 1$ 이므로 6과 $\dfrac{1}{6}$ 은 서로 역수이다.

(1) 역수: 두 수의 곱이 1 이 될 때, 한 수를 다른 수의 역수라 한다.

(2) 유리수의 나눗셈은 나누는 수의 역수를 곱하는 것과 같다.

예 $\left(+\dfrac{3}{5}\right) \div \left(-\dfrac{3}{2}\right) = \left(+\dfrac{3}{5}\right) \times \left(-\dfrac{2}{3}\right) = -\left(\dfrac{3}{5} \times \dfrac{2}{3}\right) = -\dfrac{2}{5}$

역수는 분모와 분자의 위치가 바뀔 뿐 부호는 바뀌지 않는다.

[01~04] 다음 ☐ 안에 알맞은 것을 써넣으시오.

01 $(+15) \div (+5) = +(15 \div 5) = \boxed{}$

02 $(-12) \div (+4) = -(12 \div 4) = \boxed{}$

03 $(+35) \div (-7) = \boxed{}(35 \div 7) = \boxed{}$

04 $(-48) \div (-8) = \boxed{}(48 \div 8) = \boxed{}$

[05~08] 다음을 계산하시오.

05 $(-24) \div (+3)$

06 $(-120) \div (-5)$

07 $(+63) \div (+0.9)$

08 $(+1.8) \div (-0.6)$

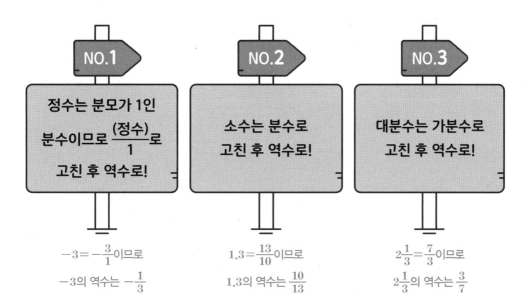

이것만은 꼭! 역수를 구하는 방법

NO.1

정수는 분모가 1인 분수이므로 $\frac{(정수)}{1}$로 고친 후 역수로!

$-3 = -\frac{3}{1}$이므로
-3의 역수는 $-\frac{1}{3}$

NO.2

소수는 분수로 고친 후 역수로!

$1.3 = \frac{13}{10}$이므로
1.3의 역수는 $\frac{10}{13}$

NO.3

대분수는 가분수로 고친 후 역수로!

$2\frac{1}{3} = \frac{7}{3}$이므로
$2\frac{1}{3}$의 역수는 $\frac{3}{7}$

정답과 풀이 38쪽

역수는 부호가 바뀌지 않는다.

[09~12] 다음을 계산하시오.

09 $\left(+\frac{4}{3}\right) \div \left(-\frac{3}{2}\right)$

10 $\left(-\frac{8}{5}\right) \div \left(-\frac{4}{5}\right)$

11 $\left(-\frac{5}{12}\right) \div \left(+\frac{15}{16}\right)$

12 $\left(-\frac{6}{7}\right) \div \left(-\frac{3}{4}\right)$

[13~16] 다음 설명 중 옳은 것에는 ○표, 옳지 않은 것에는 ×표를 하시오.

13 두 수의 곱이 1이 될 때, 한 수를 다른 수의 역수라 한다. ()

14 9의 역수는 $\frac{1}{9}$이다. ()

15 -5의 역수는 $\frac{1}{5}$이다. ()

16 $2\frac{3}{5}$의 역수는 $-\frac{5}{13}$이다. ()

꼭 풀기

정수의 나눗셈

3

[01~04] 다음을 계산하시오.

01 $(+40) \div (-10)$

02 $(-15) \div (+8)$

03 $(-49) \div (-7)$

04 $0 \div (-9)$

[05~06] 다음 수의 역수를 구하시오.

05 $+7$

06 -4

07 다음 중 계산 결과가 <u>다른</u> 하나는?

① $(+84) \div (-7)$ ② $(-1) \times (+12)$

③ $(+36) \div (-3)$ ④ $(-60) \div (-5)$

⑤ $(+3) \times (-4)$

08 $a \times (-6) = -3$, $b \div 3 = -2$일 때, $a \times b$의 값은?

① -3 ② $-\dfrac{2}{3}$ ③ $-\dfrac{1}{3}$

④ $\dfrac{2}{3}$ ⑤ 3

09 -6의 역수를 a, 9의 역수를 b라 할 때, $a \div b$의 값은?

① $-\dfrac{3}{2}$ ② $-\dfrac{2}{3}$ ③ $-\dfrac{1}{54}$

④ $\dfrac{2}{3}$ ⑤ $\dfrac{3}{2}$

↑ 해설 꼭 보기

나눗셈이 여러 번 있더라도 모두 곱셈으로 고쳐서 푼다.

10 $(-8) \div \square \div 2 = -\dfrac{1}{2}$일 때, \square 안에 알맞은 수는?

① 2 ② 3 ③ 4

④ 8 ⑤ 12

유리수의 나눗셈

$\dfrac{b}{a} \div c = \dfrac{b}{a} \times \dfrac{1}{c}$ 로 나눗셈을 곱셈으로 바꾸고 나누는 수는 역수로 바꾼다.

[01~05] 다음을 계산하시오.

01 $\left(-\dfrac{2}{9}\right) \div \left(+\dfrac{4}{3}\right)$

02 $\left(-\dfrac{1}{2}\right) \div \dfrac{2}{3}$

03 $\left(+\dfrac{2}{5}\right) \div (-2)$

04 $-16 \div \left(-\dfrac{4}{7}\right)$

05 $1.5 \div (-2.5)$

소수는 분수로 고친 후 역수를 구한다.

06 다음 중 두 수가 서로 역수가 <u>아닌</u> 것을 모두 고르면? [정답 2개]

① -2, $-\dfrac{1}{2}$
② $\dfrac{3}{4}$, $\dfrac{4}{3}$

③ 0.7, $\dfrac{10}{7}$
④ -1.2, $\dfrac{5}{6}$

⑤ -5, $\dfrac{1}{5}$

07 $a = \left(+\dfrac{1}{3}\right) \div \left(-\dfrac{2}{5}\right)$, $b = \left(-\dfrac{15}{4}\right) \div \left(-\dfrac{3}{2}\right)$

일 때, $a \div b$의 값은?

① $-\dfrac{1}{2}$
② $-\dfrac{1}{3}$
③ $-\dfrac{1}{6}$

④ $\dfrac{1}{6}$
⑤ $\dfrac{1}{3}$

🔵 구멍 문제

08 $-\dfrac{5}{8}$의 역수를 a, 8의 역수를 b라 할 때, $a \times b$의 값은?

① -5
② $-\dfrac{1}{5}$
③ $-\dfrac{5}{64}$

④ $\dfrac{1}{5}$
⑤ 5

09 $-\dfrac{5}{7} \div \boxed{} \div 2 = -\dfrac{1}{7}$일 때, $\boxed{}$ 안에 알맞은 수를 구하시오.

16 거듭제곱의 계산과 혼합 계산

-중학 1학년

1. 거듭제곱의 계산

(1) 양수의 거듭제곱: 지수에 관계없이 **항상 양의 부호 +** 이다.

 예 $(+3)^2=(+3)\times(+3)=+(3\times3)=+9$

 $(+3)^3=(+3)\times(+3)\times(+3)=+(3\times3\times3)=+27$

(2) 음수의 거듭제곱: **지수가 짝수이면 양의 부호 +, 지수가 홀수이면 음의 부호 −** 이다.

 예 $(-3)^2=(-3)\times(-3)=+(3\times3)=+9$

 $(-3)^3=(-3)\times(-3)\times(-3)=-(3\times3\times3)=-27$

2. 곱셈과 나눗셈의 혼합 계산

(1) 거듭제곱이 있으면 **거듭제곱을 먼저 계산**한다.

(2) **나눗셈은 역수를 이용하여 곱셈으로 바꾸어 계산**한다.

(3) 각 수의 절댓값의 곱에 음수의 개수에 따라 부호를 붙인다.

 ⇨ 음수의 개수가 짝수 개이면 +, 홀수 개이면 −

 예 $(-3)\times(+2)\div\left(-\dfrac{4}{5}\right)=(-3)\times(+2)\times\left(-\dfrac{5}{4}\right)=+\left(3\times2\times\dfrac{5}{4}\right)=+\dfrac{15}{2}$

 음수의 개수가 짝수 개이므로 +

[01~04] 다음 □ 안에 알맞은 것을 써넣으시오.

01 $(-1)^3=(-1)\times(-1)\times(-1)$

$=\boxed{}(1\times1\times1)=\boxed{}$

02 $(-1)^4=(-1)\times(-1)\times(-1)\times(-1)$

$=\boxed{}(1\times1\times1\times1)=\boxed{}$

03 $(-2)^4=(-2)\times(-2)\times(-2)\times(-2)$

$=\boxed{}(2\times2\times2\times2)=\boxed{}$

04 $-3^3=-(3\times\boxed{}\times\boxed{})=\boxed{}$

[05~09] 다음을 계산하시오.

05 $(-1)^{10}$

06 $(-1)^{31}$

07 $(-4)^3$

08 $\left(-\dfrac{1}{2}\right)^2$

09 -2^4

매 1, 2, 3 …

복잡한 계산이라고 겁먹지 말자. 이제까지 배운 계산 연습을 충실히 했고
계산 순서에 신경쓰면서 차근차근 계산하면 걱정없을 것이다.

! **이것만은 꼭!** 거듭제곱의 계산에서 가장 많이 실수하는 유형

괄호의 위치에 따라 부호가 달라진다.

$$(-a)^2 과 \ -a^2 \ (a>0)$$

$(-3)^2=(-3)\times(-3)=3^2=9$ ⎯⎯⎯ $-3^2=-(3\times3)=-9$
⎿ −3을 제곱하라는 뜻! ⎿ 3만을 제곱하고 −를 붙이라는 뜻!

$(-1)^{100} + (-1)^{100} + (-1)^{100} = 1 + 1 + 1 = 3$
$(-1)^{100} - (-1)^{100} - (-1)^{100} = 1 - 1 - 1 = -1$
$(-1)^{99} + (-1)^{99} + (-1)^{99} = -1 - 1 - 1 = -3$
$(-1)^{99} - (-1)^{99} - (-1)^{99} = (-1) - (-1) - (-1) = 1$

$(-1)^2=1, \ (-1)^3=-1, \ (-1)^4=1, \ (-1)^5=-1, \ \cdots$ 이므로
$(-1)^n$에서 n이 짝수이면 1이고, n이 홀수이면 −1이다.

● 정답과 풀이 40쪽

[10~14] 다음을 계산하시오.

10 $(-1)^{10}\times(-4)$

11 $(-2)^3\times(-5)$

12 $-3^2\times(-2)^2$

13 $2^2\times\left(-\dfrac{1}{4}\right)^2$

14 $\left(-\dfrac{1}{3}\right)^2\times\left(-\dfrac{3}{2}\right)^3$

[15~17] 다음 ☐ 안에 알맞은 것을 써넣으시오.

15 $(-12)\div(+3)\times(-2)$
$=(-12)\times(\boxed{})\times(-2)$
$=+(12\times\boxed{}\times2)=\boxed{}$

16 $(-3)\times(-4)\div(-6)$
$=(-3)\times(-4)\times(\boxed{})$
$=\boxed{}(3\times4\times\boxed{})=\boxed{}$

17 $\left(+\dfrac{3}{5}\right)\times\left(+\dfrac{2}{3}\right)\div\left(-\dfrac{4}{5}\right)$
$=\left(+\dfrac{3}{5}\right)\times\left(+\dfrac{2}{3}\right)\times(\boxed{})$
$=\boxed{}\left(\dfrac{3}{5}\times\dfrac{2}{3}\times\boxed{}\right)=\boxed{}$

1. 덧셈, 뺄셈, 곱셈, 나눗셈의 혼합 계산

① 거듭제곱이 있으면 거듭제곱을 먼저 계산한다.
② 괄호가 있으면 괄호 안을 먼저 계산한다.
 이때 소괄호 () → 중괄호 { } → 대괄호 []의 순서로 계산한다.
③ 곱셈, 나눗셈을 순서대로 계산한다.
④ 덧셈, 뺄셈을 순서대로 계산한다.

2. 분배법칙 → 큰 수의 곱셈이나 덧셈과 곱셈이 섞인 식의 계산에서는 분배법칙을 이용하여 계산하면 편리하다.

세 수 a, b, c에 대하여

$$\text{예} \quad 13 \times (100 + 2) = 13 \times 100 + 13 \times 2$$
$$= 1300 + 26$$
$$= 1326$$

(1) $a \times (b + c) = a \times b + a \times c$ ← a를 b, c에 각각 곱해 준다고 생각하자.

$$\text{예} \quad 6 \times \left(\frac{1}{2} + \frac{1}{3} \right) = 6 \times \frac{1}{2} + 6 \times \frac{1}{3} = 3 + 2 = 5$$

(2) $a \times b + a \times c = a \times (b + c)$

$$\text{예} \quad 2 \times 1.4 + 2 \times 1.6 = 2 \times (1.4 + 1.6) = 2 \times 3 = 6$$

> 곱셈과 나눗셈을 덧셈, 뺄셈 보다 먼저 계산한다.

[01~03] 다음 □ 안에 알맞은 수를 써넣으시오.

01 $(-7) + 5 \times (-2) = (-7) + (\boxed{})$
$\qquad = \boxed{}$

02 $16 \div (-2)^2 + 8 = 16 \div \boxed{} + 8$
$\qquad = \boxed{} + 8 = \boxed{}$

03 $8 - \dfrac{5}{2} \div \left\{ \left(\dfrac{1}{5} - \dfrac{1}{2} \right) \times \dfrac{5}{2} \right\}$
$= 8 - \dfrac{5}{2} \div \left\{ (\boxed{}) \times \dfrac{5}{2} \right\}$
$= 8 - \dfrac{5}{2} \div (\boxed{}) = 8 - \dfrac{5}{2} \times (\boxed{})$
$= 8 + \boxed{} = \boxed{}$

[04~08] 다음을 계산하시오.

04 $(+2) - (-4) \times (-6)$

05 $(-20) + (-35) \div (-7)$

06 $12 \times (-5) - 42 \div (-3)$

07 $(-6)^2 + 24 \div (-8)$

08 $\left(-\dfrac{3}{4} \right) \div \left(-\dfrac{1}{2} \right)^2 - (-2)^3 \times \dfrac{3}{2}$

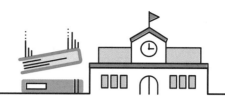

이것만은 꼭! 덧셈, 뺄셈, 곱셈, 나눗셈의 혼합 계산 순서

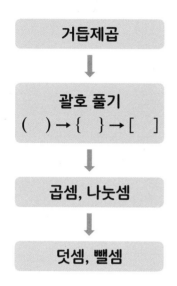

거듭제곱

↓

괄호 풀기
() → { } → []

↓

곱셈, 나눗셈

↓

덧셈, 뺄셈

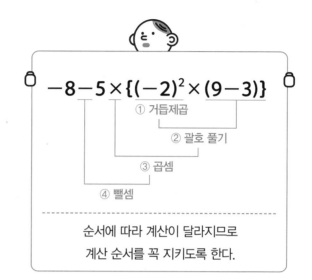

$$-8-5\times\{(-2)^2\times(9-3)\}$$

① 거듭제곱
② 괄호 풀기
③ 곱셈
④ 뺄셈

순서에 따라 계산이 달라지므로
계산 순서를 꼭 지키도록 한다.

[09~11] 다음 □ 안에 알맞은 것을 써넣으시오.

09 $4\times\{3+(-5)\}$
$=4\times3+4\times(\boxed{})$ ⟵ $\boxed{}$ 법칙
$=12+(\boxed{})$
$=\boxed{}$

10 $\left\{\dfrac{5}{4}+\left(-\dfrac{2}{7}\right)\right\}\times(-14)$
$=\dfrac{5}{4}\times(\boxed{})+\left(-\dfrac{2}{7}\right)\times(\boxed{})$ ⟵ $\boxed{}$ 법칙
$=(\boxed{})+(\boxed{})$
$=\boxed{}$

11 $5\times8.6-5\times3.6=5\times(8.6-\boxed{})$
$=5\times\boxed{}=\boxed{}$

[12~16] 다음을 분배법칙을 이용하여 계산하시오.

12 $12\times\left(\dfrac{1}{2}-\dfrac{1}{3}\right)$

13 $(-45)\times\left(\dfrac{4}{9}-\dfrac{2}{3}\right)$

14 $\left\{\left(-\dfrac{1}{6}\right)-\dfrac{1}{4}\right\}\times24$

15 $11\times83+11\times17$

16 $(-8)\times0.6+(-2)\times0.6$

꼭 풀기

3 단계

[01~04] 다음을 계산하시오.

01 $-(-2)^5$

02 $(-1)^9 \times (-4)^3$

03 $\left(-\dfrac{3}{2}\right)^3 \times (-2)^4$

04 $-\left(-\dfrac{4}{3}\right)^2 \times \left(-\dfrac{5}{2}\right)^2$

🔺 해설 꼭 보기 💬 구멍 문제

05 다음 중 가장 작은 수는?

① $-(-4)^2$ ② $(-5)^2$

③ $(-4)^3$ ④ -5^2

⑤ $-(-4)^3$

06 다음 중 $\left(-\dfrac{3}{2}\right)^3$과 같은 수를 모두 고르면?

[정답 2개]

① $-\left(\dfrac{3}{2}\right)^3$ ② $-\left(-\dfrac{3}{2}\right)^3$ ③ $\left(\dfrac{3}{2}\right)^3$

④ $-\dfrac{3}{2^3}$ ⑤ $-\dfrac{3^3}{2^3}$

07 다음 중 옳은 것은?

① $(-2)^4 = -8$ ② $(-1)^{101} = +1$

③ $\left(-\dfrac{1}{2}\right)^3 = -\dfrac{1}{8}$ ④ $\left(-\dfrac{1}{5}\right)^3 = -\dfrac{1}{15}$

⑤ $\left(-\dfrac{1}{3}\right)^4 = \dfrac{1}{12}$

08 $(-3)^3 \times \left(-\dfrac{5}{4}\right)^2 \times \left(\dfrac{2}{5}\right)^3$을 계산하시오.

🔺 해설 꼭 보기

09 다음을 계산하면?

$$-(-1)^{100} - (-1)^{101} + (-1)^{102} - (-1)^{103}$$

① -4 ② -2 ③ 0

④ 2 ⑤ 4

정답과 풀이 41쪽

[01~04] 다음을 계산하시오.

01 $\left(-\dfrac{1}{3}\right)^2 \times (-3)^3 \div \dfrac{3}{5}$

02 $(-54) \div \left(-\dfrac{3}{2}\right)^2 \times \left(-\dfrac{5}{8}\right)$

03 $4 - \left(\dfrac{5}{4} - \dfrac{3}{8}\right) \div \left(-\dfrac{1}{2}\right)^2$

04 $3 \times (-1)^3 - \left\{\dfrac{1}{2} - 3 - \left(-\dfrac{2}{5}\right) \div 2\right\} \times 5$

◀ 구멍 문제

05 다음 중 옳지 <u>않은</u> 것은?

① $\left(-\dfrac{4}{3}\right) \times \left(-\dfrac{1}{2}\right) \div \left(+\dfrac{7}{3}\right) = \dfrac{2}{7}$

② $(-2) \times \left(-\dfrac{1}{10}\right) \div \left(-\dfrac{1}{3}\right)^2 = \dfrac{9}{5}$

③ $\left(\dfrac{1}{2}\right)^3 \div (-8) \times (-2)^3 = \dfrac{1}{8}$

④ $(-2)^3 \div (-6)^2 \times \left(+\dfrac{3}{2}\right)^2 = \dfrac{1}{2}$

⑤ $(-2^2) \times \left(-\dfrac{1}{4}\right) \div (-0.5)^2 = 4$

🔺 해설 **꼭** 보기

06 다음 식의 계산 순서를 차례로 나열하시오.

$$\dfrac{1}{3} - \left\{\left(-\dfrac{2}{5}\right) \div \dfrac{4}{3} - \dfrac{1}{3} \times (-2)^2\right\} \times \dfrac{5}{7}$$

표시: ㉠ ㉡ ㉢ ㉣ ㉤ ㉥

🔺 해설 **꼭** 보기

07 다음 식을 만족하는 두 수 a, b에 대하여 $a+b$의 값은?

$$(-3) \times (-24) + (-3) \times (-14)$$
$$= (-3) \times a = b$$

① -112 ② -76 ③ -38

④ 76 ⑤ 112

08 세 수 a, b, c에 대하여 $a \times (b+c) = -16$, $a \times b = 9$일 때, $a \times c$의 값은?

① -25 ② -7 ③ 5

④ 7 ⑤ 25

 한 번 더 **연산 연습**

[01~07] 다음을 계산하시오.

01 $(-4) \times (+13)$

02 $\left(-\dfrac{5}{6}\right) \times \left(-\dfrac{3}{4}\right)$

03 $(-1.2) \times (-0.4)$

04 $\left(-\dfrac{5}{6}\right) \times \left(-\dfrac{3}{8}\right) \times \left(-\dfrac{4}{5}\right)$

05 $\left(-\dfrac{5}{6}\right) \div \left(-\dfrac{4}{3}\right)$

06 $(+4.8) \div (-0.8)$

07 $\dfrac{3}{2} \div \left(-\dfrac{3}{4}\right) \div \dfrac{5}{2}$

[08~14] 다음을 계산하시오.

08 $(-1)^{20}$

09 $(-1)^{101}$

10 -1^{100}

11 $(-1)^7 \times (-5)^2$

12 $-2^2 \times \left(-\dfrac{2}{3}\right)^3$

13 $\left(-\dfrac{2}{3}\right)^2 \div \left(-\dfrac{2}{5}\right)$

14 $\left(-\dfrac{1}{2}\right)^5 \div \left(-\dfrac{1}{2}\right)^3$

 답체크 틀린 문제에만 / 표시를 하고, 2차 채점을 할 때 다시 풀어 맞힌 문항은 △, 또 틀린 문항은 ✕표시를 한다.
△, ✕표시된 문항은 반드시 다시 풀고, 틀린 이유를 알고 넘어가도록 한다.

01	02	03	04	05	06	07

08	09	10	11	12	13	14

정답과 풀이 43쪽

[15~20] 다음을 계산하시오.

15 $\dfrac{7}{2} \times \left(-\dfrac{4}{9}\right) \div \dfrac{5}{3}$

16 $\left(-\dfrac{5}{6}\right) \div \dfrac{2}{3} \times \left(-\dfrac{8}{5}\right)$

17 $(-2)^3 \times 3^2 \div (-6)^2$

18 $(-2)^4 \div \dfrac{32}{3} \times (-3) \times \dfrac{1}{9}$

19 $\{6-(-8)\} \div 7 - 2 \times 4$

20 $7 \times (-2) - 4 \div (-2)^2 - (-3)$

구멍 연산

[21~25] 다음을 계산하시오.

21 $\left(+\dfrac{21}{8}\right) \div (-3)$

> 혼합 계산의 순서는 거듭제곱이 제일 먼저 ⇨ 괄호가 있으면 괄호 안을 계산 ⇨ 곱셈, 나눗셈 ⇨ 덧셈, 뺄셈 순으로!

22 $-(-1)^{101}$

23 $(-3) \times (-2)^3 \div 12 - (-2)^2 \div 2$

24 $\left(-\dfrac{3}{10}\right) \div \left(-\dfrac{3}{2}\right)^2 - \dfrac{1}{6} \times \left(-\dfrac{9}{5}\right)$

25 $\left(-\dfrac{1}{4}\right) \div \left(-\dfrac{1}{2}\right)^3 + (-6) \times \left\{\left(-\dfrac{1}{3}\right) + (-2)\right\}$

15	16	17	18	19	20

21	22	23	24	25

또 풀기

01 -1.2의 역수와 a의 곱이 $-\dfrac{25}{6}$일 때, a의 값은?

① -10 ② -6 ③ -5

④ 5 ⑤ 10

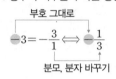 구멍탈출

(1) 분수의 역수를 구하는 방법

부호 그대로

$+\dfrac{6}{5} \Longleftrightarrow +\dfrac{5}{6}$

분모, 분자 바꾸기

(2) 정수의 역수를 구하는 방법

부호 그대로

$-3 = -\dfrac{3}{1} \Longleftrightarrow -\dfrac{1}{3}$

분모, 분자 바꾸기

(3) 소수의 역수를 구하는 방법

부호 그대로

$-2.3 = -\dfrac{23}{10} \Longleftrightarrow -\dfrac{10}{23}$

분모, 분자 바꾸기

02 다음 수 중 가장 큰 수를 a, 가장 작은 수를 b라 할 때, $a+b$의 값을 구하시오.

$$(-1)^5, \quad -2^4, \quad 4^2, \quad -(-3)^2, \quad (-5)^2$$

구멍탈출

음수의 거듭제곱은 괄호 위치에 따라 부호가 달라지므로 실수하지 않도록 주의한다.

$(-x)^2$과 $-x^2$의 차이

• $(-x)^2 = (-x) \times (-x) = x^2$

예 $(-3)^2 = +9$

• $-x^2 = -(x \times x)$

예 $-3^2 = -9$

친구의 구멍 문제 Ⓐ — 내가 바로 잡기

다음을 분배법칙을 이용하여 계산하시오.

(1) $3 \times (5+7)$ (2) $(+12) \times (+45)$

친구풀이

(1) $3 \times (5+7) = 3 \times 5 + 7 = 22$

(2) $(+12) \times (+45) = (10+2) \times (40+5)$

$\qquad\qquad\qquad\quad = (+10) \times (+40) + (+2) \times (+5)$

$\qquad\qquad\qquad\quad = 400 + 10 = 410$

정답과 풀이 44쪽

03 다음 중 계산 결과가 옳지 <u>않은</u> 것은?

① $\left(+\dfrac{9}{4}\right) \times \left(-\dfrac{2}{27}\right) \div \dfrac{5}{3} = -\dfrac{1}{10}$

② $(-20) \times \left(+\dfrac{5}{8}\right) \div (-5)^2 = -\dfrac{1}{2}$

③ $(-6) \div \left(-\dfrac{1}{2}\right)^2 \times \left(-\dfrac{2}{3}\right) = 16$

④ $\left(-\dfrac{4}{5}\right) \div \dfrac{7}{12} \times \left(-\dfrac{7}{4}\right) = \dfrac{4}{15}$

⑤ $(-2)^4 \div \left(+\dfrac{16}{5}\right) \times \left(-\dfrac{1}{2}\right)^3 = -\dfrac{5}{8}$

> **구멍탈출**
>
> 곱셈과 나눗셈의 혼합 계산에서도 거듭제곱이 있으면 거듭제곱을 먼저 계산하고 반드시 앞에서부터 차례대로 계산한다. 나눗셈은 역수를 이용하여 모두 곱셈으로 고친 후 계산한다.

04 $\{(-2)^3 + (-3)\} \div \dfrac{11}{5} - 7 \times \left(-\dfrac{5}{6}\right)$를 계산하시오.

> **구멍탈출**
>
> 거듭제곱 ⇨ 괄호 ⇨ 곱셈, 나눗셈 ⇨ 덧셈, 뺄셈의 순서로 계산한다.

친구의 구멍 　　　　　　　　　　문제 **B** — 내가 바로 잡기

친구들의 계산 과정 중 틀린 부분이 있다면 바르게 고치시오.

(1) $3 + (-8) \div 2$

(2) $\left(-\dfrac{1}{2}\right)^3 \times 4 - 2^2$

친구풀이

(1) $3 + (-8) \div 2 = (-5) \div 2 = -\dfrac{5}{2}$

(2) $\left(-\dfrac{1}{2}\right)^3 \times 4 - 2^2 = \left(-\dfrac{1}{8}\right) \times 4 - 4 = \left(-\dfrac{1}{8}\right) \times 0 = 0$

03

문자와 식

17
문자를 사용한 식

18
식의 값

19
다항식,
단항식, 일차식

20
일차식과 수의
곱셈, 나눗셈

21
일차식의
덧셈, 뺄셈

이전에 배웠던 내용

- 초3~4 시간. 길이, 무게
- 초5~6 도형의 공식,
 물건의 가격
- 중1 정수, 유리수의
 사칙 계산, 혼합 계산

새롭게 배우는 내용

17 문자를 사용한 식
18 식의 값
19 다항식, 단항식, 일차식
20 일차식과 수의
 곱셈, 나눗셈
21 일차식의 덧셈, 뺄셈

앞으로 배울 내용

- 중2 단항식의 계산
- 중2 다항식의 계산
- 중3 다항식의 곱셈과
 인수분해
- 고등 다항식의 연산

17 문자를 사용한 식

초등 3~6학년

1단계

1. 도형의 넓이, 둘레의 길이

(1) (직사각형의 넓이)＝(가로의 길이)×(세로의 길이)

(2) (직사각형의 둘레의 길이)＝2×{(가로의 길이)＋(세로의 길이)}

(3) (평행사변형의 넓이)＝(밑변의 길이)×(높이)

(4) (삼각형의 넓이)＝$\frac{1}{2}$×(밑변의 길이)×(높이)

　　　　　→ 2로 나누는 것을 빠뜨리지 말자.

(5) (사다리꼴의 넓이)＝$\frac{1}{2}$×{(윗변의 길이)＋(아랫변의 길이)}×(높이)

넓이 $a×b$
둘레의 길이: $2×(a+b)$

2. 소금물의 농도

(소금물의 농도)＝$\dfrac{(소금의 양)}{(소금물의 양)}$×100(%),　(소금의 양)＝$\dfrac{(소금물의 농도)}{100}$×(소금물의 양)

3. 물건의 가격

(1) (물건의 가격)＝(물건 1개의 가격)×(물건의 개수), (거스름돈)＝(지불 금액)－(물건 값)

(2) (정가에서 $a\%$ 할인된 가격)＝(정가)×$\left(1-\dfrac{a}{100}\right)$(원)

[01~04] 다음 ☐ 안에 알맞은 수를 써넣으시오.

01
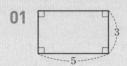

(직사각형의 둘레의 길이)

＝☐×(☐+3)

02
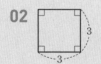

(정사각형의 둘레의 길이)

＝☐×3

03
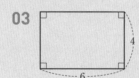

(직사각형의 넓이)

＝6×☐

04

(정사각형의 넓이)

＝☐×☐

[05~07] 다음 ☐ 안에 알맞은 수를 써넣으시오.

05

(삼각형의 넓이)

＝$\frac{1}{2}$×☐×3

06

(삼각형의 넓이)

＝$\frac{1}{2}$×☐×☐

07

(사다리꼴의 넓이)

＝$\frac{1}{2}$×(☐+☐)×4

여기에서는 초등수학에서 배운 공식을 문자를 사용하여 식으로 나타내는 것을 배운다. 처음에는 낯설고 어렵지만 문자를 사용하는 이유를 알고, 반복해서 문제를 풀면 금세 익숙해질 것이다.

매1, 2, 3 …

! 이것만은 꼭! 문자를 사용한 식을 배우는 이유는 무엇일까?

200×1=200(원) 200×2=400(원) 200×3=600(원) 200×4=800(원) …

우리는 초등수학에서 사탕의 개수를 □개라 할 때, (사탕의 가격)=200×□(원)으로 식을 세웠다. 그런데 한 개의 가격이 서로 다른 사탕과 초콜릿 몇 개를 사는 데 필요한 금액을 구하는 문제로 좀 더 상황이 복잡해지고 표현해야 할 대상이 많아지면 초등수학에서 사용했던 □, △ 등의 기호를 사용하면 불편하다. 그래서 중학수학에서는 □, △ 대신에 알파벳 문자 x, y, a, b 등을 사용하여 식을 편리하고 간단하게 나타낼 수 있도록 배운다.

● 정답과 풀이 45쪽

[08~11] 다음을 식으로 나타내시오.

08 한 개에 500원인 아이스크림 4개의 가격

09 300원짜리 젤리 7개와 800원짜리 초콜릿 4개의 가격

10 소금물 200 g에 소금 30 g이 녹아 있을 때의 소금물의 농도

11 농도가 8 %인 소금물 200 g 속에 녹아 있는 소금의 양

[12~15] 다음을 식으로 나타내시오.

12 한 개에 1000원인 아이스크림을 20 % 할인할 때, 지불해야 하는 가격

13 한 개에 6000원인 필통을 30 % 할인할 때, 지불해야 하는 가격

(거스름돈)=(지불 금액)−(물건 값)

14 정가가 900원인 공책을 10 % 할인할 때, 1000원을 내고 받는 거스름돈

15 정가가 1500원인 사인펜을 20 % 할인할 때, 2000원을 내고 받는 거스름돈

1. **곱셈 기호의 생략**: 곱셈 기호 ×를 생략하면 식을 간단히 나타낼 수 있다.

 (1) (수)×(문자): 곱셈 기호 ×를 생략하고 수를 문자 앞에 쓴다.

 예 $a \times 3 = 3a$, $x \times (-3) = -3x$

 단, 1 또는 −1과 문자의 곱에서는 숫자 1은 생략한다. 즉, $1 \times x = x$, $(-1) \times x = -x$

 └→ 단, 소수 0.1, 0.01과 같은 수와 문자의 곱에서는 1을 생략하지 않는다.
 $0.1 \times x = 0.x$ (×)
 $0.1 \times x = 0.1x$ (○)

 (2) (문자)×(문자): 곱셈 기호 ×를 생략하고 알파벳 순서로 쓴다.

 예 $b \times a = ab$, $x \times y = xy$

 (3) 같은 문자의 곱: 곱셈 기호 ×를 생략하고 거듭제곱의 꼴로 나타낸다.

 예 $a \times a \times a \times a = a^4$, $x \times x \times y \times y \times y = x^2 y^3$

 (4) 괄호가 있는 식과 수의 곱: 곱셈 기호 ×를 생략하고 수를 괄호 앞에 쓴다.

 예 $(x+y) \times 3 = 3(x+y)$

2. **나눗셈 기호의 생략**: 나눗셈 기호를 생략하고 분수의 꼴로 나타낸다.

 즉, 나눗셈을 역수의 곱셈으로 바꾼 후 곱셈 기호 ×를 생략한다. → $a \div 1$은 $\frac{a}{1}$가 아니고 a로,

 예 $a \div 3 = a \times \frac{1}{3} = \frac{a}{3}$, $x \div y = x \times \frac{1}{y} = \frac{x}{y}$ $(y \neq 0)$ $a \div (-1)$은 $\frac{a}{-1}$가 아니라 $-a$로 쓴다.

 └→ $\frac{a}{3}$와 $\frac{1}{3}a$는 같은 의미이다.

[01~06] 다음 식을 곱셈 기호 ×를 생략하여 나타내시오.

01 $a \times 3$ _____

02 $x \times 5$ _____

03 $x \times 1$ _____

04 $3 \times b \times a$ _____

05 $a \times a \times b \times b$ _____

06 $a \times b \times \frac{1}{2} \times (-a) \times (-b)$

[07~12] 다음 식을 곱셈 기호 ×를 생략하여 나타내시오.

07 $a \times (-1)$ _____

08 $-5 \times x$ _____

09 $0.1 \times x$ _____

10 $a \times (-1) \times b$ _____

11 $(-a) \times (-b)$ _____

12 $a \times (-1) \times b \times (-1) \times c \times (-1)$

[곱셈 기호의 생략] [나눗셈 기호의 생략]

$x \times 1 \times 3 \times a \times a$ ➡ ➡ ➡ $3a^2x$

$a \div 5$ ➡ ➡ $\dfrac{a}{5}$

• 수는 맨 앞으로! 단, 1은 생략
• 문자는 알파벳 순서로! 분수 꼴로!
• 같은 문자의 곱은 거듭제곱 꼴로!

정답과 풀이 45쪽

[13~18] 다음 식을 나눗셈 기호 ÷를 생략하여 나타내시오.

13 $5 \div a$ _____

14 $x \div 2$ _____

15 $x \div y$ _____

16 $a \div (-5)$ _____

17 $-5 \div b$ _____

18 $1 \div x$ _____

[19~24] 다음 식을 나눗셈 기호 ÷를 생략하여 나타내시오.

19 $x \div (-1)$ _____

20 $(x+y) \div 2$ _____

21 $1 \div (2x-3y)$ _____

22 $(a-b) \div y$ _____

$$a \div b \div c = a \times \dfrac{1}{b} \times \dfrac{1}{c}$$

23 $x \div y \div z$ _____

24 $2a \div b \div 5$ _____

꼭 풀기

[01~10] 다음 식을 곱셈 기호 ×, 나눗셈 기호 ÷를 생략하여 나타내시오.

01 $y \times (-2) \times x$

02 $0.1 \times x \times y \times x \times y$

03 $x \times y \times (-0.1)$

04 $a \times b \div c$

05 $-5 \div x \div y$

06 $7 \div (2x + y)$

07 $a \div b \times 3$

08 $x \div \dfrac{1}{3} \times y \div \dfrac{1}{3}$

09 $x \div (-1) \times y$

10 $a \div \left(-\dfrac{1}{3}\right) + b \times 2$

11 다음 중 곱셈 기호 또는 나눗셈 기호를 생략하여 나타낸 것으로 옳지 <u>않은</u> 것은?

① $a \times 1 \times c \times 1 \times b \times 1 = abc$

② $a \div (-3) \times b = -\dfrac{ab}{3}$

③ $a \times b \div 3 \times c = \dfrac{ab}{3c}$

④ $a \times (-0.1) \div b = -\dfrac{0.1a}{b}$

⑤ $a \div b + b \div c = \dfrac{a}{b} + \dfrac{b}{c}$

🔊 구멍 문제

12 다음 중 곱셈 기호 또는 나눗셈 기호를 생략하여 나타낸 것으로 옳은 것은?

① $a \times a \times b \times b \div 10 = \dfrac{10}{a^2 b^2}$

② $(-1) \div (x - y) \times 5 = -\dfrac{1}{5(x-y)}$

③ $(x - y) \div 10 \times z = \dfrac{x-y}{10z}$

④ $x \div \dfrac{1}{y} \div \dfrac{1}{z} = xyz$

⑤ $3 \div x \div y \times z = \dfrac{3}{xyz}$

⬆ 해설 꼭 보기

13 다음 중 $\dfrac{ab}{cd}$ 를 곱셈 기호와 나눗셈 기호를 사용하여 바르게 나타낸 것을 모두 고르면? [정답 2개]

① $a \div b \times c \div d$ ② $a \div c \times b \div d$

③ $a \times b \div c \div d$ ④ $a \div d \times c \div b$

⑤ $a \times b \div d \times c$

[01~03] 다음을 문자를 사용한 식으로 나타내시오.

01 한 권에 700원인 공책 x권의 가격

02 500원짜리 연필 x자루와 300원짜리 지우개 y개를 샀을 때, 지불해야 하는 가격

03 300원짜리 지우개 x개를 사고 1000원을 냈을 때 받는 거스름돈

[04~06] 다음 그림과 같은 도형의 넓이를 문자를 사용한 식으로 나타내시오.

04 (직사각형의 넓이)
= _____

05 (삼각형의 넓이)
= _____

06 (사다리꼴의 넓이)
= _____

해설 꼭 보기 구멍 문제

[07~10] 다음을 문자를 사용한 식으로 나타내시오.

07 정가가 10000원인 물건을 a % 할인할 때의 판매 가격

08 정가가 a원인 물건을 20 % 할인할 때의 판매 가격

09 소금물 200 g에 소금 x g이 녹아 있을 때의 소금물의 농도

10 농도가 x %인 소금물 300 g에 녹아 있는 소금의 양

11 다음 중 문자를 사용하여 나타낸 식으로 옳지 <u>않은</u> 것을 모두 고르면? [정답 2개]

① 밑변의 길이가 x, 높이가 h인 삼각형의 넓이
 ⇨ $\frac{1}{2}xh$

② 1500원짜리 공책 x권을 사고 5000원을 지불하였을 때의 거스름돈 ⇨ $(5000-1500x)$원

③ 농도가 x %인 소금물 70 g에 녹아 있는 소금의 양 ⇨ $\frac{x}{70}$ g

④ 한 변의 길이가 a인 정사각형의 둘레의 길이
 ⇨ a^2

⑤ 100점 만점의 시험에서 3점짜리 문제 n개를 틀렸을 때, 얻은 점수 ⇨ $(100-3n)$점

18 식의 값

1. 대입, 식의 값

(1) 대입: 문자를 사용하는 식에서 문자 대신 수를 넣는 것

(2) 식의 값: 문자를 사용한 식에서 문자에 수를 대입 하여 얻은 값

2. 식의 값을 구하는 방법: 생략된 기호 \times, \div를 살려서 식을 나타내고, 문자에 수를 대입하여 식을 계산한다.

(1) 생략된 곱셈 기호 \times를 다시 쓰고 대입한다.

⌐ 대입하는 수의 부호에 주의하여 계산한다.

⟐ $x=3$일 때, $2x+5$의 값 ⇨ $2x+5=2\times3+5=11$

(2) 분모에 분수를 대입할 때는 생략된 나눗셈 기호 \div를 다시 쓰고 대입할 분수의 역수를 이용 한다.

\div 다시 쓰기 ← 　　　역수의 곱셈으로 바꾼다.

⟐ $x=\dfrac{1}{3}$일 때, $\dfrac{5}{x}$의 값 ⇨ $\dfrac{5}{x}=5\div x=5\div\dfrac{1}{3}=5\times3=15$

x에 $\dfrac{1}{3}$을 대입한다.

(3) 음수를 대입할 때: 반드시 괄호 ()를 쓰고 수를 대입한다.

⟐ $x=-3$일 때, $2x+5$의 값 ⇨ $2x+5=2\times(-3)+5=-1$

[01~05] $x=3$일 때, 다음 식의 값을 구하시오.

01 $2x+3$　　　＿＿＿＿＿＿

02 $5x-2$　　　＿＿＿＿＿＿

03 $-2x$　　　＿＿＿＿＿＿

04 $-4x-5$　　　＿＿＿＿＿＿

05 x^2+1　　　＿＿＿＿＿＿

[06~10] $x=\dfrac{1}{2}$일 때, 다음 식의 값을 구하시오.

06 $2x+1$　　　＿＿＿＿＿＿

07 $-4x+3$　　　＿＿＿＿＿＿

08 $\dfrac{3}{x}$　　　＿＿＿＿＿＿

09 $\dfrac{7}{x}$　　　＿＿＿＿＿＿

10 $\dfrac{5}{x}+3$　　　＿＿＿＿＿＿

대입이란 '대신 대(代)', '넣다 입(入)'으로 문자 대신 수를 넣는 것이다.
여기에서는 문자를 사용한 식에 문자 대신 수를 대입하여 식의 값을 구하는 것을 배운다.

! 이것만은 꼭! *식의 값에서 가장 많이 실수하는 것*

$$x = -2일 때 \ x^2, \ -x^2, \ (-x)^2의 \ 식의 값의 비교$$

x^2 → $(-2)^2 = 4$
└ 대입하는 수가 음수이면 반드시 괄호를 사용한다.

$-x^2$ → $-(-2)^2 = -4$

$(-x)^2$ → $\{-(-2)\}^2 = 2^2 = 4$

정답과 풀이 46쪽

음수를 대입할 때는 반드시 괄호를 사용한다.

[11~15] $x = -2$일 때, 다음 식의 값을 구하시오.

11 $3x + 2$ _____

12 $-x + 3$ _____

13 $5 - 3x$ _____

14 $x^2 + 1$ _____

15 $-x^2 + 1$ _____

[16~20] $x = -3$, $y = 2$일 때, 다음 식의 값을 구하시오.

16 $2x + y$ _____

17 $2x - y$ _____

18 $x^2 - y^2$ _____

19 $\dfrac{9}{x^2} + \dfrac{4}{y^2}$ _____

20 $\dfrac{1}{3}xy$ _____

꼭 풀기

3

[01~03] 다음 식의 값을 구하시오.

01 $x=-3$, $y=2$일 때, $\dfrac{2}{3}x-y$

02 $x=-1$, $y=-3$일 때, $\dfrac{y}{x}+2x$

03 $x=-2$, $y=1$일 때, $-5x^2-3y^2$

04 $a=-2$일 때, $-a^3-a^2$의 값은?

① -4　　② -2　　③ 1

④ 2　　⑤ 4

05 $x=-1$, $y=2$일 때, $x^2-\dfrac{1}{xy}$의 값은?

① $-\dfrac{1}{2}$　　② $-\dfrac{3}{2}$　　③ $\dfrac{1}{2}$

④ $\dfrac{3}{2}$　　⑤ 1

↑ 해설 **꼭** 보기

06 $a=-1$, $b=1$일 때, 식의 값이 나머지 넷과 <u>다른</u> 하나는?

① $-a+b$　　② a^2+b^2

③ $a-2b$　　④ $3a^2-b$

⑤ $a+3b$

07 $x=-2$, $y=3$일 때, 다음 보기 중 식의 값이 가장 큰 것을 구하시오.

보기
㉠ x^3+y　　㉡ $-x+y^2$　　㉢ x^2-y^2

↑ 해설 **꼭** 보기

08 기온이 x °C일 때, 소리는 1초 동안 $(0.6x+331)$ m를 이동한다고 한다. 기온이 30 °C일 때, 소리가 1초 동안 이동한 거리를 구하시오.

유리수를 대입하는 식의 값

주어진 식에서 생략된 곱셈 기호와
나눗셈 기호를 다시 쓴다.

[01~03] 다음 식의 값을 구하시오.

01 $x=\dfrac{1}{2}$, $y=\dfrac{1}{3}$일 때, $2x+3y$

02 $x=-\dfrac{1}{2}$, $y=\dfrac{1}{3}$일 때, $-2x-3y$

03 $x=-\dfrac{1}{2}$, $y=-\dfrac{1}{3}$일 때, x^2-y^2

● 구멍 문제

04 $a=-\dfrac{1}{2}$일 때, 다음 보기 중 식의 값이 가장 작은 것을 구하시오.

보기

ㄱ a^3 ㄴ a^2-a ㄷ $-\dfrac{2}{a}$

05 $x=\dfrac{2}{3}$, $y=\dfrac{1}{2}$일 때, $xy+\dfrac{2}{x}$의 값은?

① $\dfrac{5}{3}$ ② $\dfrac{10}{3}$ ③ 5

④ 6 ⑤ 7

● 구멍 문제

06 $x=-\dfrac{1}{2}$, $y=\dfrac{1}{3}$일 때, $-\dfrac{1}{x}-\dfrac{1}{y}$의 값을 구하시오.

07 $a=-2$, $b=\dfrac{1}{2}$일 때, 식의 값이 나머지 넷과 다른 하나는?

① $-2a-\dfrac{b}{2}$ ② a^2-b^2

③ $-2a-b^2$ ④ $-\dfrac{1}{a}+6b$

⑤ $4-\dfrac{1}{2}b$

두 직선 도로가 만나는 부분의
넓이가 두 번 더해지지 않도록
주의해야 한다.

[08~09] 오른쪽 그림과 같이 가로의 길이가 6 m, 세로의 길이가 4 m인 직사각형 모양의 땅에 너비가 x m, y m인 도로를 만들었다. 다음 물음에 답하시오.

08 도로의 넓이를 x, y를 사용한 식으로 나타내시오.

09 $x=2$, $y=\dfrac{3}{2}$일 때, 도로의 넓이를 구하시오.

한 번 더 연산 연습

같은 식이라도 대입하는 수가 다르면 식의 값이 달라짐을 비교해 보면서 계산해 보자.

α

[01~08] $a=2$일 때, 다음 식의 값을 구하시오.

01 $3a$

02 $2a+1$

03 $-a+4$

04 $-3a-5$

05 a^2+7

06 $\dfrac{3}{a}$

07 $-\dfrac{1}{2}a^2$

08 $5-2a$

[09~16] $a=-2$일 때, 다음 식의 값을 구하시오.

09 $3a$

10 $2a+1$

11 $-a+4$

12 $-3a-5$

13 a^2+7

14 $\dfrac{3}{a}$

15 $-\dfrac{1}{2}a^2$

16 $5-2a$

답체크

틀린 문제에만 /표시를 하고, 다시 풀어 2차 채점을 할 때 맞힌 문항은 △, 또 틀린 문항은 x표시를 한다.
△, x표시된 문항은 반드시 다시 풀고, 틀린 이유를 알고 넘어가도록 한다.

01	02	03	04	05	06	07	08

09	10	11	12	13	14	15	16

정답과 풀이 48쪽

[17~24] $a=1$, $b=-1$일 때, 다음 식의 값을 구하시오.

17 $-a+b$

18 $2a+3b$

19 $-a-b$

20 a^2+b

21 $a-b^2$

22 ab

23 $\dfrac{1}{a}+\dfrac{1}{b}$

24 $-\dfrac{1}{ab}$

구멍 연산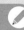

[25~30] $x=-2$, $y=-2$일 때,
다음 식의 값을 구하시오.

25 $x+y$

식에 음수를 대입할 때
는 반드시 괄호를 쓴
후에 수를 넣어야 계산
실수하지 않는다.

26 $-x-y$

27 x^2+y^3

28 $-x^3-y^2$

29 $\dfrac{1}{3}xy$

30 $-\dfrac{1}{xy}$

17	18	19	20	21	22	23

24	25	26	27	28	29	30

01 다음 중 곱셈 기호 또는 나눗셈 기호를 생략하여 나타낸 것으로 옳지 <u>않은</u> 것은? [정답 2개]

① $b \times 1 \times a \times 1 = 1a1b$

② $a \div (-1) \times 2 = -2a$

③ $a \times (-0.1) = -0.1a$

④ $a \div (-1) = -a$

⑤ $-0.1 \div a = -\dfrac{1}{a}$

→ 구멍탈출

곱셈 기호, 나눗셈 기호의 생략에서 가장 많이 실수하는 것은 숫자 1과 -1이 포함되어 있을 때이다. 1과 -1에서 1은 생략할 수 있지만 음의 부호는 생략하면 안 된다. 많은 학생들이 잘 틀리는 내용이므로 틀린 표현과 바른 표현을 비교하면서 확실히 기억해 두자.

· $a \times 1 = 1a$ (×)
 $\Rightarrow a \times 1 = a$ (○)
· $a \times (-1) = -1a$ (×)
 $\Rightarrow a \times (-1) = -a$ (○)

또 0.1 또는 -0.1처럼 소수에 포함된 숫자 1은 절대 생략하면 안 된다.

· $-0.1 \times a = -0.1a$ (○)

· $-0.1 \div a = -\dfrac{0.1}{a}$ (○)

02 다음을 문자를 사용하여 식으로 나타내시오.

(1) 소금이 x g 녹아 있는 소금물 500 g의 농도

(2) 농도가 10 %인 소금물 x g에 녹아 있는 소금의 양

→ 구멍탈출

· (소금물의 농도)
 $= \dfrac{(소금의 양)}{(소금물의 양)} \times 100(\%)$

· (소금의 양)
 $= \dfrac{(소금물의 농도)}{100} \times (소금물의 양)$

친구의 구멍 문제 Ⓐ 내가 바로 잡기

다음 식을 곱셈 기호와 나눗셈 기호를 생략하여 나타내시오.

$$(x \times y) \div z \times 3$$

친구풀이

$x \times y$와 $z \times 3$의 곱셈 기호를 생략하고 $z \times 3$을 분수 형태로 바꾸어 곱해야 하므로 $(x \times y) \div z \times 3 = \dfrac{xy}{3z}$이다.

03 $a=-\dfrac{1}{2}$일 때, 다음 식의 값을 구하시오.

(1) a^2 (2) $-a^2$

(3) $\dfrac{1}{a}$ (4) $-\dfrac{1}{a}$

구멍탈출

$\dfrac{1}{a}$과 같이 분모에 문자가 있는 분수에 분수의 값을 대입할 때는 $1\div a$와 같이 생략된 나눗셈 기호를 먼저 쓰고 분수를 대입한 다음 역수의 곱셈으로 바꾸어 계산한다.

04 $x=-\dfrac{1}{2},\ y=-\dfrac{1}{3}$일 때, 다음 식의 값을 구하시오.

(1) $\dfrac{1}{x}+\dfrac{1}{y}$

(2) $-\dfrac{1}{x}-\dfrac{1}{y}$

구멍탈출

단위분수 $\dfrac{1}{\square}$의 역수는 \square이다.

$x=-\dfrac{1}{2}$의 역수는 -2이고,

$y=-\dfrac{1}{3}$의 역수는 -3이다.

이때 역수는 부호가 바뀌지 않음을 주의한다.

친구의 구멍 **문제 B** — 내가 바로 잡기

$a=-2$일 때, $-a^2-a$의 값을 구하시오.

친구풀이

$a=-2$를 대입하면

$\{-(-2)\}^2-(-2)=2^2+2=4+2=6$

19 다항식, 단항식, 일차식

2 - 중학 1학년

2단계

1. **다항식**: $2x-3y+5$에서

 (1) 항: <mark>수 또는 문자의 곱으로만 이루어진 식</mark> 예 $2x-3y+5$에서 항은 $2x$, $-3y$, 5이다.

 (2) 상수항: 문자 없이 <mark>수로만 이루어진 항</mark> 예 5는 상수항이다.

 (3) 계수: <mark>문자 앞에 곱해진 수</mark> 예 $2x$에서 x의 계수는 2이고, $-3y$에서 y의 계수는 -3이다.

 (4) 다항식: 1개 또는 2개 이상의 항의 합으로 이루어진 식

 (5) 단항식: 다항식 중 한 개의 항으로 이루어진 식 → 단항식은 항이 1개인 다항식이다.

2. **일차식**

 (1) 차수: 항에 포함되어 있는 어떤 문자가 곱해진 개수

 예 $3x^2 \Rightarrow 3 \times x \times x$로 문자 x가 두 번 곱해져 있어 차수는 2

 (2) 다항식의 차수: 다항식에서 차수가 가장 큰 항의 차수

 예 $4x^2-3x+2$에서 차수가 가장 큰 항은 $4x^2$이고 그 차수가 2이므로 다항식의 차수는 2이다.

 (3) 일차식: <mark>차수가 1인 다항식</mark> 예 $x+3$, $5y$, $-\dfrac{1}{3}x-2$

 주의 $\dfrac{1}{x}$과 같이 분모에 문자가 포함된 식은 다항식이 아니므로 일차식도 아니다.

$-5x-3$에서 항은 $5x$, 3이 아니라 부호를 포함한 $-5x$, -3이다.

[01~05] 다음 다항식에서 항을 모두 구하시오.

01 $2x+3$ _____

02 $2x+3y+1$ _____

03 $-3x-2y$ _____

04 $\dfrac{1}{2}x+\dfrac{1}{3}y$ _____

05 $-a^2-b^2$ _____

[06~09] 다음 다항식에서 계수를 모두 구하시오.

06 $3x+2y$

 \Rightarrow x의 계수: _____, y의 계수: _____

07 $4x^2-3y^2+1$

 \Rightarrow x^2의 계수: _____, y^2의 계수: _____

08 $-\dfrac{2}{5}a^2+\dfrac{1}{2}b^2$

 \Rightarrow a^2의 계수: _____, b^2의 계수: _____

09 $\dfrac{a}{2}-\dfrac{b}{2}$

 a의 계수: _____, b의 계수: _____

항, 상수항, 계수, 차수의 용어를 익히고 단항식은
다항식의 특별한 경우로 단항식도 다항식임을 기억하자.

매1, 2, 3…

(!) 이것만은 꼭! 다항식에서 많이 실수하는 오개념

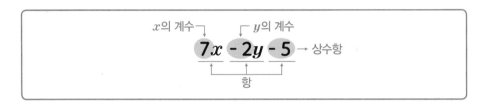

x의 계수 ┐ ┌ y의 계수
$7x - 2y - 5$ → 상수항
└─── 항 ───┘

- **항을 말할 때, 부호도 포함해야 한다.**
 다항식 $7x-2y-5$는 $7x$, $-2y$, -5의 3개의 항으로 이루어져 있다.

- **상수와 상수항은 다르다.**
 $7x-2y-5$에서 7, -2, -5는 모두 상수이지만 7은 x의 계수, -2는 y의 계수이고 -5는 상수항이다.

- **상수항의 차수는 0이다.**
 $x=x^1$이므로 x의 차수는 1이지만 -5와 같은 상수항은 수만 있고 문자가 없으므로 차수는 0이다.

> 항이랑 수 또는 문자의 곱으로 이루어진 식이다. 그런데 $\frac{3}{x}=3\div x$로 수 또는 문자의 곱으로만 이루어져 있지 않으므로 다항식이 아니다.

● 정답과 풀이 49쪽

[10~14] 다음 다항식에서 차수를 구하시오.

10 $5x$ ＿＿＿＿＿＿

11 $\frac{3}{5}x+\frac{1}{5}$ ＿＿＿＿＿＿

12 $5x-y$ ＿＿＿＿＿＿

13 $4x^2+3x+6$ ＿＿＿＿＿＿

14 $-y+y^2-1$ ＿＿＿＿＿＿

[15~19] 다음 다항식에서 일차식인 것에는 ○표, 일차식이 <u>아닌</u> 것에는 ×표를 하시오.

15 $-x+3$ （　　）

16 x^2-x （　　）

17 $0 \times x-5$ （　　）

18 $\frac{2}{3}x+1$ （　　）

19 $\frac{3}{x}$ （　　）

꼭 풀기

3단계

01 다음 표를 완성하시오.

다항식	$2x^2+5x-3$	$\dfrac{x}{3}-5$
항		
상수항		
x의 계수		

구멍 문제

02 다음 중 다항식 $3x^2-2x+3$에 대한 설명으로 옳지 <u>않은</u> 것을 모두 고르면? [정답 2개]

① 항은 3개이다.
② 상수항은 3이다.
③ x의 계수는 2이다.
④ x^2의 계수는 3이다.
⑤ 다항식의 차수는 3이다.

03 다음 중 다항식 $\dfrac{x}{2}-\dfrac{y}{3}$에 대한 설명으로 옳지 <u>않은</u> 것은?

① 항은 2개이다.
② 상수항은 없다.
③ x의 계수는 $\dfrac{1}{2}$이다.
④ y의 계수는 $\dfrac{1}{3}$이다.
⑤ 다항식의 차수는 1이다.

04 다항식 $\dfrac{2}{3}x^2+\dfrac{3}{2}x+6$의 x^2의 계수를 a, x의 계수를 b, 상수항을 c라 할 때, $2a-4b+c$의 값을 구하시오.

05 다항식 $-5x^2+\dfrac{x}{2}-7$의 x^2의 계수를 a, x의 계수를 b라 할 때, $-a-b$의 값을 구하시오.

06 다항식 $-\dfrac{x}{3}+\dfrac{y}{3}$의 x의 계수를 a, y의 계수를 b라 할 때, $a-b$의 값을 구하시오.

정답과 풀이 49쪽

01 다음 표를 완성하시오.

다항식	$-\dfrac{2}{3}x^2+x+1$	$-\dfrac{3}{2}x-1$
x의 계수		
다항식의 차수		
일차식(○/×)		

02 다음 보기에 대한 설명으로 옳지 <u>않은</u> 것을 모두 고르면? [정답 2개]

보기

㉠ a^2-a-1 ㉡ $7a+1$ ㉢ $\dfrac{1}{3}a^2$

① ㉠의 차수는 2이다.

② ㉡의 차수는 7이다.

③ ㉢의 차수는 2이다.

④ ㉠은 일차식이다.

⑤ 일차식이 아닌 것은 ㉠, ㉢이다.

03 다음 중 일차식이 <u>아닌</u> 것은?

① $-0.1a$ ② $3a-1$

③ $a-b$ ④ $2b^2+1$

⑤ $3-a$

↑ 해설 꼭 보기

04 다음 중 일차식인 것을 모두 고르면? [정답 2개]

① $3x+2$ ② $\dfrac{1}{2}-3y$

③ $3-\dfrac{2}{x}$ ④ -5

⑤ $2x^2+3x-4$

05 다음 중 차수가 1인 다항식을 모두 고르면?

[정답 2개]

① ab ② $\dfrac{6}{a}$

③ $3a+2b$ ④ $\dfrac{a-1}{4}$

⑤ $-b+1$

06 x의 계수가 -3이고, 상수항이 2인 x에 대한 일차식이 있다. $x=2$일 때의 식의 값은?

① -6 ② -4 ③ -2

④ -1 ⑤ 1

20 일차식과 수의 곱셈, 나눗셈

중학 1학년

1. 정수의 사칙계산

	부호가 같을 때	부호가 다를 때
덧셈	$(+3)+(+2)=+5,\ (-3)+(-2)=-5$	$(+3)+(-2)=+(3-2)=+1$
뺄셈	$(+2)-(+3)=(+2)+(-3)=-(3-2)=-1$	$(+2)-(-3)=(+2)+(+3)=+5$
곱셈	$(+3)\times(+2)=+6,\ (-3)\times(-2)=+6$	$(+3)\times(-2)=-(3\times2)=-6$
나눗셈	$(+6)\div(+2)=+3,\ (-6)\div(-2)=+3$	$(+6)\div(-2)=-(6\div2)=-3$

2. 식의 계산에 이용되는 계산 법칙

(1) 덧셈의 교환법칙: $a+b=b+a$ 예 $2+3=3+2$

(2) 덧셈의 결합법칙: $(a+b)+c=a+(b+c)$ 예 $(2+3)+5=2+(3+5)$

(3) 곱셈의 교환법칙: $a\times b=b\times a$ 예 $2\times3=3\times2$

(4) 곱셈의 결합법칙: $(a\times b)\times c=a\times(b\times c)$ 예 $(2\times3)\times5=2\times(3\times5)$

(5) 분배법칙: $a\times(b+c)=a\times b+a\times c$ 예 $2\times(3+5)=2\times3+2\times5$

[01~05] 다음 덧셈을 하시오.

01 $(+9)+(-3)$ _____

02 $(+7)+(+3)$ _____

03 $(-10)+(+8)$ _____

04 $(-3)+(-4)$ _____

05 $\left(+\dfrac{3}{5}\right)+\left(-\dfrac{1}{2}\right)$ _____

[06~10] 다음 뺄셈을 하시오.

06 $(+7)-(+12)$ _____

07 $(-3)-(+4)$ _____

08 $(-6)-(-9)$ _____

09 $(+7)-(-5)$ _____

10 $\left(+\dfrac{3}{4}\right)-\left(-\dfrac{1}{8}\right)$ _____

정수와 유리수에서 배운 계산 법칙을 일차식과 수의 곱셈, 나눗셈에서도 적용할 수 있다. 수학은 '수'에서 이용했던 계산 법칙과 원리가 '식'에서도 적용된다는 것을 기억하자.

매 1, 2, 3 ···

⚠️ **이것만은 꼭!** 분배법칙 제대로 이해하기

그렇구나!

$$a \times (b+c) = a \times b + a \times c$$

$a \times (b+c)$는 $(b+c)$를 a개 더하는 것과 같다.

$$a \times (b+c) = \underbrace{(b+c)+(b+c)+\cdots+(b+c)}_{a개}$$

$$= \underbrace{(b+b+\cdots+b)}_{a개} + \underbrace{(c+c+\cdots+c)}_{a개}$$

$$= \underline{a \times b + a \times c}$$

↳ b가 a개 있고 c가 a개 있다는 의미이다.

● 정답과 풀이 50쪽

[11~15] 다음 곱셈을 하시오.

11 $(+3) \times (+5)$ _____

12 $(-7) \times (-11)$ _____

13 $(+4) \times (-9)$ _____

14 $(-4) \times (+8)$ _____

15 $\left(+\dfrac{3}{4}\right) \times \left(-\dfrac{2}{9}\right)$ _____

[16~20] 다음 나눗셈을 하시오.

16 $(+25) \div (-5)$ _____

17 $(-32) \div (-4)$ _____

18 $(-35) \div (+7)$ _____

19 $(+4) \div \left(-\dfrac{1}{3}\right)$ _____

20 $\left(-\dfrac{14}{5}\right) \div \left(-\dfrac{7}{4}\right)$ _____

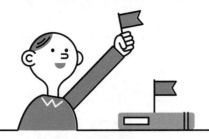

1. 단항식과 수의 곱셈, 나눗셈

(1) (수)×(단항식), (단항식)×(수): 수끼리 곱한 후 수를 문자 앞에 쓴다.

예 $2a \times 3 = 2 \times a \times 3 = \underline{2 \times 3} \times a = 6a$

수끼리 모으기 ┘ 수를 문자 앞에 쓰기

(2) (단항식)÷(수): **나눗셈을 곱셈으로 고친다. 이때 나누는 수의 역수를 단항식에 곱한다.**

예 $7x \div 5 = 7x \times \dfrac{1}{5} = 7 \times \dfrac{1}{5} \times x = \dfrac{7}{5}x$

나눗셈은 곱셈으로~ 수끼리 모아~ 수는 문자 앞에~

2. 일차식과 수의 곱셈, 나눗셈

(1) (수)×(일차식), (일차식)×(수): **분배법칙을 이용**하여 일차식의 각 항에 수를 곱한다.

예 $3(2x+1) = 3 \times 2x + 3 \times 1 = 6x + 3$

(2) (일차식)÷(수): 나눗셈을 역수의 곱셈으로 고친 후 분배법칙을 이용하여 나누는 수의 역수를 일차식의 각 항에 곱한다.

예 $(3x+5) \div 2 = (3x+5) \times \dfrac{1}{2} = 3x \times \dfrac{1}{2} + 5 \times \dfrac{1}{2} = \dfrac{3}{2}x + \dfrac{5}{2}$

[01~05] 다음 식을 계산하시오.

01 $3 \times 2x$ _____

02 $3x \times (-3)$ _____

03 $6x \times \dfrac{1}{2}$ _____

04 $(-3x) \times (-4)$ _____

05 $(-9) \times \dfrac{2}{3}x$ _____

[06~10] 다음 식을 계산하시오.

06 $6x \div 2$ _____

07 $12x \div (-4)$ _____

08 $5x \div \dfrac{2}{3}$ _____

09 $(-7x) \div \left(-\dfrac{1}{2}\right)$ _____

10 $\left(-\dfrac{4}{5}x\right) \div \dfrac{4}{3}$ _____

❗ 이것만은 꼭! 일차식과 수의 곱셈, 나눗셈

(수) × (일차식) $3(2x + 1) = 3 \times 2x + 3 \times 1 = 6x + 3$

분배법칙 이용하기!

2의 역수

(일차식) ÷ (수) $(3x + 5) \div 2 = (3x + 5) \times \dfrac{1}{2} = 3x \times \dfrac{1}{2} + 5 \times \dfrac{1}{2}$

나눗셈을 역수의
곱셈으로 고치기! $= \dfrac{3}{2}x + \dfrac{5}{2}$

일차식과 수의 곱셈에서 분배법칙을 이용할 때는 수를 일차식의 일부 항에만 곱하면 안 되고 모든 항에 빠짐없이 곱해야 한다.

[11~15] 다음 식을 계산하시오.

11 $3(x-2)$ _____

12 $(2x-3) \times 5$ _____

13 $\dfrac{2}{3}(5x-1)$ _____

14 $(-3x+2) \times (-5)$ _____

15 $\left(\dfrac{1}{3}x - \dfrac{2}{3}\right) \times \dfrac{1}{2}$ _____

곱셈과 나눗셈 기호는 생략할 수 있지만 덧셈과 뺄셈 기호는 생략할 수 없다.

[16~20] 다음 식을 계산하시오.

16 $(8x+2) \div 2$ _____

17 $(-x+3) \div 5$ _____

18 $(3x-2) \div \left(-\dfrac{1}{2}\right)$ _____

19 $(2x+4) \div \left(-\dfrac{2}{3}\right)$ _____

20 $\left(-\dfrac{1}{3}x - \dfrac{1}{4}\right) \div \dfrac{1}{2}$ _____

꼭 풀기

[01~03] 다음 식을 계산하시오.

01 $-5a \times 4$

02 $(-3a) \times \left(-\dfrac{3}{7}\right)$

03 $\dfrac{2}{3}a \times \left(-\dfrac{3}{5}\right)$

[04~06] 다음 식을 계산하시오.

04 $18a \div (-2)$

05 $(-3a) \div \left(-\dfrac{1}{7}\right)$

06 $(-a) \div \left(-\dfrac{1}{6}\right)$

07 다음 식 ㉠, ㉡을 계산하였을 때, $A+B$의 값을 구하시오.

> ㉠ $\left(-\dfrac{4}{5}\right) \times \left(-\dfrac{x}{2}\right) = Ax$
>
> ㉡ $4x \div \dfrac{5}{2} = Bx$

08 다음 중 옳지 <u>않은</u> 것은?

① $-2 \times \left(-\dfrac{x}{5}\right) = \dfrac{2}{5}x$

② $-\dfrac{3}{4}x \times \dfrac{2}{3} = -\dfrac{x}{2}$

③ $10x \div \dfrac{5}{2} = 4x$

④ $\dfrac{4}{3}x \div 4 = \dfrac{1}{3}x$

⑤ $\dfrac{1}{3}x \div \left(-\dfrac{4}{5}\right) = -\dfrac{4}{15}x$

09 다음 중 $-2a \div \dfrac{3}{5}$과 계산한 결과가 같은 것을 모두 고르면? [정답 2개]

① $-10 \times \dfrac{a}{3}$ ② $10a \div 3$

③ $(-2a) \times \dfrac{3}{5}$ ④ $\dfrac{3}{2}a \times \left(-\dfrac{20}{3}\right)$

⑤ $\dfrac{20}{3}a \div (-2)$

10 x에 대한 어떤 단항식에 $-\dfrac{3}{4}$을 곱해야 할 것을 잘못하여 나누었더니 $6x$가 되었다. 바르게 계산한 식을 구하시오.

정답과 풀이 51쪽

[01~03] 다음 식을 계산하시오.

01 $\dfrac{2}{3}(15b-12)$

02 $-9(-2a-3)$

03 $(12a+16)\div(-4)$

04 다음 중 옳지 <u>않은</u> 것을 모두 고르면? [정답 2개]

① $-3(4x-1)=-12x+3$

② $\left(\dfrac{2}{3}x-4\right)\times(-1)=-\dfrac{2}{3}x-4$

③ $-(2x-5)=-2x-5$

④ $(2x-1)\div\left(-\dfrac{1}{3}\right)=-6x+3$

⑤ $(-10x-15)\div\left(-\dfrac{5}{3}\right)=6x+9$

05 다음 중 $-2(3x+6)$과 계산 결과가 같은 것을 모두 고르면? [정답 2개]

① $-6(x-2)$ ② $-3(2x-6)$

③ $(x+2)\times(-6)$ ④ $(12x+24)\div(-2)$

⑤ $(-12x-24)\div\dfrac{1}{2}$

06 다음 ㉠, ㉡을 계산하였을 때, ㉠의 x의 계수를 a, ㉡의 x의 계수를 b라 한다. $a+b$의 값을 구하시오.

$$\boxed{\begin{array}{l} ㉠\ -\left(-\dfrac{3}{4}x+\dfrac{1}{3}\right) \\[2mm] ㉡\ (2x-7)\div\dfrac{4}{5} \end{array}}$$

07 다음 ㉠, ㉡을 계산하였을 때, ㉠, ㉡의 상수항의 합은?

$$\boxed{\begin{array}{l} ㉠\ (-7x+3)\times(-2) \\[2mm] ㉡\ (3x-6)\div\left(-\dfrac{1}{3}\right) \end{array}}$$

① -6 ② 3 ③ 9

④ 12 ⑤ 18

🔺 해설 꼭 보기

08 x에 대한 어떤 일차식에 $-\dfrac{5}{3}$를 곱해야 할 것을 잘못하여 나누었더니 $-12x+9$가 되었다. 바르게 계산한 식을 구하시오.

21 일차식의 덧셈, 뺄셈

2 단계

1. 동류항

(1) 동류항: 문자와 차수가 각각 같은 항

 예 $x+2-4x-5$에서 x, $-4x$는 동류항, 2, -5도 동류항 ⌐ 상수항끼리는 모두 동류항이다.

 주의 $2x$, $3x^2$에서 문자는 x로 같으나 차수가 1차, 2차로 다르기 때문에 동류항이 아니다.

(2) 동류항의 덧셈과 뺄셈: 분배법칙을 이용하여 동류항의 계수끼리 더하거나 뺀 수에 문자를 곱한다.

 예 $2x+3x=(2+3)x=5x$, $5x-2x=(5-2)x=3x$

2. 일차식의 덧셈, 뺄셈

(1) 동류항끼리 모아서 계산한다.

 예 $3x+5y+2x-4y=3x+2x+5y-4y=5x+y$

(2) 괄호가 있으면 분배법칙을 이용하여 괄호를 풀고, 동류항끼리 모아서 계산한다.

 주의 괄호 앞에 $-$가 있으면 모든 항의 부호를 바꾸어 괄호를 푼다.

 예 $(2x+3)-3(x-2)$ ⟩ 괄호 풀기
 $=2x+3-3x+6$ ⟩ 동류항끼리 모으기
 $=2x-3x+3+6$
 $=-x+9$ ⟩ 동류항끼리 계산하기

동류항은 문자와 차수가 각각 같은 항이며, 문자의 계수와는 상관없다.

[01~05] 다음 두 항이 동류항이면 ○표, 동류항이 아니면 ×표를 하시오.

01 x, x^2 ()

02 x, $-4x$ ()

03 7, -3 ()

04 $2x$, $3y$ ()

05 xy, x^2y^2 ()

[06~10] 다음을 계산하시오.

06 $5x+2x$ _____

07 $x-3x$ _____

08 $-8x-5x$ _____

09 $2x+1+7x+3$ _____

10 $x+5-3x+2$ _____

일차식의 덧셈과 뺄셈에서 동류항을 배우는 이유는 동류항끼리는 덧셈과 뺄셈이 가능하기 때문이다. 중2에서 배울 '다항식의 계산'의 바탕이 되는 일차식의 덧셈, 뺄셈을 충분히 연습하자.

매 1, 2, 3 …

! 이것만은 꼭! 일차식의 덧셈과 뺄셈

$$(2x - 5) - 3(x - 2)$$
괄호 풀기
$$= 2x - 5 - 3x + 6$$
동류항끼리 모으기
$$= 2x - 3x - 5 + 6$$
일차항끼리 상수항끼리 동류항끼리 계산하기
$$= -x + 1$$

괄호 앞에 — 가 있으면 괄호 안의 모든 항의 부호가 반대가 되는 것에 주의한다.
$-(3x-2)=-3x+2$

● 정답과 풀이 53쪽

[11~15] 다음을 계산하시오.

11 $5x-4y-x$ _____

12 $x+3y-2x+7y$ _____

13 $-x+5-2-y$ _____

14 $4a-2a-9a+5$ _____

15 $-3a+7+10a+3b-1$ _____

[16~20] 다음을 계산하시오.

16 $(x+5)+2(3x-2)$ _____

17 $(2x+3)+(-8x-5)$ _____

18 $3(2x-5)+2(-3x+1)$ _____

19 $(3y-1)-(2y+3)$ _____

20 $-2(y+1)-3(2y-4)$ _____

21 일차식의 덧셈, 뺄셈 153

꼭 풀기

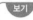

3
단
계

[01~03] 다음 식을 계산하시오.

01 $(6x+5)-(2x+7)$

02 $(-5x+2)+(2x-9)$

03 $-(x-3)-(5x-3)$

04 다음 보기에서 두 항이 동류항인 것을 고르시오.

보기
㉠ $-5, -5x$ ㉡ $-a, a^2$
㉢ $5xy, -\dfrac{1}{2}xy$ ㉣ $7a, 7b$

05 다음 중 $3a$와 동류항인 것은?

① 3 ② $-\dfrac{a}{2}$ ③ $3a^2$

④ $\dfrac{3}{a}$ ⑤ $3b$

● 구멍 문제

06 다음 중 옳지 <u>않은</u> 것은?

① $-2(3x-2)+3(7-x)=-9x+25$

② $-(7x+3)-(6x-4)=-13x+1$

③ $\dfrac{1}{2}(6x+8)-\dfrac{1}{3}(9x-12)=6x+8$

④ $4x-5-3(2x+3)=-2x-14$

⑤ $\dfrac{1}{2}(4x-20)+\dfrac{2}{5}(10x-25)=6x-20$

07 $A=-x+5$, $B=3y-2$일 때, $3A-2B$를 x, y를 사용한 식으로 바르게 나타낸 것은?

① $-x+3y+3$

② $-3x+6y+11$

③ $-3x+3y+13$

④ $-x-6y+9$

⑤ $-3x-6y+19$

⬆ 해설 꼭 보기 ● 구멍 문제

08 $11x-6+$ ☐ $=7x-5$일 때, ☐ 안에 알맞은 식을 구하시오.

괄호가 있는 문제는
(소괄호) → {중괄호} 순으로 계산한다.

정답과 풀이 53쪽

[01~03] 다음 식을 계산하시오.

01 $2x+\{x-(3x+2)\}$

02 $5x-\{2x-(x+5)\}$

03 $7a+5-\{6a-2(a-3)\}$

[04~06] 다음 식을 계산하시오.

04 $\dfrac{2}{3}x+\dfrac{1}{6}x$

05 $\dfrac{5x+2}{3}+\dfrac{x-1}{6}$

06 $\dfrac{a-1}{8}-\dfrac{a+1}{2}$

07 $A=-2x+3$, $B=y-5$일 때, $A-(B-A)$를 x, y를 사용한 식으로 간단히 나타내시오.

08 다음 중 옳지 $\underline{않은}$ 것은?

① $x-\{x-(x-1)\}=x-1$

② $-2x-\{2x-(x+1)\}=x+1$

③ $\dfrac{3x-1}{4}-\dfrac{x+3}{2}=\dfrac{1}{4}x-\dfrac{7}{4}$

④ $-\dfrac{1}{2}(x-8)+\dfrac{1}{3}(6x-9)=\dfrac{3}{2}x+1$

⑤ $\dfrac{x+1}{2}+\dfrac{x+1}{3}-\dfrac{x-1}{4}=\dfrac{7}{12}x+\dfrac{13}{12}$

🔼 해설 꼭 보기 ⬛ 구멍 문제

09 오른쪽 그림과 같은 사다리꼴에서 색칠한 부분의 넓이를 문자를 사용한 식으로 간단히 나타내시오.

10 오른쪽 그림과 같은 도형의 넓이를 a를 사용한 식으로 간단히 나타내시오.

한 번 더 연산 연습

α

[01~07] 다음 식을 간단히 하시오.

01 $2(3a-5)$

02 $(3a-5)\times(-2)$

03 $\left(\dfrac{1}{3}a-\dfrac{1}{5}\right)\times\left(-\dfrac{2}{3}\right)$

04 $(-10a+6)\div 2$

05 $(-10a+6)\div\dfrac{1}{2}$

06 $(-5a-10)\div\left(-\dfrac{1}{3}\right)$

07 $5(a+2)\div\dfrac{1}{3}$

[08~14] 다음 식을 간단히 하시오.

08 $5(x+1)+3(x-1)$

09 $-x+3x+(-4x)$

10 $2x-(-5x+7)$

11 $-(-x-3)-(1-x)$

12 $2(5x-2)-(3x-7)$

13 $-x-(-2x)-(-3x)$

14 $-2(x+5)-(5x+2)$

답체크 틀린 문제에만 /표시를 하고, 2차 채점을 할 때 다시 풀어 맞힌 문항은 △, 또 틀린 문항은 ×표시를 한다.
△, ×표시된 문항은 반드시 다시 풀고, 틀린 이유를 알고 넘어가도록 한다.

01	02	03	04	05	06	07

08	09	10	11	12	13	14

정답과 풀이 55쪽

[15~21] 다음 식을 간단히 하시오.

15 $4x-\{7-2(x+1)\}$

16 $7x-\{4-(5x-5)\}$

17 $-10-\{3x-5-(-x+1)\}$

18 $\dfrac{x-3}{2}+\dfrac{x-1}{5}$

19 $\dfrac{3(x+1)}{2}+\dfrac{x+4}{3}$

20 $\dfrac{x+1}{4}+\dfrac{-x+2}{3}$

21 $\dfrac{x-3}{2}-\dfrac{x-1}{5}$

구멍 연산

[22~26] 다음 식을 간단히 하시오.

22 $-(5a-1)$

23 $-(a-1)-2(2a-2)$

24 $-a-\{a-1-(1-a)\}$

25 $\dfrac{5x-3}{4}-\dfrac{2x-1}{3}$

26 $-\dfrac{x+1}{2}-\dfrac{x-1}{3}$

계수가 분수인 일차식의 뺄셈에서 통분을 하여 계산할 때는 괄호를 사용하여 실수하지 않도록 한다.

$\dfrac{x+1}{6}-\dfrac{2x+1}{3}$

$=\dfrac{x+1-2(2x+1)}{6}$

$=\dfrac{x+1-4x-2}{6}$

$=\dfrac{-3x-1}{6}$

$=-\dfrac{1}{2}x-\dfrac{1}{6}$

15		16		17		18		19		20

21		22		23		24		25		26

 또 풀기

01 다음 중 다항식 $4x^2-3x-1$에 대한 설명으로 옳지 <u>않은</u> 것을 모두 고르면? [정답 2개]

① 항은 3개이다.　　　　　② 상수항은 -1이다.

③ x의 계수는 3이다.　　　④ $4x^2$의 차수는 4이다.

⑤ 다항식의 차수는 2이다.

→ 구멍탈출

다항식에서 항을 구할 때나 항의 계수를 구할 때는 '$-$' 부호를 함께 말해야 한다.
$4x^2-3x-1$에서 일차항은 $3x$가 아니고 $-3x$, x의 계수는 3이 아니고 -3이다.

02 다음 중 옳지 <u>않은</u> 것을 모두 고르면? [정답 2개]

① $(7x+3)-(4x+5)=3x-2$

② $-(2x-5)-(3x-2)=-5x-7$

③ $5x-\{6-(x+5)\}=6x-1$

④ $-x-\{1-(x-1)\}=-2x-2$

⑤ $2x-\{2x-(2x-2)\}=2x-2$

→ 구멍탈출

일차식의 덧셈, 뺄셈에서 괄호가 있으면 괄호를 풀고 간단히 해야 한다. 이때 괄호 앞에 '$+$'가 있으면 괄호 안의 식이 그대로 유지되지만, '$-$'가 있으면 괄호 안의 각 항의 부호는 모두 바뀌게 된다.
$-(a-b)$
$=(-1)\times(a-b)$
$=(-1)\times a+(-1)\times(-b)$
$=-a+b$

친구의 구멍　　　　　　　　　　　　　　문제 Ⓐ → 내가 바로 잡기

다음 중 $2x$와 동류항인 것은?

① 2　　　　　② $-\dfrac{x}{3}$　　　　　③ $3x^2$

④ $\dfrac{3}{x}$　　　　　⑤ $2xy$

친구풀이

문자 또는 차수가 같으면 동류항이므로 동류항인 것은 ①, ②이다.

정답과 풀이 56쪽

03 다음 그림과 같은 사다리꼴에서 색칠한 부분의 넓이를 문자를 사용한 식으로 간단히 나타내시오.

> **구멍탈출**
>
> 도형의 넓이를 문자를 사용한 식으로 나타낼 때는 공식을 이용한다.
> (사다리꼴의 넓이)
> $=\dfrac{1}{2} \times \{($윗변의 길이$)$
> $+($아랫변의 길이$)\} \times ($높이$)$

04 $\dfrac{3}{2}(x-5)+\boxed{}=-(4x+7)$일 때, □ 안에 알맞은 식을 구하시오.

> **구멍탈출**
>
> 일차식의 계산에서 □ 안에 알맞은 식을 구할 때도 수의 계산에서 □ 안에 알맞은 수를 구할 때와 마찬가지 방법으로 구하면 된다.
> 어떤 다항식을 □라 할 때
> $A+\square=B \Rightarrow \square=B-A$
> $\square-A=B \Rightarrow \square=B+A$

친구의 구멍　　　　　　문제 Ⓑ — 내가 바로 잡기

$A=-x+5$, $B=-3y-2$일 때, $-3A-2B$를 x, y를 사용한 식으로 나타내시오.

친구풀이

$-3A-2B=-3 \times -x+5-2 \times -3y-2$
$\qquad\qquad =3x+5+6y-2$
$\qquad\qquad =3x+6y+3$

04

일차방정식

22
방정식과 항등식

23
등식의 성질

24
일차방정식의 풀이

22 방정식과 항등식

중학 1학년

1단계

1. 대입, 식의 값
(1) 대입: 문자를 사용한 식에 문자 대신 수를 넣는 것
(2) 식의 값: 문자를 사용한 식에서 문자에 어떤 수를 대입하여 계산한 결과
(3) 식의 값을 구하는 방법: 생략된 기호 \times, \div를 살려서 식을 나타내고, 문자에 수를 대입하여 식을 계산한다.

2. 일차식: 차수가 1인 다항식
예 $4a+23$은 일차식, a^2-3a-1은 차수가 2인 다항식

3. 일차식의 덧셈과 뺄셈
(1) 동류항: 문자와 차수가 각각 같은 항
(2) 동류항의 덧셈(뺄셈): 동류항의 계수끼리 더한(뺀) 후 문자를 곱한다.
(3) 일차식의 덧셈: 괄호가 있으면 분배법칙을 이용하여 괄호를 푼 다음, 동류항끼리 모아서 간단히 한다.
(4) 일차식의 뺄셈: 빼는 식의 각 항의 부호를 바꾸어 덧셈으로 고쳐서 간단히 한다.

식을 세울 때는 단위를 반드시 써야 한다.

[01~05] 다음을 문자를 사용한 식으로 나타내시오.

01 3점짜리 문제를 x개, 4점짜리 문제를 y개 맞췄을 때의 점수 _____

02 한 변의 길이가 x cm인 정사각형의 둘레의 길이 _____

(거리)=(속력)×(시간)

03 시속 100 km인 자동차가 x시간 동안 달린 거리 _____

04 한 권에 x원 하는 공책 5권을 사고 5000원을 냈을 때의 거스름돈 _____

05 3개에 x원 하는 지우개 1개의 값 _____

[06~10] $x=3$일 때, 다음 식의 값을 구하시오.

06 $4x-5$ _____

07 $6-2x$ _____

08 $(-x)^2$ _____

09 $-x^3$ _____

10 $\dfrac{6}{x}-7$ _____

문자와 식에서 배운 식의 값과 일차식의 덧셈, 뺄셈은 방정식과 항등식의
바탕 개념이다. 1단계를 통해 기본기를 다시 한 번 다져 보자.

⚠ 이것만은 꼭! 문자를 사용한 식에 수를 대입할 때 주의할 것 NO.3

NO.1

곱셈 기호가
생략된 경우, ×를
다시 쓰고 대입한다.

$x=2$일 때, $2x-3$의 값

$\Rightarrow 2x-3=2\times 2-3=1$

NO.2

분모에 분수를
대입할 때, ÷를 쓰고
분수를 대입한다.

$x=\dfrac{1}{3}$일 때, $\dfrac{4}{x}$의 값

$\Rightarrow \dfrac{4}{x}=4\div x=4\div\dfrac{1}{3}$

$=4\times 3=12$

NO.3

음수를 대입할 때,
반드시 괄호 ()를
쓰고 수를 대입한다.

$x=-3$일 때, $2x+5$의 값

$\Rightarrow 2x+5$

$=2\times(-3)+5=-1$

● 정답과 풀이 56쪽

[11~15] 다음 식을 계산하시오.

11 $\left(-\dfrac{2}{3}\right)\times 9x$ _____

12 $8a\div\dfrac{1}{2}$ _____

13 $\dfrac{3}{2}\times(4y-6)$ _____

14 $(5b+10)\div 5$ _____

15 $\left(\dfrac{x}{6}-\dfrac{3}{2}\right)\div\dfrac{1}{12}$ _____

[16~20] 다음 식을 계산하시오.

16 $9x-2+3x+1$ _____

17 $\dfrac{3}{10}+\dfrac{4}{3}x-\dfrac{2}{5}-\dfrac{1}{6}x$ _____

18 $(4y-3)-(5y+2)$ _____

19 $\dfrac{1}{2}(2a+5b)+\dfrac{2}{3}(6a-9b)$

20 $\dfrac{x-3}{4}-\dfrac{2x+1}{6}$ _____

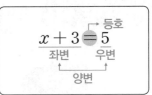

2 - 중학 1학년

1. 등식
(1) 등식: 등호 '='를 사용하여 두 수나 식이 서로 같음을 나타낸 식
(2) 좌변: 등호의 왼쪽 부분
(3) 우변: 등호의 오른쪽 부분
(4) 양변: 등식의 좌변, 우변을 통틀어 양변이라 한다.

$$\underset{\substack{\underline{\quad}\\ 좌변}}{x+3} \underset{}{=} \underset{\substack{\underline{\quad}\\ 우변}}{5} \quad \text{등호}$$
양변

2. 방정식
→ 아닐 미(未), 알 지(知), 셈 수(數), 즉 알지 못하는 수이다. 방정식에서 x, y 등의 문자를 미지수라 한다.
(1) 방정식: 미지수에 대입하는 값에 따라 참이 되기도 하고 거짓이 되기도 하는 등식
　예 $2x=x+5$에서 $x=5$일 때 $2\times5=5+5$, 즉 (좌변)=(우변)이므로 '참'
　　　　$x=3$일 때 $2\times3=3+5$, 즉 (좌변)≠(우변)이므로 '거짓'
(2) 방정식의 해: 방정식을 참이 되게 하는 미지수의 값
(3) 방정식을 푼다: 방정식의 해를 구하는 것
(4) x에 대한 방정식의 해는 'x=(수)'의 꼴로 나타낸다.

3. 항등식
→ 항상 항(恒), 같다 등(等), 식 식(式)은 항상 같은 식이다.
미지수에 어떤 값을 대입하여도 항상 참이 되는 등식　　예 $2x=x+x$

> 등식은 등호와 양변이 꼭 있어야 한다.

[01~05] 다음 중 등식인 것에는 ○표, 등식이 아닌 것에는 ×표를 써넣으시오.

01 $3x-2$　　　　　　（　　）

02 $2+5=7$　　　　　（　　）

03 $5x+2>-x-3$　（　　）

04 $-4x+5=10$　　（　　）

05 $2x+3x=5x$　　（　　）

[06~10] 다음 문장을 등식으로 나타내시오.

06 x에 3을 더하면 5와 같다. _____

07 6에서 x를 뺀 값은 -4이다. _____

08 x에서 5를 빼면 x의 2배와 같다.

09 x에 2배를 한 후 1을 더한 것은 -7이다.

10 x에서 2를 뺀 것의 6배는 3이다.

2단계

[06~10] 다음 문장을 등식으로 나타내시오.

! 이것만은 꼭! 방정식과 항등식의 구분

박쥐같이 바뀌네!

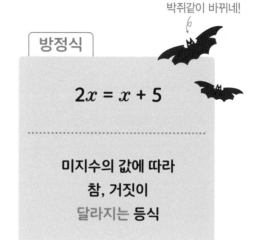

항등식

$$2x = x + x$$

모든 x에 대해 등식의
좌변, 우변이
항상 같은 등식

방정식

$$2x = x + 5$$

미지수의 값에 따라
참, 거짓이
달라지는 등식

[11~12] 다음 물음에 답하시오.

11 다음 등식에 대하여 표를 완성하시오.

$$x+2=5$$

	좌변	우변	참/거짓
$x=0$	2	5	거짓
$x=1$			
$x=2$			
$x=3$			

12 다음 ☐ 안에 알맞은 것을 써넣으시오.

등식 $x+2=5$는 x의 값에 따라 참이 되기도 하고 거짓이 되기도 하므로 x에 대한 ☐ 이고, 해는 ☐ 이다.

[13~14] 다음 물음에 답하시오.

13 다음 등식에 대하여 표를 완성하시오.

$$x+2x=3x$$

	좌변	우변	참/거짓
$x=0$			
$x=1$			
$x=2$			
$x=3$			

14 다음 ☐ 안에 알맞은 것을 써넣으시오.

등식 $x+2x=3x$는 미지수 x에 어떤 값을 대입하여도 항상 참이 되므로 x에 대한 ☐ 이다.

꼭 풀기

[01~04] 다음 문장을 등식으로 나타내시오.

01 할머니의 나이 75살에서 아버지의 나이 x살을 빼면 32살이다.

02 아랫변의 길이가 4 cm, 윗변의 길이가 x cm, 높이가 4 cm인 사다리꼴의 넓이는 20 cm²이다.

03 어떤 수 x를 3배한 수는 x보다 5만큼 작다.

04 시속 x km로 2시간 동안 이동한 거리는 33 km이다.

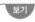
등식은 등호와 양변만 있으면 OK!

05 다음 보기에서 등식을 찾아 좌변과 우변을 각각 구하시오.

> 보기
> ㉠ $4x-1$ ㉡ $5-1=4$
> ㉢ $3x=6-x$ ㉣ $3x>7$

06 다음 중 등식이 <u>아닌</u> 것은?

① $1+2x=x$ ② $5x-2=2x$

③ $3x-2$ ④ $8-2=6$

⑤ $x+5=9$

07 다음 중 등식인 것을 모두 고르면? [정답 2개]

① $2x+5=7$ ② $x \geq 1$

③ $4x+3x$ ④ $3+6=9$

⑤ $-2+4x+1$

↑ 해설 꼭 보기

08 다음 문장 중 등식으로 표현할 수 <u>없는</u> 것은?

① 한 변의 길이가 x인 정삼각형의 둘레의 길이가 20이다.

② 400원짜리 연필을 x자루 사고 3000원을 내었더니 거스름돈이 200원이었다.

③ 가로의 길이가 x, 세로의 길이가 5인 직사각형의 넓이는 100이다.

④ x에 7을 더한 후 3배한다.

⑤ 어떤 수 x를 2배한 수에서 3을 뺀 것은 8에서 어떤 수 x를 뺀 수의 4배와 같다.

정답과 풀이 57쪽

[01~04] 다음 등식이 방정식이면 '방', 항등식이면 '항'을 쓰시오.

01 $2x-6=-x$ ()

02 $4x-x=3x$ ()

03 $-3-x=2x-4$ ()

04 $-x+3x+4=2x+4$ ()

> 방정식의 x 대신 $x=1$을 대입하여 등식이 참이 되면 방정식의 해는 $x=1$이다.

[05~08] 다음 방정식 중에서 그 해가 $x=1$인 것에는 ○표, $x=1$이 <u>아닌</u> 것에는 ×표를 하시오.

05 $5x-2=x+2$ ()

06 $3x-5=2x$ ()

07 $\dfrac{1}{2}x+2=x+\dfrac{3}{2}$ ()

08 $\dfrac{x+2}{3}=\dfrac{5}{3}$ ()

[09~10] 다음 등식이 항등식일 때, 상수 a, b의 값을 각각 구하시오.

09 $3x-5b=ax+10$

10 $ax+4=-2x-4b$

11 다음 중 방정식인 것은?

① $3x+1$ ② $x-1<7$

③ $2(x-1)=2x-2$ ④ $1+2x=3x$

⑤ $3x=4x-x$

🔴 구멍 문제

12 다음 중 x의 값에 관계없이 항상 참이 되는 등식은?

① $2x-1=2x$ ② $x-5=5$

③ $x-2=2-x$ ④ $3+x+x=2x+3$

⑤ $4x=3x$

🔺 해설 꼭 보기

13 다음 중 [] 안의 수가 주어진 방정식의 해인 것은?

① $-x+4=0$ $[-4]$

② $5x-3=3x-3$ $[3]$

③ $2(x-4)=1$ $[4]$

④ $4x-2=3x+1$ $[-1]$

⑤ $2(x+1)=x$ $[-2]$

23 등식의 성질

2단계

1. 등식의 성질

(1) 등식의 양변에 $\boxed{\text{같은 수를 더하여도}}$ 등식이 성립한다.
$\Rightarrow a=b$이면 $a+2=b+2$

(2) 등식의 양변에서 $\boxed{\text{같은 수를 빼도}}$ 등식이 성립한다.
$\Rightarrow a=b$이면 $a-5=b-5$

(3) 등식의 양변에 $\boxed{\text{같은 수를 곱하여도}}$ 등식이 성립한다.
$\Rightarrow a=b$이면 $a\times 3=b\times 3$ ← 곱하는 수가 0인 경우에도 성립한다. 즉 $a=b$일 때 $a\times 0=b\times 0=0$

(4) 등식의 양변을 $\boxed{\text{0이 아닌 같은 수로 나누어도}}$ 등식이 성립한다.
$\Rightarrow a=b$이면 $a\div 4=b\div 4$

2. 등식의 성질을 이용한 방정식의 풀이

미지수가 x인 방정식을 풀 때는 등식의 성질을 이용하여 주어진 방정식을 '$\boxed{x=(수)}$' 꼴로 변형하여 방정식의 해를 구한다.

예 $x+2=5$ $\xrightarrow{\text{양변에서 2를 뺀다.}}$ $x+2-2=5-2$ $\quad \therefore x=3$

[01~05] $a=b$일 때, 다음 \square 안에 알맞은 수를 써넣으시오.

01 $a+3=b+\boxed{}$

02 $a-4=b-\boxed{}$

03 $a\times 6=b\times\boxed{}$

04 $a\div 5=b\div\boxed{}$

05 $\dfrac{a}{\boxed{}}=\dfrac{b}{c}$ (단, $c\neq 0$)

[06~10] 다음 중 옳은 것에는 ○표, 옳지 않은 것에는 ×표를 하시오.

06 $a=b$이면 $a+1=b+1$이다. ()

07 $a=b$이면 $a-1=b+1$이다. ()

08 $a=b$이면 $5a=5b$이다. ()

09 $a=2b$이면 $a+1=2b+2$이다. ()

10 $a=2b$이면 $2a=b$이다. ()

수학에서 등식은 평등과 의미가 통한다고 볼 수 있다.
등호를 기준으로 한쪽만 더하거나 빼거나 곱하거나 나누면 안 되고
양변에 똑같이 더하거나 빼거나 곱하거나 나누어주어야만 한다.

매 1, 2, 3 …

! 이것만은 꼭! 등식의 성질의 이해

$a=b$일 때

$3a+5$ 좌변
$3b+5$ 우변

왼쪽에 2를 더하면	오른쪽도 2를 더해주고
왼쪽에서 2를 빼면	오른쪽도 2를 빼주고
왼쪽에 2를 곱하면	오른쪽도 2를 곱해주고
왼쪽을 2로 나누어주면	오른쪽도 2로 나누어준다.

● 정답과 풀이 58쪽

[11~13] 다음은 등식의 성질을 이용하여 x의 값을 구하는 과정이다. ☐ 안에 알맞은 수를 써넣으시오.

11 $x-4=3 \Rightarrow x-4+\boxed{}=3+\boxed{}$
$\Rightarrow x=\boxed{}$

12 $\dfrac{x}{2}=5 \Rightarrow \dfrac{x}{2}\times\boxed{}=5\times\boxed{}$
$\Rightarrow x=\boxed{}$

13 $3x+2=-7 \Rightarrow 3x+2-\boxed{}=-7-\boxed{}$
$\Rightarrow 3x=\boxed{}$
$\Rightarrow \dfrac{3x}{\boxed{}}=\boxed{}$
$\Rightarrow x=\boxed{}$

[14~18] 등식의 성질을 이용하여 다음 방정식을 풀어 보시오.

14 $x-5=12$ _____

15 $3x+2=-10$ _____

16 $\dfrac{x}{5}-4=-6$ _____

17 $\dfrac{x-3}{7}=4$ _____

18 $4x+\dfrac{2}{3}=5$ _____

꼭 풀기

3

3단계

[01~06] 다음 ☐ 안에 알맞은 것을 써넣으시오.

01 $a=b$이면 $a+5=$ ☐ 이다.

02 $a=-b$이면 $\dfrac{a}{8}=$ ☐ 이다.

03 $x=3y$이면 ☐ $=3y-\dfrac{1}{2}$이다.

04 $3x=3y$이면 $x-2=$ ☐ 이다.

05 $\dfrac{x}{7}=\dfrac{y}{4}$이면 ☐ $=7y$이다.

06 $5x=3y$이면 $-\dfrac{5}{2}x=$ ☐ 이다.

07 $a=b$일 때, 다음 중 옳지 않은 것은?

① $a+\dfrac{1}{5}=b+\dfrac{1}{5}$ ② $a-8=b-8$

③ $6a=6b$ ④ $-a+b=0$

⑤ $\dfrac{a}{2}=\dfrac{b}{-2}$

08 $2x=y$일 때, 다음 중 옳지 않은 것은?

① $2x+2=y+2$ ② $x=y+2$

③ $x=\dfrac{1}{2}y$ ④ $4x=2y$

⑤ $x+1=\dfrac{1}{2}y+1$

09 다음 중 옳지 않은 것은?

① $a-10=b-10$이면 $a=b$이다.

② $a+6=b+6$이면 $a=b$이다.

③ $\dfrac{a}{-2}=\dfrac{b}{-2}$이면 $a=b$이다.

④ $a=b$이면 $a\div0=b\div0$이다.

⑤ $a=b$이면 $-3a=-3b$이다.

🔵 구멍 문제

10 다음 중 옳지 않은 것을 모두 고르면? [정답 2개]

① $a=b$이면 $a+3=b+3$이다.

② $a-4=b-4$이면 $a=b$이다.

③ $\dfrac{x}{2}=\dfrac{y}{3}$이면 $2x=3y$이다.

④ $x=y$이면 $-x+y=0$이다.

⑤ $3a+2=b+2$이면 $3a=b+3$이다.

정답과 풀이 58쪽

[01~04] 다음은 등식의 성질을 이용하여 방정식을 푸는 과정이다. (가)~(마)에 들어갈 알맞은 수를 구하시오.

$$\frac{3x+1}{2}=8$$
$$\frac{3x+1}{2}\times\boxed{(가)}=8\times\boxed{(가)}$$
$$3x+1=\boxed{(나)}$$
$$3x+1-\boxed{(다)}=\boxed{(나)}-\boxed{(다)}$$
$$3x=\boxed{(라)}$$
$$x=\boxed{(마)}$$

01 분모를 없애기 위해 양변에 $\boxed{(가)}$ 을(를) 곱한다.

02 각 변을 정리하면 $3x+1=\boxed{(나)}$ 이다.

03 좌변에 1을 없애기 위해 양변에서 $\boxed{(다)}$ 을(를) 뺀다.

04 $3x=\boxed{(라)}$ 이고 양변을 3으로 나누어 해 $x=\boxed{(마)}$ 을(를) 구한다.

05 방정식 $2x-4=10$의 풀이 과정에서 이용되는 등식의 성질을 모두 고르면? [정답 2개]

① $a=b$이면 $a+c=b+c$이다.
② $a=b$이면 $a-c=b-c$이다.
③ $a=b$이면 $ac=bc$이다.
④ $a=b$이면 $\dfrac{a}{c}=\dfrac{b}{c}$이다. (단, $c=0$)
⑤ $a=b$이면 $\dfrac{a}{c}=\dfrac{b}{c}$이다. (단, $c\neq0$)

06 등식의 성질을 이용하여 다음과 같이 방정식을 풀 때, ㉠, ㉡에 들어갈 등식의 성질로 옳은 것은?

- $x+3=2 \xrightarrow{\text{㉠}} x=-1$
- $-4x=12 \xrightarrow{\text{㉡}} x=-3$

	㉠	㉡
①	양변에 3을 더한다.	양변에 4를 곱한다.
②	양변에 3을 더한다.	양변을 4로 나눈다.
③	양변에서 3을 뺀다.	양변에 4를 곱한다.
④	양변에서 3을 뺀다.	양변을 -4로 나눈다.
⑤	양변에 3을 더한다.	양변을 -4로 나눈다.

07 다음은 등식의 성질을 이용하여 방정식을 변형한 것이다. <u>잘못된</u> 부분을 찾아 바르게 고치시오.

$$2x-5=3 \longrightarrow 2x=3-5$$

🔺 해설 **꼭** 보기

08 방정식 $\dfrac{1}{2}x+1=4$를 등식의 성질을 이용하여 $x=a$, $-2x=b$의 꼴로 각각 나타내었을 때, $a+b$의 값을 구하시오.

또 풀기

[01~03] 보기에서 다음을 각각 구하시오.

보기

㉠ $-x+5$

㉡ $x+3x=4x$

㉢ $3+4=7$

㉣ $4x-3=2x$

㉤ $2(3-x)=3x$

㉥ x^2+4

㉦ $\dfrac{x}{3}-6=2x$

㉧ $5x-2=2(x-1)+3x$

㉨ $x-1=6x-2$

㉩ $9-2x$

01 등식 _____

02 방정식 _____

03 항등식 _____

구멍탈출

(1) 등호와 양변이 있는 식이 등식이다.
예 $2x+3=5$, $3+2=5$

(2) 방정식: 미지수의 값에 따라 참이 되기도 거짓이 되기도 하는 등식
예 $x+3=5$
⇨ $x=2$일 때, $2+3=5$이므로 '참'
 $x=3$일 때, $3+3\neq5$이므로 '거짓'

(3) 항등식: 항상 참이 되는 등식
주어진 식에서 항등식을 찾을 때는 좌변, 우변을 각각 정리했을 때 양변의 식이 같은지 확인한다.

친구의 구멍 문제 Ⓐ — 내가 바로 잡기

다음 등식이 방정식인지 항등식인지, 방정식도 항등식도 아닌 등식인지 말하시오.

(1) $4x+1=4x-1$

(2) $3(x-1)=x-3+2x$

친구풀이

(1) $4x+1=4x-1$을 정리하면 $2=0$이므로 방정식이다.

(2) $3(x-1)=x-3+2x$는 미지수의 값에 따라 참이 되기도 하고 거짓이 되기도 하므로 방정식이다.

정답과 풀이 59쪽

04 다음 중 x의 값에 관계없이 항상 참이 되는 등식은?

① $5x=0$

② $2(1-x)=3(x-2)$

③ $4x-11=4x+11$

④ $3-x=-x+3$

⑤ $9+3x=-2x$

구멍탈출
x의 값에 관계없이 항상 참이 되는 등식이 항등식이다. 항등식에서 좌변과 우변의 x의 계수는 x의 계수끼리, 상수항은 상수항끼리 항상 같다.

05 다음 중 옳은 것은?

① $x=-y$이면 $-x=-y$이다.

② $x=2y$이면 $x+1=2y-1$이다.

③ $-2x=y$이면 $-2x-2=y+1$이다.

④ $a-5=b-5$이면 $a+3=b+3$이다.

⑤ $\dfrac{a}{3}=\dfrac{b}{4}$이면 $\dfrac{a+3}{-3}=\dfrac{b-4}{4}$이다.

구멍탈출
등식의 좌변, 우변에 각각 같은 수를 더하여도, 빼도, 곱하여도, 나누어도 등식은 성립한다. 이때 0으로는 어떤 수도 나눌 수 없다는 것을 주의하자.

친구의 구멍　　　　　　문제 **B** — 내가 바로 잡기

다음은 민수가 등식의 성질을 이용하여 방정식을 푼 과정이다. 잘못된 부분을 찾아 바르게 고치고 해를 구하시오.

풀이 과정	내가 고친 풀이와 해
$\dfrac{4x+3}{2}=2$ $4x+3=2$ $4x=-1$ $x=-\dfrac{1}{4}$	

24 일차방정식의 풀이

2단계

1. **이항**: 등식의 성질을 이용하여 등식의 한 변에 있는 항의 **부호를 바꾸어** **다른 변으로 옮기는 것** → 이(移 옮기다)항은 항을 옮긴다는 뜻이다.

 ⑩ $+2$를 이항하면 ⇨ -2, -5를 이항하면 ⇨ $+5$

2. **일차방정식**: 방정식의 우변의 모든 항을 좌변으로 이항하여 정리하였을 때 **(x에 대한 일차식)$=0$**, 즉 $ax+b=0\,(a\neq0)$ 의 꼴로 나타낼 수 있는 방정식을 x에 대한 일차방정식이라 한다.

 ⑩ $2x+2=x-1$ ⇨ $x+3=0$: x에 대한 일차방정식이다.

 　$3x-1=5+3x$ ⇨ $-6=0$: x에 대한 일차방정식이 아니다.

3. **일차방정식의 풀이 순서**

 ① 괄호가 있으면 분배법칙을 이용하여 괄호를 먼저 푼다.
 ② x를 포함하는 모든 항은 좌변으로, 상수항은 우변으로 이항한다.
 ③ 양변을 정리하여 $ax=b\,(a\neq0)$의 꼴로 고친다.
 ④ 양변을 x의 계수 a로 나누어 해를 구한다. ⇨ $x=\dfrac{b}{a}$
 　└→ 해

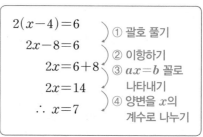

> 먼저 우변의 모든 항을 좌변으로 이항하여 정리해 보고 차수가 가장 큰 항이 x항인 것을 찾아보자.

[01~05] 다음 등식에서 밑줄 친 항을 이항하시오.

01 $3x\underline{-2}=7$ ⇨ ＿＿＿＿＿＿

02 $5x=\underline{-x}-1$ ⇨ ＿＿＿＿＿＿

03 $\dfrac{1}{4}\underline{-2x}=3$ ⇨ ＿＿＿＿＿＿

04 $2x\underline{-5}=\dfrac{1}{3}x+1$ ⇨ ＿＿＿＿＿＿

05 $-3x\underline{+1}=2x-3$ ⇨ ＿＿＿＿＿＿

[06~10] 다음 중 일차방정식인 것에는 ○표, 일차방정식이 아닌 것에는 ×표를 하시오.

06 $2x=0$ 　　　　　（ 　 ）

07 $3(x-1)=3x-3$ 　（ 　 ）

08 $x^2+3x=x^2-1$ 　（ 　 ）

09 $-3x+4=2(3-x)$ 　（ 　 ）

10 $2x+1=x(x+1)$ 　（ 　 ）

매 1, 2, 3 …

방정식을 잘 풀기 위해서는 이항을 정확하게 할 수 있어야
하고, 식의 덧셈, 뺄셈은 동류항끼리만 해야 한다.

! **이것만은 꼭!** 이항

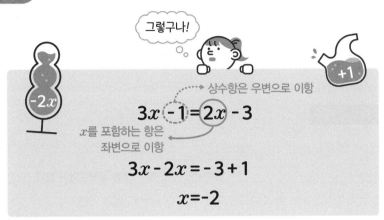

그렇구나!

상수항은 우변으로 이항

$$3x - 1 = 2x - 3$$

x를 포함하는 항은
좌변으로 이항

$$3x - 2x = -3 + 1$$

$$x = -2$$

❶ **이항을 잘하자.**

x를 포함하는 항은 좌변으로, 상수항은 우변으로 이항한다.

❷ **동류항끼리 계산한다.**

x항은 x항끼리, 상수항은 상수항끼리 간단히 정리한다.

━● 정답과 풀이 60쪽

일차방정식을 푼다는 것은 방정식의
해를 구하라는 뜻이며, $x = $(수)의
꼴로 나타내면 된다.

[11~15] 다음 일차방정식을 풀어 보시오.

11 $3x - 2 = 7$ _____

12 $5x = -x - 1$ _____

13 $-2x = -5x - 21$ _____

14 $\dfrac{1}{4} - 2x = 3$ _____

15 $2x - 5 = \dfrac{1}{3}x + 1$ _____

[16~18] 다음 일차방정식을 풀어 보시오.

16 $-3x + 7(x + 1) = -1$

> (1) 괄호를 풀면 $-3x + \boxed{}x + 7 = -1$
>
> (2) $+7$을 이항하면 $-3x + \boxed{}x = -1 - 7$
>
> (3) 양변을 계산하면 $\boxed{}x = -8$
>
> (4) 양변을 $\boxed{}$로 나누면 $x = \boxed{}$

17 $2(2 - 3x) = -4(2x - 3)$ _____

18 $-5(x - 1) + 3x = 15 - x$ _____

1. 계수가 소수인 일차방정식

양변에 $\boxed{10, 100, 1000, \cdots}$ 중 적당한 수를 곱하여 계수를 정수로 고쳐서 푼다.

> 예 $0.2x+0.3=0.7$의 양변에 10을 곱하면
> $2x+3=7, \quad 2x=4 \qquad \therefore x=2$

2. 계수가 분수인 일차방정식

양변에 $\boxed{\text{분모의 최소공배수}}$를 곱하여 계수를 정수로 고쳐서 푼다.

> 예 $\dfrac{x}{3}-\dfrac{1}{2}=\dfrac{x}{4}$의 양변에 분모의 최소공배수 12를 곱하면
> $4x-6=3x \qquad \therefore x=6$ \qquad └ 상수항인 $-\dfrac{1}{2}$에도 12를 곱해주어야 한다.

주의 양변에 수를 곱할 때에는 모든 항에 똑같은 수를 빠짐없이 곱해주어야 한다.

> 예 $\dfrac{1}{2}x+1=\dfrac{1}{6}x$ ⇨ $\begin{cases} \dfrac{1}{2}x\times6+1\times6=\dfrac{1}{6}x\times6 \ (\bigcirc) \\ \dfrac{1}{2}x\times6+1=\dfrac{1}{6}x\times6 \quad (\times) \end{cases}$

참고 비례식이 주어진 경우에는 $a:b=c:d \Rightarrow ad=bc$ 임을 이용한다.

> 계수가 정수가 되도록 양변에 10, 100, ⋯ 중 적당한 수를 곱한다.

[01~02] 다음 일차방정식을 풀어 보시오.

01 $1.5x-3=1.2x-0.3$

> (1) 양변에 $\boxed{}$을(를) 곱하면
> $\quad 15x-30=12x-3$
> (2) $-30, 12x$를 이항하면
> $\quad 15x-\boxed{}x=-3+\boxed{}$
> (3) 양변을 정리하면
> $\quad \boxed{}x=27$
> (4) 양변을 $\boxed{}$으로(로) 나누면
> $\quad x=\boxed{}$

02 $0.3x-2=x-0.6$ _____

[03~06] 다음 일차방정식을 풀어 보시오.

03 $0.05(x-2)=1$ _____

04 $3x-2.8=0.8x-1.2$ _____

05 $1.8x+0.4=-1.3+0.8x$ _____

06 $0.1x=0.4(x-2)-1$ _____

이것만은 꼭! 복잡한 일차방정식의 풀이

계수가 소수일 때

소수점 아래 한 자리까지 있는 수이면 ⇨ 모든 항에 10을 곱한다.

소수점 아래 두 자리까지 있는 수이면 ⇨ 모든 항에 100을 곱한다.

계수가 분수일 때

계수에 분수가 한 개이면 ⇨ 분수의 분모를 모든 항에 곱한다.

계수에 분수가 두 개 이상이면 ⇨ 분모의 최소공배수를 모든 항에 곱한다.

07 다음 ☐ 안에 알맞은 수를 써넣으시오.

$$\frac{3x+5}{4} = \frac{x-3}{6}$$

(1) 분모 4, 6의 최소공배수 ☐을(를) 양변에 곱하면

$$\frac{3x+5}{4} \times \boxed{} = \frac{x-3}{6} \times \boxed{}$$

$$\boxed{}(3x+5) = 2(x-3)$$

(2) 괄호를 풀면

$$\boxed{}x + 15 = 2x - 6$$

(3) 15, $2x$를 이항하면

$$9x - \boxed{}x = -6 - \boxed{}$$

(4) 양변을 정리하면

$$\boxed{}x = -21$$

(5) 양변을 ☐으로(로) 나누면

$$x = \boxed{}$$

[08~11] 다음 일차방정식을 풀어 보시오.

계수가 정수가 되도록 양변에 분모의 최소공배수를 곱한다.

08 $x + \dfrac{1}{4} = \dfrac{x}{2}$ _____

09 $\dfrac{3x-1}{3} = \dfrac{4x+1}{6}$ _____

10 $\dfrac{x-1}{3} = \dfrac{x+1}{2} - 1$ _____

11 $\dfrac{2-x}{3} = 1 - \dfrac{x}{5}$ _____

꼭 풀기

3단계

01 다음 중 일차방정식 $3x-5=1$에서 '좌변의 -5를 이항한다.'와 같은 뜻인 것은?

① 양변에 -5를 더한다.
② 양변에서 5를 뺀다.
③ 양변에 5를 더한다.
④ 양변에 5를 곱한다.
⑤ 양변을 5로 나눈다.

> $+\blacktriangle$를 이항하면 $\Rightarrow -\blacktriangle$
> $-\bullet$를 이항하면 $\Rightarrow +\bullet$

02 다음 중 이항을 바르게 한 것은?

① $3x+2=1 \quad \Rightarrow \quad 3x=1+2$
② $5x=2-3x \quad \Rightarrow \quad 5x-3x=2$
③ $-x=6+x \quad \Rightarrow \quad -x+x=6$
④ $4x-1=7 \quad \Rightarrow \quad 4x=7-1$
⑤ $2x+1=-2x+3 \quad \Rightarrow \quad 2x+2x=3-1$

🔵 **구멍 문제**

03 다음 중 일차방정식이 <u>아닌</u> 것은?

① $x+4=3+5x$
② $4x-4=3$
③ $2x-1=1+2x$
④ $5x-7=3x-2$
⑤ $x^2+x=x^2+3x-6$

04 방정식 $5x-2=2x+4$를 이항만을 이용하여 $ax+b=0(a>0)$의 꼴로 고쳤을 때, 상수 a, b에 대하여 $a-b$의 값은?

① -9 ② -6 ③ -3
④ 6 ⑤ 9

05 방정식 $-3(x-1)=-2(x-6)$을 풀면?

① $x=-9$ ② $x=-6$ ③ $x=-3$
④ $x=6$ ⑤ $x=9$

🔵 **구멍 문제**

06 다음 일차방정식 중 해가 나머지 넷과 <u>다른</u> 하나는?

① $3x-7=-2x-12$
② $5x-3=2(x-3)$
③ $6(x+1)=-x-1$
④ $-x+6=-3x-8$
⑤ $2(4-x)=5(1-x)$

$a:b=c:d \Rightarrow ad=bc$
임을 이용한다.

정답과 풀이 61쪽

[01~02] 다음 일차방정식을 풀어 보시오.

01 $3:2=2x:8$

02 $2:3=x:(x+1)$

03 일차방정식 $0.2(x-1)=0.3x-0.9$를 풀면?

① $x=-7$　　② $x=-5$　　③ $x=-3$

④ $x=5$　　　⑤ $x=7$

04 일차방정식 $\dfrac{2}{3}(x-7)=-\dfrac{1}{2}x$를 풀면?

① $x=-7$　　② $x=-4$　　③ $x=-1$

④ $x=4$　　　⑤ $x=7$

🔺 해설 꼭 보기

05 일차방정식 $\dfrac{2-x}{4}-\dfrac{2x-1}{3}=-1$의 해가

$x=a$일 때, $3a-5$의 값은?

① -7　　　② -5　　　③ -3

④ 1　　　　⑤ 4

06 다음 일차방정식을 풀면?

$$\frac{2x+1}{3}-1=0.5x-3$$

① $x=-14$　　② $x=-10$　　③ $x=-7$

④ $x=7$　　　⑤ $x=14$

07 두 일차방정식 $-1.6+0.5x=0.3(2x-5)$의

해를 A, $\dfrac{1}{4}(3x+1)+1=\dfrac{1}{3}(x+5)$의 해를 B

라 할 때, $A-B$의 값을 구하시오.

08 다음 중 일차방정식 $\dfrac{x}{4}-\dfrac{2}{3}=\dfrac{x}{2}-\dfrac{1}{6}$과 해가 같

은 일차방정식은?

① $\dfrac{5}{6}x-2=\dfrac{3}{2}x$

② $\dfrac{1}{3}(x+1)=x-\dfrac{5}{3}$

③ $\dfrac{x-1}{3}=\dfrac{4-x}{6}$

④ $\dfrac{x}{10}=0.6-0.2x$

⑤ $7(x+2)-4\left(x+\dfrac{1}{2}\right)=6$

25 해의 조건에 따른 방정식의 풀이

2단계

1. 해가 주어질 때 미지수 구하기 → 방정식의 해는 방정식을 참이 되게 하는 값이다.
주어진 해를 일차방정식의 x에 대입하여 미지수의 값을 구한다.

예) 일차방정식 $ax=4$의 해가 $x=2$일 때, 상수 a의 값

⇨ $ax=4$에 $x=2$를 대입하면 $a \times 2=4$ ∴ $a=2$

2. 두 일차방정식의 해가 같을 때 미지수 구하기
한 일차방정식의 해를 구하여 다른 일차방정식에 대입한다. → 두 일차방정식을 참이 되게 하는 x의 값이 같다는 의미이다.

3. 특수한 해를 가지는 경우 방정식의 풀이
x에 대한 방정식 $ax=b$에서

(1) 해를 가지지 않을 조건: $a=0$, $b \neq 0$ ← $0 \times x=$(0이 아닌 상수)이면 이를 만족시키는 x의 값이 없으므로 해가 없다.

(2) 해가 무수히 많을 조건: $a=0$, $b=0$ ← $0 \times x=0$이면 이를 만족시키는 x의 값이 모든 수이므로 해가 무수히 많다.

예) $2x+3=2x+5$ $3x+3=3(x+1)$

$2x-2x=5-3$ $3x-3x=3-3$

$(2-2)x=2$ ∴ $0 \times x=2$ (해가 없다.) $(3-3)x=0$ ∴ $0 \times x=0$ (해가 무수히 많다.)

[01~04] 다음 x에 대한 일차방정식의 해가 [] 안의 수일 때, 상수 a의 값을 구하시오.

01 $3x+a=x-a$ $[-1]$

$3 \times (\boxed{})+a=\boxed{}-a$

$2a=\boxed{}$ ∴ $a=\boxed{}$

02 $2(x+2)=4a$ $[2]$ _____

03 $3(x-2)-2a=7$ $[1]$ _____

04 $4(x+1)=2x-a$ $[-2]$ _____

[05~07] 다음 일차방정식 ㉠, ㉡의 해가 같을 때, ☐ 안에 알맞은 것을 써넣으시오.

$2x+7=8-4x$ ⋯ ㉠

$12x-3a=8$ ⋯ ㉡

05 ㉠의 방정식을 풀면 $2x+7=8-4x$에서 x를 포함하는 항은 좌변으로, 상수항은 우변으로 이항하면

$\boxed{}x=1$ ∴ $x=\boxed{}$

06 두 방정식의 해가 같으므로 ㉠의 해 $x=\boxed{}$을 ㉡에 대입하면

$\boxed{}-3a=8$ ∴ $a=\boxed{}$

07

두 일차방정식의 해가 서로 같은 경우 한 일차방정식에서 $\boxed{}$를 구하여 다른 일차방정식에 $\boxed{}$하면 등식이 성립한다.

매 1, 2, 3 …

같은 시간을 공부해도 공부 효과를 200 % 높이는 방법은
'이것만은 꼭!'의 개념을 수시로 보면서 반복하는 것이다.

 이것만은 꼭! 방정식의 해가 가지는 의미

x에 대한
일차방정식의
해가 $x=k$이다. → 일차방정식에 $x=k$를 대입하면 등식이 성립한다.

일차방정식뿐만 아니라 모든 방정식에 적용되는 원리이므로 꼭 기억하자!

● 정답과 풀이 63쪽

[08~09] 다음 물음에 답하시오.

> $0 \times x=$ (0이 아닌 상수)
> 꼴인 방정식은 해가 없다.

08 x에 대한 방정식 $ax+3=2x+7$의 해가 없을 때, 상수 a의 값을 구하시오.

> x에 대한 방정식 $ax+3=2x+7$을 정리하면
> $\boxed{}x=4$
> 이때 방정식의 해가 없으므로 어떤 x의 값에 대해서도 등식이 성립하지 않아야 한다.
> 즉, $0 \times x=$ (0이 아닌 상수) 꼴이어야 만족하는 해 x가 없으므로
> $a=\boxed{}$

09 x에 대한 방정식 $(a-6)x=2-ax$의 해가 없을 때, 상수 a의 값을 구하시오.

[10~11] 다음 물음에 답하시오.

10 x에 대한 방정식 $bx+4=c$의 해가 무수히 많을 때, 상수 b, c의 값을 구하시오.

> x에 대한 방정식 $bx+4=c$를 정리하면
> $bx=\boxed{}$
> 이때 방정식의 해가 무수히 많으므로 어떤 수 x의 값을 대입하더라도 등식이 성립한다.
> 즉, $0 \times x=0$ 꼴이어야 모든 수를 해로 가지므로
> $b=\boxed{}$, $c=\boxed{}$

> 방정식의 해가 모든 수이면
> 해가 무수히 많다는 뜻이다.

11 x에 대한 방정식 $(b-3)x-5=c$의 해가 모든 수일 때, 상수 b, c의 값을 구하시오.

꼭 풀기

01 일차방정식 $3a+2x=1$의 해가 $x=5$일 때, 상수 a의 값은?

① -5 ② -3 ③ -1

④ 1 ⑤ 3

🔺 해설 꼭 보기

02 다음 일차방정식의 해가 $x=-5$일 때, 상수 a의 값은?

$$2-\frac{x-a}{2}=\frac{a-x}{3}$$

① -20 ② -17 ③ -15

④ -10 ⑤ -7

03 x에 대한 일차방정식 $2x+a=x$의 해가 $x=4$일 때, x에 대한 일차방정식 $3(x-a)=2(x-2)$의 해를 구하시오. (단, a는 상수이다.)

04 다음 두 일차방정식의 해가 같을 때, 상수 a의 값은?

$$2x-1=-x+8,\quad 2x+a=1$$

① -9 ② -7 ③ -5

④ -3 ⑤ -1

🔺 해설 꼭 보기

05 x에 대한 일차방정식 $7-5x=-x+13$을 만족하는 x의 값이 일차방정식 $\frac{2}{3}x+\frac{1}{6}=\frac{x}{2}-a$의 해일 때, 상수 a의 값은?

① $\frac{1}{12}$ ② $\frac{1}{6}$ ③ $\frac{1}{4}$

④ $\frac{5}{12}$ ⑤ $\frac{1}{2}$

06 다음 두 일차방정식 ㉠, ㉡의 해가 $x=-1$일 때, 상수 a, b에 대하여 $\frac{b}{a}$의 값을 구하시오.

㉠ $13x-6(a+2x)=3x$
㉡ $18x+25=-11x+b$

정답과 풀이 63쪽

01 x에 대한 방정식 $(2a-3)x=7-ax$를 만족하는 x의 값이 존재하지 않을 때, 상수 a의 값은?

① $-\dfrac{3}{2}$ ② -1 ③ $\dfrac{1}{2}$

④ 1 ⑤ $\dfrac{3}{2}$

02 x에 대한 방정식 $ax+4=5x+b$의 해가 없을 조건은? (단, a, b는 상수이다.)

① $a=5$, $b=4$ ② $a=5$, $b\neq4$

③ $a\neq5$, $b=4$ ④ $a\neq5$, $b\neq4$

⑤ $a=0$, $b\neq0$

03 다음 중 해가 없는 방정식은?

① $-3x=x$

② $2x+1=x-3$

③ $5(x+1)=5x+5$

④ $4x-3=3x+2$

⑤ $7x-2=7x+4$

↑ 해설 꼭 보기

04 방정식 $ax+\dfrac{1}{3}=4x-b$의 해가 무수히 많을 때, 상수 a, b에 대하여 ab의 값을 구하시오.

> x에 대한 방정식의 해가 모든 수이면 x의 계수와 상수항이 모두 0이다.

05 x에 대한 방정식 $ax+6=-2x+5-b$의 해가 모든 수일 때, 상수 a, b에 대하여 $a-b$의 값은?

① -3 ② -2 ③ -1

④ 1 ⑤ 2

구멍 문제

06 x에 대한 일차방정식 $\dfrac{7x+a}{3}=6$의 해가 자연수가 되도록 하는 모든 자연수 a의 값의 합을 구하시오.

$\dfrac{7x+a}{3}=6$의 양변에 $\boxed{㉠}$을 곱하면

$7x+a=\boxed{㉡}$, $7x=\boxed{㉢}$

$\therefore x=\dfrac{\boxed{㉢}}{7}$

이때 $\dfrac{\boxed{㉢}}{7}$이(가) 자연수가 되려면 분자 $\boxed{㉢}$은(는) 7의 배수이어야 한다.

즉, $\boxed{㉢}=7$ 또는 $\boxed{㉢}=14$이므로

$a=\boxed{㉣}$ 또는 $a=\boxed{㉤}$

따라서 모든 자연수 a의 값의 합은 $\boxed{㉥}$이다.

26 일차방정식의 활용

2단계

1. 수에 대한 문제

(1) 연속하는 세 자연수: x, $x+1$, $x+2$ 또는 $x-1$, x, $x+1$ ← 1씩 차이나도록!

(2) 연속하는 세 홀수 또는 세 짝수: x, $x+2$, $x+4$ 또는 $x-2$, x, $x+2$ ← 2씩 차이나도록!

(3) 십의 자리의 숫자가 a, 일의 자리의 숫자가 b인 두 자리의 자연수: $\underline{10a+b}$
└→ ab로 나타내지 않도록 주의하자!

2. 원가, 정가에 대한 문제 ← (정가)=(원가)+(이익)
┌→ 원가는 상품에 대해 이익이 붙지 않은 원래의 가격

(1) 원가에 $a\,\%$의 이익을 붙여서 정가를 정하면 (정가)=(원가)+(원가)$\times\dfrac{a}{100}$

(2) 정가의 $b\,\%$를 할인하여 판매 가격을 정하면 (판매 가격)=(정가)-(정가)$\times\dfrac{b}{100}$

3. 거리, 속력, 시간에 대한 문제
┌→ 거리, 속력, 시간에 관한 문제는 방정식을 세우기 전에 단위를 통일시킨다.

$1\,\text{km}=1000\,\text{m}$, $1\text{m}=\dfrac{1}{1000}\,\text{km}$, 1시간=60분

거리, 속력, 시간에 대한 문제는 다음 관계를 이용하여 방정식을 세운다.

(1) (거리)=(속력)×(시간)　　(2) (속력)=$\dfrac{(거리)}{(시간)}$　　(3) (시간)=$\dfrac{(거리)}{(속력)}$

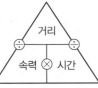

[01~03] 다음 □ 안에 알맞은 것을 써넣으시오.

01 어떤 수에 2를 더한 수는 그 수의 3배와 같을 때 어떤 수를 x라 하면, 어떤 수에 2를 더한 수는 □이고, 어떤 수의 3배는 $3x$이므로 방정식을 세우면 □이다.

02 01에서 방정식을 풀면 $x=$□이므로 어떤 수는 □이다.

03 어떤 수와 12의 합은 어떤 수의 3배보다 6만큼 작을 때, 방정식을 세우면 □이고, 어떤 수는 □이다.

[04~07] 연속하는 두 자연수의 합이 27일 때, 다음 물음에 답하시오.

04 연속하는 두 자연수 중 작은 수를 x라 할 때, 큰 수를 x에 대한 식으로 나타내시오.

05 연속하는 두 자연수의 합이 27임을 이용하여 일차방정식을 세우시오.

06 05에서 구한 일차방정식을 풀어 보시오.

07 연속하는 두 자연수를 구하시오.

어렵다고 포기하지 말라~.
돌멩이에 걸려 넘어져도 다시 일어나는 끈기를 키우자!

❗ 이것만은 꼭! 정가, 판매 가격 이해하기

아하...

(정가)=(원가)+(이익)

⑩ 원가를 x원이라 할 때,
원가의 10 %의 이익은 $0.1x$원이므로
(정가)$=x+0.1x=1.1x$(원) \to (10 % 이익)
$\quad\quad$ └ (원가)+(이익) $\quad\quad =\dfrac{10}{100}\times x=0.1x$(원)

그렇구나!

(판매 가격)=(정가)-(할인 금액)

⑩ 정가를 x원이라 할 때, \to (20 % 할인 금액)
$\quad\quad\quad\quad\quad\quad\quad\quad\quad =\dfrac{20}{100}\times x=0.2x$(원)
20 %의 할인 금액은 $0.2x$원이므로
(판매 가격)$=x-0.2x=0.8x$(원)
$\quad\quad$ └ 정가에서 20 % 할인 금액을 빼준다.

◉ 정답과 풀이 64쪽

[08~11] 다음 문장을 방정식으로 나타내고, 방정식을 풀어 보시오.

08 x의 2배보다 3만큼 작은 수는 x보다 5만큼 큰 수이다.

식: _____ , $x=$ _____

09 둘레의 길이가 26 cm인 직사각형의 가로의 길이는 x cm, 세로의 길이는 7 cm이다.

식: _____ , $x=$ _____

10 동생의 나이는 x살이고 형은 동생보다 4살이 많으며, 형제의 나이의 합은 26살이다.

식: _____ , $x=$ _____

11 과자 50개를 x명에게 4개씩 나누어 주었더니 2개가 남았다.

식: _____ , $x=$ _____

[12~15] 다음을 x에 대한 식으로 나타내시오.

12 원가가 x원인 물건에 20 % 이익을 붙인 정가

13 정가가 x원인 물건을 30 % 할인한 판매 가격

14 시속 50 km로 x시간 동안 이동한 거리

15 x km의 거리를 시속 20 km의 일정한 속력으로 가는 데 걸리는 시간

꼭 풀기

01 연속하는 세 자연수의 합이 54일 때, 가장 큰 자연수는?

① 15 ② 16 ③ 17

④ 18 ⑤ 19

04 한 개에 200원인 막대 사탕과 한 개에 300원인 젤리를 합하여 20개를 사고 4500원을 지불하였다. 구입한 막대 사탕의 개수는?

막대 사탕의 개수를 x개라 하면 젤리의 개수는 $(20-x)$개이다.

① 11개 ② 13개 ③ 15개

④ 17개 ⑤ 18개

↑ 해설 꼭 보기

02 연속하는 세 짝수의 합이 102일 때, 가장 큰 짝수는?

① 30 ② 32 ③ 34

④ 36 ⑤ 38

↑ 해설 꼭 보기 ➖ 구멍 문제

05 올해 아버지의 나이는 46살이고 아들의 나이는 14살이다. 아버지의 나이가 아들의 나이의 2배가 되는 때는 몇 년 후인가?

① 16년 후 ② 17년 후 ③ 18년 후

④ 19년 후 ⑤ 20년 후

03 두 야구 선수 A와 B의 홈런 개수를 합하면 20개이다. A의 홈런 개수가 B의 홈런 개수의 3배일 때, A의 홈런 개수는?

① 4개 ② 5개 ③ 8개

④ 12개 ⑤ 15개

06 형과 동생의 나이의 합은 25살이고, 동생의 나이는 형의 나이의 3배에서 31살을 뺀 것과 같다. 형의 나이를 구하시오.

정답과 풀이 65쪽

[01~04] 다음을 x에 대한 식으로 나타내시오.

01 원가가 x원인 상품에 원가의 40 %의 이익을 붙인 정가

(할인 금액)=(정가)×(할인율)

02 정가가 x원인 상품을 30 % 할인한 금액

(판매 가격)=(정가)−(할인 금액)

03 정가가 x원인 상품을 15 % 할인한 판매 가격

04 원가가 x원인 상품에 20 % 이익을 붙인 정가에서 500원을 할인한 판매 가격

🔼 해설 꼭 보기 (이익)=(판매 가격)−(원가)

05 어떤 상품을 원가에 10 %의 이익을 붙여서 정가를 정한 후, 정가에서 900원을 할인하여 팔았더니 1개를 팔 때마다 500원의 이익을 얻었다. 이 상품의 원가는?

① 10000원 ② 14000원 ③ 18000원
④ 20000원 ⑤ 24000원

[06~08] 거리가 x km인 두 지점 A, B 사이를 자동차를 타고 왕복하는데, 갈 때는 시속 60 km로 가고 올 때는 시속 40 km로 왔더니 총 2시간이 걸렸다. 다음 물음에 답하시오.

06 다음 ☐ 안에 알맞은 것을 써넣으시오.

	갈 때	올 때
거리	x km	x km
속력	시속 60 km	시속 40 km
시간	☐시간	☐시간

07 (갈 때 걸린 시간)+(올 때 걸린 시간)=2(시간) 임을 이용하여 방정식을 세우시오.

08 두 지점 A, B 사이의 거리를 구하시오.

🔵 구멍 문제

09 집과 할머니 댁 사이를 자동차를 타고 왕복하는데 갈 때는 시속 90 km로 가고, 올 때는 시속 60 km로 왔더니 총 1시간이 걸렸다. 이때 집과 할머니 댁 사이의 거리는 몇 km인가?

① 30 km ② 32 km ③ 34 km
④ 36 km ⑤ 38 km

01 다음 보기 중 일차방정식인 것을 모두 고르시오.

> **보기**
>
> ㉠ $2x-1=x-3$ ㉡ $x=0$
>
> ㉢ $3+x=x^2-4$ ㉣ $5=2+3$
>
> ㉤ $x^2-5x=x(x+2)-3$ ㉥ $x^2-2=x^2+1$

구멍탈출

처음에 주어진 등식에 이차항이 있다고 무조건 일차방정식이 아니라고 판단하지 말자. 등식의 우변에 있는 모든 항을 좌변으로 이항하여 정리한 식이 (일차식)=0 꼴이면 일차방정식이다. 즉, 일차방정식이 되는 조건은 $ax+b=0$(a, b는 상수)에서 $a \neq 0$이다. $a=0$이면 일차항이 없게 된다.

02 다음 일차방정식 중 해가 나머지 넷과 <u>다른</u> 하나는?

① $2x+1=7$

② $-x+6=-3(x-4)$

③ $-4x=-8x+12$

④ $3x-13=5x-7$

⑤ $4(3-x)=2(x-3)$

구멍탈출

x에 대한 일차방정식은 x를 포함하는 항을 모두 좌변으로, 상수항을 모두 우변으로 이항하여 정리한 후, x의 계수로 양변을 나누면 일차방정식의 해를 구할 수 있다.

친구의 구멍 **문제 Ⓐ** — 내가 바로 잡기

다음 가은이의 일차방정식의 풀이와 설명에서 틀린 부분을 찾아 고치시오.

가은이의 풀이	가은이의 설명
$3x-5=-\dfrac{1}{2}$ $3x=-\dfrac{1}{2}+5$ $3x=\dfrac{9}{2}$ $x=\dfrac{9}{2}\div(-3)$ $x=-\dfrac{3}{2}$	㉠ -5를 이항하면 $+5$가 됩니다. ㉡ 그래서 $3x=-\dfrac{1}{2}+5$를 정리하면 $3x=\dfrac{9}{2}$가 되고 ㉢ x의 계수 3을 이항하면 나누기 -3이 됩니다. ㉣ 따라서 $x=-\dfrac{3}{2}$입니다.

03 x에 대한 일차방정식 $2(7-3x)=a$의 해가 자연수가 되도록 하는 자연수 a의 값의 합을 구하시오.

구멍탈출

먼저 $2(7-3x)=a$의 해를 구하여 $x=$ ▲의 꼴로 나타낸다.

해 $x=\dfrac{n}{m}$이 자연수가 되려면 분자 n이 분모 m의 배수가 되어야 한다는 것을 기억하자!

즉, $2(7-3x)=a$의 해 $x=\dfrac{14-a}{6}$가 자연수가 되려면 분자 $14-a$가 14보다 작은 6의 배수이어야 하므로 $14-a=6$ 또는 $14-a=12$이다.

04 주원이가 집에서 학교까지 갈 때는 시속 10 km로 자전거를 타고 가고, 같은 길을 따라 학교에서 집으로 올 때는 시속 5 km로 뛰어 왔더니 총 1시간 30분이 걸렸다. 주원이네 집에서 학교까지의 거리를 구하시오.

구멍탈출

거리, 속력, 시간에 대한 문제는 일단 단위를 통일해서 풀어야 한다.
30분은 0.5시간이므로 1시간 30분은 1.5시간이다.
속력은 빠르기를 나타내는 것으로 일정한 거리를 짧은 시간에 갔다면 속력이 빠른 것이고, 시간이 오래 걸렸다면 속력이 느리다는 의미이다. 무조건 공식을 암기하려 하지 말고 속력에 대해 이해하자.
즉, (속력)$=\dfrac{(거리)}{(시간)}$

친구의 구멍 문제 **B** — 내가 바로 잡기

현재 아버지와 아들의 나이의 합은 57살이고, 12년 후에 아버지의 나이는 아들의 나이의 2배가 된다고 한다. 현재 아들의 나이를 구하시오.

친구풀이
현재 아들의 나이를 x살이라 하면 아버지의 나이는 $(57-x)$살이다.
12년 후의 아들의 나이는 $(12+x)$살이므로
$57-x=2(12+x)$
$57-x=24+2x$
$-3x=-33$
$x=11$
따라서 현재 아들의 나이는 11살이다.

05

좌표평면과 그래프

27 순서쌍과 좌표

1. 수직선 위의 점의 좌표

(1) 좌표: 수직선 위의 한 점에 대응하는 수를 그 점의 좌표라 한다.

(2) 수직선 위의 점 P의 좌표가 a일 때, 기호로 $P(a)$와 같이 나타낸다.

(3) 원점: 좌표가 0인 점 O

예) 다음 수직선 위의 점의 좌표를 기호로 나타내면 $A(-3)$, $O(0)$, $B(3)$, $P(1)$이다.

2. 좌표평면 위의 점의 좌표

(1) 순서쌍: 두 수의 순서를 정하여 짝지어 나타낸 쌍

(2) 좌표축: 가로의 수직선을 x축, 세로의 수직선을 y축

(3) 좌표평면: 좌표축이 정해져 있는 평면

(4) 원점: 두 좌표축이 만나는 점 O

(5) 좌표평면 위의 점의 좌표: 좌표평면 위의 점 P의 x좌표가 a, y좌표가 b일 때, 기호로 $P(a, b)$로 나타낸다.

[좌표평면]

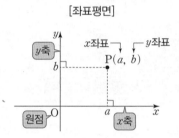

[01~03] 다음 네 점 A, B, C, D를 수직선 위에 각각 나타내시오.

01

$$A(-4), \quad B(0), \quad C(2), \quad D(5)$$

02

$$A(-5), \quad B(-2), \quad C\left(\frac{1}{2}\right), \quad D\left(\frac{5}{2}\right)$$

03

$$A\left(-\frac{7}{2}\right), \quad B\left(-\frac{1}{3}\right), \quad C\left(\frac{5}{4}\right), \quad D(3)$$

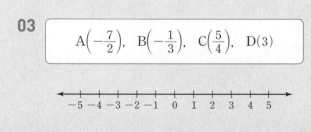

[04~06] 좌표평면 위의 세 점 A, B, C의 좌표를 각각 기호로 나타내시오.

04

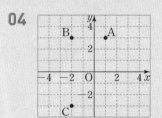

05

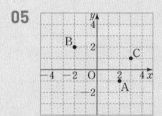

06

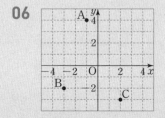

수학에서는 순서가 중요한 것들이 있다. 특히 순서를 정하여 짝지어 나타낸 순서쌍 (a, b)와 (b, a)에서 같은 수가 포함되어 있다고 순서를 무시하고 같은 것으로 생각하면 절대 안 된다.

(!) 이것만은 꼭! 좌표평면 위의 점의 좌표

점 P의 x좌표 a, y좌표 b
⇨ P(a, b)

점 A의 x좌표 a, y좌표 0 ⇨ A$(a, 0)$
점 B의 x좌표 0, y좌표 b ⇨ B$(0, b)$

● 정답과 풀이 67쪽

x축 위의 점은 y좌표가 0이고,
y축 위의 점은 x좌표가 0이다.

[07~11] 다음 점의 좌표를 기호로 나타내시오.

07 x좌표가 -2, y좌표가 -5인 점 P _____

08 x좌표가 $-\dfrac{1}{2}$, y좌표가 $\dfrac{1}{2}$인 점 P _____

09 x축 위에 있고, x좌표가 2인 점 P _____

10 y좌표가 4이고, y축 위에 있는 점 P _____

11 원점 O _____

[12~17] 다음 각각의 점을 좌표평면 위에 나타내시오.

12 A$(3, 4)$　　　　**13** B$(2, -3)$

14 C$(-3, 1)$　　　**15** D$(-1, -4)$

16 E$(2, 0)$　　　　**17** F$(0, 3)$

1. 사분면 → 사분면(四 4, 分 나누다, 面 면)은 4개로 나누어진 면이다.

 (1) 좌표평면은 x축과 y축에 의하여 네 부분으로 나누어진다. 이때 각 부분을 제1사분면, 제2사분면, 제3사분면, 제4사분면이라고 한다.

 <u>주의</u> x축, y축 위의 점은 어느 사분면에도 속하지 않는다.

 (2) 각 사분면 위의 점의 x좌표와 y좌표의 부호

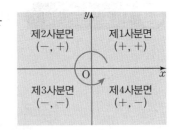

부호＼사분면	제1사분면	제2사분면	제3사분면	제4사분면
x좌표의 부호	+	−	−	+
y좌표의 부호	+	+	−	−

2. 대칭인 점의 좌표

 (1) 점 (a, b)와 x축에 대하여 대칭인 점의 좌표 ⇨ $(a, -b)$ ← y좌표의 부호만 반대

 (2) 점 (a, b)와 y축에 대하여 대칭인 점의 좌표 ⇨ $(-a, b)$ ← x좌표의 부호만 반대

 (3) 점 (a, b)와 원점에 대하여 대칭인 점의 좌표 ⇨ $(-a, -b)$ ← x좌표, y좌표의 부호가 모두 반대

[01~04] 다음 점을 오른쪽 좌표평면 위에 나타내고, 제몇 사분면 위의 점인지 □ 안에 알맞은 수를 써넣으시오.

01 A$(-3, 1)$ ⇨ 제□사분면

02 B$(1, 2)$ ⇨ 제□사분면

03 C$(2, -3)$ ⇨ 제□사분면

04 D$(-2, -1)$ ⇨ 제□사분면

[05~08] 좌표평면에서 다음 점과 점이 위치하는 사분면이 바르게 짝지어진 것에는 ○표, 바르게 짝지어지지 <u>않은</u> 것에는 ×표를 하시오.

05 $(2, -7)$ ⇨ 제2사분면 ()

06 $(-3, -5)$ ⇨ 제3사분면 ()

07 $\left(-\dfrac{1}{2}, \dfrac{7}{4}\right)$ ⇨ 제4사분면 ()

08 $(-0.7, -1.2)$ ⇨ 제2사분면 ()

정답과 풀이 68쪽

! 이것만은 꼭! 사분면 (4개로 나누어진 면)

제2사분면 (−, +) 제1사분면 (+, +)

제3사분면 (−, −) 제4사분면 (+, −)

원점과 x축, y축 위의 점은 어느 사분면에도 속하지 않는다.

x축에 대하여 대칭인 두 점
⇨ y좌표의 부호만 반대
y축에 대하여 대칭인 두 점
⇨ x좌표의 부호만 반대

[09~12] $a>0$, $b<0$일 때, ☐ 안에 + 또는 − 중 알맞은 부호를 써넣고, 제몇 사분면 위의 점인지 쓰시오.

09 (a, b) ⇨ $(+, -)$ _____

10 $(-a, b)$ ⇨ (☐, ☐) _____

11 $(-a, -b)$ ⇨ (☐, ☐) _____

12 $\left(ab, \dfrac{a}{b}\right)$ ⇨ (☐, ☐) _____

[13~16] 다음 물음에 대칭인 점의 좌표를 구하시오.

13 점 $(-1, 1)$ $\xrightarrow[\text{대칭}]{x\text{축에 대하여}}$ 점 (☐, ☐)

14 점 $(3, 2)$ $\xrightarrow[\text{대칭}]{y\text{축에 대하여}}$ 점 (☐, ☐)

15 점 $(-2, -5)$ $\xrightarrow[\text{대칭}]{y\text{축에 대하여}}$ 점 (☐, ☐)

16 점 $(2, -1)$ $\xrightarrow[\text{대칭}]{\text{원점에 대하여}}$ 점 (☐, ☐)

꼭 풀기

두 순서쌍 (a, b), (c, d)가
서로 같다면 $a=c$, $b=d$이다.

[01~03] 다음 두 순서쌍이 서로 같을 때, a, b의 값을 각각
구하시오.

01 $(2a, 4)$, $(-6, 2b)$

02 $\left(\dfrac{1}{3}a, 2b\right)$, $(7, 10)$

03 $(8, 3b-1)$, $(3a-1, 5)$

04 다음 중 오른쪽 좌표평
면 위의 점 A, B, C, D,
E의 좌표에 대한 설명으
로 옳지 <u>않은</u> 것은?

① 점 A의 좌표는
$(2, 3)$이다.

② 점 B의 좌표는 $(-1, -2)$이다.

③ 점 C의 좌표는 $(-3, 4)$이다.

④ 점 D의 좌표는 $(-4, 2)$이다.

⑤ 점 E의 좌표는 $(-2, 2)$이다.

05 다음 중 y축 위에 있고, y좌표가 -4인 점의 좌
표는?

① -4　　　② $(-4, 4)$　　③ $(0, -4)$

④ $(-4, 0)$　　⑤ $(4, -4)$

[06~08] 다음 점 A, B, C의 좌표를 기호로 나타내시오.

06 x좌표가 -5이고, y좌표가 6인 점 A

07 x축 위에 있고, x좌표가 -2인 점 B

08 y축 위에 있고, y좌표가 7인 점 C

⬆ 해설 꼭 보기 　　⬤ 구멍 문제

09 두 점 A$(a, -3a+1)$, B$(-4b+3, b+1)$이
각각 x축, y축 위의 점일 때, ab의 값을 구하시오.

10 점 A$\left(a-1, \dfrac{2}{3}a-5\right)$는 x축 위의 점이고,
점 B$\left(-b-1, \dfrac{1}{2}b-1\right)$은 y축 위의 점일 때,
$a+b$의 값을 구하시오.

사분면

구멍 문제

01 다음 중 옳은 것을 모두 고르면? [정답 2개]

① 점 $(0, 3)$은 제1사분면 위의 점이다.

② 점 $(-3, -2)$는 제3사분면 위의 점이다.

③ 점 $(2, 0)$은 x축 위의 점이다.

④ 점 $(2, 3)$과 점 $(3, 2)$는 같은 점이다.

⑤ 두 점 $(-4, 2)$와 $(-2, 0)$은 같은 사분면 위의 점이다.

> 좌표평면 위에 세 점을 나타내면 삼각형의 세 변의 길이를 쉽게 파악할 수 있다.

02 다음 세 점 A, B, C를 꼭짓점으로 하는 삼각형의 넓이를 구하시오.

> A$(4, 3)$ B$(-3, -2)$ C$(4, -2)$

03 다음 네 점 A, B, C, D를 꼭짓점으로 하는 사각형의 넓이를 구하시오.

> A$(-3, 2)$ B$(-3, 0)$
> C$(3, 0)$ D$(3, 2)$

해설 꼭 보기

04 점 P(a, b)가 제4사분면 위의 점일 때, 다음 중 제2사분면 위의 점인 것을 모두 고르면?

[정답 2개]

① $(-a, b)$ ② $(a, -b)$

③ $(-a, -b)$ ④ $(ab, -ab)$

⑤ $(-ab, ab)$

05 점 P(a, b)가 제2사분면 위의 점일 때, 다음 점 중 점 $(ab, a-b)$와 같은 사분면 위의 점인 것은?

① $(2, 1)$ ② $(2, -2)$

③ $(0, -5)$ ④ $(-3, -3)$

⑤ $(2, 0)$

해설 꼭 보기 구멍 문제

06 점 $(-2a+5, b-1)$과 x축에 대하여 대칭인 점의 좌표가 $(3, 5)$일 때, $a+b$의 값을 구하시오.

07 두 점 $(-3a-1, -2)$, $\left(-4, \dfrac{b}{2}\right)$가 y축에 대하여 대칭일 때, $a-b$의 값을 구하시오.

28 그래프의 뜻과 표현

2단계

1. 그래프

(1) 변수: x, y와 같이 여러 가지로 변하는 값을 나타내는 문자

(2) 그래프: 두 변수 x, y의 순서쌍 (x, y)를 좌표로 하는 점 전체를 좌표평면 위에 나타내는 것

예) 그림과 같이 빨대를 이용하여 x개의 정삼각형을 만드는 데 필요한 빨대의 개수를 y개라 할 때, 좌표평면 위에 그래프를 그려 보자.

x	1	2	3	4	5	…
y	3	5	7	9	11	…

2. 그래프의 해석

(1) x의 값이 증가할 때 y의 값이 일정하게 증가

(2) x의 값에 관계없이 y의 값은 일정

(3) x의 값이 증가할 때 y의 값이 일정하게 감소

[01~03] 다음 두 변수 x와 y 사이의 관계를 좌표평면 위에 그래프로 나타내시오.

01

x	1	2	3	4
y	2	4	6	8

02

x	2	3	4	5
y	3	4	5	5

03

x	0	2	4	6
y	8	6	6	4

[04~07] 다음 보기의 그래프에 대한 설명을 상황으로 표현할 때 옳은 것은 ○표, 옳지 않은 것은 ×표를 하시오.

보기

04 ㉠에서 민아는 친구 집에 가서 게임을 한 후 집에 돌아왔다. ()

05 ㉠에서 친구 집에 가는 시간이 친구 집에 머문 시간보다 더 길다. ()

06 ㉡에서 오전에 기온이 오르다가 오후에 떨어졌다. ()

07 ㉡에서 기온은 올라갈 때보다 내려갈 때 더 빨리 떨어진다. ()

매1, 2, 3 …

순서쌍 (x, y)를 좌표로 하는 점을 좌표평면 위에 찍어 그래프로 나타내고
실생활 속 변하는 양을 예측하고 해석해 보자.

! 이것만은 꼭! 문제에 자주 나오는 그래프의 해석

시간에 따른 속력 그래프

속력이 ① 증가 ⇨ ② 일정 ⇨ ③ 감소
⇨ ④ 속력이 0(정지) ⇨ ⑤ 증가
⇨ ⑥ 일정
└ 속력이 일정하다는 것은
정지를 뜻하는 것이 아니다.

시간과 물의 높이 사이의 관계

· 물병의 폭이 넓을 때
⇨ 물의 높이는 천천히 증가
· 물병의 폭이 좁을 때
⇨ 물의 높이는 빨리 증가

· 물병의 폭이 위로 갈수록 좁아
질 때 ⇨ 물의 높이는 점점 빨
리 증가(단, 시간당 물의 양을
일정하게 넣음)

● 정답과 풀이 70쪽

[08~11] 아래 그래프는 지후가 자동차를 타고 집에서 출
발하여 할머니 댁에 도착할 때까지 시간에 따른 자동차의
속력을 나타낸 것이다. 다음 설명이 옳으면 ○표, 옳지 <u>않으</u>
면 ×표를 하시오.

08 집에서 출발 후 할머니 댁에 도착할 때까지 속력
이 계속 빨라졌다. ()

09 자동차가 잠시 멈춘 적이 있다. ()

10 일정한 속력으로 달린 적이 있다. ()

11 속력이 증가 → 감소 → 증가 → 감소한다.
()

[12~14] 오른쪽 그래프는 서로 다른 모양의 물병에 시간
당 물의 양을 일정하게 넣을 때, 시간 x와 물의 높이 y 사이
의 관계를 나타낸 것이다. 물병의 모양에 알맞은 그래프를
연결하시오.

12
 · · ㉠

13
 · · ㉡

14
 · · ㉢

꼭 풀기

[01~02] 다음 □ 안에 알맞은 말을 써넣으시오.

01 x, y와 같이 변하는 값을 나타내는 문자를 □라 한다.

02 한 변수와 그에 대응하는 다른 변수 사이의 관계를 좌표평면 위에 나타낸 점이나 직선, 곡선을 □라 한다.

[03~06] 다음 각 상황을 설명한 문장과 가장 어울리는 그래프를 보기에서 고르시오.

03 1초에 1미터씩 일정한 속력으로 걸었다.

04 처음에는 천천히 걷다가 점점 속력을 높여갔다.

05 처음에는 일정한 속력으로 걷다가 몇 초간 정지한 후 다시 일정한 속력으로 걸었다.

06 처음에는 빨리 걷다가 점점 속력을 줄였다.

🗨 구멍 문제

07 오른쪽 그림과 같은 빈 용기에 시간당 일정한 양의 물을 채울 때, 시간 x초와 물의 높이 y cm 사이의 관계를 나타내는 그래프로 알맞은 것은?

① ②

③ ④

⑤

🗨 구멍 문제

08 다음은 놀이공원에 있는 대관람차가 운행을 시작한 후 시간 x분에 따른 대관람차 A칸의 높이 y 사이의 관계를 나타낸 그래프이다. 이 그래프에 대한 설명으로 옳은 것을 모두 고르면? [정답 2개]

① A칸이 가장 높이 올라간 높이는 30 m이다.

② A칸이 가장 낮은 높이에서 가장 높은 높이로 회전하는 데 걸리는 시간은 20분이다.

③ 출발할 때부터 1시간 동안 출발 위치에는 3번 있었다.

④ 대관람차는 20분마다 한 바퀴씩 회전한다.

⑤ 대관람차는 60분 동안 6번 회전한다.

[01~03] 다음 그래프는 토끼와 거북이가 달리기를 할 때, 시간 x분에 따른 이동 거리 y m를 나타낸 것이다. 물음에 답하시오.

01 거북이가 토끼를 앞지른 순간은 출발한 지 몇 분 후인지 쓰시오.

02 토끼가 달리기를 멈추고 쉰 시간은 몇 분 동안인지 쓰시오.

03 토끼와 거북이 중 결승점에 누가 먼저 도착하였는지 쓰시오.

04 다음 그래프는 지후가 자전거를 타고 집에서 도서관을 향해 출발했을 때, 시간 x분에 따른 이동 거리 y km를 나타낸 것이다. 중간에 휴식한 시간은 총 몇 분인지 구하시오.

05 오른쪽 그래프는 시간 x초와 물의 높이 y cm를 나타낸 것이다. 다음 중 그래프에 알맞은 용기의 모양은?

① ② ③

④ ⑤

구멍 문제

06 다음 그래프는 소영이가 집에서 도서관까지 가서 책을 읽고 돌아왔을 때, 거리를 시간에 따라 나타낸 것이다. 집에서 출발한 지 x분 후 집으로부터의 거리를 y m라 할 때, 다음 설명 중 옳지 않은 것은?

① 집에서 도서관까지 가는 데 걸린 시간은 10분이다.

② 도서관에서 집까지 오는 데 걸린 시간은 15분이다.

③ 도서관을 출발한 때는 집에서 출발한지 160분 후이다.

④ 집에서 출발한지 175분 만에 집에 도착했다.

⑤ 도서관에서 보낸 시간은 160분이다.

 또 풀기

01 두 점 $A(-2a, 3a-1)$, $B(2b-3, -b+1)$이 각각 x축, y축 위의 점일 때, ab의 값을 구하시오.

구멍탈출

· x축 위의 점은 y좌표가 0이므로
 ⇨ (x좌표, 0)

· y축 위의 점은 x좌표가 0이므로
 ⇨ (0, y좌표)

02 두 점 $(-3a-1, -2)$, $\left(-4, \dfrac{b}{2}\right)$가 x축에 대하여 대칭일 때, $a-b$의 값을 구하시오.

구멍탈출

· x축에 대하여 대칭인 두 점은 x좌표끼리는 같고, y좌표의 부호만 반대이다.

$(a, b) \xrightarrow[\text{대칭}]{x축에 대하여} (a, \bullet b)$

· y축에 대하여 대칭인 두 점은 y좌표끼리는 같고, x좌표의 부호만 반대이다.

$(a, b) \xrightarrow[\text{대칭}]{y축에 대하여} (\bullet a, b)$

친구의 구멍

문제 Ⓐ — 내가 바로 잡기

다음 보기의 설명 중 옳은 것을 고르시오.

> **보기**
> ㉠ 점 $(-1, 0)$은 x축 위의 점이다.
> ㉡ 두 점 $(-2, 3)$, $(3, -2)$는 같은 점이다.
> ㉢ 두 점 $(-1, 2)$, $(-2, -3)$은 같은 사분면 위의 점이다.

 친구풀이

㉠ y의 좌표가 0이므로 y축 위의 점이다.

㉡ 괄호 안의 두 순서쌍의 수가 같으므로 같은 점이다.

㉢ 점 $(-1, 2)$, 점 $(-2, -3)$은 각각 제2사분면, 제3사분면 위의 점이다.

따라서 옳은 설명은 ㉡이다.

정답과 풀이 71쪽

03 다음은 서로 다른 용기에 일정한 양의 물을 계속 넣을 때, 경과 시간 x에 따른 물의 높이 y 사이의 관계를 그래프로 나타낸 것이다. 그래프와 용기를 바르게 연결하시오.

구멍탈출

용기의 모양이 원기둥이면 물의 높이는 일정하게 증가한다.
이때 용기의 단면인 원의 지름이 작아지면 물의 높이는 급격하게 상승하고, 지름이 커지면 물의 높이는 완만하게 상승한다.

04 다음 그래프는 대관람차가 운행을 시작한 후 경과 시간 x분에 따른 대관람차 A칸의 높이 y m 사이의 관계를 나타낸 것이다. 대관람차가 한 바퀴 회전하는 데 걸리는 시간을 구하시오.

구멍탈출

그래프의 시작은 출발 전 A칸의 위치이므로, 출발 전 높이로 다시 올 때가 대관람차가 한 바퀴 회전한 때이다.

친구의 구멍

문제 Ｂ — 내가 바로 잡기

다음 그래프를 틀리게 설명한 친구는 누구인지 쓰시오.

지수: 자동차는 한동안 일정한 속력으로 달렸다.
민지: 자동차는 멈추지 않고 계속 달렸다.

친구풀이

자동차는 속력이 증가, 감소만 있었을 뿐 멈추지는 않았기 때문에 민지의 설명이 맞고 지수의 설명이 틀렸다.

29 정비례와 그래프

1. 정비례 관계

(1) 두 변수 x, y에 대하여 **x의 값이 2배, 3배, 4배, \cdots로 변함에 따라** **y의 값도 2배, 3배, 4배, \cdots로** 변하는 관계가 있으면 y는 x에 정비례한다고 한다.

(2) 정비례 관계식: $y=ax(a\neq0)$ → y가 x에 정비례할 때, x와 y 사이의 관계식

 예) $y=2x$, $y=-2x$, $y=\dfrac{1}{3}x$, $y=\dfrac{x}{2}$는 정비례 관계식

2. 정비례 관계의 성질: y가 x에 정비례할 때, x의 값에 대한 y의 값의 비 $\dfrac{y}{x}$ $(x\neq0)$의 값은 항상 a로 일정하다.

> 정비례 관계식 $y=ax$에서 $\dfrac{y}{x}=a$(일정)

예) 한 개에 900원인 삼각김밥을 x개 샀을 때 지불해야 하는 금액을 y원이라 할 때, x와 y 사이의 관계를 표로 나타내면 오른쪽과 같다. ⇨ x의 값이 2배, 3배, 4배, \cdots로 변함에 따라 y의 값도 2배, 3배, 4배, \cdots로 변하므로 y는 x에 정비례한다. 즉, 정비례 관계식은 $y=900x$이다.

x	1	2	3	4	\cdots
y	900×1	900×2	900×3	900×4	\cdots

[01~04] y가 x에 정비례할 때, 다음 표를 완성하시오.

01

x	1	2	3	4	5	\cdots
y	2	4				\cdots

02

x	1	2	3	4	5	\cdots
y	-2	-4				\cdots

03

x	1	2	3	4	5	\cdots
y	$\dfrac{1}{2}$	1				\cdots

04

x	1	2	3	4	5	\cdots
y	5	10				\cdots

[05~07] 다음 표를 보고 x와 y 사이의 관계식을 구하시오.

05

x	1	2	3	4	\cdots
y	5	10	15	20	\cdots

x와 y 사이의 관계식: _____

06

x	1	2	3	4	\cdots
y	-3	-6	-9	-12	\cdots

x와 y 사이의 관계식: _____

07

x	1	2	3	4	\cdots
y	$\dfrac{2}{3}$	$\dfrac{4}{3}$	2	$\dfrac{8}{3}$	\cdots

x와 y 사이의 관계식: _____

매 1, 2, 3 …

x의 값이 변함에 따라 y의 값이 변하는 관계가 $y=2x$, $y=\dfrac{1}{5}x$와 같이

$\dfrac{y}{x}=$(수) 꼴로 일정한 비를 이루면 정비례 관계이다.

! 이것만은 꼭! 정비례 관계라고 착각하기 쉬운 관계식

$y=2x+3$	$y=3$	$y=\dfrac{3}{x}$
정비례 관계가 아니다.	**정비례 관계가 아니다.**	**정비례 관계가 아니다.**

x의 값이 2배, 3배, …될 때, y의 값은 2배, 3배, … 가 되지 않으므로 y가 x에 정비례하지 않는다.

정비례 관계식은 $y=ax\,(a\neq0)$ 꼴이므로 $y=3$은 정비례하지 않는다.

$y=\dfrac{3}{x}=\dfrac{1}{x}\times3$ 은 반비례 관계이다.
└→ 30강에서 배움

정비례 관계식 $y=ax\,(a\neq0)$에 주어진 x, y의 값을 대입하면 상수 a의 값을 구할 수 있다.

● 정답과 풀이 72쪽

[08~12] 다음 중 y가 x에 정비례하는 것은 ○표, 정비례하지 <u>않는</u> 것은 ×표를 하시오.

08 $y=2x$　　　　　　　　　(　　)

09 $y=-5x$　　　　　　　　(　　)

10 $y=3x+5$　　　　　　　(　　)

11 $y=-\dfrac{2}{3}x$　　　　　　(　　)

12 $\dfrac{y}{x}=10$　　　　　　　(　　)

[13~16] y가 x에 정비례하고 x의 값, y의 값이 다음과 같을 때, x와 y 사이의 관계식을 구하시오.

13 $x=2$일 때 $y=6$　　＿＿＿＿＿＿

14 $x=3$일 때 $y=12$　　＿＿＿＿＿＿

15 $x=5$일 때 $y=-10$　　＿＿＿＿＿＿

16 $x=-2$일 때 $y=3$　　＿＿＿＿＿＿

2
단
계

1. 정비례 관계 $y=ax\,(a\neq0)$의 그래프

(1) x의 값이 수 전체일 때, 정비례 관계 $y=ax\,(a\neq0)$의 그래프는 원점을 지나는 직선 이다.

→ 그래프는 원점 $(0,\,0)$과 다른 한 점을 찾아 두 점을 직선으로 이으면 쉽게 그릴 수 있다.

(2) 정비례 관계 $y=ax\,(a\neq0)$의 그래프의 성질

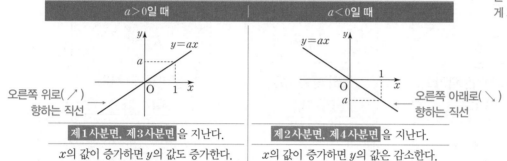

$a>0$일 때	$a<0$일 때
오른쪽 위로(↗) 향하는 직선	오른쪽 아래로(↘) 향하는 직선
제1사분면, 제3사분면 을 지난다.	제2사분면, 제4사분면 을 지난다.
x의 값이 증가하면 y의 값도 증가한다.	x의 값이 증가하면 y의 값은 감소한다.

2. 정비례 관계 $y=ax\,(a\neq0)$의 그래프와 a의 절댓값 사이의 관계

(1) a의 절댓값이 클수록 y축에 가깝다.

(2) a의 절댓값이 작을수록 x축에 가깝다.

[01~05] 다음 정비례 관계의 그래프를 좌표평면 위에 그리시오. (단, x의 값의 범위는 수 전체이다.)

01 $y=3x$

⇨ 두 점 $(0,\ \square)$, $(1,\ \square)$을 지나는 직선

02 $y=-2x$

⇨ 두 점 $(0,\ \square)$, $(1,\ \square)$를 지나는 직선

03 $y=\dfrac{2}{3}x$

04 $y=-\dfrac{1}{2}x$

05 $y=-3x$

! **이것만은 꼭!** 정비례 관계 $y=ax\,(a\neq 0)$의 그래프의 위치

$a>0$일 때의 그래프	$a<0$일 때의 그래프	a의 절댓값의 크기와 그래프
제1사분면, 제3사분면을 지난다.	제2사분면, 제4사분면을 지난다.	a의 절댓값이 클수록 y축에 가깝다.

정답과 풀이 72쪽

$y=ax\,(a\neq 0)$에서 a의 부호로 그래프가 지나는 사분면을 파악한다.

$y=-2x$에 x의 값을 대입하여 y의 값을 확인한다.

[06~10] 다음 정비례 관계의 그래프가 지나는 사분면을 모두 쓰시오.

06 $y=\dfrac{3}{4}x$ _____

07 $y=-5x$ _____

08 $y=0.7x$ _____

09 $y=\dfrac{x}{2}$ _____

10 $y=-\dfrac{1}{5}x$ _____

[11~15] 다음 주어진 점이 $y=-2x$의 그래프 위의 점이면 ○표, $y=-2x$의 그래프 위의 점이 아니면 ×표를 하시오.

11 $(2,\ -4)$ ()

12 $(-5,\ 10)$ ()

13 $\left(-\dfrac{1}{2},\ -1\right)$ ()

14 $(0,\ -2)$ ()

15 $\left(\dfrac{3}{2},\ -3\right)$ ()

[01~04] 다음 중 y가 x에 정비례하는 것에는 ○표, 정비례하지 <u>않는</u> 것에는 ×표를 하시오.

01 시간당 70 km 속력으로 이동하는 자동차가 x시간 동안 달렸을 때, 이동한 거리는 y km이다.

()

02 한 개에 800원짜리 음료수를 x개 샀을 때 지불한 금액은 y원이다. ()

03 가로의 길이가 x cm, 세로의 길이가 y cm일 때, 직사각형의 넓이는 20 cm²이다. ()

04 1자루에 500원인 볼펜 x자루와 300원짜리 지우개를 한 개 샀을 때 지불한 금액은 y원이다.

()

05 다음 중 y가 x에 정비례하는 것을 모두 고르면?

[정답 2개]

① $y=1.5x$ ② $y=\dfrac{1}{x}$

③ $\dfrac{y}{x}=3$ ④ $xy=-3$

⑤ $y=-3x+5$

06 y가 x에 정비례하고 $x=2$일 때, $y=3$이다. 이때 x와 y 사이의 관계식은?

① $y=3x$ ② $y=2x$

③ $y=\dfrac{3}{2}x$ ④ $y=-\dfrac{3}{2}x$

⑤ $y=-\dfrac{2}{3}x$

07 y가 x에 정비례하고 $x=8$일 때, $y=4$이다. 이때 x와 y 사이의 관계식은?

① $y=2x$ ② $xy=32$

③ $x+y=12$ ④ $y=\dfrac{1}{2}x$

⑤ $y=\dfrac{2}{x}$

 해설 꼭 보기

08 다음 보기에서 x의 값이 2배, 3배, 4배, …로 변함에 따라 y의 값도 2배, 3배, 4배, …로 변하는 관계가 있는 식을 모두 고르시오. [정답 3개]

보기

㉠ $y=\dfrac{2}{3}x$ ㉡ $xy=1$

㉢ $\dfrac{y}{x}=5$ ㉣ $y=-1.5x$

㉤ $xy=5$ ㉥ $y=1$

정답과 풀이 73쪽

01 다음 중 오른쪽 그림과 같은 그래프 위의 점이 <u>아닌</u> 것은?

① $\left(-1, -\dfrac{1}{4}\right)$ ② $(-6, -4)$

③ $\left(-2, -\dfrac{1}{2}\right)$ ④ $\left(2, \dfrac{1}{2}\right)$

⑤ $(8, 2)$

02 다음 중 정비례 관계 $y=-\dfrac{x}{2}$의 그래프 위의 점인 것을 모두 고르면? [정답 2개]

① $\left(-1, \dfrac{1}{2}\right)$ ② $(-2, -1)$

③ $(-4, -2)$ ④ $\left(3, \dfrac{3}{2}\right)$

⑤ $(0, 0)$

구멍 문제

03 정비례 관계 $y=ax(a\neq0)$의 그래프에 대한 다음 설명 중 옳지 <u>않은</u> 것을 모두 고르면? [정답 2개]

① $a>0$일 때 제1사분면과 제3사분면을 지난다.

② $a<0$일 때 제2사분면과 제4사분면을 지난다.

③ $a<0$일 때 x의 값이 증가하면 y의 값도 증가한다.

④ a의 절댓값이 클수록 x축에 가깝다.

⑤ 점 $(1, a)$를 지난다.

해설 꼭 보기

04 정비례 관계 $y=ax(a\neq0)$의 그래프가 오른쪽 그림과 같을 때, b의 값을 구하시오. (단, a는 상수이다.)

05 정비례 관계 $y=ax(a\neq0)$의 그래프가 오른쪽 그림과 같을 때, $a+b$의 값을 구하시오. (단, a는 상수이다.)

06 다음 정비례 관계의 그래프 중에서 x축에 가장 가까운 것은?

① $y=x$ ② $y=3x$

③ $y=-2x$ ④ $y=-5x$

⑤ $y=\dfrac{1}{2}x$

07 정비례 관계 $y=ax(a\neq0)$의 그래프가 두 점 $(2, -6)$, $(3, b)$를 지날 때, $a-b$의 값을 구하시오. (단, a는 상수이다.)

30 반비례와 그래프

2
단
계

1. 반비례 관계

(1) 두 변수 x, y에 대하여 x의 값이 2배, 3배, \cdots 로 변함에 따라 y의 값은 $\frac{1}{2}$배, $\frac{1}{3}$배, \cdots 로 변하는 관계가 있으면 y는 x에 반비례한다고 한다.

(2) 반비례 관계식: $y=\dfrac{a}{x}(a \neq 0)$ → y가 x에 반비례할 때, x와 y 사이의 관계식

예) $y=\dfrac{3}{x}$, $y=\dfrac{5}{x}$, $y=-\dfrac{10}{x}$ 은 반비례 관계식

2. 반비례 관계의 성질: y가 x에 반비례할 때, xy의 값은 항상 a로 일정하다.

> 반비례 관계식 $y=\dfrac{a}{x}$에서 $xy=a$(일정)

예) 넓이가 24인 직사각형에서 가로의 길이 x와 세로의 길이 y 사이의 관계를 표로 나타내면 오른쪽과 같다.

즉, y는 x에 반비례하고, 관계식은 $y=\dfrac{24}{x}$이다.

x	1	2	3	4	\cdots
y	24	12	8	6	\cdots

참고 반비례 관계식 $y=\dfrac{a}{x}(a \neq 0)$에서 분모는 0이 아니므로 반비례 관계에서 $x=0$인 경우는 생각하지 않는다.

[01~04] y가 x에 반비례할 때, 다음 표를 완성하시오.

01

x	1	2	3	4	\cdots
y	12	6			\cdots

02

x	1	2	3	4	\cdots
y	36	18			\cdots

03

x	1	2	3	4	\cdots
y	60	30			\cdots

> x의 값이 반드시 1, 2, 3, \cdots 으로 되어 있지 않음에 주의하자.

04

x	2	4	8	10	\cdots
y	-20	-10			\cdots

[05~06] 주어진 설명을 x와 y 사이의 관계식으로 나타내시오.

05 가로의 길이가 x cm, 세로의 길이가 y cm인 직사각형의 넓이는 48 cm²이다.

x	1	2	3	4	\cdots
y	48	24	16	12	\cdots

x와 y 사이의 관계식: _____

06 시속 x km로 60 km의 거리를 가는 데 걸리는 시간은 y시간이다.

x	60	30	20	10	\cdots
y	1	2	3	6	\cdots

x와 y 사이의 관계식: _____

x의 값이 변함에 따라 y의 값이 변하는 관계가 $y=\dfrac{3}{x}$, $y=-\dfrac{3}{x}$과 같이 $xy=$(수) 꼴이면 반비례 관계가 있다고 한다.

! 이것만은 꼭! 자주 헷갈리는 정비례, 반비례 관계식의 구분

정비례 관계식	반비례 관계식
$$y=\dfrac{x}{3}$$	$$y=\dfrac{3}{x}$$

$y=\dfrac{x}{3}$는 $y=\dfrac{1}{3}\times x$로 $y=ax$의 꼴이므로 정비례 관계식이지만,

$y=\dfrac{3}{x}$은 $y=\dfrac{1}{x}\times 3$으로 $y=\dfrac{a}{x}$의 꼴이므로 반비례 관계식이다.

> 반비례 관계식 $y=\dfrac{a}{x}$ 또는 $xy=a$에 x, y의 값을 대입하면 a의 값을 구할 수 있다.

● 정답과 풀이 74쪽

[07~11] 다음 중 y가 x에 반비례하는 것에는 ○표, 반비례하지 <u>않는</u> 것에는 ×표를 하시오.

07 $y=\dfrac{1}{x}$ ()

08 $y=-\dfrac{x}{2}$ ()

09 $y=\dfrac{1}{x}+3$ ()

10 $xy=9$ ()

11 $\dfrac{y}{x}=10$ ()

[12~15] y가 x에 반비례하고 x의 값, y의 값이 다음과 같을 때, x와 y 사이의 관계식을 구하시오.

12 $x=1$일 때 $y=2$ _____

13 $x=2$일 때 $y=3$ _____

14 $x=1$일 때 $y=-1$ _____

15 $x=-\dfrac{1}{2}$일 때 $y=2$ _____

1. 반비례 관계 $y=\dfrac{a}{x}$ $(a\neq0)$의 그래프

(1) x의 값이 0을 제외한 수 전체일 때, 반비례 관계 $y=\dfrac{a}{x}$ $(a\neq0)$의 그래프는 두 좌표축에 가까워지면서 한없이 뻗어 나가는 한 쌍의 매끄러운 곡선이다.

(2) 반비례 관계 $y=\dfrac{a}{x}$ $(a\neq0)$의 그래프의 성질 → a의 약수를 x좌표, y좌표로 하는 점을 찾으면 그래프를 쉽게 그릴 수 있다.

$a>0$일 때	$a<0$일 때
$y=\dfrac{a}{x}$, $(1, a)$	$y=\dfrac{a}{x}$, $(1, a)$
제1사분면, 제3사분면을 지난다.	제2사분면, 제4사분면을 지난다.

2. 반비례 관계 $y=\dfrac{a}{x}$ $(a\neq0)$의 그래프와 a의 절댓값 사이의 관계

a의 절댓값이 작을수록 원점에 가깝고, a의 절댓값이 클수록 원점에서 멀어진다.

[01~02] x의 값이 0이 아닌 수 전체일 때, $y=\dfrac{8}{x}$의 그래프를 그리려고 한다. 다음 물음에 답하시오.

01 x의 값이 -4, -2, -1, 1, 2, 4일 때, 다음 표를 완성하시오.

x	-4	-2	-1	1	2	4
y						

02 다음 좌표평면 위에 x의 값이 -4, -2, -1, 1, 2, 4일 때, $y=\dfrac{8}{x}$의 그래프를 그리고 매끄러운 곡선으로 연결하시오.

[03~04] 다음 표를 완성하고, x의 값이 0이 아닌 수 전체일 때, 주어진 식의 그래프를 그리시오.

03 $y=\dfrac{4}{x}$

x	-4	-2	-1	1	2	4
y						

04 $y=-\dfrac{6}{x}$

x	-3	-2	-1	1	2	3
y						

! 이것만은 꼭! 반비례 관계 $y=\dfrac{a}{x}$ $(a\neq0)$의 그래프의 위치

$a>0$일 때의 그래프	$a<0$일 때의 그래프	a의 절댓값의 크기와 그래프
제1사분면, 제3사분면을 지난다.	제2사분면, 제4사분면을 지난다.	a의 절댓값이 클수록 원점에서 멀어진다.

정답과 풀이 74쪽

> $y=\dfrac{a}{x}$ $(a\neq0)$에서 a의 부호로 그래프가 지나는 사분면을 파악한다.

[05~08] 다음 반비례 관계의 그래프가 지나는 사분면을 모두 쓰시오.

05 $y=\dfrac{2}{x}$ _____

06 $y=-\dfrac{1}{x}$ _____

07 $y=\dfrac{4}{x}$ _____

08 $y=-\dfrac{8}{x}$ _____

[09~12] 다음 주어진 점이 $y=-\dfrac{2}{x}$의 그래프 위의 점이면 ○표, 그래프 위의 점이 아니면 ×표를 하시오.

09 $(2,-1)$ ()

10 $(-5,10)$ ()

11 $(0,-2)$ ()

12 $\left(\dfrac{2}{3},-3\right)$ ()

꼭 풀기

3

↑ 해설 꼭 보기

[01~04] 다음 식의 그래프의 모양으로 알맞은 것을 보기에서 찾으시오.

보기

01 $y=\dfrac{3}{x}$

02 $y=-3x$

03 $y=-\dfrac{2}{x}$

04 $y=\dfrac{x}{2}$

05 다음 중 y가 x에 반비례하는 것을 모두 고르면?

[정답 2개]

① $y=\dfrac{x}{2}$ ② $y=\dfrac{1}{x}+1$

③ $y=-\dfrac{1}{x}$ ④ $xy=1$

⑤ $\dfrac{y}{x}=7$

06 y가 x에 반비례하고 $x=3$일 때, $y=-3$이다. x와 y 사이의 관계식을 구하시오.

07 y가 x에 반비례하고 $x=10$일 때, $y=2$인 관계식이 있다. 이때 $x=\dfrac{1}{4}$일 때, y의 값을 구하시오.

구멍 문제

08 다음 표에서 y가 x에 반비례할 때, $A+B$의 값을 구하시오.

x	1	2	A	4	…
y	12	6	4	B	…

09 다음 표에서 y가 x에 반비례할 때, $A-B$의 값을 구하시오.

x	-12	-6	A	-3	…
y	2	B	6	8	…

정답과 풀이 75쪽

01 다음 중 반비례 관계 $y=-\dfrac{8}{x}$의 그래프 위의 점이 <u>아닌</u> 것은?

① $(-8,\,1)$ ② $(-2,\,4)$

③ $(1,\,-8)$ ④ $(4,\,-2)$

⑤ $(8,\,1)$

02 반비례 관계 $y=\dfrac{a}{x}\,(a\neq0)$의 그래프에 대한 설명 중 옳지 <u>않은</u> 것을 모두 고르면? [정답 2개]

① $a>0$일 때 제1사분면과 제3사분면을 지난다.

② $a<0$일 때 제2사분면과 제4사분면을 지난다.

③ a의 절댓값이 작을수록 y축에 가깝다.

④ x축과 만나는 점이 없다.

⑤ 원점을 지나는 한 쌍의 곡선이다.

03 다음 반비례 관계의 그래프 중에서 원점에서 가장 가까운 것과 가장 멀리 떨어진 것을 각각 고르시오.

> 보기
>
> ㉠ $y=\dfrac{1}{x}$ ㉡ $y=\dfrac{2}{x}$
>
> ㉢ $y=\dfrac{3}{x}$ ㉣ $y=\dfrac{5}{x}$

04 반비례 관계 $y=\dfrac{a}{x}\,(a\neq0)$의 그래프가 오른쪽 그림과 같을 때, 상수 a의 값을 구하시오.

 해설 꼭 보기

05 반비례 관계 $y=\dfrac{a}{x}\,(a\neq0)$의 그래프가 오른쪽 그림과 같을 때, $a-b$의 값을 구하시오. (단, a는 상수이다.)

> 점 $(-2,\,-3)$을 $y=\dfrac{a}{x}\,(a\neq0)$에 대입하면 반비례 관계식을 구할 수 있다.

구멍 문제

06 반비례 관계 $y=\dfrac{a}{x}\,(a\neq0)$의 그래프가 두 점 $(-2,\,-3)$, $(-4,\,b)$를 지날 때, $a+b$의 값을 구하시오. (단, a는 상수이다.)

01 다음에서 x와 y 사이의 관계식을 구하시오.

(1) 시속 60 km의 속력으로 x시간 동안 달렸을 때 이동한 거리 y km

(2) 한 개에 900원하는 우유를 x개 샀을 때 지불해야 할 금액 y원

(3) 한 변의 길이가 x cm인 정삼각형의 둘레의 길이 y cm

> **구멍탈출**
>
> 정비례 관계의 활용 문제에서 관계식을 구하는 방법은
> ① 변화하는 양을 x로, x가 변함에 따라 함께 변하는 양을 y로 놓는다.
> ② x의 값이 2배, 3배, …로 변함에 따라 y의 값도 2배, 3배, …가 되는지 확인한다.
> ③ $y=ax\,(a\neq0)$의 꼴로 나타낸다.

02 정비례 관계 $y=ax\,(a\neq0)$의 그래프에 대한 다음 설명 중 옳은 것을 모두 고르면? [정답 2개]

① $a>0$일 때 제2사분면과 제4사분면을 지난다.
② $a<0$일 때 제1사분면과 제3사분면을 지난다.
③ $a<0$일 때 오른쪽 아래로 향하는 직선이다.
④ $a>0$일 때 x의 값이 증가하면 y의 값은 감소한다.
⑤ 원점을 지난다.

> **구멍탈출**
>
> 정비례 관계 $y=ax\,(a\neq0)$의 그래프에서
> **$a>0$** 이면
> • 제1사분면, 제3사분면을 지난다.
> • 오른쪽 위로 향하는 직선이다.
> • x의 값이 증가하면 y의 값도 증가한다.
> **$a<0$** 이면
> • 제2사분면, 제4사분면을 지난다.
> • 오른쪽 아래로 향하는 직선이다.
> • x의 값이 증가하면 y의 값은 감소한다.

친구의 구멍 문제 Ⓐ ─ 내가 바로 잡기

다음 정비례 관계의 그래프 중에서 y축에 가장 가까운 것은?

① $y=x$ ② $y=3x$ ③ $y=-2x$

④ $y=-5x$ ⑤ $y=\dfrac{1}{2}x$

친구풀이

$y=ax$에서 a가 클수록 y축에 가까우므로 y축에 가장 가까운 것은 ②이다.

03 다음 보기의 그래프 중 제2사분면과 제4사분면을 지나는 반비례 관계식을 모두 고르시오.

> **보기**
>
> ㉠ $y = -\dfrac{6}{x}$ ㉡ $y = \dfrac{x}{6}$
>
> ㉢ $y = \dfrac{9}{x}$ ㉣ $xy = -12$

구멍탈출

많은 학생들이 반비례 관계식으로 $y = \dfrac{a}{x}(a \ne 0)$임은 잘 알지만 $xy = a(a \ne 0)$도 반비례 관계식임을 모르는 경우가 많다. 또 상수항이 있거나 계수가 분수인 정비례 관계식을 반비례 관계식이라고 착각하는 경우가 많아 이번 기회에 잘 정리해 두자.

· 반비례 관계식인 경우

$y = \dfrac{a}{x}(a \ne 0)$, $xy = a(a \ne 0)$

· 반비례 관계식이 아닌 경우

$y = \dfrac{1}{x} + 3$(상수항이 있음)

$y = \dfrac{x}{2}$(x의 계수가 분수인 정비례 관계임)

04 반비례 관계 $y = -\dfrac{12}{x}$의 그래프가 두 점 $(a, 6)$, $(6, b)$를 지날 때, $a+b$의 값을 구하시오.

구멍탈출

정비례 관계의 그래프이든 반비례 관계의 그래프이든 그래프가 점을 지난다는 의미는 점의 좌표를 그래프의 식에 대입하였을 때 등식이 성립한다는 것이다.

친구의 구멍 **문제 B** — 내가 바로 잡기

다음 표에서 y가 x에 반비례할 때, AB의 값을 구하시오.

x	1	2	3	4	…
y	12	6	A	B	…

친구풀이

y가 x에 반비례하므로 x값이 1의 2배, 3배, 4배, … 순으로 커지면 y의 값은 12의 $\dfrac{1}{2}$배, $\dfrac{1}{3}$배, $\dfrac{1}{4}$배, …가 되어야 한다. 그래서 A의 값은 6의 $\dfrac{1}{2}$배이므로 $A=3$이고 B의 값은 3의 $\dfrac{1}{3}$배이므로 $B=1$이다.

한눈에 보는 초등 수학의 Key

	1~2학년	3~4학년	5~6학년	
수와 연산	• 네 자리 이하의 수 • 한 자리 수의 덧셈과 뺄셈 • 두 자리 수의 덧셈과 뺄셈 • 곱셈	• 다섯 자리 이상의 수 • 분수 • 소수 • 세 자리 수의 덧셈과 뺄셈 • 자연수의 곱셈과 나눗셈 • 분모가 같은 분수의 덧셈과 뺄셈 • 소수의 덧셈과 뺄셈	• 약수와 배수 • 약분과 통분 • 분수와 소수의 관계 • 자연수의 혼합 계산 • 분모가 다른 분수의 덧셈과 뺄셈 • 분수의 곱셈과 나눗셈 • 소수의 곱셈과 나눗셈	
문자와 식				
함수	• 규칙 찾기	• 규칙을 수나 식으로 나타내기	• 규칙과 대응 • 비와 비율 • 비례식과 비례배분	
기하/측정	• 평면도형의 모양 • 평면도형과 그 구성 요소 • 입체도형의 모양 • 양의 비교 • 시각과 시간 • 길이(cm, m)	• 선분, 직선, 반직선 • 원의 구성 요소(중심, 반지름, 지름) • 여러 가지 삼각형 • 여러 가지 사각형 • 다각형 • 평면도형의 이동 • 시간, 길이(mm, km), 들이, 무게, 각도	• 합동과 대칭 • 직육면체, 정육면체 • 각기둥, 각뿔 • 원기둥, 원뿔, 구 • 원주율 • 평면도형의 둘레, 넓이 • 입체도형의 겉넓이, 부피 • 어림하기(올림, 버림, 반올림)	
확률과 통계	• 분류하기 • 표와 그래프	• 자료의 정리 • 막대그래프 • 꺾은선그래프	• 평균, 백분율 • 그림그래프 • 띠그래프, 원그래프	

※ 2015 개정 교육과정을 반영하여 만들었습니다.

한눈에 보는 중등 수학의 Key

1학년	2학년	3학년	수학(고1)
• 소인수분해 • 최대공약수와 최소공배수 • 정수와 유리수 • 정수와 유리수의 혼합 계산 • 절댓값	• 유리수와 순환소수	• 제곱근과 실수 • 근호를 포함한 식의 계산 • 분모의 유리화	• 집합 • 명제
• 문자의 사용 • 미지수, 동류항, 차수 • 식의 계산 • 일차방정식	• 지수법칙 • 단항식과 다항식의 계산 • 일차부등식 • 연립일차방정식	• 다항식의 곱셈 • 다항식의 인수분해 • 이차방정식	• 다항식의 연산 • 나머지정리 • 인수분해 • 복소수와 이차방정식 • 이차방정식과 이차함수 • 여러 가지 방정식과 부등식
• 좌표평면과 그래프 • 순서쌍과 좌표 • 정비례와 반비례	• 함수의 뜻 • 일차함수 • 일차함수와 그래프 • 일차함수와 일차방정식의 관계	• 이차함수 • 이차함수와 그래프 • 이차함수의 그래프의 성질	• 함수 • 유리함수와 무리함수
• 기본 도형(점, 선, 면, 각) • 위치 관계 • 작도 • 도형의 합동 • 삼각형의 합동 조건 • 평면도형의 성질 • 입체도형의 성질	• 삼각형의 성질 • 내심, 외심, 무게중심 • 사각형의 성질 • 도형의 닮음 • 삼각형의 닮음 조건 • 피타고라스 정리	• 삼각비와 삼각비의 활용 • 원의 현과 접선 • 원주각의 성질	• 평면좌표 • 직선의 방정식 • 원의 방정식 • 도형의 이동
• 줄기와 잎 그림 • 도수분포표 • 히스토그램 • 도수분포다각형 • 상대도수 • 공학적 도구를 이용한 자료의 정리와 해석	• 경우의 수 • 확률과 그 기본 성질	• 대푯값과 산포도 • 상관관계 • 산점도와 상관계수	• 경우의 수 • 순열과 조합

개념 알맹이 카드는 책상에 붙여 수시로 보자!

이것만은 꼭! 인수와 소인수의 구별

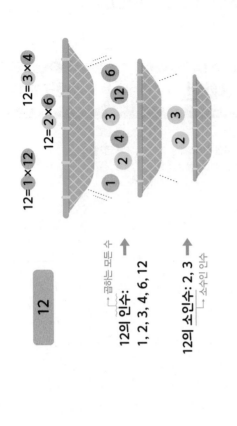

$12=1×12$
$12=2×6$
$12=3×4$

12

12의 인수: 1, 2, 3, 4, 6, 12 ← 곱하는 모든 수

12의 소인수: 2, 3 ← 소수인 인수

이것만은 꼭! 약수의 개수를 구하는 공식

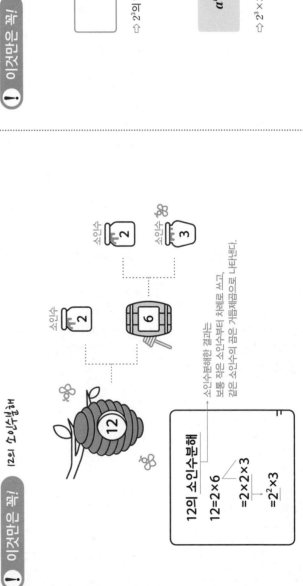

a^n의 약수의 개수 ⇨ $(n+1)$개

(a는 소수)

⇨ 2^3의 약수의 개수: $3+1=4$(개)

$a^m × b^n$의 약수의 개수 ⇨ $(m+1)×(n+1)$개

(a, b는 소수)

⇨ $2^3 × 3^2$의 약수의 개수: $(3+1)×(2+1)=12$(개)

아하…

그렇구나!

이것만은 꼭! 약수의 개수에 따른 자연수의 분류

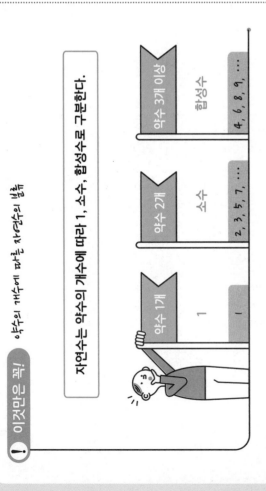

자연수는 약수의 개수에 따라 1, 소수, 합성수로 구분한다.

약수 1개	약수 2개	약수 3개 이상
1	소수	합성수
	2, 3, 5, 7, …	4, 6, 8, 9, …

자연수(自然數)는 1부터 시작하여 1씩 커지는 수로 1, 2, 3,…을 뜻하며, 사물의 개수를 셀 때 자연스럽게 쓰이는 뜻으로 자연수(自然數)라고 이름 붙여졌다.

이것만은 꼭! 12의 소인수분해

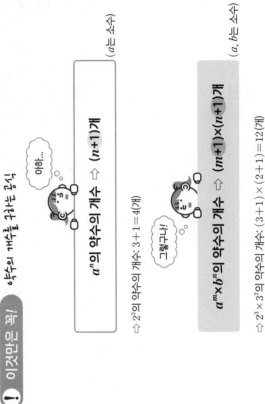

소인수 2
소인수 3
소인수 2
6
12

소인수분해한 결과는 보통 작은 소인수부터 차례로 쓰고, 같은 소인수의 곱은 거듭제곱으로 나타낸다.

12의 소인수분해

$12=2×6$
$=2×2×3$
$=2^2×3$

최소공배수의 활용 문제이므로 순간에 구별하는 법

문장 속에 ~

- 가능한 한 작은 ~
- 가능한 한 작은 ~
- 최소한 ~
- 동시에 ~

→ **최소공배수 활용 문제!**

최대공약수의 활용 문제이므로 순간에 구별하는 법

문장 속에 ~

- 가능한 한 많은 ~
- 되도록 많은 ~
- 가장 큰 ~
- 최대한 ~

→ **최대공약수 활용 문제!**

절댓값

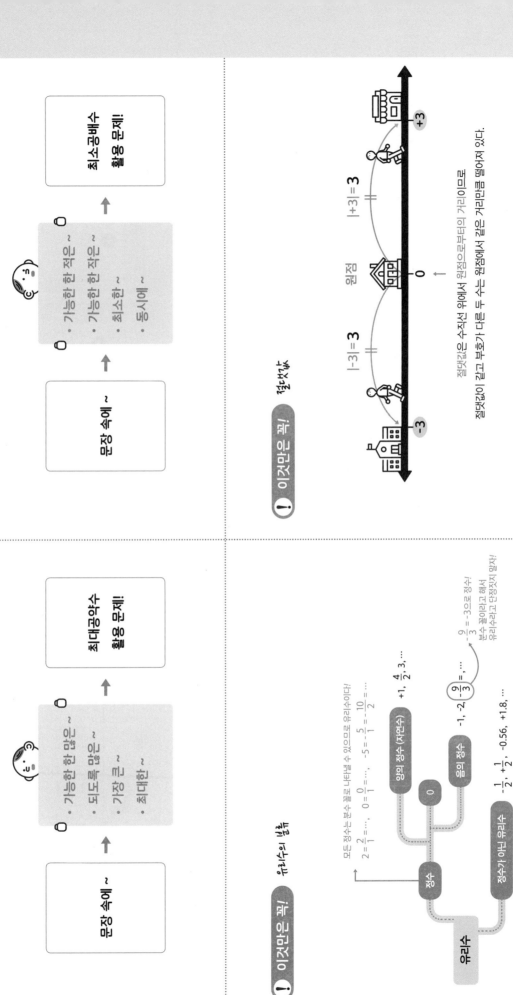

$|-3| = 3$ 원점 $|+3| = 3$
-3 ————— 0 ————— +3

절댓값은 수직선 위에서 원점으로부터의 거리이므로

절댓값이 같고 부호가 다른 두 수는 원점에서 같은 거리만큼 떨어져 있다.

유리수의 분류

모든 정수는 분수 꼴로 나타낼 수 있으므로 유리수이다!

$2 = \dfrac{2}{1} = \cdots$, $0 = \dfrac{0}{1} = \cdots$, $-5 = -\dfrac{5}{1} = -\dfrac{10}{2} = \cdots$

유리수
- 정수
 - 양의 정수 (자연수): $+1$, $\dfrac{4}{2}$, 3, \cdots
 - 0
 - 음의 정수: -1, -2, $\dfrac{-9}{3} = \cdots$, \cdots
- 정수가 아닌 유리수: $-\dfrac{1}{2}$, $+\dfrac{1}{2}$, -0.56, $+1.8$, \cdots

$\dfrac{-9}{3} = -3$으로 정수!
분수 꼴이라고 해서
유리수라고 단정짓지 말자!

! 이것만은 꼭!

유리수의 덧셈의 부호

부호가 같은 두 수의 덧셈

(양수) + (양수)　⇨　**+** (절댓값의 합)

(음수) + (음수)　⇨　**-** (절댓값의 합)

 아하...

부호가 다른 두 수의 덧셈

(양수) + (음수)

(음수) + (양수)　⇨　● (절댓값의 차)

└ 절댓값이 큰 수의 부호

그렇구나!

! 이것만은 꼭!

유리수의 곱셈의 부호

두 수의 부호가 다르면

(+) × (-)

(-) × (+)

⇨ 음의 부호 **-**

두 수의 부호가 같으면

(+) × (+)

(-) × (-)

⇨ 양의 부호 **+**

음수의 개수가 홀수 개이면

(-) × (-) × ⋯ × (-)　[홀수 개]

⇨ 음의 부호 **-**

음수의 개수가 짝수 개이면

(-) × (-) × ⋯ × (-)　[짝수 개]

⇨ 양의 부호 **+**

! 이것만은 꼭!

부등호의 뜻

$x > 1$

x는 1보다 크다.

$x < 1$

x는 1보다 작다.

$x \geq 1$

x는 1보다 크거나 같다.
x는 1보다 작지 않다.

$x \leq 1$

x는 1보다 작거나 같다.
x는 1보다 크지 않다.

! 이것만은 꼭!

유리수의 뺄셈의 부호

(+) - (+)　⇨　(+) + (-)

(-) - (-)　⇨　(-) + (+)

(+) - (-)　⇨　(+) + (+)

(-) - (+)　⇨　(-) + (-)

아하!

이것만은 꼭! 곱셈 기호, 나눗셈 기호의 생략

[곱셈 기호의 생략]

$x × 1 × 3 × a × a × a$ → $3a^2x$

- 수는 맨 앞으로! 단, 1은 생략
- 문자는 알파벳 순서로!
- 같은 문자의 곱은 거듭제곱의 꼴로!

[나눗셈 기호의 생략]

$a ÷ 5$ → $\dfrac{a}{5}$

분수 꼴로!

이것만은 꼭! 등식의 성질의 이해

$a=b$ 일 때

좌변 $3a+5$	우변 $3b+5$
왼쪽에 2를 더하면	오른쪽도 2를 더해주고
왼쪽에서 2를 빼면	오른쪽도 2를 빼주고
왼쪽에 2를 곱하면	오른쪽도 2를 곱해주고
왼쪽을 2로 나누어주면	오른쪽도 2로 나누어준다.

이것만은 꼭! 덧셈, 뺄셈, 곱셈, 나눗셈의 혼합 계산 순서

거듭제곱 → 괄호 풀기 ()→{ }→[] → 곱셈, 나눗셈 → 덧셈, 뺄셈

$-8-5×\{(-2)^2×(9-3)\}$

① 거듭제곱
② 괄호 풀기
③ 곱셈
④ 뺄셈

순서에 따라 계산이 달라지므로 계산 순서를 꼭 지키도록 한다.

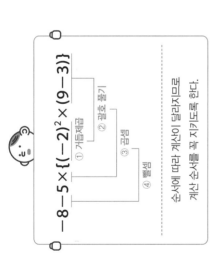

이것만은 꼭! 방정식과 항등식의 구분

항등식	방정식
$2x = x + x$	$2x = x + 5$
모든 x에 대해 등식이 좌변, 우변이 항상 같은 등식	미지수의 값에 따라 참, 거짓이 달라지는 등식

박쥐들이 바뀌네!

이것만은 꼭! 정비례 관계 $y=ax(a\neq0)$의 그래프와 위치

$a>0$일 때의 그래프	$a<0$일 때의 그래프	a의 절댓값의 크기와 그래프

제1사분면, 제3사분면을 지난다.

제2사분면, 제4사분면을 지난다.

a의 절댓값이 클수록 y축에 가깝다.

이것만은 꼭! 반비례 관계 $y=\dfrac{a}{x}\ (a\neq0)$의 그래프와 위치

$a>0$일 때의 그래프	$a<0$일 때의 그래프	a의 절댓값의 크기와 그래프

제1사분면, 제3사분면을 지난다.

제2사분면, 제4사분면을 지난다.

a의 절댓값이 클수록 원점에서 멀어진다.

이것만은 꼭! 좌표평면 위의 점의 좌표

점 P의 x좌표 a, y좌표 b
⇨ P(a,b)

점 A의 x좌표 a, y좌표 0 ⇨ A($a,0$)
점 B의 x좌표 0, y좌표 b ⇨ B($0,b$)

이것만은 꼭! 각각 정비례하는 정비례와, 반비례하는 반비례의 관계식의 꼴

정비례 관계식	반비례 관계식
$y=\dfrac{x}{3}$	$y=\dfrac{3}{x}$

$y=\dfrac{x}{3}$는 $y=\dfrac{1}{3}\times x$로 $y=ax$의 꼴이므로 정비례 관계식이지만,

$y=\dfrac{3}{x}$은 $y=\dfrac{1}{x}\times 3$으로 $y=\dfrac{a}{x}$의 꼴이므로 반비례 관계식이다.

해설 보는 재미까지 담았다! ▶ ▶ ▶

중학 매3수학

#꼭 봐야 하는 해설만 콕 집어 〈해설 꼭 보기〉에!

#친구의 구멍 문제와 친구가 틀린 이유를 통해 나의 수학 구멍 방지!

#해설을 통해 개념과 문제해결력을 보강할 수 있는 시간!

정답만 확인하고 그냥 넘어가지 말고
〈해설 꼭 보기〉를 꼬옥~ 챙겨보는 거 잊지 마*!*

▶ ▶ ▶ ▶ ▶ ▶

해설 꼭 보기를 전체 다 확인했으면
체크 박스에 V 표시한다.

학습 효과를 올려주는 마지막 학습
정답과 풀이 !

01 소수와 합성수

14~15쪽

1단계

01 약수 02 배수 03 1, 2, 3, 6 04 1, 7 05 6, 3
06 1, 2, 4 07 1, 3, 9 08 1, 2, 5, 10 09 1, 2, 3, 4, 6, 12 10 1, 19 11 ○ 12 ○ 13 × 14 ○
15 ○ 16 2 17 2 18 4 19 2 20 2

16~17쪽

2단계

01 소수 02 합성수 03 소수, 합성수 04 2 05 3
06 × 07 소 08 소 09 합 10 소 11 1, 2, 3, 6/합 12 1, 7/소 13 1, 2, 4, 8/합 14 1, 3, 9/합
15 1, 2, 5, 10/합

16

1̶	2	3	4̶	5
6̶	7	8̶	9̶	1̶0̶

17

11	1̶2̶	13	1̶4̶	1̶5̶
1̶6̶	17	1̶8̶	19	2̶0̶

3단계 | 소수와 합성수의 구분 18쪽

01 23, 29 02 31, 37, 41, 43, 47
03

13	27	39	43
37	17	23	57
121	19	29	21

04 51 05 소수: 53, 합성수: 54, 72, 91

04 50 이하의 자연수 중에서 가장 큰 소수는 47이고, 가장 작은 합성수는 4이므로 구하는 합은 47+4=51이다.

05 2를 제외한 짝수는 모두 2×□로 나타낼 수 있고, 약수에 1과 자기 자신만의 수 외에 2가 포함되어 있어 약수의 개수가 3개 이상이므로 합성수이다.
54=2×27, 72=2×36
91의 약수는 1, 7, 13, 91이므로 합성수이다.

06 ⬆ 해설 꼭 보기

주어진 자연수가 어떤 두 수의 곱인지 알면 소수인지 합성수인지 쉽게 판단할 수 있지만 수의 크기가 크면 두 수의 곱을 찾는 것이 쉽지 않다. 이런 경우 주어진 수와 가까운 두 수의 곱을 어림하고, 그 수의 전후에 있는 소수를 곱해 보면서 찾아보면 조금 쉬워진다.

• 109=1×109 ⇨ 1과 자기 자신만을 약수로 가지므로 소수
• 121=11×11 ⇨ 121의 약수가 1, 11, 121로 3개이므로 합성수
• 143은 144로 어림하고 144=12×12이므로 12의 전후의 소수를 곱해 보면
143=11×13 ⇨ 143의 약수가 1, 11, 13, 143으로 4개이므로 합성수

- 187을 169로 어림하고 $169=13\times13$이므로 13의 전후에 있는 소수 11, 17을 곱해 보면 $187=11\times17$ ⇨ 187의 약수가 1, 11, 17, 187로 4개이므로 합성수

07 소수는 5, 11, 31로 3개이므로 $a=3$
합성수는 9, 57로 2개이므로 $b=2$
∴ $a-b=3-2=1$

08 소수는 3, 19로 2개이므로 $a=2$
합성수는 8, 33, 55로 3개이므로 $b=3$
∴ $a\times b=2\times3=6$

3단계 | 소수의 성질 19쪽

01 ○ 02 × 03 × 04 × 05 × 06 ×
07 ④, ⑤ 08 91, 121, 169 09 10, 15 10 16, 17, 19

05 가장 작은 소수를 가지고 직접 대입해 보면 (소수)×(소수)=(소수)인지 쉽게 판단할 수 있다.
가장 작은 소수 2, 3을 곱하면 $2\times3=6$이므로 소수가 아니다.

06 3의 배수인 3, 6, 9, 12, … 중에서 3은 소수이다.

07 ⬆ 해설 꼭 보기

① 소수는 1과 자기 자신만을 약수로 가지는 수로 약수의 개수가 2개이다. 짝수는 모두 2의 배수이므로 2를 포함하고 있어 약수의 개수가 2개 이상이 된다. 따라서 2를 제외한 모든 짝수는 소수가 아니다.
② 1은 약수의 개수가 1개이므로 소수도 합성수도 아니다.
③ 1은 소수도 합성수도 아니다. 2는 소수, 3은 소수, 4는 합성수이다. 따라서 가장 작은 소수는 2이고 가장 작은 합성수는 4이다.
④ 1은 약수의 개수가 1개이고, 소수는 약수의 개수가 2개이고, 합성수는 약수의 개수가 3개 이상이다.
⑤ 자연수는 1, 소수, 합성수로 이루어져 있다. 이때 1을 빠뜨리지 않도록 주의하자.

08 약수의 개수가 3개 이상인 자연수는 합성수이다.
91의 약수는 1, 7, 13, 91이므로 합성수이다.
121의 약수는 1, 11, 121이므로 합성수이다.
131의 약수는 1, 131이므로 소수이다.
169의 약수는 1, 13, 169이므로 합성수이다.

09 $5\times4=20$이므로 20 이하의 자연수를 5로 나누었을 때 몫은 1, 2, 3, 4이고 그 중 소수는 2, 3뿐이다. 따라서 5로 나누면 몫이 2, 3인 20 이하의 자연수는 각각 10, 15이다.

10 ⬆ 해설 꼭 보기

$7\times3=21$이므로 20 이하의 자연수를 7로 나누었을 때, 몫은 1, 2이고 그 중 소수는 2뿐이다.
따라서 20 이하의 자연수 중 7×2에 소수인 나머지를 더한 수를 찾으면 된다. 즉,

└ 7로 나눈 나머지 0, 1, 2, 3, 4, 5, 6 중에 소수인 나머지는 2, 3, 5이다.

$7\times2+2=16$
$7\times2+3=17$
$7\times2+5=19$
따라서 주어진 조건을 만족하는 자연수는 16, 17, 19이다.

02 거듭제곱

20~21쪽

1단계

01 분모, 분자 02 1 03 5 04 6 05 $\frac{2}{5}$, $\frac{2}{5}$, $\frac{2}{5}$

06 $\frac{4}{9}$ 07 $\frac{2}{7}$ 08 $\frac{3}{10}$ 09 $\frac{1}{33}$ 10 $\frac{25}{42}$

11 $\frac{6}{11}$ 12 $\frac{6}{17}$ 13 $\frac{1}{30}$ 14 $\frac{7}{36}$ 15 $\frac{5}{27}$

16 ○ 17 × 18 × 19 ○ 20 ○

22~23쪽

2단계

01 × 02 ○ 03 ○ 04 ○ 05 × 06 5, 2

07 7, 3 08 $\frac{1}{5}$, 2 09 $\frac{3}{4}$, 5 10 $\frac{1}{7}$, 2 11 2^5

12 5^4 13 $2^3\times3^2$ 14 $\left(\frac{1}{2}\right)^3$ 또는 $\frac{1}{2^3}$

$15\ \left(\dfrac{1}{2}\right)^2\times\left(\dfrac{2}{3}\right)^3$　　$16\ 1$　　$17\ 1$　　$18\ 32$　　$19\ 72$

$20\ 250$

② $2\times2\times2\times2\times2=2^5$

③ $1^{50}=1$

④ $\dfrac{1}{5}\times\dfrac{1}{5}\times\dfrac{1}{5}\times\dfrac{1}{5}=\dfrac{1}{5^4}$

12 ⬆ 해설 **꼭** 보기

① 2^3과 2×3의 구별

$2^3=2\times2\times2$이고, $2\times3=2+2+2$이다.

즉, 2^3은 2가 3번 곱해져 있고, 2×3은 2가 3번 더해져 있다는 사실을 혼동하지 말아야 한다.

② $\dfrac{2}{3}\times\dfrac{2}{3}\times\dfrac{2}{3}\times5$를 거듭제곱으로 나타내면 $\left(\dfrac{2}{3}\right)^3\times5$이다.

④ $\left(\dfrac{1}{3}\right)^2=\dfrac{1}{3}\times\dfrac{1}{3}$, $\left(\dfrac{1}{2}\right)^2=\dfrac{1}{2}\times\dfrac{1}{2}$이므로

$\left(\dfrac{1}{3}\right)^2\times\left(\dfrac{1}{2}\right)^2=\dfrac{1}{3\times3\times2\times2}=\dfrac{1}{36}$

⑤ 1은 아무리 많이 곱해도 결과가 1이므로 1의 거듭제곱은 항상 1이다.

13 $3^a=3^4=81$, $2\times7^2=2\times49=98=b$이므로

$a=4$, $b=98$

$\therefore a+b=102$

14 $\left(\dfrac{1}{2}\right)^5=\dfrac{1}{32}$, $\left(\dfrac{2}{5}\right)^3=\dfrac{8}{125}$이므로

$a=5$, $b=3$

$\therefore a+b=8$

3단계 | 거듭제곱의 표현　　24쪽

$01\ 2^3$　　$02\ 3^2\times7^2$　　$03\ 2\times3^2\times5^2$　　$04\ 5^2\times7^2\times13$

$05\ 2\times7\times11^3$　　$06\ a^4$　　$07\ a^3\times b^2$　　$08\ \left(\dfrac{2}{3}\right)^3\times5^2$

$09\ \left(\dfrac{2}{5}\right)^2\times\left(\dfrac{3}{7}\right)^3$　　$10\ \dfrac{1}{2^3}$ 또는 $\left(\dfrac{1}{2}\right)^3$　　$11\ $②, ④

$12\ $④, ⑤　　$13\ 9$　　$14\ \dfrac{3}{5}$

11 ② $2\times2\times2=2^3$

④ $\dfrac{1}{3}\times\dfrac{1}{3}\times\dfrac{1}{3}\times\dfrac{1}{3}=\dfrac{1}{3^4}\left(\text{또는}\ \left(\dfrac{1}{3}\right)^4\right)$

12 ① $7^3=7\times7\times7$

② $1^5=1\times1\times1\times1\times1$

③ $\left(\dfrac{2}{5}\right)^3=\dfrac{2}{5}\times\dfrac{2}{5}\times\dfrac{2}{5}$

13 $5\times5\times5\times5=5^4$이므로 $A=5$, $B=4$

$\therefore A+B=5+4=9$

14 $\dfrac{1}{5}\times\dfrac{1}{5}\times\dfrac{1}{5}=\left(\dfrac{1}{5}\right)^3$이므로 $A=\dfrac{1}{5}$, $B=3$

$\therefore A\times B=\dfrac{1}{5}\times3=\dfrac{3}{5}$

3단계 | 거듭제곱의 계산　　25쪽

$01\ 8$　　$02\ 27$　　$03\ 125$　　$04\ 36$　　$05\ 40$　　$06\ 1$　　$07\ 1$

$08\ \dfrac{9}{25}$　　$09\ \dfrac{1}{32}$　　$10\ \dfrac{1}{72}$　　$11\ $⑤　　$12\ $③　　$13\ 102$

$14\ 8$

09 $\left(\dfrac{1}{2}\right)^5=\dfrac{1}{2}\times\dfrac{1}{2}\times\dfrac{1}{2}\times\dfrac{1}{2}\times\dfrac{1}{2}=\dfrac{1}{32}$

10 $\left(\dfrac{1}{3}\right)^2\times\left(\dfrac{1}{2}\right)^3=\dfrac{1}{3}\times\dfrac{1}{3}\times\dfrac{1}{2}\times\dfrac{1}{2}\times\dfrac{1}{2}=\dfrac{1}{72}$

11 ① $5^4=5\times5\times5\times5=625$

또 풀기　　26~27쪽

$01\ $③　　$02\ 20$　　$03\ $⑤　　$04\ 10$

친구의 **구멍 문제**　A ②, ④　　B ㉢, ㉣

01 ① 2는 소수이면서 짝수이므로 소수가 모두 홀수라는 것은 틀린 내용이다.

② 2는 가장 작은 소수이다. 가장 작은 합성수는 4이다.

③ 자연수는 1, 소수, 합성수로 이루어져 있다. 이 중 1은 소수도 합성수도 아니다.

④ 소수가 아닌 자연수는 1 또는 합성수이다.

⑤ 소수인 2, 3을 곱하면 합성수 6이 되므로 (소수)×(소수)=(소수)는 틀린 내용이다.

02 $9 \times 3 = 27$이므로 20 이하의 자연수를 9로 나누었을 때 몫은 1, 2이고, 이 중 소수는 2뿐이다.

몫뿐만 아니라 나머지도 소수이어야 하므로 20 이하의 자연수 중에서 조건을 만족하는 자연수는

$9 \times 2 + (소수)$ 꼴이어야 한다.

$\therefore 9 \times 2 + 2 = 20$

몫과 나머지가 소수인 $9 \times 2 + 3 = 21$,

$9 \times 2 + 5 = 23$, …은 20 이하의 자연수가 아니다.

따라서 두 조건을 만족하는 자연수는 20이다.

03 ① $1^{99} = 1$

② $7 \times 7 \times 7 \times 7 = 7^4$

③ $\dfrac{1}{2} \times \dfrac{1}{2} \times \dfrac{1}{3} \times \dfrac{1}{3} = \dfrac{1}{2^2} \times \dfrac{1}{3^2}$

또는 $\dfrac{1}{2} \times \dfrac{1}{2} \times \dfrac{1}{3} \times \dfrac{1}{3} = \left(\dfrac{1}{2}\right)^2 \times \left(\dfrac{1}{3}\right)^2$

④ $\dfrac{1}{3^2} = \dfrac{1}{3} \times \dfrac{1}{3}$

04 $5^3 = 125$, $\dfrac{1}{2^6} = \dfrac{1}{64}$, $\left(\dfrac{1}{2}\right)^5 = \dfrac{1}{32}$

따라서 $a = 3$, $b = 6$, $c = 1$이므로

$a + b + c = 10$

친구의 **구멍 문제**

A 소수는 1과 자기 자신만을 약수로 가지므로 약수의 개수가 2개이다.

① $57 = 1 \times 57$, $57 = 3 \times 19$로 57의 약수가 1, 3, 19, 57이므로 합성수이다.

② $109 = 1 \times 109$로 109의 약수가 1, 109이므로 소수이다.

③ 121의 약수가 1, 11, 121이므로 합성수이다.

④ $137 = 1 \times 137$로 137의 약수가 1, 137이므로 소수이다.

⑤ 2를 제외한 짝수는 2의 배수이므로 172는 합성수이다.

친구가 **틀린 이유는** 57의 약수를 모두 다 구하지 않고 소수로 판단했기 때문이다. 109뿐만 아니라 137도 약수의 개수가 2개이므로 소수이다. 큰 수가 소수인지 판단할 때는 주어진 수와 가까운 두 소수의 곱을 어림하여 곱해 보면서 찾아보면 조금 쉬워진다. ↳ 해설 3쪽 6번 참고

B ㉠ $5^4 = 5 \times 5 \times 5 \times 5 = 625$

ㄴ $1^{100} = 1$

ㄷ $\left(\dfrac{1}{5}\right)^3 = \dfrac{1}{5^3} = \dfrac{1}{125}$

ㄹ $2^3 \times 5 = 8 \times 5 = 40$

따라서 옳은 것은 ㄷ, ㄹ이다.

친구가 **틀린 이유는** ㉠에서 5^4과 5×4를 헷갈렸기 때문이다. $5^4 = 5 \times 5 \times 5 \times 5 = 625$이고, $5 \times 4 = 5 + 5 + 5 + 5 = 20$이다.

ㄴ에서 1의 거듭제곱을 헷갈렸기 때문이다.

$1^2 = 1$, $1^3 = 1$, $1^4 = 1$, …, $1^{100} = 1$인데

$1^2 = 2$, $1^3 = 3$, $1^4 = 4$, …, $1^{100} = 100$이라고 착각하지 말자.

03 소인수분해

2단계

01 인수 02 소인수 03 1, 13 04 2, 3 05 4, 2 / 4, 2 06 10, 5 / 5, 10, 2, 5 07 24, 12, 3, 4 / 3, 4, 12, 24, 2, 3 08 4, 8 / 2 09 1, 3, 5, 15 / 3, 5 10 1, 2, 3, 6, 9, 18 / 2, 3 11 1, 2, 4, 5, 10, 20 / 2, 5 12 1, 2, 3, 4, 6, 9, 12, 18, 36 / 2, 3 13 3 14 11 15 3, 7 16 5 17 2, 3, 5

08 $8 = 1 \times 8$, $8 = 2 \times 4$이므로

8의 인수는 1, 2, 4, 8

8의 소인수는 2

09 $15 = 1 \times 15$, $15 = 3 \times 5$이므로

15의 인수는 1, 3, 5, 15

15의 소인수는 3, 5

10 $18 = 1 \times 18$, $18 = 2 \times 9$, $18 = 3 \times 6$이므로

18의 인수는 1, 2, 3, 6, 9, 18

18의 소인수는 2, 3

11 $20 = 1 \times 20$, $20 = 2 \times 10$, $20 = 4 \times 5$이므로

20의 인수는 1, 2, 4, 5, 10, 20

20의 소인수는 2, 5

12 $36=1\times36$, $36=2\times18$, $36=3\times12$,
$36=4\times9$, $36=6\times6$이므로
36의 인수는 1, 2, 3, 4, 6, 9, 12, 18, 36
36의 소인수는 2, 3

13 $9=1\times9$, $9=3\times3$이므로 9의 인수는 1, 3, 9이고, 이
중 소인수는 3

14 $11=1\times11$이므로 11의 인수는 1, 11이고, 이 중 소인
수는 11

15 $21=1\times21$, $21=3\times7$이므로
21의 인수는 1, 3, 7, 21이고, 이 중 소인수는 3, 7

16 $25=1\times25$, $25=5\times5$이므로
25의 인수는 1, 5, 25이고 이 중 소인수는 5

17 $30=1\times30$, $30=2\times15$, $30=3\times10$, $30=5\times6$이므로
30의 인수: 1, 2, 3, 5, 6, 10, 15, 30
30의 소인수: 2, 3, 5

30~31쪽

2단계

01~03 풀이 참조　　04 3^3　　05 2×19　　06 $2^2\times3\times5$

07 3×5^2　　08~10 풀이 참조　　11 2×3^2　　12 2^5

13 $3^2\times5$　　14 $2^4\times3$

01 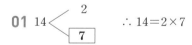 $\therefore 14=2\times7$

02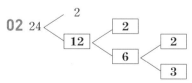

$\therefore 24=2\times2\times2\times3=2^3\times3$

03 42 < 2 / 21 < 3 / 7

$\therefore 42=2\times3\times7$

04 27 < 3 / 9 < 3 / 3

$\therefore 27=3\times3\times3=3^3$

05 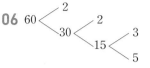 $\therefore 38=2\times19$

06 60 < 2 / 30 < 2 / 15 < 3 / 5

$\therefore 60=2\times2\times3\times5=2^2\times3\times5$

07 75 < 3 / 25 < 5 / 5

$\therefore 75=3\times5\times5=3\times5^2$

08
```
3 ) 21
      7
```
$\therefore 21=3\times7$

09
```
2 ) 40
2 ) 20
2 ) 10
     5
```
$\therefore 40=2^3\times5$

10
```
2 ) 54
3 ) 27
3 ) 9
     3
```
$\therefore 54=2\times3^3$

11
```
2 ) 18
3 ) 9
     3
```
$\therefore 18=2\times3^2$

12
```
2 ) 32
2 ) 16
2 ) 8
2 ) 4
     2
```
$\therefore 32=2^5$

13
```
3 ) 45
3 ) 15
     5
```
$\therefore 45=3^2\times5$

14
```
2 ) 48
2 ) 24
2 ) 12
2 ) 6
     3
```
$\therefore 48=2^4\times3$

01~ 02 풀이 참조 03 ③ 04 ⑤ 05 ②, ③ 06 4
07 7

01

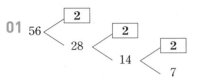

$\therefore 56 = 2^3 \times 7$

02

$\therefore 100 = 2^2 \times 5^2$

03 2$\,)\,\underline{98}$
 7$\,)\,\underline{49}$ $\therefore 98 = 2 \times 7^2$
 7

04 2$\,)\,\underline{114}$
 3$\,)\,\underline{57}$ $\therefore 114 = 2 \times 3 \times 19$
 19

05 ① $45 = 3^2 \times 5$
 ④ $147 = 3 \times 7^2$
 ⑤ $225 = 3^2 \times 5^2$

06 $120 = 2^3 \times 3 \times 5$이므로
 $a = 3,\ b = 1$
 $\therefore a + b = 4$

07 32를 소인수분해하면 $32 = 2^5$
 144를 소인수분해하면 $144 = 2^4 \times 3^2$이므로
 $a = 5,\ b = 4,\ c = 2$
 $\therefore a + b - c = 7$

01 소인수분해: $28 = 2^2 \times 7$, 소인수: 2, 7
02 소인수분해: $72 = 2^3 \times 3^2$, 소인수: 2, 3
03 소인수분해: $80 = 2^4 \times 5$, 소인수: 2, 5
04 소인수분해: $126 = 2 \times 3^2 \times 7$, 소인수: 2, 3, 7
05 ②, ③ 06 ①, ⑤ 07 13 08 2, 5 09 30 10 ②, ③

01 2$\,)\,\underline{28}$
 2$\,)\,\underline{14}$
 7
따라서 28을 소인수분해하면 $28 = 2^2 \times 7$이고, 소인수는 2, 7이다.

02 2$\,)\,\underline{72}$
 2$\,)\,\underline{36}$
 2$\,)\,\underline{18}$
 3$\,)\,\underline{9}$
 3
따라서 72를 소인수분해하면 $72 = 2^3 \times 3^2$이고, 소인수는 2, 3이다.

03 2$\,)\,\underline{80}$
 2$\,)\,\underline{40}$
 2$\,)\,\underline{20}$
 2$\,)\,\underline{10}$
 5
따라서 80을 소인수분해하면 $80 = 2^4 \times 5$이고, 소인수는 2, 5이다.

04 2$\,)\,\underline{126}$
 3$\,)\,\underline{63}$
 3$\,)\,\underline{21}$
 7
따라서 126을 소인수분해하면 $126 = 2 \times 3^2 \times 7$이고, 소인수는 2, 3, 7이다.

05 🔼 해설 꼭 보기

인수와 소인수의 개념을 다시 한번 정리해 두자.
• 인수: 200을 두 수의 곱으로 나타낼 때의 수
 ⇨ $200 = 1 \times 200,\ 200 = 2 \times 100,\ 200 = 4 \times 50$
 $200 = 5 \times 40,\ 200 = 8 \times 25,\ 200 = 10 \times 20$
 이므로 200의 인수는 1, 2, 4, 5, 8, 10, 20, 25,
 40, 50, 100, 200
• 소인수: 소수인 인수
 ⇨ 200의 소인수는 2, 5

- -

① 1은 인수이다.
②, ③ 2, 5는 인수이면서 소인수이다.
④ $2^3 = 9$, ⑤ $5^2 = 25$는 인수이다.

06 $240 = 2^4 \times 3 \times 5$이므로 240의 소인수는 2, 3, 5이다.
따라서 보기에서 소인수가 아닌 것은 ① 1, ⑤ 7이다.

07 $88 = 2^3 \times 11$이므로 88의 소인수는 2, 11이다.
따라서 소인수의 합은 $2 + 11 = 13$이다.

08 $10 = 2 \times 5$, $100 = 2^2 \times 5^2$, $1000 = 2^3 \times 5^3$으로 10, 100, 1000의 공통인 소인수는 2, 5이다.

09 $10 = 2 \times 5$, $20 = 2^2 \times 5$, $30 = 2 \times 3 \times 5$, $40 = 2^3 \times 5$
10, 20, 40의 소인수는 2, 5이고 30의 소인수는 2, 3, 5이므로 소인수가 다른 수는 30이다.

10 ⬆ 해설 **꼭** 보기

소인수분해는 자연수를 소인수의 곱으로만 나타내는 것이므로 밑이 소수여야 한다. 그런데 $36 = 6^2$으로 나타내면 밑 6은 소수가 아니라 합성수이기 때문에 소인수분해한 것이 아니다. 따라서 36을 소인수분해하면 $36 = 2^2 \times 3^2$이다. 마찬가지로 $64 = 8^2$이 아니라 $64 = 2^6$이고 $81 = 9^2$이 아니라 $81 = 3^4$으로 소인수분해해야 한다.
···
① 소인수는 소수인 인수이므로 모든 소인수는 소수이다.
② $20 = 2^2 \times 5$이므로 소인수는 2, 5이고, 인수는 1, 2, 4, 5, 10, 20이다.
③ $36 = 6^2$으로 소인수분해하는 경우가 많다. 소인수분해는 반드시 소수의 곱으로 나타내어야 하므로 $36 = 2^2 \times 3^2$으로 나타내야 하고, 소인수는 2, 3이다.
④ $18 = 2 \times 3^2$이므로 소인수는 2, 3이다.
⑤ 자연수 $a = b \times c$로 나타낼 때 b, c는 a의 인수이다.

04 제곱인 수와 약수의 개수

34~35쪽

2단계					
01 5	02 9	03 11	04 12	05 13	06 2
07 17	08 3	09 3	10 3	11 7	12 5
13 11	14 6	15 14	16 5		

06 $18 = 2 \times 3^2$이므로 2를 곱하면
$2 \times 3^2 \times 2 = 2^2 \times 3^2 = (2 \times 3)^2 = 6^2$
따라서 18에 2를 곱하면 6의 제곱이 된다.

07 $68 = 2^2 \times 17$이므로 17을 곱하면
$2^2 \times 17 \times 17 = 2^2 \times 17^2 = (2 \times 17)^2 = 34^2$
따라서 68에 17을 곱하면 34의 제곱이 된다.

08 $75 = 3 \times 5^2$이므로 3을 곱하면
$3 \times 3 \times 5^2 = 3^2 \times 5^2 = (3 \times 5)^2 = 15^2$
따라서 75에 3을 곱하면 15의 제곱이 된다.

09 $108 = 2^2 \times 3^3$이므로 3을 곱하면
$2^2 \times 3^3 \times 3 = 2^2 \times 3^4 = 2^2 \times 9^2 = (2 \times 9)^2 = 18^2$
따라서 108에 3을 곱하면 18의 제곱이 된다.

10 $12 = 2^2 \times 3$이므로 3으로 나누면
$2^2 \times 3 \div 3 = 2^2$
따라서 12를 3으로 나누면 2의 제곱이 된다.

11 $28 = 2^2 \times 7$이므로 7로 나누면
$2^2 \times 7 \div 7 = 2^2$
따라서 28을 7로 나누면 2의 제곱이 된다.

12 $45 = 3^2 \times 5$이므로 5로 나누면
$3^2 \times 5 \div 5 = 3^2$
따라서 45를 5로 나누면 3의 제곱이 된다.

13 $99 = 3^2 \times 11$이므로 11로 나누면
$3^2 \times 11 \div 11 = 3^2$
따라서 99를 11로 나누면 3의 제곱이 된다.

14 $12 = 2^2 \times 3$이므로 3을 곱하면
$2^2 \times 3 \times 3 = 2^2 \times 3^2 = (2 \times 3)^2 = 6^2$

15 $28 = 2^2 \times 7$이므로 7을 곱하면
$2^2 \times 7 \times 7 = 2^2 \times 7^2 = (2 \times 7)^2 = 14^2$

16 $75 = 3 \times 5^2$이므로 3으로 나누면
$3 \times 5^2 \div 3 = 5^2$

36~37쪽

2단계				
01~07 풀이 참조	08 5개	09 10개	10 6개	
11 8개	12 3개	13 8개	14 6개	15 15개
16 8개	17 16개			

01 $6=2\times3$

×	1	2
1	1	2
3	3	$2\times3=6$

약수: 1, 2, 3, 6

02 $25=5^2$

×	1	5	5^2
1	1	5	$5^2=25$

약수: 1, 5, 25

03 $63=3^2\times7$

×	1	3	3^2
1	1	3	$3^2=9$
7	7	$3\times7=21$	$3^2\times7=63$

약수: 1, 3, 7, 9, 21, 63

04 $8=2^3$

×	1	2	2^2	2^3
1	1	2	$2^2=4$	$2^3=8$

약수: 1, 2, 4, 8

05 $18=2\times3^2$

×	1	2
1	1	2
3	3	$2\times3=6$
3^2	$3^2=9$	$2\times3^2=18$

약수: 1, 2, 3, 6, 9, 18

06 $27=3^3$

×	1	3	3^2	3^3
1	1	3	$3^2=9$	$3^3=27$

약수: 1, 3, 9, 27

07 $36=2^2\times3^2$

×	1	2	2^2
1	1	2	$2^2=4$
3	3	$2\times3=6$	$2^2\times3=12$
3^2	$3^2=9$	$2\times3^2=18$	$2^2\times3^2=36$

약수: 1, 2, 3, 4, 6, 9, 12, 18, 36

08 $16=2^4$이므로 약수의 개수는 $4+1=5$(개)

09 $48=2^4\times3$이므로 약수의 개수는
$(4+1)\times(1+1)=5\times2=10$(개)

10 $52=2^2\times13$이므로 약수의 개수는
$(2+1)\times(1+1)=3\times2=6$(개)

11 $135=3^3\times5$이므로 약수의 개수는
$(3+1)\times(1+1)=4\times2=8$(개)

12 $169=13^2$이므로 약수의 개수는 $2+1=3$(개)

13 $2^3\times3$의 약수의 개수는
$(3+1)\times(1+1)=4\times2=8$(개)

14 3×5^2의 약수의 개수는
$(1+1)\times(2+1)=2\times3=6$(개)

15 $2^4\times3^2$의 약수의 개수는
$(4+1)\times(2+1)=5\times3=15$(개)

16 $2\times3\times5$의 약수의 개수는
$(1+1)\times(1+1)\times(1+1)=2\times2\times2=8$(개)

17 $2^3\times3\times5$의 약수의 개수는
$(3+1)\times(1+1)\times(1+1)=4\times2\times2=16$(개)

3단계 | 제곱인 수 38쪽

01 5 02 5 03 28 04 10 05 15 06 56 07 ②

01 $20=2^2\times5$이고 어떤 자연수의 제곱이 되려면 홀수인 지수가 짝수가 되어야 한다.
20에 지수가 홀수인 소인수 5를 곱하면
$2^2\times5\times5=2^2\times5^2=10^2$
이 되므로 곱할 수 있는 가장 작은 자연수는 5이다.

02 $20=2^2\times5$에서 지수가 홀수인 소인수 5로 나누면
$2^2\times5\div5=2^2$
이 되므로 나눌 수 있는 가장 작은 자연수는 5이다.

03 $63=3^2 \times 7$이므로 7을 곱하면

$3^2 \times 7 \times 7 = 3^2 \times 7^2 = (3 \times 7)^2 = 21^2$

따라서 $a=7$, $b=21$이므로 $a+b=28$

04 $63=3^2 \times 7$이므로 7로 나누면 $3^2 \times 7 \div 7 = 3^2$

따라서 $a=7$, $b=3$이므로 $a+b=10$

05 $80=2^4 \times 5$이므로 5를 곱하면

$2^4 \times 5 \times 5 = 2^4 \times 5^2 = 4^2 \times 5^2 = (4 \times 5)^2 = 20^2$

따라서 $a=5$, $b=20$이므로 $b-a=15$
$\quad\quad\quad\quad\quad\quad \llcorner 2^4 = (2^2)^2 = 4^2$

06 $126=2 \times 3^2 \times 7$이므로 $126 \times a = 2 \times 3^2 \times 7 \times a$가 어떤 자연수의 제곱이 되려면 각 소인수의 지수가 짝수가 되어야 한다. 따라서 2×7을 곱해 주면

$2 \times 3^2 \times 7 \times 2 \times 7 = 2^2 \times 3^2 \times 7^2 = (2 \times 3 \times 7)^2 = 42^2$

따라서 $a = 2 \times 7 = 14$, $b=42$이므로

$a+b=14+42=56$

07 🔼 **해설 꼭 보기**

$45=3^2 \times 5$이므로

① 5를 곱하면 $3^2 \times 5 \times 5 = 3^2 \times 5^2 = 15^2$

② 15를 소인수분해하여 곱하면

$3^2 \times 5 \times (3 \times 5) = 3^3 \times 5^2$으로 제곱인 수가 안 된다.

③ $20=2^2 \times 5$를 곱하면

$3^2 \times 5 \times (2^2 \times 5) = 2^2 \times 3^2 \times 5^2$
$\quad\quad\quad\quad\quad\quad\quad = (2 \times 3 \times 5)^2 = 30^2$

④ $3^2 \times 5$를 곱하면

$3^2 \times 5 \times (3^2 \times 5) = 3^4 \times 5^2$
$\quad\quad\quad\quad\quad\quad\quad = (3^2)^2 \times 5^2$
$\quad\quad\quad\quad\quad\quad\quad = (9 \times 5)^2 = 45^2$

⑤ 5^3을 곱하면

$3^2 \times 5 \times 5^3 = 3^2 \times 5^4$
$\quad\quad\quad\quad\quad\quad = 3^2 \times (5^2)^2$
$\quad\quad\quad\quad\quad\quad = (3 \times 25)^2 = 75^2$

01 풀이 참조　　**02** ⑤　　**03** ④, ⑤　　**04** ④　　**05** 2　　**06** ③

07 3

01

×	1	2	2^2	2^3
1	1	2	$2^2=4$	$2^3=8$
3	3	$2 \times 3=6$	$2^2 \times 3=12$	$2^3 \times 3=24$
3^2	$3^2=9$	$2 \times 3^2=18$	$2^2 \times 3^2=36$	$2^3 \times 3^2=72$

약수: 1, 2, 3, 4, 6, 8, 9, 12, 18, 24, 36, 72

02 🔼 **해설 꼭 보기**

$28=2^2 \times 7$이므로 표를 이용하면

×	1	2	2^2
1	1	2	2^2
7	7	2×7	$2^2 \times 7$

약수는 1, 2, 2^2, 7, 2×7, $2^2 \times 7$이다.

⑤ $2^3 \times 7$은 28의 약수가 아니다.

03 $100=2^2 \times 5^2$이므로 표를 이용하면

×	1	2	2^2
1	1	2	2^2
5	5	2×5	$2^2 \times 5$
5^2	5^2	2×5^2	$2^2 \times 5^2$

약수는 1, 2, 2^2, 5, 2×5, $2^2 \times 5$, 5^2, 2×5^2, $2^2 \times 5^2$

④ $2 \times 3 \times 5$는 100의 약수가 아니다.

⑤ $2^3 \times 5^2$은 100의 약수가 아니다.

04 ① $20=2^2 \times 5$이므로 약수의 개수는

$(2+1) \times (1+1) = 6$(개)

② $40=2^3 \times 5$이므로 약수의 개수는

$(3+1) \times (1+1) = 8$(개)

③ $32=2^5$이므로 약수의 개수는 $5+1=6$(개)

④ $36=2^2 \times 3^2$이므로 약수의 개수는

$(2+1) \times (2+1) = 9$(개)

⑤ $75=3 \times 5^2$이므로 약수의 개수는

$(1+1) \times (2+1) = 6$(개)

따라서 약수의 개수가 가장 많은 것은 ④이다.

05 $2^3 \times 5^a$의 약수의 개수는

$(3+1) \times (a+1) = 12$

$4 \times (a+1)=12$, $a+1=3$

$\therefore a=2$

06 ① $2^3 \times 3$의 약수의 개수는

$\quad (3+1) \times (1+1)=8$(개)

② $2^3 \times 4=2^3 \times 2^2=2^5$의 약수의 개수는

$\quad 5+1=6$(개)

③ $2^3 \times 6=2^3 \times 2 \times 3=2^4 \times 3$의 약수의 개수는

$\quad (4+1) \times (1+1)=10$(개)

④ $2^3 \times 9=2^3 \times 3^2$의 약수의 개수는

$\quad (3+1) \times (2+1)=12$(개)

⑤ $2^3 \times 27=2^3 \times 3^3$의 약수의 개수는

$\quad (3+1) \times (3+1)=16$(개)

따라서 약수의 개수가 10개가 되는 경우는 ③이다.

07 60을 소인수분해하면

$60=2^2 \times 3 \times 5$이므로 약수의 개수는

$(2+1) \times (1+1) \times (1+1)=12$(개)이다.

$5^a \times 7^2$의 약수의 개수가 12개이므로

$(a+1) \times (2+1)=12$

$(a+1) \times 3=12$

$a+1=4$

$\therefore a=3$

또 풀기

01 (1) ◯ (2) × (3) ◯ (4) ◯ (5) ×　　**02** 4　　**03** ⑤　　**04** 2

친구의 **구멍 문제**　　A ④, ⑤　　B ㉠, ㉡, ㉑

01 (2) $36=2^2 \times 3^2$

(5) $400=2^4 \times 5^2$

02 $81=3^4$, $100=10^2=2^2 \times 5^2$이므로

$a=4$, $b=2$, $c=2$

$\therefore a+b-c=4$

03 $45=3^2 \times 5$이므로

① 2를 곱하면 $3^2 \times 5 \times 2$, 제곱인 수가 안 된다.

② $6=2 \times 3$을 곱하면 $3^2 \times 5 \times (2 \times 3)=3^3 \times 2 \times 5$,

제곱인 수가 안 된다.

③ $8=2^3$을 곱하면 $3^2 \times 5 \times 2^3$, 제곱인 수가 안 된다.

④ $18=2 \times 3^2$을 곱하면 $3^2 \times 5 \times (2 \times 3^2)=3^4 \times 2 \times 5$,

제곱인 수가 안 된다.

⑤ $20=2^2 \times 5$를 곱하면

$\quad 3^2 \times 5 \times (2^2 \times 5)=2^2 \times 3^2 \times 5^2$

$\qquad\qquad\qquad\qquad\quad =(2 \times 3 \times 5)^2=30^2$

제곱인 수가 된다.

04 $72=2^3 \times 3^2$이므로 약수의 개수는

$(3+1) \times (2+1)=12$(개)이다.

$3^a \times 5 \times 7$의 약수의 개수는

$(a+1) \times (1+1) \times (1+1)=12$

$(a+1) \times 4=12$, $a+1=3$

$\therefore a=2$

친구의 **구멍 문제**

A 소인수분해는 소인수들만의 곱으로 나타내는 것이므로 주어진 수를 소인수분해한 후 소인수를 찾으면 된다.

120을 소인수분해하면 $120=2^3 \times 3 \times 5$이므로 120의 소인수는 2, 3, 5이다.

친구가 틀린 이유는 　소인수분해는 소인수들만의 곱으로 나타내는 것이다. 8과 같이 밑이 소인수가 아닌 합성수로 나타내면 안 된다. 친구처럼 소인수가 아닌 수로 나타내는 실수를 하지 않도록 주의하자.

B 72를 소인수분해하면 $72=2^3 \times 3^2$이므로

㉢ 2×3^4에서 3^4은 3^2의 약수가 아니다.

㉣ $2^2 \times 3^3$에서 3^3은 3^2의 약수가 아니다.

㉑ $2^2 \times 3^2 \times 5$에서 5는 2^3의 약수도 3^2의 약수도 아니다.

따라서 72의 약수는 ㉠, ㉡, ㉑이다.

친구가 틀린 이유는 　$72=2^3 \times 3^2$의 약수는 1, 2, 2^2, 2^3, 3, 3^2만 약수가 된다고 착각했기 때문이다.

72의 약수는 다음 표와 같이 2^3의 약수, 3^2의 약수, 두 약수의 곱이다.

\times	1	2	2^2	2^3
1	1	2	2^2	2^3
3	3	2×3	$2^2 \times 3$	$2^3 \times 3$
3^2	3^2	2×3^2	$2^2 \times 3^2$	$2^3 \times 3^2$

→ 약수

42~43쪽

1단계

01 풀이 참조, 4 02 풀이 참조, 6 03 풀이 참조, 9

04 4 05 30 06 28 07 8 08 풀이 참조, 4

09 풀이 참조, 4 10 풀이 참조, 3 11 10 12 3

13 4 14 7

01
$$2 \,)\, \underline{8 \quad 20}$$
$$\boxed{2} \,)\, \underline{4 \quad 10}$$
$$\boxed{2} \quad \boxed{5}$$
∴ (최대공약수)$=2^2=4$

02
$$2 \,)\, \underline{24 \quad 30}$$
$$3 \,)\, \underline{12 \quad 15}$$
$$4 \quad 5$$
∴ (최대공약수)$=2\times3=6$

03
$$3 \,)\, \underline{45 \quad 54}$$
$$3 \,)\, \underline{15 \quad 18}$$
$$5 \quad 6$$
∴ (최대공약수)$=3^2=9$

04
$$2 \,)\, \underline{36 \quad 40}$$
$$2 \,)\, \underline{18 \quad 20}$$
$$9 \quad 10$$
∴ (최대공약수)$=2^2=4$

05
$$2 \,)\, \underline{60 \quad 90}$$
$$3 \,)\, \underline{30 \quad 45}$$
$$5 \,)\, \underline{10 \quad 15}$$
$$2 \quad 3$$
∴ (최대공약수)$=2\times3\times5=30$

06
$$2 \,)\, \underline{28 \quad 84}$$
$$2 \,)\, \underline{14 \quad 42}$$
$$7 \,)\, \underline{7 \quad 21}$$
$$1 \quad 3$$
∴ (최대공약수)$=2^2\times7=28$

07
$$2 \,)\, \underline{104 \quad 48}$$
$$2 \,)\, \underline{52 \quad 24}$$
$$2 \,)\, \underline{26 \quad 12}$$
$$13 \quad 6$$
∴ (최대공약수)$=2^3=8$

08
$$2 \,)\, \underline{8 \quad 16 \quad 20}$$
$$\boxed{2} \,)\, \underline{4 \quad \boxed{8} \quad \boxed{10}}$$
$$\boxed{2} \quad \boxed{4} \quad \boxed{5}$$
∴ (최대공약수)$=2^2=4$

09
$$2 \,)\, \underline{16 \quad 24 \quad 36}$$
$$2 \,)\, \underline{8 \quad 12 \quad 18}$$
$$4 \quad 6 \quad 9$$
∴ (최대공약수)$=2^2=4$

10
$$3 \,)\, \underline{45 \quad 27 \quad 33}$$
$$15 \quad 9 \quad 11$$
∴ (최대공약수)$=3$

11
$$2 \,)\, \underline{10 \quad 20 \quad 30}$$
$$5 \,)\, \underline{5 \quad 10 \quad 15}$$
$$1 \quad 2 \quad 3$$
∴ (최대공약수)$=2\times5=10$

12
$$3 \,)\, \underline{18 \quad 15 \quad 30}$$
$$6 \quad 5 \quad 10$$
∴ (최대공약수)$=3$

13
$$2 \,)\, \underline{20 \quad 32 \quad 24}$$
$$2 \,)\, \underline{10 \quad 16 \quad 12}$$
$$5 \quad 8 \quad 6$$
∴ (최대공약수)$=2\times2=4$

14
$$7 \,)\, \underline{49 \quad 56 \quad 63}$$
$$7 \quad 8 \quad 9$$
∴ (최대공약수)$=7$

44~45쪽

2단계

01 풀이 참조, 2^3 02 풀이 참조, 3×5

03 풀이 참조, 2×7 04 2^2 05 2 06 $2\times3\times5$

07 2×5 08 2×3^2 09 $2^2\times3$ 10 $3^2\times7$ 11 3

12 ○ 13 × 14 ○ 15 ×

01
$$72=\boxed{2^3}\times3^2$$
$$40=2^3\times\boxed{5}$$
∴ (최대공약수)$=2^3$

02
$$45 = \quad\ 3^2 \times 5$$
$$60 = 2^2 \times 3 \times 5$$
$$\therefore (\text{최대공약수}) = \quad\ 3 \times 5$$

03
$$70 = 2 \times 5 \times 7$$
$$84 = 2^2 \times 3 \times 7$$
$$\therefore (\text{최대공약수}) = 2 \times 7$$

04
$$20 = 2^2 \times 5$$
$$32 = 2^5$$
$$\therefore (\text{최대공약수}) = 2^2$$

05
$$18 = 2 \times 3^2$$
$$28 = 2^2 \quad\ \times 7$$
$$\therefore (\text{최대공약수}) = 2$$

06
$$30 = 2 \times 3 \times 5$$
$$90 = 2 \times 3^2 \times 5$$
$$\therefore (\text{최대공약수}) = 2 \times 3 \times 5$$

07
$$140 = 2^2 \times 5 \times 7$$
$$150 = 2 \times 3 \times 5^2$$
$$\therefore (\text{최대공약수}) = 2 \times 5$$

14 $17 = 1 \times 17$, $39 = 1 \times 39$, $39 = 3 \times 13$이므로 두 수의 최대공약수는 1뿐이므로 서로소이다.

15 $17 = 1 \times 17$, $51 = 1 \times 51$, $51 = 3 \times 17$이므로 두 수의 공약수가 1, 17로 2개이다. 따라서 서로소가 아니다.

3단계 | 최대공약수와 공약수 46쪽

01 35 02 3 03 24 04 ⑤ 05 ③, ④ 06 ②
07 ① 08 ②

...

03
$$48 = 2^4 \times 3$$
$$72 = 2^3 \times 3^2$$
$$96 = 2^5 \times 3$$
$$\therefore (\text{최대공약수}) = 2^3 \times 3 = 24$$

04 공약수는 최대공약수의 약수이다.
두 자연수 A, B의 공약수는 최대공약수 32의 약수이므로 1, 2, 4, 8, 16, 32

05 공약수는 최대공약수의 약수이다.
두 자연수 A, B의 공약수는 최대공약수 72의 약수이므로 1, 2, 3, 4, 6, 8, 9, 12, 18, 24, 36, 72

06 최대공약수는 두 수의 공통인 소인수를 쓰고, 지수는 작거나 같아야 하므로 $a = 2$, $b = 1$
$$\therefore a + b = 3$$

07 최대공약수가 $45 = 3^2 \times 5$이므로 $a = 2$, $b = 1$
$$\therefore a - b = 1$$

08 최대공약수가 $90 = 2 \times 3^2 \times 5$이므로 $a = 2$, $b = 1$
$$\therefore a \times b = 2$$

3단계 | 공약수와 서로소 47쪽

01~02 풀이 참조 03 ⑤ 04 ④ 05 × 06 ○
07 ○ 08 ③ 09 ④, ⑤

...

01 최대공약수의 약수가 공약수이므로
최대공약수: 2×5
공약수: 1, 2, 5, 2×5

×	1	2
1	1	2
5	5	2×5

→ 공약수

02 최대공약수: $2^2 \times 3$
공약수: 1, 2, 3, 2^2, 2×3, $2^2 \times 3$

×	1	2	2^2
1	1	2	2^2
3	3	2×3	$2^2 \times 3$

표를 만들 때 1을 빠뜨리지 않도록 주의한다!

03 두 수 $2^2 \times 3 \times 5^2$, $2 \times 5^2 \times 11$의 최대공약수는 2×5^2이다. 공약수는 최대공약수의 약수이므로 표를 이용하여 약수를 구하면 다음과 같다.

×	1	5	5^2
1	1	5	$5^2 = 25$
2	2	$2 \times 5 = 10$	$2 \times 5^2 = 50$

따라서 공약수는 1, 2, 5, 10, 25, 50이다.

04 표를 이용하여 두 자연수 A, B의 최대공약수 $2^2 \times 3^2$의 약수를 구한다. 표에서 2^2의 약수인 1, 2, 2^2을 가로에 쓰고 3^2의 약수인 1, 3, 3^2을 세로에 쓴 다음 두 수가 만나는 칸에 두 약수를 곱하면 모든 약수를 구할 수 있다.

×	1	2	2^2
1	1	2	$2^2=4$
3	3	$2 \times 3=6$	$2^2 \times 3=12$
3^2	$3^2=9$	$2 \times 3^2=18$	$2^2 \times 3^2=36$

따라서 두 자연수 A, B의 공약수는 1, 2, 3, 4, 6, 9, 12, 18, 36이다.

05 $12=1 \times 12$, $12=2 \times 6$, $12=3 \times 4$
$39=1 \times 39$, $39=3 \times 13$
이므로 두 수의 공약수가 1, 3이다. 따라서 서로소가 아니다.

06 $15=1 \times 15$, $15=3 \times 5$
$53=1 \times 53$
으로 두 수의 공약수가 1뿐이므로 서로소이다.

07 $14=1 \times 14$, $14=2 \times 7$
$51=1 \times 51$, $51=3 \times 17$
두 수의 공약수가 1뿐이므로 서로소이다.

08 ③ 10과 12는 두 수의 공약수가 1, 2이므로 서로소가 아니다.
④ $13=1 \times 13$, $91=1 \times 91$, $91=13 \times 7$이므로 두 수의 공약수가 1, 13이다. 따라서 서로소가 아니다.
⑤ $27=1 \times 27$, $27=3 \times 9$
$63=1 \times 63$, $63=3 \times 21$, $63=7 \times 9$
두 수의 공약수가 1, 3, 9이므로 서로소가 아니다.

09 ⬆ 해설 꼭 보기

④ 7, 9는 두 수의 공약수가 1뿐이라 서로소이지만 9는 소수가 아니다.
⑤ 15, 22는 서로소이지만 15, 22는 모두 소수가 아니다.

서로소의 주요 개념을 다시 한번 정리해 두자.
• 서로소는 두 자연수의 최대공약수가 1뿐이다.
• 공약수는 최대공약수의 약수이므로 최대공약수가 1

뿐이면 공약수도 1뿐이다. 따라서 최대공약수, 공약수가 1뿐인 두 자연수는 서로소이다.
• 소수는 1과 자기 자신만을 약수로 가진 수이다. 따라서 두 소수는 최대공약수가 1뿐이므로 서로소이다.

06 최소공배수

48~49쪽

1단계

01 풀이 참조, 24 02 풀이 참조, 60
03 풀이 참조, 90 04 90 05 120 06 44 07 48
08 풀이 참조, 60 09 풀이 참조, 36
10 풀이 참조, 168 11 24 12 75 13 180 14 270

01
$$\begin{array}{r|cc} 2 & 8 & 12 \\ \boxed{2} & 4 & 6 \\ \hline & \boxed{2} & \boxed{3} \end{array}$$
∴ (최소공배수)$=2^3 \times 3=24$

02
$$\begin{array}{r|cc} 2 & 12 & 30 \\ 3 & 6 & 15 \\ \hline & 2 & 5 \end{array}$$
∴ (최소공배수)$=2^2 \times 3 \times 5=60$

03
$$\begin{array}{r|cc} 3 & 30 & 45 \\ 5 & 10 & 15 \\ \hline & 2 & 3 \end{array}$$
∴ (최소공배수)$=2 \times 3^2 \times 5=90$

04
$$\begin{array}{r|cc} 3 & 15 & 18 \\ \hline & 5 & 6 \end{array}$$
∴ (최소공배수)$=3 \times 5 \times 6=90$

05
$$\begin{array}{r|cc} 2 & 40 & 60 \\ 2 & 20 & 30 \\ 5 & 10 & 15 \\ \hline & 2 & 3 \end{array}$$
∴ (최소공배수)$=2^3 \times 3 \times 5=120$

06
$$2\,)\,\underline{22\quad 44}$$
$$11\,)\,\underline{11\quad 22}$$
$$\,1\quad 2$$
∴ (최소공배수)$=2^2\times 11=44$

07
$$2\,)\,\underline{16\quad 24}$$
$$2\,)\,\underline{\,8\quad 12}$$
$$2\,)\,\underline{\,4\quad\;6}$$
$$\,2\quad 3$$
∴ (최소공배수)$=2^4\times 3=48$

08
$$2\,)\,\underline{10\quad 20\quad 30}$$
$$\boxed{5}\,)\,\underline{\,5\quad \boxed{10}\quad \boxed{15}}$$
$$\,\boxed{1}\quad \boxed{2}\quad \boxed{3}$$
∴ (최소공배수)$=2^2\times 3\times 5=60$

09
$$3\,)\,\underline{6\quad 9\quad 12}$$
$$2\,)\,\underline{2\quad 3\quad 4}$$
$$\,1\quad 3\quad 2$$
그대로 내려쓴다.
∴ (최소공배수)$=2^2\times 3^2=36$

10
$$2\,)\,\underline{24\quad 42\quad 84}$$
$$3\,)\,\underline{12\quad 21\quad 42}$$
$$2\,)\,\underline{\,4\quad\;7\quad 14}$$
$$7\,)\,\underline{\,2\quad\;7\quad\;7}$$
$$\,2\quad 1\quad 1$$
∴ (최소공배수)$=2^3\times 3\times 7=168$

11
$$2\,)\,\underline{4\quad 6\quad 8}$$
$$2\,)\,\underline{2\quad 3\quad 4}$$
$$\,1\quad 3\quad 2$$
∴ (최소공배수)$=2^3\times 3=24$

12
$$5\,)\,\underline{5\quad 15\quad 25}$$
$$\,1\quad\;3\quad\;5$$
∴ (최소공배수)$=3\times 5^2=75$

13
$$2\,)\,\underline{12\quad 18\quad 30}$$
$$3\,)\,\underline{\,6\quad\;9\quad 15}$$
$$\,2\quad 3\quad 5$$
∴ (최소공배수)$=2^2\times 3^2\times 5=180$

14
$$3\,)\,\underline{27\quad 45\quad 18}$$
$$3\,)\,\underline{\,9\quad 15\quad\;6}$$
$$\,3\quad 5\quad 2$$
∴ (최소공배수)$=2\times 3^3\times 5=270$

2단계

01 풀이 참조, $2^3\times 3$ 02 풀이 참조, $2^3\times 3\times 5$
03 풀이 참조, $2^2\times 13$ 04 $2^2\times 3\times 7$ 05 $2\times 3^2\times 5$
06 $2^4\times 3^2$ 07 5×13 08 $2^2\times 3\times 5$ 09 $2^2\times 3\times 7$
10 $2^3\times 3^2\times 5^2$ 11 $2^3\times 3^2\times 5^2\times 7$ 12 × 13 ×
14 ○ 15 ○

01
$$8=\boxed{2^3}$$
$$12=2^2\times\boxed{3}$$
∴ (최소공배수)$=2^3\times 3$

02
$$24=2^3\times 3$$
$$30=2\,\times 3\times 5$$
∴ (최소공배수)$=2^3\times 3\times 5$

03
$$26=2\,\times 13$$
$$52=2^2\times 13$$
∴ (최소공배수)$=2^2\times 13$

04
$$21=3\times 7$$
$$28=2^2\times7$$
∴ (최소공배수)$=2^2\times 3\times 7$

05
$$30=2\times 3\,\times 5$$
$$45=3^2\times 5$$
∴ (최소공배수)$=2\times 3^2\times 5$

06
$$48=2^4\times 3$$
$$72=2^3\times 3^2$$
∴ (최소공배수)$=2^4\times 3^2$

07 서로소인 두 자연수의 최소공배수는 두 자연수를 곱한 수이다. 따라서 최소공배수는 5×13이다.

[12~15] 공배수는 최소공배수의 배수이고, 두 수의 최소공배수가 $2^2\times 3^2\times 5$이므로 공배수는 $2^2\times 3^2\times 5\times\square$ (\square는 자연수) 꼴이어야 한다.

14 $2^2\times 3^2\times 5^2=2^2\times 3^2\times 5\times\boxed{5}$이므로 공배수이다.

15 $2^3\times 3^2\times 5^2\times 7=2^2\times 3^2\times 5\times\boxed{2\times 5\times 7}$이므로 공배수이다.

3단계 | 최소공배수 52쪽

01 $2^2 \times 3^2$ 02 $2 \times 3^2 \times 5 \times 7$ 03 $2^2 \times 3^3 \times 5^2 \times 7$ 04 112

05 180 06 480 07 ③ 08 ① 09 ④

04
$$16 = 2^4$$
$$28 = 2^2 \times 7$$
$$\therefore (최소공배수) = 2^4 \times 7 = 112$$

05
$$36 = 2^2 \times 3^2$$
$$60 = 2^2 \times 3 \times 5$$
$$\therefore (최소공배수) = 2^2 \times 3^2 \times 5 = 180$$

06
$$20 = 2^2 \quad \times 5$$
$$24 = 2^3 \times 3$$
$$32 = 2^5$$
$$\therefore (최소공배수) = 2^5 \times 3 \times 5 = 480$$

07 최소공배수는 모든 소인수를 쓰고, 지수는 크거나 같은 것을 선택하여 곱한다.
따라서 $a = 2$, $b = 2$이므로 $a + b = 4$

08 $a = 3$, $b = 2$이므로 $a - b = 1$

09 $a = 3$, $b = 4$, $c = 3$이므로 $a + b - c = 4$

3단계 | 최소공배수와 공배수 53쪽

01 × 02 ○ 03 × 04 ○ 05 ①, ② 06 180

07 ⑤ 08 40, 60, 80 09 20

[01~04] 🔼 해설 꼭 보기

공배수는 최소공배수의 배수이고, 두 수의 최소공배수가 $2 \times 3^2 \times 5$이므로 공배수는 $2 \times 3^2 \times 5 \times \square$ (\square는 자연수) 꼴이어야 한다.

01 $3^2 \times 5$는 공배수가 아니다. 왜냐하면 $3^2 \times 5$는 최소공배수에 있는 소인수 2가 없기 때문이다.

02 $2^2 \times 3^2 \times 5 \times 7 = 2 \times 3^2 \times 5 \times \boxed{2 \times 7}$이므로 두 수의 공배수이다.

03 $2 \times 3 \times 5 \times 7$은 공배수가 아니다.

왜냐하면 $2 \times 3 \times 5 \times 7$에는 최소공배수에 있는 소인수 3의 지수보다 작기 때문이다.

04 $2 \times 3^2 \times 5^2 \times 7 = 2 \times 3^2 \times 5 \times \boxed{5 \times 7}$이므로 두 수의 공배수이다.

05 세 수 $2^3 \times 3$, 2×3^2, $2^2 \times 3^2 \times 7$의 최소공배수는 $2^3 \times 3^2 \times 7$이므로 공배수는 $2^3 \times 3^2 \times 7 \times \square$ 꼴이어야 한다.

① 2×3은 공배수가 아니다. 왜냐하면 최소공배수 $2^3 \times 3^2 \times 7$에 있는 소인수 7이 없기 때문이다.

② $2^2 \times 3^2 \times 7$은 2의 지수가 최소공배수보다 작으므로 공배수가 아니다.

③ $2^3 \times 3^3 \times 7 = 2^3 \times 3^2 \times 7 \times \boxed{3}$이므로 공배수이다.

④ $2^3 \times 3^2 \times 5 \times 7 = 2^3 \times 3^2 \times 7 \times \boxed{5}$이므로 공배수이다.

⑤ $2^4 \times 3^3 \times 7 = 2^3 \times 3^2 \times 7 \times \boxed{2 \times 3}$이므로 공배수이다.

06 세 수의 최소공배수가 $2^2 \times 3 \times 5 = 60$이므로 200에 가장 가까운 공배수는 180이다.

07 미지수 x가 포함된 두 수의 최소공배수는 공약수인 x로 나누어 구하면

$$
\begin{array}{r|ll}
x & 2 \times x & 4 \times x \\
2 & 2 & 4 \\
\hline
 & 1 & 2
\end{array}
$$

$\therefore (최소공배수) = x \times 2^2$

그런데 최소공배수가 36이므로

$x \times 2^2 = 36 \qquad \therefore x = 9$

08 공약수인 x로 세 수를 나누면

$$
\begin{array}{r|lll}
x & 4 \times x & 6 \times x & 8 \times x \\
2 & 4 & 6 & 8 \\
2 & 2 & 3 & 4 \\
\hline
 & 1 & 3 & 2
\end{array}
$$

$\therefore (최소공배수) = x \times 2 \times 2 \times 3 \times 2 = 24 \times x$

그런데 최소공배수가 240이므로

$24 \times x = 240 \qquad \therefore x = 10$

따라서 구하는 세 자연수는 40, 60, 80

09 🔼 해설 꼭 보기

세 자연수의 비가 $2 : 3 : 4$이므로 $2 \times x$, $3 \times x$, $4 \times x$라 하고 공약수 x로 세 수를 나누면

$$x\,)\,2\times x \quad 3\times x \quad 4\times x$$
$$2\,)\quad\;\; 2 \qquad\; 3 \qquad\;\; 4$$
$$\qquad\quad\;\; 1 \qquad\; 3 \qquad\;\; 2$$

∴ (최소공배수)$=x\times2\times3\times2=x\times12$

그런데 최소공배수가 60이므로

$x\times12=60$ ∴ $x=5$

따라서 세 자연수는 10, 15, 20이므로 가장 큰 수는 20이다.

07 최대공약수와 최소공배수의 활용

54~55쪽

2단계

01 (1) 2, 4, 8 (2) 2, 5, 10 (3) 2 (4) 2 02 3명 03 12명
04 (1) 공약수 (2) 최대공약수 (3) 10, 10 05 12 cm
06 12개

02 똑같이 나누어 주려면 학생 수는 12와 15의 공약수이어야 하고, 가능한 한 많은 학생들에게 똑같이 나누어 주려면 학생 수는 12, 15의 최대공약수이어야 한다.

$$3\,)\,12 \quad 15$$
$$\qquad\;\; 4 \qquad 5$$

∴ (최대공약수)$=3$(명)

03 가능한 한 많은 학생들에게 똑같이 나누어 주려면 학생수는 12, 24의 최대공약수이어야 한다.

$$2\,)\,12 \quad 24$$
$$2\,)\;\; 6 \quad 12$$
$$3\,)\;\; 3 \qquad 6$$
$$\qquad\;\; 1 \qquad 2$$

∴ (최대공약수)$=2^2\times3=12$(명)

05 타일의 한 변의 길이는 가로와 세로의 길이를 나눌 수 있어야 하므로 108, 96의 공약수이어야 한다. 그런데 타일은 가능한 한 큰 정사각형이어야 하므로 타일의 한 변의 길이는 108, 96의 최대공약수이어야 한다.

$$2\,)\,108 \quad 96$$
$$2\,)\;\; 54 \quad 48$$
$$3\,)\;\; 27 \quad 24$$
$$\qquad\;\; 9 \qquad 8$$

∴ (최대공약수)$=2^2\times3=12$(cm)

06 가능한 한 큰 정사각형 모양의 조각 천이어야 하므로 120, 90의 최대공약수이어야 한다.

$$2\,)\,120 \quad 90$$
$$3\,)\;\; 60 \quad 45$$
$$5\,)\;\; 20 \quad 15$$
$$\qquad\;\; 4 \qquad 3$$

∴ (최대공약수)$=2\times3\times5=30$(cm)

정사각형 모양의 조각 천의 한 변의 길이는 30 cm이므로 가로에 붙여지는 조각 천의 개수는

$120\div30=4$(개)

세로에 붙여지는 조각 천의 개수는

$90\div30=3$(개)

따라서 필요한 조각 천의 개수는

$4\times3=12$(개)

56~57쪽

2단계

01 20분, 30분, 40분 / 30분, 45분 (1) 20, 30 (2) 30, 45
(3) 30, 6시 30분 02 36분 03 오전 7시
04 (1) 60, 90 (2) 36, 54 (3) 최소공배수, 90 05 75 cm
06 20개

02 A 버스는 동시에 출발한 후 12분 후, 24분 후, 36분 후, … 출발한다. ⇨ 12의 배수

B 버스는 동시에 출발한 후 18분 후, 36분 후, 54분 후, … 출발한다. ⇨ 18의 배수

따라서 두 버스가 동시에 출발하는 시각 간격은 12와 18의 최소공배수이어야 한다.

$$2\,)\,12 \quad 18$$
$$3\,)\;\; 6 \qquad 9$$
$$\qquad\;\; 2 \qquad 3$$

∴ (최소공배수)$=2^2\times3^2=36$(분)

03 두 열차가 동시에 출발하는 시각은 15, 20의 최소공배수이어야 한다.

$$5\,)\,15 \quad 20$$
$$\qquad\;\; 3 \qquad 4$$

∴ (최소공배수)$=3\times4\times5=60$(분)

두 열차는 60분마다 동시에 출발하므로 오전 6시 이후 처음으로 동시에 출발하는 시각은 오전 7시이다.

04 타일을 붙일 때마다 가로, 세로의 길이가 2배, 3배, … 가 되므로 타일을 이어 붙여 만든 정사각형의 한 변의

길이는 30과 18의 공배수이다. 그런데 가능한 한 작은 정사각형을 만들어야 하므로 정사각형의 한 변의 길이는 30과 18의 최소공배수이어야 한다.

$$2\,)\,\underline{30\quad 18}$$
$$3\,)\,\underline{15\quad 9}$$
$$\quad\ 5\quad\ 3$$

∴ (최소공배수)$=2\times 3^2\times 5=90(\text{cm})$

05 타일을 가로로 2개, 3개, … 이어 붙이면 가로의 길이가 2배, 3배, …가 되고, 타일을 세로로 2개, 3개, … 이어 붙이면 세로의 길이가 2배, 3배, …가 된다. 따라서 가로의 길이가 25 cm, 세로의 길이가 15 cm인 직사각형 모양의 타일을 이어 붙여 가능한 한 작은 정사각형을 만들려면 25, 15의 최소공배수이어야 한다.

$$5\,)\,\underline{25\quad 15}$$
$$\quad\ 5\quad\ 3$$

∴ (최소공배수)$=3\times 5^2=75(\text{cm})$

따라서 구하는 정사각형의 한 변의 길이는 75 cm이다.

06 가로의 길이가 15 cm, 세로의 길이가 12 cm인 직사각형 모양의 타일을 이어 붙여 만든 정사각형의 한 변의 길이는 15, 12의 공배수이다. 그런데 가능한 한 작은 정사각형을 만들어야 하므로 15, 12의 최소공배수이어야 한다.

$$3\,)\,\underline{15\quad 12}$$
$$\quad\ 5\quad\ 4$$

∴ (최소공배수)$=3\times 4\times 5=60(\text{cm})$

따라서 가장 작은 정사각형의 한 변의 길이가 60 cm이므로 가로에 붙일 수 있는 타일의 개수는

$60\div 15=4(\text{개})$

세로에 붙일 수 있는 타일의 개수는

$60\div 12=5(\text{개})$

따라서 필요한 타일의 개수는

$4\times 5=20(\text{개})$

3단계 | 최대공약수의 활용 58쪽

01 5명 02 볼펜 3자루, 포스트잇 5개 03 12장 04 8명
05 15 06 720개

01 똑같이 나누어 주려면 학생 수는 15, 25의 공약수이어야 하고, 가능한 한 많은 학생들에게 똑같이 나누어 주

려면 15, 25의 최대공약수이어야 한다.

$$5\,)\,\underline{15\quad 25}$$
$$\quad\ 3\quad\ 5$$

∴ (최대공약수)$=5(\text{명})$

02 한 명의 학생에게 줄 수 있는
볼펜의 개수는 $15\div 5=3(\text{자루})$
포스트잇의 개수는 $25\div 5=5(\text{개})$

03 가능한 한 큰 정사각형 모양의 색종이는 80, 60의 최대공약수이어야 한다.

$$2\,)\,\underline{80\quad 60}$$
$$2\,)\,\underline{40\quad 30}$$
$$5\,)\,\underline{20\quad 15}$$
$$\quad\ 4\quad\ 3$$

∴ (최대공약수)$=2\times 2\times 5=20(\text{cm})$

정사각형 모양의 색종이의 한 변의 길이는 20 cm이므로 가로에 붙여지는 색종이의 개수는

$80\div 20=4(\text{장})$

세로에 붙여지는 색종이의 개수는

$60\div 20=3(\text{장})$

따라서 필요한 색종이의 개수는

$4\times 3=12(\text{장})$

04 ⬆해설 꼭 보기

어떤 자연수로 사탕의 개수 26을 나누면 2가 남으므로 $26-2=24$를 나누면 나누어떨어진다. 또 초콜릿의 개수 45를 나누면 5가 남으므로 $45-5=40$을 나누면 나누어떨어진다. 따라서 똑같이 나누어 줄 수 있는 최대 학생 수는 24, 40의 최대공약수이다.

$$2\,)\,\underline{24\quad 40}$$
$$2\,)\,\underline{12\quad 20}$$
$$2\,)\,\underline{\ 6\quad 10}$$
$$\quad\ 3\quad\ 5$$

∴ (최대공약수)$=2\times 2\times 2=8(\text{명})$

05 어떤 자연수로 51을 나누면 6이 남으므로 $51-6=45$를 나누면 나누어떨어진다. 또 58을 나누면 2가 부족하므로 $58+2=60$을 나누면 나누어떨어진다. 따라서 구하는 가장 큰 자연수는 45, 60의 최대공약수이다.

$$3\,)\,\underline{45\quad 60}$$
$$5\,)\,\underline{15\quad 20}$$
$$\quad\ 3\quad\ 4$$

∴ (최대공약수)$=3\times 5=15$

06 🔺 해설 꼭 보기

직육면체를 가능한 한 큰 정육면체로 빈틈없이 채우려면 정육면체의 한 모서리의 길이는 직육면체의 가로의 길이, 세로의 길이, 높이인 40, 36, 32의 최대공약수이어야 한다.

```
2) 40  36  32
2) 20  18  16
   10   9   8
```

∴ (최대공약수)=4(cm)

정육면체의 한 모서리의 길이가 4 cm이므로
가로에 놓이는 정육면체의 개수는
40÷4=10(개)
세로에 놓이는 정육면체의 개수는
36÷4=9(개)
높이에 놓이는 정육면체의 개수는
32÷4=8(개)
따라서 필요한 정육면체의 개수는
10×9×8=720(개)

3단계 | 최소공배수의 활용　59쪽

01 72개　**02** ②　**03** ④　**04** ⑤　**05** 24 cm　**06** 72개

01 두 톱니바퀴가 1회전할 때마다 맞물리는 톱니의 수는 24, 18의 공배수이고 두 톱니바퀴가 회전하기 시작하여 같은 톱니에서 처음으로 다시 맞물릴 때까지 돌아간 톱니의 개수는 24, 18의 최소공배수이다.

```
2) 24  18
3) 12   9
    4   3
```

∴ (최소공배수)=$2 \times 3^2 \times 4 = 72$(개)

02 두 톱니바퀴가 같은 톱니에서 처음으로 다시 맞물릴 때까지 돌아간 톱니의 개수가 72개이므로 톱니바퀴 A는 72÷24=3(바퀴)를 회전해야 한다.

03 세 버스가 동시에 출발하는 시각은 15, 10, 25의 최소공배수이어야 한다.

```
5) 15  10  25
    3   2   5
```

∴ (최소공배수)=$2 \times 3 \times 5^2 = 150$(분)

오전 9시에 출발한 후, 처음으로 다시 동시에 세 버스가 출발하는 시각은 150분, 즉 2시간 30분 후인 오전 11시 30분이다.

04 지영이는 3일마다, 지후는 2일마다 농구를 하므로 둘은 3과 2의 최소공배수 6(일)마다 함께 농구를 한다. 일요일에 함께 농구를 하였으므로, 일요일 이후 처음으로 다시 함께 운동하는 요일은 토요일이다.

05 나무토막을 쌓을수록 가로의 길이는 6 cm, 세로의 길이는 4 cm, 높이는 8 cm의 배수로 늘어나므로 정육면체를 만들려면 6, 4, 8의 공배수를 구해야 하며, 가장 작은 정육면체를 만들려면 최소공배수를 구하면 된다.

```
2) 6  4  8
2) 3  2  4
   3  1  2
```

∴ (최소공배수)=$2^3 \times 3 = 24$(cm)

따라서 구하는 가장 작은 정육면체의 한 모서리의 길이는 24 cm이다.

06 한 모서리의 길이가 24 cm인 정육면체에 들어가는 나무토막의 개수는
가로 24÷6=4(개)
세로 24÷4=6(개)
높이 24÷8=3(개)
따라서 필요한 나무토막의 개수는 4×6×3=72(개)

또 풀기　60~61쪽

01 (1) 최대 (2) 최대 (3) 최소 (4) 최소 (5) 최소　**02** 9명

03 30개　**04** 900개

친구의 **구명 문제**　A ⓒ　B ③

02 사탕은 2개 남고, 초콜릿은 3개 부족하므로 사탕은 47−2=45(개), 초콜릿은 51+3=54(개)가 있으면 똑같이 나누어 줄 수 있다.
나누어 줄 수 있는 최대 학생 수는 45, 54의 최대공약수이므로

```
3) 45  54
3) 15  18
    5   6
```

∴ (최대공약수)=3×3=9

따라서 최대 9명의 학생에게 나누어 줄 수 있다.

03 직육면체에 가능한 한 큰 정육면체로 빈틈없이 채우려
할 때, 정육면체의 한 모서리의 길이는 15, 10, 25의
최대공약수이어야 한다.

$$5\underline{)\ 15\quad 10\quad 25}$$
$$\quad\ \ 3\quad\ \ 2\quad\ \ 5$$

∴ (최대공약수)$=5$(cm)

정육면체 한 모서리의 길이가 5 cm이므로 각 모서리
에 놓이는 정육면체의 개수는

가로 $15\div5=3$(개)

세로 $10\div5=2$(개)

높이 $25\div5=5$(개)

따라서 필요한 정육면체의 개수는

$3\times2\times5=30$(개)

04 가장 작은 정육면체의 한 모서리의 길이는 6, 4, 10의
최소공배수를 구하면 된다.

$$2\underline{)\ \ 6\quad\ \ 4\quad\ 10}$$
$$\quad\ \ 3\quad\ \ 2\quad\ \ 5$$

∴ (최소공배수)$=2^2\times3\times5=60$(cm)

한 모서리의 길이가 60 cm인 정육면체에 들어가는 나
무토막의 개수는

가로 $60\div6=10$(개)

세로 $60\div4=15$(개)

높이 $60\div10=6$(개)

따라서 필요한 나무토막의 개수는

$10\times15\times6=900$(개)

친구의 **구멍 문제** ·······························

A 두 수 $2^2\times3\times7$, $2^2\times3^2\times5^2$의 최대공약수는 $2^2\times3$이
므로 표를 이용하여 약수를 구하면 다음과 같다.

\times	1	2	2^2
1	1	2	2^2
3	3	$2\times3=6$	$2^2\times3=12$

공약수는 최대공약수의 약수이므로 1, 2, 3, 4, 6, 12

친구가 **틀린 이유는** 공배수와 헷갈렸기 때문이다. 공약수
는 최대공약수의 약수이므로 최대공약수를 먼저 구하고
공약수를 구한다.

B 세 수 $2^3\times3$, 2×3^2, $2^2\times3^2\times7$의 최소공배수는
$2^3\times3^2\times7$이므로
세 수의 공배수이려면 $2^3\times3^2\times7\times\square$ 꼴이어야 한다.

③ $2^3\times3^3\times7=2^3\times3^2\times7\times\boxed{3}$이므로 공배수이다.

친구가 **틀린 이유는** 공배수와 최소공배수의 관계를 헷갈렸
기 때문이다. 공배수는 최소공배수의 배수이다. 따라서 최
소공배수에 있는 소인수와 지수는 반드시 포함되어야 한다.

① 2×3은 공배수가 아니다. 왜냐하면 최소공배수에 있는
소인수 7이 없기 때문이다.

② $2\times3^2\times5$는 공배수가 아니다. 왜냐하면 소인수 2의 지
수가 최소공배수에 있는 2의 지수보다 작기 때문이다.

④ $2^3\times3^2\times5$는 공배수가 아니다. 왜냐하면 최소공배수에
있는 소인수 7이 없기 때문이다.

⑤ $2\times3\times5\times7$은 공배수가 아니다. 소인수 2, 3의 지수가
최소공배수에 있는 2, 3의 지수보다 작기 때문이다.

08 정수

1단계

01 $\dfrac{2}{4}=\dfrac{3}{6}=\dfrac{4}{8}$ **02** $\dfrac{6}{10}=\dfrac{9}{15}=\dfrac{12}{20}$

03 $\dfrac{4}{14}=\dfrac{6}{21}=\dfrac{8}{28}$ **04** $\dfrac{8}{22}=\dfrac{12}{33}=\dfrac{16}{44}$

05 (왼쪽에서부터) 3, 6, 9 **06** (왼쪽에서부터) 7, 21, 28

07 (왼쪽에서부터) 22, 44, 66 **08** (왼쪽에서부터) 0, 0, 0

09 자 **10** 분 **11** 자 **12** 분 **13** × **14** ○

15 ○ **16** ○

2단계

01 양수 **02** 음수 **03** 0 **04** 양의 정수 **05** 음의
정수 **06** -5000원 **07** -5점 **08** -80 m

09 $+7$℃ **10** $+15$층 **11** $+5$, $+\dfrac{6}{3}$

12 -10, -7 **13** 0 **14** A: -2, B: $+1$, C: $+3$

15 A: -3, B: $+2$, C: $+4$ **16** A: -5, B: 0, C: $+4$

06 손해: $-$, 5000원의 손해: -5000원

07 실점: $-$, 5점 실점: -5점

08 해저: $-$, 해저 80 m: -80 m

09 영상: +, 영상 7 ℃:+7 ℃

10 지상: +, 지상 15층: +15층

3단계 \| 부호를 가진 수	68쪽

01 +3 kg　**02** −20점　**03** +13점　**04** −2일
05 +5점　**06** +3층　**07** ④, ⑤　**08** ③　**09** ④

07 ④ 영상: +, 영하: −
　　영상 20 ℃ ⇨ +20 ℃
　　⑤ 해발: +, 해저: −
　　해발 3000 m ⇨ +3000 m

08

+	영상	인상	저축	증가
−	영하	인하	지출	감소

09 🔼 해설 **꼭** 보기

> ① 0보다 3만큼 큰 수는 +3이다.
> ② 0보다 $\frac{1}{3}$만큼 큰 수는 $+\frac{1}{3}$이다.
> ③ 0보다 9만큼 큰 수는 +9이다.
> ⑤ 0보다 $\frac{1}{2}$만큼 작은 수는 $-\frac{1}{2}$이다.

3단계 \| 정수	69쪽

01 ○　**02** ×　**03** ○　**04** ×
05

	−4	3	0	1.5
양의 정수	×	○	×	×
음의 정수	○	×	×	×
정수가 아닌 수	×	×	×	○

06 ②　**07** ③　**08** ④　**09** ③

03 양의 정수는 +1, +2, +3, ⋯, 자연수는 1, 2, 3, ⋯
　이므로 양의 정수는 자연수와 같다.

04 0은 자연수는 아니지만 정수이다.

05 0은 정수이지만 양의 정수도 아니고 음의 정수도 아니다.

07 ① $-\frac{12}{3}=-4$ (정수)　④ $\frac{10}{5}=2$ (정수)

08 정수는 +10, $-\frac{4}{2}=-2$, −7, 0, $\frac{15}{5}=3$이므로 5개
　이다.

09 🔼 해설 **꼭** 보기

> ① 양의 정수는 +9, $\frac{21}{3}=7$로 2개이다.
> ② 음의 정수는 −12로 1개이다.
> ③ 정수는 −12, +9, 0, $\frac{21}{3}=7$로 4개이다.
> ④ 자연수는 +9, $\frac{21}{3}=7$로 2개이다.
> ⑤ 양의 정수도 아니고 음의 정수도 아닌 정수는 0이
> 　므로 1개이다.

09 유리수

70~71쪽

1단계

01 $\frac{5}{3}$, $\frac{8}{3}$　**02** $\frac{9}{4}$, $\frac{13}{4}$　**03** $\frac{12}{5}$, $\frac{17}{5}$

04 [수직선: 1 A 2 B 3 4]

05 [수직선: 2 A 3 4 B 5]

06 [수직선: 2 3 A 4 B 5]

07 0.3　**08** 0.09　**09** 0.12　**10** 0.47

11 0.725　**12** $\frac{7}{20}$　**13** $\frac{9}{5}$　**14** $\frac{26}{5}$　**15** $\frac{341}{100}$

16 $\frac{7453}{1000}$

12 $0.35=\frac{35}{100}=\frac{7}{20}$

13 $1.8=\frac{18}{10}=\frac{9}{5}$

14 $5.2=\frac{52}{10}=\frac{26}{5}$

15 $3.41=\frac{341}{100}$

16 $7.453=\frac{7453}{1000}$

2단계

01 유리수　　02 양의 유리수　　03 음수　　04 양, 0

05 ×　06 ○　07 ○　08 ×　09 ○

10

11

12

13 $+\dfrac{8}{4}$, 10, $\dfrac{24}{6}$　14 -5, -9

15 $\dfrac{1}{7}$, $+\dfrac{8}{4}$, 9.3, $+\dfrac{13}{5}$, 0.06, 10, $\dfrac{24}{6}$

16 -5, -9, $-\dfrac{3}{8}$, -4.2

17 $\dfrac{1}{7}$, 9.3, $+\dfrac{13}{5}$, 0.06, $-\dfrac{3}{8}$, -4.2

[05~09]

$$
\text{유리수}\begin{cases}\text{정수}\begin{cases}\text{양의 정수(자연수)}\\0\\\text{음의 정수}\end{cases}\\\text{정수가 아닌 유리수}\end{cases}
$$

08 유리수는 양의 유리수, 0, 음의 유리수로 이루어져 있다. 0을 빠뜨리지 않도록 주의하자.

09 1과 2 사이에는 $\dfrac{1}{2}$, $\dfrac{1}{3}$, $\dfrac{1}{4}$, …과 같이 무수히 많은 유리수가 있다.

13 $+\dfrac{8}{4}=+2$, $\dfrac{24}{6}=4$이므로 양의 정수이다.

3단계 | 유리수　　74쪽

01 ○　　02 ○　　03 ×

04

	$\dfrac{1}{2}$	-5	0	4.7	$-\dfrac{2}{5}$	$\dfrac{9}{3}$
자연수	×	×	×	×	×	○
정수	×	○	○	×	×	○
유리수	○	○	○	○	○	○
정수가 아닌 유리수	○	×	×	○	○	×

05 ②　　06 7　　07 ⑤　　08 ②

05 정수가 아닌 유리수는 -1.2, $-\dfrac{2}{6}$, $\dfrac{9}{5}$이므로 3개이다.

06 양의 유리수는 $+12$, $\dfrac{1}{3}$, $+4.2$이므로 3개, 즉 $a=3$

정수가 아닌 유리수는 $-\dfrac{3}{7}$, -1.5, $\dfrac{1}{3}$, $+4.2$이므로 4개, 즉 $b=4$

$\therefore a+b=7$

07 ① 자연수: $\dfrac{8}{4}$, 23으로 2개이다.

② 유리수: $\dfrac{2}{5}$, -9, $\dfrac{8}{4}$, $+6.1$, $-\dfrac{5}{10}$, 23으로 6개이다.

③ 양의 유리수: $\dfrac{2}{5}$, $\dfrac{8}{4}$, $+6.1$, 23으로 4개이다.

④ 음의 유리수: -9, $-\dfrac{5}{10}$로 2개이다.

⑤ 정수가 아닌 유리수: $\dfrac{2}{5}$, $+6.1$, $-\dfrac{5}{10}$로 3개이다.

08 ① 0은 유리수이다.

③ 양의 유리수가 아닌 유리수는 0과 음의 유리수이다.

④ 양의 유리수 중 1보다 작은 수는 무수히 많다.

⑤ $\dfrac{6}{3}=2$는 정수이면서 유리수이다.

3단계 | 유리수와 수직선　　75쪽

01

02 ③　　03 ①　　04 ⑤　　05 ②, ④　　06 $a=-2$, $b=2$

03

따라서 가장 왼쪽에 있는 점이 나타내는 수는 ① -5이다.

04

따라서 오른쪽에서 두 번째에 있는 점이 나타내는 수는 ⑤ $\dfrac{3}{4}$이다.

05 ①, ② 수직선 위의 점이 나타내는 수는
A: -3.5, B: 0, C: 2.5

③ 자연수는 없다.

④ −3.5, 0, 2.5는 모두 유리수이다.

⑤ 정수가 아닌 유리수는 점 A, C로 2개이다.

06 $-\frac{7}{3}$, 1.8을 수직선 위에 나타내면 다음과 같다.

$-\frac{7}{3}$에 가장 가까운 정수 $a=-2$

1.8에 가장 가까운 정수 $b=2$

10 절댓값

76~77쪽

2단계

01 절댓값 02 $|a|$ 03 거리, 양수 04 $-a$ 05 4

06 13 07 $\frac{2}{11}$ 08 $\frac{7}{6}$ 09 9.4 10 5 11 7

12 2.3 13 $+0.8$, -0.8 14 $+\frac{5}{8}$, $-\frac{5}{8}$ 15 ○

16 ○ 17 ○ 18 ×

18 절댓값이 같은 수는 양수, 음수로 2개이다.

　⑩ 절댓값이 3인 수: $+3$, -3

　그러나 절댓값이 0인 수는 0 한 개이다.

3단계 | 절댓값과 절댓값의 성질 78쪽

01 -4, $+4$ 02 0 03 $-\frac{1}{3}$, $+\frac{1}{3}$ 04 $+6$

05 $-\frac{9}{2}$

06

07 -8, $+8$ 08 1, 7 09 ④ 10 ③ 11 10

07 절댓값이 $a(a>0)$인 수는 $+a$, $-a$의 2개가 있다.

　따라서 원점으로부터의 거리가 8인 점이 나타내는 수는 -8, $+8$이다.

08

위의 수직선에서 3에 대응하는 점으로부터의 거리가 4인 점이 나타내는 수는 -1, 7이다.

　-1의 절댓값은 $|-1|=1$

　7의 절댓값은 $|7|=7$

09 원점에서 가장 멀리 떨어져 있는 수는 절댓값이 가장 큰 수이므로 ④ -7이다.

10 ③ 절댓값이 가장 작은 수는 0이다.

11 🔺 해설 꼭 보기

절댓값은 원점으로부터의 거리이므로 0 또는 양수이다. 그러나 절댓값이 a인 수 중에는 $+a$, $-a$가 있으므로 절댓값이 a인 수 중 양수를 구하는 것인지 음수를 구하는 것인지 문제를 정확하게 읽도록 하자.

-6의 절댓값은 $|-6|=6$이므로 $a=6$

절댓값이 4인 수 -4, $+4$ 중에서 양수는 $+4$이므로 $b=4$

∴ $a+b=10$

3단계 | 절댓값을 이용한 수 찾기 79쪽

01 ② 02 ④ 03 4개 04 ② 05 -1 06 -7, $+7$

07 $+\frac{9}{4}$

01 절댓값이 4보다 작은 정수는 -3, -2, -1, 0, 1, 2, 3으로 7개이다.

02 절댓값이 $\frac{16}{3}$인 수는 $-\frac{16}{3}$, $+\frac{16}{3}$이므로 두 수 사이에 있는 정수는 -5, -4, -3, -2, -1, 0, 1, 2, 3, 4, 5로 11개이다.

03 절댓값이 2보다 작은 수는 1.8, -1, $-\frac{3}{7}$, 0으로 4개이다.

04 절댓값이 6보다 작은 정수로 수직선 위에서 원점을 기준으로 할 때, 왼쪽에 있는 점이 나타내는 수는 음수이다. 따라서 음수이면서 절댓값이 6보다 작은 정수는 ② -3이다.

05 다음 수직선 위의 -6과 4에 대응하는 점에서 같은 거리에 있는 점이 나타내는 수는 -1이다.

06 절댓값이 같고 부호가 반대인 두 수를 $-a$, $+a$라 하면 두 점 사이의 거리는 $2a$이므로
$2a=14$ ∴ $a=7$
따라서 구하는 두 수는 -7, $+7$이다.

07 절댓값이 같고 부호가 반대인 두 수를 $-a$, $+a$라 하면 두 점 사이의 거리는 $2a$이므로
$2a=\dfrac{9}{2}$ ∴ $a=\dfrac{9}{4}$
따라서 두 수 중 큰 수는 $+\dfrac{9}{4}$이다.

11 대소 관계

80~81쪽

1단계

01 ○	02 ×	03 ○	04 ×	05 >	06 <
07 >	08 <	09 >	10 <	11 >	12 >
13 >	14 >	15 <	16 >		

02 분자가 1인 분수는 단위분수로, 분모가 클수록 크기는 작아진다.

13 $\dfrac{5}{3}$, $\dfrac{7}{9}$을 통분하면 $\dfrac{15}{9}$, $\dfrac{7}{9}$이므로
$\dfrac{5}{3}>\dfrac{7}{9}$

14 $\dfrac{3}{4}$, $\dfrac{9}{16}$를 통분하면 $\dfrac{12}{16}$, $\dfrac{9}{16}$이므로
$\dfrac{3}{4}>\dfrac{9}{16}$

15 $\dfrac{9}{5}$, $\dfrac{15}{7}$를 통분하면 $\dfrac{63}{35}$, $\dfrac{75}{35}$이므로
$\dfrac{9}{5}<\dfrac{15}{7}$

16 $\dfrac{25}{9}$, $\dfrac{11}{4}$을 통분하면 $\dfrac{100}{36}$, $\dfrac{99}{36}$이므로
$\dfrac{25}{9}>\dfrac{11}{4}$

82~83쪽

2단계

01 ○	02 ○	03 ○	04 ×	05 ×	06 <, <
07 >, <	08 <, >	09 >, <	10 >, <		
11 8, -3	12 5, -10	13 12, -4.7			
14 $\left\|-\dfrac{7}{3}\right\|$, $\left\|\dfrac{3}{2}\right\|$	15 >	16 ≤	17 ≤		
18 ≤, <					

08 음수끼리는 절댓값이 큰 수가 작으므로
$|-4|<|-12|$ ⇨ $-4>-12$

09 (음수)<(양수)이므로 $-16<15$

10 $|-0.8|=0.8=\dfrac{8}{10}$, $\left|-\dfrac{1}{2}\right|=\dfrac{1}{2}=\dfrac{5}{10}$이므로
$|-0.8|>\left|-\dfrac{1}{2}\right|$
음수끼리는 절댓값이 큰 수가 작으므로
$-0.8<-\dfrac{1}{2}$

14 $\left|-\dfrac{7}{3}\right|=\dfrac{7}{3}$, $\left|-\dfrac{9}{4}\right|=\dfrac{9}{4}$, $\left|\dfrac{3}{2}\right|=\dfrac{3}{2}$이므로
$\left|-\dfrac{7}{3}\right|>\left|-\dfrac{9}{4}\right|>\left|\dfrac{3}{2}\right|$
따라서 가장 큰 수는 $\left|-\dfrac{7}{3}\right|$, 가장 작은 수는 $\left|\dfrac{3}{2}\right|$

3단계 | 수의 대소 관계 84쪽

01 9.3 02 -10.2 03 $+\dfrac{23}{5}$ 04 -5
05 -6, $-\dfrac{3}{2}$, 0, $\dfrac{4}{5}$, 4 06 ④ 07 ⑤ 08 0 09 ③, ⑤

[01~04] 수를 작은 수부터 차례대로 나열하면
-10.2, -5, $\dfrac{1}{7}$, $+\dfrac{12}{6}$, $+\dfrac{23}{5}$, 9.3

① (음수)<0이므로 $-3<0$
② (양수)$>$(음수)이므로 $2>-4$
③ 음수끼리는 절댓값이 큰 수가 작으므로 $-5<-3$
⑤ $\dfrac{1}{3}=\dfrac{4}{12}$, $\dfrac{1}{4}=\dfrac{3}{12}$이고 $\dfrac{4}{12}>\dfrac{3}{12}$이므로 $\dfrac{1}{3}>\dfrac{1}{4}$

07 ⑤ $-\dfrac{4}{3}=-\dfrac{8}{6}$, $-\dfrac{3}{2}=-\dfrac{9}{6}$이고

$-\dfrac{8}{6}>-\dfrac{9}{6}$이므로 $-\dfrac{4}{3}>-\dfrac{3}{2}$

08 작은 수부터 순서대로 나열하면

-6.2, 0, $\left|-\dfrac{1}{4}\right|=\dfrac{1}{4}$, $\dfrac{2}{7}$, $|-5|=5$

이므로 두 번째로 작은 수는 0이다.

09 작은 수부터 순서대로 나열하면

-4.3, $-\dfrac{2}{5}$, $\dfrac{4}{9}$, 1.6, $\dfrac{7}{3}$
　　　　　　　　　　↳ 가장 큰 수
$\left|-\dfrac{2}{5}\right|=\dfrac{2}{5}$, $|-4.3|=4.3$이므로 절댓값이 작은 수

부터 순서대로 나열하면

$-\dfrac{2}{5}$, $\dfrac{4}{9}$, 1.6, $\dfrac{7}{3}$, $\underline{-4.3}$
　　　　　　　　　　↳ 절댓값이 가장 큰 수
③ 두 번째로 큰 수는 1.6이다.
⑤ 절댓값이 가장 큰 수는 -4.3이다.
　 절댓값은 원점으로부터의 거리이므로 부호를 빼고
　 수의 크기만 보고 비교한다.

3단계 | 부등호의 사용 ｜ 85쪽

01 \geq　　02 $<$　　03 $<$, \leq　　04 \geq
05 -5, -4　-3, -2, -1, 0, 1, 2　　06 3, 4, 5, 6, 7
07 -2, -1, 0, 1, 2　　08 ②　　09 ③　　10 ③

- -

08 'x는 -2보다 작지 않고 9 미만이다.'에서 '작지 않다'
는 것은 '크거나 같다'를 의미하므로 부등호를 사용하
여 나타내면 $-2\leq x<9$

09 $-\dfrac{4}{3}=-1\dfrac{1}{3}$이므로 $-\dfrac{4}{3}\leq x<2.2$를 만족하는 정수

는 -1, 0, 1, 2의 4개이다.

주의 부등식을 만족하는 정수를 구할 때 0을 빠뜨리는 경
우가 많은데 0을 잊지 말자.

① x는 -2보다 작거나 같다. ➡ $x\leq -2$
　　　　　　　　　　　　　　↳ 이하
② x는 $-\dfrac{3}{5}$보다 작지 않다.

　➡ x는 $-\dfrac{3}{5}$보다 크거나 같다. ➡ $x\geq -\dfrac{3}{5}$
　　　　　　　　　　　　　　　　　↳ 이상
④ x는 -1보다 크고 2 이하이다.
　➡ $-1<x\leq 2$
⑤ x는 -6보다 작지 않고 0보다 작다.
　➡ $-6\leq x<0$　↳ 크거나 같다=이상

부등호의 표현에서 가장 많이 실수하는 부분이 '작지
않다'와 '크지 않다'이다.
'작지 않다'의 의미는 작지만 않으면 되기 때문에 같아
도 되고, 커도 된다.
'크지 않다'의 의미는 크지만 않으면 되기 때문에 같아
도 되고, 작아도 된다.

$x>a$	x는 a보다 크다.	x는 a 초과이다.
$x<a$	x는 a보다 작다.	x는 a 미만이다.
$x\geq a$	x는 a보다 크거나 같다. x는 a보다 작지 않다.	x는 a 이상이다.
$x\leq a$	x는 a보다 작거나 같다. x는 a보다 크지 않다.	x는 a 이하이다.

또 풀기 | 86~87쪽

01 ②, ③　　02 $a=-2$, $b=3$　　03 ①, ④　　04 ⑤

친구의 **구멍 문제**　A ④, ⑤　　B $-\dfrac{11}{4}$, $+\dfrac{11}{4}$

- -

01 ① 0은 자연수는 아니지만 정수이다.
　④ 자연수는 양의 정수이므로 자연수가 아닌 정수는 0
　　 또는 음의 정수이다.
　⑤ 유리수는 양의 유리수, 0, 음의 유리수로 이루어져
　　 있다.

02 $-\dfrac{5}{3}=-1\dfrac{2}{3}$이므로 $-\dfrac{5}{3}$에 가장 가까운 정수 $a=-2$

2.7에 가장 가까운 정수 $b=3$

03 작은 수부터 순서대로 나열하면 다음과 같다.

-10, -3.2, $-\dfrac{11}{4}$, $\dfrac{5}{8}$, 0.8, $\dfrac{8}{3}$

② 가장 작은 수는 -10이다.

③ 절댓값이 가장 작은 수는 $\dfrac{5}{8}$이다.

⑤ 수직선 위에 나타낼 때, 오른쪽에서 두 번째에 있는 점이 나타내는 수는 0.8이다.

04 ⑤ x는 -3보다 작지 않고 8보다 작다.
$\Rightarrow -3 \leq x < 8$ └─→ 크거나 같다.

A ① $\left|-\dfrac{1}{3}\right| = \dfrac{1}{3}$이므로 $\left|-\dfrac{1}{3}\right| > 0$

② $\left|-\dfrac{5}{3}\right| = \dfrac{5}{3}$, $\left|-\dfrac{2}{3}\right| = \dfrac{2}{3}$이므로 $\left|-\dfrac{5}{3}\right| > \left|-\dfrac{2}{3}\right|$

③ $\left|-\dfrac{2}{3}\right| = \dfrac{2}{3}$, $\left|+\dfrac{5}{3}\right| = \dfrac{5}{3}$이므로 $\left|-\dfrac{2}{3}\right| < \left|+\dfrac{5}{3}\right|$

④ $\left|-\dfrac{5}{3}\right| = \dfrac{5}{3}$, $\left|+\dfrac{2}{3}\right| = \dfrac{2}{3}$이므로 $\left|-\dfrac{5}{3}\right| > \left|+\dfrac{2}{3}\right|$

⑤ $\left|-\dfrac{2}{3}\right| = \dfrac{2}{3}$, $\left|-\dfrac{5}{7}\right| = \dfrac{5}{7}$이고, 두 수를 통분하면 각각 $\dfrac{14}{21}$, $\dfrac{15}{21}$이므로 $\left|-\dfrac{2}{3}\right| < \left|-\dfrac{5}{7}\right|$

따라서 옳지 않은 것은 ④, ⑤이다.

친구가 **틀린 이유는** 절댓값의 개념을 잘못 이해했기 때문이다. 절댓값은 원점으로부터 수에 대응하는 점까지의 거리이므로 0 또는 양수이다.
양수와 음수의 절댓값은 그 수에서 부호 $+$, $-$를 떼어낸 수와 같으므로 $\left|-\dfrac{1}{3}\right|$의 절댓값은 $-\dfrac{1}{3}$이 아니라 $\dfrac{1}{3}$이다.

B 절댓값이 같고 부호가 반대인 두 수에 대응하는 두 점 사이의 거리가 $\dfrac{11}{2}$이므로 두 수에 대응하는 점은 원점으로부터의 거리가 $\dfrac{11}{2} \times \dfrac{1}{2} = \dfrac{11}{4}$이다.

따라서 구하는 두 수는 $-\dfrac{11}{4}$, $+\dfrac{11}{4}$이다.

친구가 **틀린 이유는** 두 점 사이의 거리를 절댓값으로 착각하여 절댓값이 $\dfrac{11}{2}$인 두 수를 구하였다. 절댓값은 원점으로부터의 거리이므로 원점에서 각 점의 거리는 두 수에 대응하는 두 점 사이의 거리 $\dfrac{11}{2}$에 $\dfrac{1}{2}$을 곱해 주어야 한다.

따라서 두 점이 나타내는 수는 $-\dfrac{11}{4}$, $+\dfrac{11}{4}$이다.

88~89쪽

1단계

01 $\dfrac{23}{30}$ 02 $\dfrac{37}{40}$ 03 $\dfrac{21}{22}$ 04 $\dfrac{11}{27}$ 05 $\dfrac{19}{24}$

06 $\dfrac{7}{24}$ 07 $\dfrac{13}{30}$ 08 $\dfrac{5}{33}$ 09 $\dfrac{1}{4}$ 10 $\dfrac{13}{36}$

11 9.9 12 9.3 13 17.576 14 8.28 15 30.65

16 5 17 3.075 18 2.3 19 5.92 20 0.221

05 $\dfrac{5}{12} + \dfrac{3}{8} = \dfrac{10}{24} + \dfrac{9}{24} = \dfrac{19}{24}$

10 $\dfrac{7}{9} - \dfrac{5}{12} = \dfrac{28}{36} - \dfrac{15}{36} = \dfrac{13}{36}$

16 $4.2 + \dfrac{4}{5} = 4.2 + 0.8 = 5$

17 $\dfrac{5}{8} + 2.45 = 0.625 + 2.45 = 3.075$

18 $3.6 - \dfrac{13}{10} = 3.6 - 1.3 = 2.3$

19 $9.12 - \dfrac{16}{5} = 9.12 - 3.2 = 5.92$

20 $5.471 - \dfrac{21}{4} = 5.471 - 5.25 = 0.221$

90~91쪽

2단계

01 $+$, 5, $+9$ 02 $-$, 3, -9 03 $+$, 2, $+5$

04 $-$, 4, -4 05 $-$, $+$, -11 06 $+25$ 07 -17

08 -3 09 -7 10 -25 11 $+$, $\dfrac{9}{6}$, $+\dfrac{11}{6}$

12 $-\dfrac{8}{12}$, $-$, $\dfrac{8}{12}$, $-\dfrac{11}{12}$ 13 $-\dfrac{3}{21}$, $+$, $\dfrac{3}{21}$, $+\dfrac{11}{21}$

14 $+\dfrac{26}{15}$ 15 $-\dfrac{1}{10}$ 16 $+\dfrac{6}{35}$ 17 $-\dfrac{3}{28}$

06 $(+13) + (+12) = +(13+12) = +25$

07 $(-9) + (-8) = -(9+8) = -17$

08 $(+9)+(-12)=-(12-9)=-3$

09 $(-13)+(+6)=-(13-6)=-7$

10 $(-11)+(-14)=-(11+14)=-25$

14 $\left(+\dfrac{4}{3}\right)+\left(+\dfrac{2}{5}\right)=\left(+\dfrac{20}{15}\right)+\left(+\dfrac{6}{15}\right)$
$=+\left(\dfrac{20}{15}+\dfrac{6}{15}\right)=+\dfrac{26}{15}$

15 $\left(+\dfrac{3}{5}\right)+\left(-\dfrac{7}{10}\right)=\left(+\dfrac{6}{10}\right)+\left(-\dfrac{7}{10}\right)$
$=-\left(\dfrac{7}{10}-\dfrac{6}{10}\right)=-\dfrac{1}{10}$

16 $\left(-\dfrac{2}{5}\right)+\left(+\dfrac{4}{7}\right)=\left(-\dfrac{14}{35}\right)+\left(+\dfrac{20}{35}\right)$
$=+\left(\dfrac{20}{35}-\dfrac{14}{35}\right)=+\dfrac{6}{35}$

17 $\left(+\dfrac{1}{4}\right)+\left(-\dfrac{5}{14}\right)=\left(+\dfrac{7}{28}\right)+\left(-\dfrac{10}{28}\right)$
$=-\left(\dfrac{10}{28}-\dfrac{7}{28}\right)=-\dfrac{3}{28}$

07 ① $(+7)+(-2)=+(7-2)=+5$
② $(-5)+(+10)=+(10-5)=+5$
③ $(-1)+(+6)=+(6-1)=+5$
④ $(-4)+(-1)=-(4+1)=-5$
⑤ $(+13)+(-8)=+(13-8)=+5$
따라서 계산 결과가 다른 것은 ④이다.

08 ⬆ 해설**꼭** 보기

• 어떤 수보다 A만큼 큰 수는 (어떤 수)$+A$
• 어떤 수보다 B만큼 작은 수는 (어떤 수)$-B$

a는 2보다 -7만큼 큰 수이므로
$a=2+(-7)=-(7-2)=-5$
b는 a보다 -3만큼 큰 수이므로
$b=a+(-3)=(-5)+(-3)=-(5+3)=-8$
따라서 b의 절댓값은 $|-8|=8$이다.

09 절댓값이 6인 양수는 $+6$이므로 $a=+6$
절댓값이 9인 음수는 -9이므로 $b=-9$
$\therefore a+b=(+6)+(-9)=-(9-6)=-3$

3단계 | 정수의 덧셈 92쪽

01 $+7$ 02 -16 03 $+1$ 04 -5 05 ③ 06 -23
07 ④ 08 ④ 09 ②

01 $(+2)+(+5)=+(2+5)=+7$

02 $(-10)+(-6)=-(10+6)=-16$

03 $(+4)+(-3)=+(4-3)=+1$

04 $(-7)+(+2)=-(7-2)=-5$

05 ① $(-4)+(-4)=-(4+4)=-8$
② $(+7)+(-2)=+(7-2)=+5$
④ $(-3)+(-8)=-(3+8)=-11$
⑤ $(+5)+(-1)=+(5-1)=+4$

06 $a=5+(-11)=-(11-5)=-6,$
$b=(-10)+(-7)=-(10+7)=-17$이므로
$a+b=(-6)+(-17)=-(6+17)=-23$

3단계 | 유리수의 덧셈 93쪽

01 $\dfrac{1}{2}$ 02 $-\dfrac{29}{20}$ 03 $\dfrac{1}{6}$ 04 $\dfrac{7}{5}$ 05 ①, ③ 06 $-\dfrac{34}{15}$

07 ④ 08 ③ 09 $\dfrac{19}{4}$

01 $\dfrac{1}{3}+\dfrac{1}{6}=\dfrac{2}{6}+\dfrac{1}{6}=\dfrac{3}{6}=\dfrac{1}{2}$

02 $\left(-\dfrac{5}{4}\right)+\left(-\dfrac{1}{5}\right)=\left(-\dfrac{25}{20}\right)+\left(-\dfrac{4}{20}\right)$
$=-\left(\dfrac{25}{20}+\dfrac{4}{20}\right)=-\dfrac{29}{20}$

03 $\dfrac{2}{3}+\left(-\dfrac{1}{2}\right)=\dfrac{4}{6}+\left(-\dfrac{3}{6}\right)$
$=+\left(\dfrac{4}{6}-\dfrac{3}{6}\right)=+\dfrac{1}{6}$

04 $\left(-\dfrac{3}{5}\right)+2=\left(-\dfrac{3}{5}\right)+\dfrac{10}{5}$ → 2를 분모가 5인 분수로 나타내면 $\dfrac{10}{5}$이다.
$=+\left(\dfrac{10}{5}-\dfrac{3}{5}\right)=+\dfrac{7}{5}$

28 중학 매3수학 1-1

05 ① $\left(+\dfrac{1}{4}\right)+\left(-\dfrac{1}{4}\right)=+\left(\dfrac{1}{4}-\dfrac{1}{4}\right)=0$

② $(-3)+\left(+\dfrac{1}{2}\right)=\underline{\left(-\dfrac{6}{2}\right)}+\left(+\dfrac{1}{2}\right)$ → -3을 분모가 2인 분수로 나타내면 $-\dfrac{6}{2}$이다.

$=-\left(\dfrac{6}{2}-\dfrac{1}{2}\right)=-\dfrac{5}{2}$

③ $\left(+\dfrac{1}{3}\right)+(-3)=\left(+\dfrac{1}{3}\right)+\underline{\left(-\dfrac{9}{3}\right)}$ → -3을 분모가 3인 분수로 나타내면 $-\dfrac{9}{3}$이다.

$=-\left(\dfrac{9}{3}-\dfrac{1}{3}\right)=-\dfrac{8}{3}$

④ $\left(+\dfrac{1}{2}\right)+\left(+\dfrac{1}{3}\right)=\left(+\dfrac{3}{6}\right)+\left(+\dfrac{2}{6}\right)$

$=+\left(\dfrac{3}{6}+\dfrac{2}{6}\right)=+\dfrac{5}{6}$

⑤ $\left(-\dfrac{2}{3}\right)+\left(-\dfrac{1}{6}\right)=\left(-\dfrac{4}{6}\right)+\left(-\dfrac{1}{6}\right)$

$=-\left(\dfrac{4}{6}+\dfrac{1}{6}\right)=-\dfrac{5}{6}$

따라서 계산 결과가 옳지 않은 것은 ①, ③이다.

06 ⬆ **해설 꼭 보기**

$a=\left(-\dfrac{2}{3}\right)+\left(-\dfrac{1}{5}\right)=\left(-\dfrac{10}{15}\right)+\left(-\dfrac{3}{15}\right)$

$=-\left(\dfrac{10}{15}+\dfrac{3}{15}\right)=-\dfrac{13}{15}$

b는 $\dfrac{3}{5}$보다 -2만큼 큰 수이므로

$b=\dfrac{3}{5}+(-2)=\dfrac{3}{5}+\left(-\dfrac{10}{5}\right)$

$=-\left(\dfrac{10}{5}-\dfrac{3}{5}\right)=-\dfrac{7}{5}$

$\therefore a+b=\left(-\dfrac{13}{15}\right)+\left(-\dfrac{7}{5}\right)=\left(-\dfrac{13}{15}\right)+\left(-\dfrac{21}{15}\right)$

$=-\left(\dfrac{13}{15}+\dfrac{21}{15}\right)=-\dfrac{34}{15}$

부호가 같은 두 수의 덧셈

(양수)+(양수) ⇨ +(절댓값의 합)

(음수)+(음수) ⇨ −(절댓값의 합)

부호가 다른 두 수의 덧셈

(양수)+(음수)
(음수)+(양수) ⇨ ● (절댓값의 차)
└─ 절댓값이 큰 수의 부호

07 ① $\left(+\dfrac{1}{2}\right)+\left(-\dfrac{4}{5}\right)=\left(+\dfrac{5}{10}\right)+\left(-\dfrac{8}{10}\right)$

$=-\left(\dfrac{8}{10}-\dfrac{5}{10}\right)=-\dfrac{3}{10}$

② $\left(-\dfrac{4}{3}\right)+\left(+\dfrac{1}{4}\right)=\left(-\dfrac{16}{12}\right)+\left(+\dfrac{3}{12}\right)$

$=-\left(\dfrac{16}{12}-\dfrac{3}{12}\right)=-\dfrac{13}{12}$

③ $\left(-\dfrac{2}{5}\right)+\left(-\dfrac{3}{5}\right)=-\left(\dfrac{2}{5}+\dfrac{3}{5}\right)=-1$

④ $\left(+\dfrac{6}{5}\right)+(-1)=\left(+\dfrac{6}{5}\right)+\left(-\dfrac{5}{5}\right)$

$=+\left(\dfrac{6}{5}-\dfrac{5}{5}\right)=+\dfrac{1}{5}$

⑤ $(-6.3)+(-1.2)=-(6.3+1.2)=-7.5$

①, ②, ③, ⑤는 계산 결과가 음수이다.

08 $a=\left(-\dfrac{1}{2}\right)+\left(+\dfrac{2}{3}\right)=\left(-\dfrac{3}{6}\right)+\left(+\dfrac{4}{6}\right)$

$=+\left(\dfrac{4}{6}-\dfrac{3}{6}\right)=+\dfrac{1}{6}$

$b=\left(-\dfrac{2}{5}\right)+\left(-\dfrac{3}{10}\right)=\left(-\dfrac{4}{10}\right)+\left(-\dfrac{3}{10}\right)$

$=-\left(\dfrac{4}{10}+\dfrac{3}{10}\right)=-\dfrac{7}{10}$

이므로

$a+b=\left(+\dfrac{1}{6}\right)+\left(-\dfrac{7}{10}\right)=\left(+\dfrac{5}{30}\right)+\left(-\dfrac{21}{30}\right)$

$=-\left(\dfrac{21}{30}-\dfrac{5}{30}\right)=-\dfrac{16}{30}=-\dfrac{8}{15}$

09 ⬆ **해설 꼭 보기**

$-\dfrac{1}{4}$의 절댓값 $x=\dfrac{1}{4}$

$\dfrac{3}{2}$의 절댓값 $y=\dfrac{3}{2}$

-3의 절댓값 $z=3$이므로

$x+y+z=\dfrac{1}{4}+\dfrac{3}{2}+3=\dfrac{1}{4}+\dfrac{6}{4}+\dfrac{12}{4}=\dfrac{19}{4}$

13 정수와 유리수의 뺄셈

94~95쪽

2단계

01 −, 8, −, 8, −, 5　　02 +, 9, +, 9, +, 3

03 +, 4, +, 4, +, 11　　04 −, 7, −, 7, −, 12

05 +7　　06 0　　07 +14　　08 −18

09 −, −, 4, 2, −, 2　　10 +, +, 1, 3, +, 4

11 −, −, +, 5, 4, +, 1　　12 −1　　13 $-\dfrac{1}{35}$

14 $+\dfrac{7}{6}$　　15 $-\dfrac{32}{15}$

05 $(+13)-(+6)=(+13)+(-6)=+(13-6)=+7$

06 $(-8)-(-8)=(-8)+(+8)=0$

07 $(+9)-(-5)=(+9)+(+5)=+(9+5)=+14$

08 $(-11)-(+7)=(-11)+(-7)$
$=-(11+7)=-18$

12 $\left(+\dfrac{3}{4}\right)-\left(+\dfrac{7}{4}\right)=\left(+\dfrac{3}{4}\right)+\left(-\dfrac{7}{4}\right)$
$=-\left(\dfrac{7}{4}-\dfrac{3}{4}\right)=-\dfrac{4}{4}=-1$

13 $\left(-\dfrac{3}{7}\right)-\left(-\dfrac{2}{5}\right)=\left(-\dfrac{3}{7}\right)+\left(+\dfrac{2}{5}\right)$
$=\left(-\dfrac{15}{35}\right)+\left(+\dfrac{14}{35}\right)$
$=-\left(\dfrac{15}{35}-\dfrac{14}{35}\right)=-\dfrac{1}{35}$

14 $\left(+\dfrac{5}{12}\right)-\left(-\dfrac{3}{4}\right)=\left(+\dfrac{5}{12}\right)+\left(+\dfrac{3}{4}\right)$
$=+\left(\dfrac{5}{12}+\dfrac{9}{12}\right)=+\dfrac{14}{12}=+\dfrac{7}{6}$

15 $\left(-\dfrac{5}{3}\right)-\left(+\dfrac{7}{15}\right)=\left(-\dfrac{5}{3}\right)+\left(-\dfrac{7}{15}\right)$
$=-\left(\dfrac{25}{15}+\dfrac{7}{15}\right)=-\dfrac{32}{15}$

2단계

01 -2, 교환, -2, 결합, -5, $+2$

02 $+\dfrac{2}{5}$, 교환, $+\dfrac{2}{5}$, 결합, $-\dfrac{4}{5}$, $-\dfrac{8}{10}$, $+\dfrac{7}{10}$

03 $+1$ 04 -4 05 -24 06 $+5$ 07 $-\dfrac{17}{6}$

08 $-\dfrac{17}{5}$ 09 $-\dfrac{7}{4}$ 10 $+\dfrac{25}{12}$ 11 $+13$, -13, -8

12 $+10$, $+12$, -10, -12, -16

13 $+8$, $+4$, $+8$, -4, $+13$ 14 $+6$, -6, -9

03 $(+2)+(-5)+(+4)$
$=(+2)+(+4)+(-5)$
$=\{(+2)+(+4)\}+(-5)$
$=(+6)+(-5)=+1$

04 $(-6)+(-7)+(+9)$
$=\{(-6)+(-7)\}+(+9)$
$=(-13)+(+9)=-4$

05 $(+4)+(-20)+(-8)$
$=(+4)+\{(-20)+(-8)\}$
$=(+4)+(-28)=-24$

06 $(-4)+(+15)+(-9)+(+3)$
$=(-4)+(-9)+(+15)+(+3)$
$=\{(-4)+(-9)\}+\{(+15)+(+3)\}$
$=(-13)+(+18)=+5$

07 $(-4)+\left(+\dfrac{3}{2}\right)+\left(-\dfrac{1}{3}\right)$
$=(-4)+\left(-\dfrac{1}{3}\right)+\left(+\dfrac{3}{2}\right)$
$=\left\{(-4)+\left(-\dfrac{1}{3}\right)\right\}+\left(+\dfrac{3}{2}\right)$
$=\left(-\dfrac{13}{3}\right)+\left(+\dfrac{3}{2}\right)$
$=\left(-\dfrac{26}{6}\right)+\left(+\dfrac{9}{6}\right)=-\dfrac{17}{6}$

08 $\left(-\dfrac{7}{2}\right)+\left(+\dfrac{8}{5}\right)+\left(-\dfrac{3}{2}\right)$
$=\left(-\dfrac{7}{2}\right)+\left(-\dfrac{3}{2}\right)+\left(+\dfrac{8}{5}\right)$
$=\left\{\left(-\dfrac{7}{2}\right)+\left(-\dfrac{3}{2}\right)\right\}+\left(+\dfrac{8}{5}\right)$
$=(-5)+\left(+\dfrac{8}{5}\right)$
$=\left(-\dfrac{25}{5}\right)+\left(+\dfrac{8}{5}\right)=-\dfrac{17}{5}$

09 $\left(-\dfrac{5}{4}\right)+\left(+\dfrac{1}{3}\right)+\left(-\dfrac{5}{6}\right)$
$=\left(-\dfrac{5}{4}\right)+\left(-\dfrac{5}{6}\right)+\left(+\dfrac{1}{3}\right)$
$=\left\{\left(-\dfrac{5}{4}\right)+\left(-\dfrac{5}{6}\right)\right\}+\left(+\dfrac{1}{3}\right)$
$=\left(-\dfrac{25}{12}\right)+\left(+\dfrac{1}{3}\right)$
$=\left(-\dfrac{25}{12}\right)+\left(+\dfrac{4}{12}\right)=-\dfrac{21}{12}=-\dfrac{7}{4}$

10 $\left(+\dfrac{5}{3}\right)+\left(-\dfrac{7}{4}\right)+\left(+\dfrac{3}{2}\right)+\left(+\dfrac{2}{3}\right)$
$=\left(+\dfrac{5}{3}\right)+\left(+\dfrac{3}{2}\right)+\left(+\dfrac{2}{3}\right)+\left(-\dfrac{7}{4}\right)$

$$= \left\{\left(+\frac{5}{3}\right)+\left(+\frac{3}{2}\right)+\left(+\frac{2}{3}\right)\right\}+\left(-\frac{7}{4}\right)$$

$$= \left\{\left(+\frac{10}{6}\right)+\left(+\frac{9}{6}\right)+\left(+\frac{4}{6}\right)\right\}+\left(-\frac{7}{4}\right)$$

$$= \left(+\frac{23}{6}\right)+\left(-\frac{7}{4}\right)$$

$$= \left(+\frac{46}{12}\right)+\left(-\frac{21}{12}\right)=+\frac{25}{12}$$

3단계 | 정수의 뺄셈 98쪽

01 +12 02 −12 03 −8 04 ④ 05 ⑤ 06 ④

07 ② 08 ③ 09 ①

· ·

01 $(+5)-(-7)=(+5)+(+7)=+12$

02 $(-9)-(+3)=(-9)+(-3)=-12$

03 $(-12)-(-4)=(-12)+(+4)=-8$

04 $a=(-8)-(-2)=(-8)+(+2)=-6$
$b=(+4)-(+6)=(+4)+(-6)=-2$
$\therefore a-b=(-6)-(-2)=(-6)+(+2)=-4$

05 ⑤ $(-10)-(-1)=(-10)+(+1)=-9$

06 ④ $(-5)-(-6)=(-5)+(+6)=+1$
①, ②, ③, ⑤의 계산 결과는 −1이다.

07 ① $4-10=4-(+10)=4+(-10)=-6$
② $-3+8=(-3)+(+8)=+5$
③ $-5-7=(-5)-(+7)$
$\qquad =(-5)+(-7)=-12$
④ $-11+2=(-11)+(+2)=-9$
⑤ $6+4=10$
따라서 계산 결과의 절댓값이 가장 작은 것은
② $|+5|=5$이다.

> **주의** 계산 결과의 값이 가장 작은 것은 ③ −12이지만 문제에서 계산 결과의 절댓값이 가장 작은 것을 구하라고 했으니 계산 결과의 절댓값을 구해야 함에 주의하자.

08 $12-9+6-4=12-(+9)+(+6)-(+4)$
$\qquad =12+(-9)+(+6)+(-4)$
$\qquad =\{12+(+6)\}+\{(-9)+(-4)\}$
$\qquad =(+18)+(-13)=5$

09 ⬆ 해설 **꼭** 보기

> 50개의 수를 계산하기는 힘들다. 이런 유형의 문제는 수들 사이의 규칙을 전체적으로 파악해 보아야 한다. 앞에서부터 둘씩 계산하면 −1이 되므로 이를 이용하여 풀어 보자.
>
> $1-2+3-4+5-6+7-\cdots+49-50$
> $=(1-2)+(3-4)+(5-6)+(7-8)+$
> $\qquad\qquad\qquad\qquad\qquad\cdots+(49-50)$
> $=\underbrace{(-1)+(-1)+(-1)+(-1)+\cdots+(-1)}_{\hspace{3cm}\rightarrow\ -1\text{이 }25\text{개}}$
> $=-25$

3단계 | 유리수의 뺄셈 99쪽

01 $+\frac{11}{15}$ 02 $-\frac{23}{4}$ 03 $-\frac{1}{3}$ 04 ③ 05 $+\frac{4}{3}$

06 ③ 07 $+\frac{3}{5}$ 08 ③

· ·

01 $\dfrac{2}{5}-\left(-\dfrac{1}{3}\right)=\left(+\dfrac{2}{5}\right)+\left(+\dfrac{1}{3}\right)$
$\qquad\qquad =\left(+\dfrac{6}{15}\right)+\left(+\dfrac{5}{15}\right)=+\dfrac{11}{15}$

02 $\left(-\dfrac{3}{4}\right)-5=\left(-\dfrac{3}{4}\right)-(+5)=\left(-\dfrac{3}{4}\right)+(-5)$
$\qquad\qquad =-\left(\dfrac{3}{4}+\dfrac{20}{4}\right)=-\dfrac{23}{4}$

03 $\left(-\dfrac{5}{6}\right)-\left(-\dfrac{1}{2}\right)=\left(-\dfrac{5}{6}\right)+\left(+\dfrac{1}{2}\right)$
$\qquad\qquad =\left(-\dfrac{5}{6}\right)+\left(+\dfrac{3}{6}\right)$
$\qquad\qquad =-\left(\dfrac{5}{6}-\dfrac{3}{6}\right)=-\dfrac{2}{6}=-\dfrac{1}{3}$

04 ① $\left(+\dfrac{1}{4}\right)-\left(+\dfrac{1}{3}\right)=\left(+\dfrac{1}{4}\right)+\left(-\dfrac{1}{3}\right)$
$\qquad\qquad =\left(+\dfrac{3}{12}\right)+\left(-\dfrac{4}{12}\right)$
$\qquad\qquad =-\left(\dfrac{4}{12}-\dfrac{3}{12}\right)=-\dfrac{1}{12}$
② $\left(+\dfrac{1}{2}\right)-\left(-\dfrac{1}{3}\right)=\left(+\dfrac{1}{2}\right)+\left(+\dfrac{1}{3}\right)$
$\qquad\qquad =\left(+\dfrac{3}{6}\right)+\left(+\dfrac{2}{6}\right)$
$\qquad\qquad =+\left(\dfrac{3}{6}+\dfrac{2}{6}\right)=+\dfrac{5}{6}$

③ $\left(+\dfrac{1}{2}\right)-\left(+\dfrac{2}{3}\right)=\left(+\dfrac{1}{2}\right)+\left(-\dfrac{2}{3}\right)$

$\qquad\qquad\qquad=\left(+\dfrac{3}{6}\right)+\left(-\dfrac{4}{6}\right)$

$\qquad\qquad\qquad=-\left(\dfrac{4}{6}-\dfrac{3}{6}\right)=-\dfrac{1}{6}$

④ $\left(+\dfrac{1}{4}\right)-\left(-\dfrac{3}{5}\right)=\left(+\dfrac{1}{4}\right)+\left(+\dfrac{3}{5}\right)$

$\qquad\qquad\qquad=\left(+\dfrac{5}{20}\right)+\left(+\dfrac{12}{20}\right)$

$\qquad\qquad\qquad=+\dfrac{17}{20}$

⑤ $\left(+\dfrac{2}{5}\right)-\left(-\dfrac{3}{2}\right)=\left(+\dfrac{2}{5}\right)+\left(+\dfrac{3}{2}\right)$

$\qquad\qquad\qquad=\left(+\dfrac{4}{10}\right)+\left(+\dfrac{15}{10}\right)=+\dfrac{19}{10}$

따라서 계산 결과가 옳은 것은 ③이다.

05 a는 $-\dfrac{1}{5}$보다 -2만큼 작은 수이므로

$a=\left(-\dfrac{1}{5}\right)-(-2)=\left(-\dfrac{1}{5}\right)+(+2)=+\dfrac{9}{5}$

$b=\left(-\dfrac{2}{3}\right)-\left(-\dfrac{1}{5}\right)=\left(-\dfrac{10}{15}\right)+\dfrac{3}{15}=-\dfrac{7}{15}$

$\therefore a+b=\left(+\dfrac{9}{5}\right)+\left(-\dfrac{7}{15}\right)$

$\qquad\quad=\left(+\dfrac{27}{15}\right)+\left(-\dfrac{7}{15}\right)$

$\qquad\quad=+\dfrac{20}{15}=+\dfrac{4}{3}$

06 ① $\left(+\dfrac{5}{4}\right)-\left(+\dfrac{1}{3}\right)=\left(+\dfrac{5}{4}\right)+\left(-\dfrac{1}{3}\right)$

$\qquad\qquad\qquad=\left(+\dfrac{15}{12}\right)+\left(-\dfrac{4}{12}\right)$

$\qquad\qquad\qquad=+\dfrac{11}{12}$

② $\left(+\dfrac{4}{7}\right)-\left(-\dfrac{2}{3}\right)=\left(+\dfrac{4}{7}\right)+\left(+\dfrac{2}{3}\right)$

$\qquad\qquad\qquad=\left(+\dfrac{12}{21}\right)+\left(+\dfrac{14}{21}\right)$

$\qquad\qquad\qquad=+\dfrac{26}{21}$

③ $\left(-\dfrac{4}{5}\right)-\left(+\dfrac{7}{6}\right)=\left(-\dfrac{4}{5}\right)+\left(-\dfrac{7}{6}\right)$

$\qquad\qquad\qquad=\left(-\dfrac{24}{30}\right)+\left(-\dfrac{35}{30}\right)$

$\qquad\qquad\qquad=-\dfrac{59}{30}$

④ $\left(-\dfrac{5}{9}\right)-(-1)=\left(-\dfrac{5}{9}\right)+(+1)$

$\qquad\qquad\qquad=\left(-\dfrac{5}{9}\right)+\left(+\dfrac{9}{9}\right)$

$\qquad\qquad\qquad=+\dfrac{4}{9}$

⑤ $(-1.3)-(-1.2)=(-1.3)+(+1.2)$

$\qquad\qquad\qquad=-(1.3-1.2)=-0.1$

따라서 계산 결과가 가장 작은 것은 ③이다.

07 $A=\dfrac{1}{3}-\dfrac{2}{5}=\left(+\dfrac{1}{3}\right)-\left(+\dfrac{2}{5}\right)$

$\qquad\qquad=\left(+\dfrac{5}{15}\right)+\left(-\dfrac{6}{15}\right)=-\dfrac{1}{15}$

$B=-\dfrac{5}{6}-\dfrac{1}{3}+\dfrac{1}{2}=\left(-\dfrac{5}{6}\right)-\left(+\dfrac{1}{3}\right)+\left(+\dfrac{1}{2}\right)$

$\qquad\qquad=\left(-\dfrac{5}{6}\right)+\left(-\dfrac{2}{6}\right)+\left(+\dfrac{3}{6}\right)$

$\qquad\qquad=\left\{\left(-\dfrac{5}{6}\right)+\left(-\dfrac{2}{6}\right)\right\}+\left(+\dfrac{3}{6}\right)$

$\qquad\qquad=\left(-\dfrac{7}{6}\right)+\left(+\dfrac{3}{6}\right)$

$\qquad\qquad=-\dfrac{4}{6}=-\dfrac{2}{3}$

이므로

$A-B=\left(-\dfrac{1}{15}\right)-\left(-\dfrac{2}{3}\right)$

$\qquad=\left(-\dfrac{1}{15}\right)+\left(+\dfrac{2}{3}\right)$

$\qquad=\left(-\dfrac{1}{15}\right)+\left(+\dfrac{10}{15}\right)$

$\qquad=+\dfrac{9}{15}=+\dfrac{3}{5}$

08 $\dfrac{7}{4}-\dfrac{1}{2}-\dfrac{3}{4}+\dfrac{5}{2}$

$=\left(+\dfrac{7}{4}\right)-\left(+\dfrac{1}{2}\right)-\left(+\dfrac{3}{4}\right)+\left(+\dfrac{5}{2}\right)$

$=\left(+\dfrac{7}{4}\right)+\left(-\dfrac{1}{2}\right)+\left(-\dfrac{3}{4}\right)+\left(+\dfrac{5}{2}\right)$

$=\left(+\dfrac{7}{4}\right)+\left(-\dfrac{3}{4}\right)+\left(-\dfrac{1}{2}\right)+\left(+\dfrac{5}{2}\right)$

$=\left\{\left(+\dfrac{7}{4}\right)+\left(-\dfrac{3}{4}\right)\right\}+\left\{\left(-\dfrac{1}{2}\right)+\left(+\dfrac{5}{2}\right)\right\}$

$=(+1)+(+2)=3$

한 번 더 연산 연습 100~101쪽

01 $+19$ **02** $+7$ **03** -12 **04** $+\dfrac{4}{15}$ **05** $+\dfrac{13}{28}$

06 $-\dfrac{17}{20}$ **07** $+1.5$ **08** -4 **09** -25 **10** $+22$

11 -8 **12** $+\dfrac{5}{21}$ **13** $+\dfrac{19}{12}$ **14** $+\dfrac{33}{10}$ **15** $+6.2$

16 -10.9 **17** -37 **18** -15 **19** $-\dfrac{2}{3}$ **20** $+11$

$21 \; +\dfrac{17}{20}$ $22 \; -\dfrac{19}{12}$ $23 \; -2$ $24 \; -\dfrac{4}{3}$ $25 \; -1$

$26 \; -\dfrac{5}{3}$ $27 \; 0$ $28 \; -4.6$ $29 \; -\dfrac{29}{28}$ $30 \; -\dfrac{9}{4}$

01 $(+12)+(+7)=+(12+7)=+19$

02 $(-5)+(+12)=+(12-5)=+7$

03 $(-2)+(-10)=-(2+10)=-12$

04 $\left(+\dfrac{3}{5}\right)+\left(-\dfrac{1}{3}\right)=\left(+\dfrac{9}{15}\right)+\left(-\dfrac{5}{15}\right)$
$=+\left(\dfrac{9}{15}-\dfrac{5}{15}\right)=+\dfrac{4}{15}$

05 $\left(-\dfrac{2}{7}\right)+\left(+\dfrac{3}{4}\right)=\left(-\dfrac{8}{28}\right)+\left(+\dfrac{21}{28}\right)$
$=+\left(\dfrac{21}{28}-\dfrac{8}{28}\right)=+\dfrac{13}{28}$

06 $\left(-\dfrac{1}{4}\right)+\left(-\dfrac{3}{5}\right)=\left(-\dfrac{5}{20}\right)+\left(-\dfrac{12}{20}\right)$
$=-\left(\dfrac{5}{20}+\dfrac{12}{20}\right)=-\dfrac{17}{20}$

07 $(+2.7)+(-1.2)=+(2.7-1.2)=+1.5$

08 $(-1.6)+(-2.4)=-(1.6+2.4)=-4$

09 $(-17)-(+8)=(-17)+(-8)$
$=-(17+8)=-25$

10 $(+7)-(-15)=(+7)+(+15)=+22$

11 $(-20)-(-12)=(-20)+(+12)$
$=-(20-12)=-8$

12 $\left(+\dfrac{4}{7}\right)-\left(+\dfrac{1}{3}\right)=\left(+\dfrac{4}{7}\right)+\left(-\dfrac{1}{3}\right)$
$=\left(+\dfrac{12}{21}\right)+\left(-\dfrac{7}{21}\right)=+\dfrac{5}{21}$

13 $\left(+\dfrac{5}{6}\right)-\left(-\dfrac{3}{4}\right)=\left(+\dfrac{5}{6}\right)+\left(+\dfrac{3}{4}\right)$
$=\left(+\dfrac{10}{12}\right)+\left(+\dfrac{9}{12}\right)=+\dfrac{19}{12}$

14 $\left(-\dfrac{1}{5}\right)-\left(-\dfrac{7}{2}\right)=\left(-\dfrac{1}{5}\right)+\left(+\dfrac{7}{2}\right)$

$=\left(-\dfrac{2}{10}\right)+\left(+\dfrac{35}{10}\right)$
$=+\left(\dfrac{35}{10}-\dfrac{2}{10}\right)=+\dfrac{33}{10}$

15 $(+0.7)-(-5.5)=(+0.7)+(+5.5)=+6.2$

16 $(-7.3)-(+3.6)=(-7.3)+(-3.6)$
$=-(7.3+3.6)=-10.9$

17 $(+6)+(-57)+(+14)$
$=(+6)+(+14)+(-57)$
$=\{(+6)+(+14)\}+(-57)$
$=(+20)+(-57)$
$=-(57-20)=-37$

18 $(-3)+(-8.5)+(-3.5)$
$=-(3+8.5+3.5)=-15$

19 $\left(+\dfrac{2}{3}\right)+\left(-\dfrac{1}{2}\right)+\left(-\dfrac{5}{6}\right)$
$=\left(+\dfrac{2}{3}\right)+\left(-\dfrac{3}{6}\right)+\left(-\dfrac{5}{6}\right)$
$=\left(+\dfrac{2}{3}\right)+\left\{\left(-\dfrac{3}{6}\right)+\left(-\dfrac{5}{6}\right)\right\}$
$=\left(+\dfrac{2}{3}\right)+\left(-\dfrac{8}{6}\right)=\left(+\dfrac{2}{3}\right)+\left(-\dfrac{4}{3}\right)$
$=-\left(\dfrac{4}{3}-\dfrac{2}{3}\right)=-\dfrac{2}{3}$

20 $(-22)-(+35)-(-68)$
$=(-22)+(-35)+(+68)$
$=\{(-22)+(-35)\}+(+68)$
$=(-57)+(+68)=+(68-57)=+11$

21 $\left(-\dfrac{1}{4}\right)-\left(-\dfrac{3}{5}\right)-\left(-\dfrac{1}{2}\right)$
$=\left(-\dfrac{1}{4}\right)+\left(+\dfrac{3}{5}\right)+\left(+\dfrac{1}{2}\right)$
$=\left(-\dfrac{1}{4}\right)+\left\{\left(+\dfrac{3}{5}\right)+\left(+\dfrac{1}{2}\right)\right\}$
$=\left(-\dfrac{1}{4}\right)+\left\{\left(+\dfrac{6}{10}\right)+\left(+\dfrac{5}{10}\right)\right\}$
$=\left(-\dfrac{1}{4}\right)+\left(+\dfrac{11}{10}\right)=\left(-\dfrac{5}{20}\right)+\left(+\dfrac{22}{20}\right)$
$=+\left(\dfrac{22}{20}-\dfrac{5}{20}\right)=+\dfrac{17}{20}$

22 $\left(-\dfrac{2}{3}\right)-\left(-\dfrac{3}{4}\right)-\left(+\dfrac{5}{3}\right)$
$=\left(-\dfrac{2}{3}\right)+\left(+\dfrac{3}{4}\right)+\left(-\dfrac{5}{3}\right)$

$$=\left(-\frac{2}{3}\right)+\left(-\frac{5}{3}\right)+\left(+\frac{3}{4}\right)$$
$$=\left\{\left(-\frac{2}{3}\right)+\left(-\frac{5}{3}\right)\right\}+\left(+\frac{3}{4}\right)$$
$$=\left(-\frac{7}{3}\right)+\left(+\frac{3}{4}\right)$$
$$=\left(-\frac{28}{12}\right)+\left(+\frac{9}{12}\right)$$
$$=-\left(\frac{28}{12}-\frac{9}{12}\right)=-\frac{19}{12}$$

23 $\left(+\frac{4}{3}\right)-\left(+\frac{5}{6}\right)-\left(+\frac{5}{2}\right)$
$$=\left(+\frac{4}{3}\right)+\left(-\frac{5}{6}\right)+\left(-\frac{5}{2}\right)$$
$$=\left(+\frac{4}{3}\right)+\left\{\left(-\frac{5}{6}\right)+\left(-\frac{5}{2}\right)\right\}$$
$$=\left(+\frac{4}{3}\right)+\left\{\left(-\frac{5}{6}\right)+\left(-\frac{15}{6}\right)\right\}$$
$$=\left(+\frac{4}{3}\right)+\left(-\frac{20}{6}\right)=\left(+\frac{4}{3}\right)+\left(-\frac{10}{3}\right)$$
$$=-\left(\frac{10}{3}-\frac{4}{3}\right)=-\frac{6}{3}=-2$$

24 $\left(+\frac{3}{2}\right)+\left(+\frac{5}{3}\right)-\left(+\frac{9}{2}\right)$
$$=\left(+\frac{3}{2}\right)+\left(+\frac{5}{3}\right)+\left(-\frac{9}{2}\right)$$
$$=\left\{\left(+\frac{3}{2}\right)+\left(+\frac{5}{3}\right)\right\}+\left(-\frac{9}{2}\right)$$
$$=\left\{\left(+\frac{9}{6}\right)+\left(+\frac{10}{6}\right)\right\}+\left(-\frac{9}{2}\right)$$
$$=\left(+\frac{19}{6}\right)+\left(-\frac{9}{2}\right)=\left(+\frac{19}{6}\right)+\left(-\frac{27}{6}\right)$$
$$=-\frac{8}{6}=-\frac{4}{3}$$

25 $-8+12-5=(-8)+(+12)-(+5)$
$$=(-8)+(+12)+(-5)$$
$$=(-8)+(-5)+(+12)$$
$$=\{(-8)+(-5)\}+(+12)$$
$$=(-13)+(+12)=-1$$

26 $-\frac{1}{3}+\frac{1}{6}-\frac{3}{2}=\left(-\frac{1}{3}\right)+\left(+\frac{1}{6}\right)-\left(+\frac{3}{2}\right)$
$$=\left(-\frac{1}{3}\right)+\left(+\frac{1}{6}\right)+\left(-\frac{3}{2}\right)$$
$$=\left(-\frac{1}{3}\right)+\left(-\frac{3}{2}\right)+\left(+\frac{1}{6}\right)$$
$$=\left\{\left(-\frac{1}{3}\right)+\left(-\frac{3}{2}\right)\right\}+\left(+\frac{1}{6}\right)$$
$$=\left(-\frac{11}{6}\right)+\left(+\frac{1}{6}\right)=-\frac{10}{6}=-\frac{5}{3}$$

27 $2-\frac{2}{5}-\frac{3}{5}-1$
$$=(+2)-\left(+\frac{2}{5}\right)-\left(+\frac{3}{5}\right)-(+1)$$
$$=(+2)+\left(-\frac{2}{5}\right)+\left(-\frac{3}{5}\right)+(-1)$$
$$=(+2)+(-1)+\left(-\frac{2}{5}\right)+\left(-\frac{3}{5}\right)$$
$$=\{(+2)+(-1)\}+\left\{\left(-\frac{2}{5}\right)+\left(-\frac{3}{5}\right)\right\}$$
$$=(+1)+(-1)=0$$

28 $-1.5-0.8-2.3$
$$=(-1.5)-(+0.8)-(+2.3)$$
$$=(-1.5)+(-0.8)+(-2.3)$$
$$=-(1.5+0.8+2.3)=-4.6$$

29 $-\frac{2}{7}-\frac{1}{2}-\frac{1}{4}$
$$=\left(-\frac{2}{7}\right)-\left(+\frac{1}{2}\right)-\left(+\frac{1}{4}\right)$$
$$=\left(-\frac{2}{7}\right)+\left(-\frac{1}{2}\right)+\left(-\frac{1}{4}\right)$$
$$=\left(-\frac{8}{28}\right)+\left(-\frac{14}{28}\right)+\left(-\frac{7}{28}\right)$$
$$=-\left(\frac{8}{28}+\frac{14}{28}+\frac{7}{28}\right)=-\frac{29}{28}$$

30 $-\frac{8}{3}+\frac{1}{4}-\frac{4}{3}+\frac{3}{2}$
$$=\left(-\frac{8}{3}\right)+\left(+\frac{1}{4}\right)-\left(+\frac{4}{3}\right)+\left(+\frac{3}{2}\right)$$
$$=\left(-\frac{8}{3}\right)+\left(+\frac{1}{4}\right)+\left(-\frac{4}{3}\right)+\left(+\frac{3}{2}\right)$$
$$=\left(-\frac{8}{3}\right)+\left(-\frac{4}{3}\right)+\left(+\frac{1}{4}\right)+\left(+\frac{3}{2}\right)$$
$$=\left\{\left(-\frac{8}{3}\right)+\left(-\frac{4}{3}\right)\right\}+\left\{\left(+\frac{1}{4}\right)+\left(+\frac{6}{4}\right)\right\}$$
$$=\left(-\frac{12}{3}\right)+\left(+\frac{7}{4}\right)=(-4)+\left(+\frac{7}{4}\right)$$
$$=\left(-\frac{16}{4}\right)+\left(+\frac{7}{4}\right)=-\frac{9}{4}$$

또 풀기 102~103쪽

01 ② 02 ③ 03 ③ 04 ①

친구의 **구멍 문제** A $+\frac{3}{2}$ B -2

01 절댓값이 $\frac{3}{4}$인 양수 $x=+\frac{3}{4}$

절댓값이 $\frac{5}{6}$인 음수 $y=-\frac{5}{6}$이므로

$x+y=\left(+\frac{3}{4}\right)+\left(-\frac{5}{6}\right)=\left(+\frac{9}{12}\right)+\left(-\frac{10}{12}\right)$

$\qquad=-\left(\frac{10}{12}-\frac{9}{12}\right)=-\frac{1}{12}$

02 a는 $-\frac{5}{2}$보다 -4만큼 작은 수이므로

$a=\left(-\frac{5}{2}\right)-(-4)=\left(-\frac{5}{2}\right)+(+4)=+\frac{3}{2}$

b는 5보다 $-\frac{7}{3}$만큼 큰 수이므로

$b=5+\left(-\frac{7}{3}\right)=+\frac{8}{3}$

$\therefore a-b=\left(+\frac{3}{2}\right)-\left(+\frac{8}{3}\right)=\left(+\frac{3}{2}\right)+\left(-\frac{8}{3}\right)$

$\qquad=\left(+\frac{9}{6}\right)+\left(-\frac{16}{6}\right)$

$\qquad=-\left(\frac{16}{6}-\frac{9}{6}\right)=-\frac{7}{6}$

03 ① $(-3)-\left(+\frac{1}{2}\right)=(-3)+\left(-\frac{1}{2}\right)$

$\qquad\qquad\qquad\quad=-\left(3+\frac{1}{2}\right)=-\frac{7}{2}$

② $\left(+\frac{1}{6}\right)+\left(-\frac{1}{6}\right)=+\left(\frac{1}{6}-\frac{1}{6}\right)=0$

③ $\left(-\frac{1}{3}\right)-(-3)=\left(-\frac{1}{3}\right)+(+3)$

$\qquad\qquad\qquad\quad=\left(-\frac{1}{3}\right)+\left(+\frac{9}{3}\right)$

$\qquad\qquad\qquad\quad=+\left(\frac{9}{3}-\frac{1}{3}\right)=+\frac{8}{3}$

④ $\left(+\frac{1}{4}\right)-\left(-\frac{1}{2}\right)=\left(+\frac{1}{4}\right)+\left(+\frac{1}{2}\right)$

$\qquad\qquad\qquad\quad=\left(+\frac{1}{4}\right)+\left(+\frac{2}{4}\right)$

$\qquad\qquad\qquad\quad=+\left(\frac{1}{4}+\frac{2}{4}\right)=+\frac{3}{4}$

⑤ $\frac{3}{4}-\frac{1}{8}=\left(+\frac{3}{4}\right)-\left(+\frac{1}{8}\right)=\left(+\frac{3}{4}\right)+\left(-\frac{1}{8}\right)$

$\qquad\qquad=\left(+\frac{6}{8}\right)+\left(-\frac{1}{8}\right)$

$\qquad\qquad=+\left(\frac{6}{8}-\frac{1}{8}\right)=+\frac{5}{8}$

04 $A=-16+8-2+5$

$\qquad=(-16)+(+8)-(+2)+(+5)$

$\qquad=(-16)+(+8)+(-2)+(+5)$

$\qquad=\{(-16)+(-2)\}+\{(+8)+(+5)\}$

$\qquad=(-18)+(+13)=-5$

$B=\frac{2}{5}-\frac{1}{6}-0.4$

$\quad=\left(+\frac{2}{5}\right)-\left(+\frac{1}{6}\right)-(+0.4)$

$\quad=\left(+\frac{2}{5}\right)+\left(-\frac{1}{6}\right)+\left(-\frac{2}{5}\right)$

$\quad=\left(+\frac{2}{5}\right)+\left(-\frac{2}{5}\right)+\left(-\frac{1}{6}\right)$

$\quad=\left\{\left(+\frac{2}{5}\right)+\left(-\frac{2}{5}\right)\right\}+\left(-\frac{1}{6}\right)=-\frac{1}{6}$

이므로

$A+B=(-5)+\left(-\frac{1}{6}\right)$

$\qquad=\left(-\frac{30}{6}\right)+\left(-\frac{1}{6}\right)=-\frac{31}{6}$

친구의 구멍 문제 ·····

A $x=(-6)-(-2)=(-6)+(+2)$

$\qquad=-(6-2)=-4$

$y=\left(+\frac{1}{2}\right)-(-5)=\left(+\frac{1}{2}\right)+(+5)=\frac{11}{2}$

$\therefore x+y=(-4)+\left(+\frac{11}{2}\right)$

$\qquad\qquad=\left(-\frac{8}{2}\right)+\left(+\frac{11}{2}\right)=+\frac{3}{2}$

<u>친구가 틀린 이유는</u> -6보다 -2만큼 작은 수의 의미는 -6에서 -2만큼 뺀 수와 같으므로 뺄셈식으로 나타내어야 한다. 이때 음수를 뺄 때 괄호를 사용해야 하는데 괄호를 넣지 않고 바로 계산했기 때문이다.

음수를 뺄 때 괄호를 사용한 식으로 나타내지 않아 친구처럼 틀린 답이 나오지 않도록 주의하자.

B 생략된 양의 부호 $+$를 살려서 괄호가 있는 식으로 쓴다.

$-5+6-7+8-4$

$=(-5)+(+6)-(+7)+(+8)-(+4)$

$=(-5)+(+6)+(-7)+(+8)+(-4)$

$=\{(-5)+(+6)\}+\{(-7)+(+8)\}+(-4)$

$=(+1)+(+1)+(-4)=-2$

<u>친구가 틀린 이유는</u> 부호가 생략된 수의 덧셈, 뺄셈 계산 방법을 헷갈렸기 때문이다.

계산 과정은

① 부호가 없는 수 앞에 $+$를 붙이고 괄호를 한다.

② 뺄셈을 덧셈으로 바꾼다.

$\qquad\triangle-(+\square)\Rightarrow\triangle+(-\square)$

③ 순서를 적당히 바꾸어 양수끼리, 음수끼리, 분수끼리 모아 계산한다.

14 정수와 유리수의 곱셈

104~105쪽

1단계

01 12 02 $\dfrac{16}{5}$ 03 $\dfrac{20}{3}$ 04 $\dfrac{9}{2}$ 05 $\dfrac{35}{4}$ 06 $\dfrac{1}{15}$

07 $\dfrac{1}{54}$ 08 $\dfrac{7}{50}$ 09 $\dfrac{9}{16}$ 10 $\dfrac{44}{21}$ 11 10 12 7

13 $\dfrac{3}{4}$ 14 $\dfrac{3}{5}$ 15 8 16 13, 7, 91, 0.91 17 0.06

18 1.17 19 44.4 20 130

18 $1.8 \times 0.65 = \dfrac{18}{10} \times \dfrac{65}{100} = \dfrac{1170}{1000} = 1.17$

20 $40 \times 3.25 = 40 \times \dfrac{325}{100} = 130$

106~107쪽

2단계

01 5, +15 02 −, −49 03 +, +36

04 −, 15, −12 05 +, $\dfrac{3}{5}$, $+\dfrac{2}{5}$ 06 +12

07 −40 08 −44 09 +40 10 0 11 −35

12 $+\dfrac{3}{10}$ 13 $-\dfrac{5}{6}$ 14 $-\dfrac{10}{3}$ 15 $+\dfrac{5}{4}$

16 +, 2, +70 17 −, 3, −108 18 −, $\dfrac{2}{5}$, $-\dfrac{12}{5}$

11 $(-49) \times \left(+\dfrac{5}{7}\right) = -\left(49 \times \dfrac{5}{7}\right) = -35$

12 $\left(+\dfrac{1}{2}\right) \times \left(+\dfrac{3}{5}\right) = +\left(\dfrac{1}{2} \times \dfrac{3}{5}\right) = +\dfrac{3}{10}$

13 $\left(+\dfrac{5}{4}\right) \times \left(-\dfrac{2}{3}\right) = -\left(\dfrac{5}{4} \times \dfrac{2}{3}\right) = -\dfrac{5}{6}$

14 $\left(-\dfrac{15}{4}\right) \times \left(+\dfrac{8}{9}\right) = -\left(\dfrac{15}{4} \times \dfrac{8}{9}\right) = -\dfrac{10}{3}$

15 $\left(-\dfrac{2}{3}\right) \times \left(-\dfrac{15}{8}\right) = +\left(\dfrac{2}{3} \times \dfrac{15}{8}\right) = +\dfrac{5}{4}$

3단계 | 정수의 곱셈 108쪽

01 −63 02 −36 03 0 04 ③ 05 ⑤ 06 −4

07 ④ 08 +182 09 ④

03 $(+12) \times (-5) \times (-1) \times 0 = 0$
아무리 많은 수, 큰 수가 곱해져 있어도 0이 곱해지면 계산 결과는 항상 0이다.

04 ① $(-3) \times (-4) = +(3 \times 4) = +12$
② $(+7) \times (-2) = -(7 \times 2) = -14$
③ $(-4) \times (-9) = +(4 \times 9) = +36$
④ $(-10) \times 0 = 0$
⑤ $(+5) \times (+6) = +(5 \times 6) = +30$
따라서 계산 결과가 가장 큰 것은 ③이다.

05 $(-6) \times (-3) = +(6 \times 3) = +18$이므로
⑤ $(+9) \times (+2) = +(9 \times 2) = +18$

06 7보다 −5만큼 큰 수 $a = 7 + (-5) = +2$
a보다 4만큼 작은 수
$b = a - 4 = (+2) - 4 = (+2) - (+4)$
$\quad = (+2) + (-4) = -2$
∴ $a \times b = (+2) \times (-2) = -(2 \times 2) = -4$

07 $(-2) \times (+7) \times (-5)$
$= (+7) \times (-2) \times (-5)$ ⎤ 곱셈의 교환법칙
$= (+7) \times \{(-2) \times (-5)\}$ ⎤ 곱셈의 결합법칙
$= (+7) \times (+10)$
$= +70$

08 🔼 해설 **꼭** 보기

세 수 이상의 곱셈은
❶ 먼저 부호를 결정한다.
 ⇨ 음수의 개수가 짝수 개이면 +, 홀수 개이면 −
❷ 각 수의 절댓값을 모두 곱하고 ❶에서 결정된 부호를 붙인다.
- -
(가) $(-2) \times (-3) \times (-4) = -(2 \times 3 \times 4)$
$\qquad\qquad\qquad\qquad = -24$
(나) $(-7) \times |-4| \times (-5) = \oplus (7 \times 4 \times 5)$
음수의 개수가 2개이므로 부호는 +
$\qquad\qquad\qquad\qquad = +140$
(다) $(-11) \times (-2) \times 3 = +(11 \times 2 \times 3)$
$\qquad\qquad\qquad\qquad = +66$
따라서 세 수를 모두 더하면
$(-24) + (+140) + (+66) = +182$

09 $a=3\times(-9)\times(-2)=+(3\times9\times2)=+54$
$b=-5\times11\times(-1)=+(5\times11\times1)=+55$
$\therefore b-a=(+55)-(+54)=1$

01 -8 02 $-\dfrac{35}{4}$ 03 $+\dfrac{1}{9}$ 04 ② 05 ③ 06 $-\dfrac{1}{4}$
07 ⑤ 08 ④

01 $(+12)\times\left(-\dfrac{2}{3}\right)=-\left(12\times\dfrac{2}{3}\right)=-8$

02 $(-7)\times(-2)\times\left(-\dfrac{5}{8}\right)=-\left(7\times2\times\dfrac{5}{8}\right)=-\dfrac{35}{4}$

03 $\left(-\dfrac{1}{6}\right)\times\left(-\dfrac{4}{9}\right)\times\dfrac{3}{2}=+\left(\dfrac{1}{6}\times\dfrac{4}{9}\times\dfrac{3}{2}\right)=+\dfrac{1}{9}$

04 ① $\left(-\dfrac{3}{7}\right)\times\left(-\dfrac{7}{2}\right)=+\left(\dfrac{3}{7}\times\dfrac{7}{2}\right)=+\dfrac{3}{2}$
② $(-6)\times\left(+\dfrac{5}{2}\right)=-\left(6\times\dfrac{5}{2}\right)=-15$
③ $\left(-\dfrac{1}{3}\right)\times\left(-\dfrac{6}{5}\right)=+\left(\dfrac{1}{3}\times\dfrac{6}{5}\right)=+\dfrac{2}{5}$
④ $\left(+\dfrac{2}{15}\right)\times\left(-\dfrac{3}{4}\right)=-\left(\dfrac{2}{15}\times\dfrac{3}{4}\right)=-\dfrac{1}{10}$
⑤ $\left(-\dfrac{3}{5}\right)\times0=0$
따라서 계산 결과가 가장 작은 것은 ②이다.

05 $a=\left(-\dfrac{13}{4}\right)\times\dfrac{6}{13}=-\left(\dfrac{13}{4}\times\dfrac{6}{13}\right)=-\dfrac{3}{2}$
$b=\left(-\dfrac{2}{5}\right)\times\left(-\dfrac{5}{6}\right)=+\left(\dfrac{2}{5}\times\dfrac{5}{6}\right)=+\dfrac{1}{3}$
$\therefore a\times b=\left(-\dfrac{3}{2}\right)\times\left(+\dfrac{1}{3}\right)=-\left(\dfrac{3}{2}\times\dfrac{1}{3}\right)=-\dfrac{1}{2}$

06 -3의 $-\dfrac{5}{6}$배인 수는
$a=(-3)\times\left(-\dfrac{5}{6}\right)=+\left(3\times\dfrac{5}{6}\right)=+\dfrac{5}{2}$
$\dfrac{2}{5}$보다 $-\dfrac{1}{2}$만큼 큰 수는
$b=\dfrac{2}{5}+\left(-\dfrac{1}{2}\right)=\dfrac{4}{10}+\left(-\dfrac{5}{10}\right)=-\dfrac{1}{10}$
$\therefore a\times b=\left(+\dfrac{5}{2}\right)\times\left(-\dfrac{1}{10}\right)=-\left(\dfrac{5}{2}\times\dfrac{1}{10}\right)=-\dfrac{1}{4}$

07 $A=\left(-\dfrac{7}{10}\right)\times\left(-\dfrac{5}{14}\right)\times\left(-\dfrac{8}{3}\right)$
$=-\left(\dfrac{7}{10}\times\dfrac{5}{14}\times\dfrac{8}{3}\right)=-\dfrac{2}{3}$
$B=21\times\left(-\dfrac{3}{7}\right)\times\left(+\dfrac{2}{3}\right)=-\left(21\times\dfrac{3}{7}\times\dfrac{2}{3}\right)=-6$
$\therefore A\times B=\left(-\dfrac{2}{3}\right)\times(-6)=+\left(\dfrac{2}{3}\times6\right)=+4$

08 🔼 해설 꼭 보기

음수의 개수가 10개로 짝수이므로 부호는 +이다. 그리고 바로 옆의 수끼리 분모, 분자가 약분되어 식이 간단해진다.
$\left(-\dfrac{1}{3}\right)\times\left(-\dfrac{3}{5}\right)\times\left(-\dfrac{5}{7}\right)\times\cdots\times\left(-\dfrac{19}{21}\right)$
$=\oplus\left(\dfrac{1}{\cancel{3}}\times\dfrac{\cancel{3}}{\cancel{5}}\times\dfrac{\cancel{5}}{7}\times\cdots\times\dfrac{19}{21}\right)$
$=+\dfrac{1}{21}$ → 음수의 개수가 짝수 개이므로 부호는 +

15 정수와 유리수의 나눗셈

1단계

01 $\dfrac{1}{2}$, $\dfrac{7}{16}$ 02 6, 12 03 8, $\dfrac{32}{15}$ 04 3, $\dfrac{6}{11}$
05 $\dfrac{7}{4}$, $\dfrac{7}{3}$ 06 $\dfrac{2}{11}$ 07 $\dfrac{4}{25}$ 08 72 09 20
10 $\dfrac{21}{2}$ 11 3 12 $\dfrac{7}{4}$ 13 $\dfrac{10}{9}$ 14 $\dfrac{5}{3}$ 15 $\dfrac{32}{5}$
16 72, $\dfrac{72}{10}$, $\dfrac{10}{9}$, 8 17 $\dfrac{9}{2}$ 18 3 19 $\dfrac{13}{10}$ 20 13

06 $\dfrac{6}{11}\div3=\dfrac{6}{11}\times\dfrac{1}{3}=\dfrac{2}{11}$

07 $\dfrac{8}{5}\div10=\dfrac{8}{5}\times\dfrac{1}{10}=\dfrac{4}{25}$

08 $9\div\dfrac{1}{8}=9\times8=72$

09 $16\div\dfrac{4}{5}=16\times\dfrac{5}{4}=20$

10 $12 \div \dfrac{8}{7} = 12 \times \dfrac{7}{8} = \dfrac{21}{2}$

11 $\dfrac{6}{5} \div \dfrac{2}{5} = \dfrac{6}{5} \times \dfrac{5}{2} = 3$

12 $\dfrac{7}{9} \div \dfrac{4}{9} = \dfrac{7}{9} \times \dfrac{9}{4} = \dfrac{7}{4}$

13 $\dfrac{5}{6} \div \dfrac{3}{4} = \dfrac{5}{6} \times \dfrac{4}{3} = \dfrac{10}{9}$

14 $\dfrac{1}{2} \div \dfrac{3}{10} = \dfrac{1}{2} \times \dfrac{10}{3} = \dfrac{5}{3}$

15 $\dfrac{8}{3} \div \dfrac{5}{12} = \dfrac{8}{3} \times \dfrac{12}{5} = \dfrac{32}{5}$

16 $7.2 \div 0.9 = \dfrac{\boxed{72}}{10} \div \dfrac{9}{10}$
$= \dfrac{\boxed{72}}{10} \times \dfrac{\boxed{10}}{\boxed{9}} = \boxed{8}$

17 $5.4 \div 1.2 = \dfrac{54}{10} \div \dfrac{12}{10}$
$= \dfrac{54}{10} \times \dfrac{10}{12} = \dfrac{9}{2}$

18 $0.48 \div 0.16 = \dfrac{48}{100} \div \dfrac{16}{100}$
$= \dfrac{48}{100} \times \dfrac{100}{16} = 3$

19 $3.77 \div 2.9 = \dfrac{377}{100} \div \dfrac{29}{10} = \dfrac{377}{100} \times \dfrac{10}{29} = \dfrac{13}{10}$

20 $41.6 \div 3.2 = \dfrac{416}{10} \div \dfrac{32}{10} = \dfrac{416}{10} \times \dfrac{10}{32} = 13$

112~113쪽

2단계

01 $+3$ 02 -3 03 $-, -5$ 04 $+, +6$

05 -8 06 $+24$ 07 $+70$ 08 -3 09 $-\dfrac{8}{9}$

10 $+2$ 11 $-\dfrac{4}{9}$ 12 $+\dfrac{8}{7}$ 13 ○ 14 ○

15 × 16 ×

05 $(-24) \div (+3) = -(24 \div 3) = -8$

06 $(-120) \div (-5) = +(120 \div 5) = +24$

07 $(+63) \div (+0.9) = (+63) \div \left(+\dfrac{9}{10}\right)$
$= (+63) \times \left(+\dfrac{10}{9}\right)$
$= +\left(63 \times \dfrac{10}{9}\right) = +70$

08 $(+1.8) \div (-0.6) = \left(+\dfrac{18}{10}\right) \div \left(-\dfrac{6}{10}\right)$
$= \left(+\dfrac{18}{10}\right) \times \left(-\dfrac{10}{6}\right)$
$= -\left(\dfrac{18}{10} \times \dfrac{10}{6}\right) = -3$

09 $\left(+\dfrac{4}{3}\right) \div \left(-\dfrac{3}{2}\right) = \left(+\dfrac{4}{3}\right) \times \left(-\dfrac{2}{3}\right)$
$= -\left(\dfrac{4}{3} \times \dfrac{2}{3}\right) = -\dfrac{8}{9}$

10 $\left(-\dfrac{8}{5}\right) \div \left(-\dfrac{4}{5}\right) = \left(-\dfrac{8}{5}\right) \times \left(-\dfrac{5}{4}\right)$
$= +\left(\dfrac{8}{5} \times \dfrac{5}{4}\right) = +2$

11 $\left(-\dfrac{5}{12}\right) \div \left(+\dfrac{15}{16}\right) = \left(-\dfrac{5}{12}\right) \times \left(+\dfrac{16}{15}\right)$
$= -\left(\dfrac{5}{12} \times \dfrac{16}{15}\right) = -\dfrac{4}{9}$

12 $\left(-\dfrac{6}{7}\right) \div \left(-\dfrac{3}{4}\right) = \left(-\dfrac{6}{7}\right) \times \left(-\dfrac{4}{3}\right)$
$= +\left(\dfrac{6}{7} \times \dfrac{4}{3}\right) = +\dfrac{8}{7}$

3단계 | 정수의 나눗셈　　114쪽

01 -4 02 $-\dfrac{15}{8}$ 03 $+7$ 04 0 05 $+\dfrac{1}{7}$ 06 $-\dfrac{1}{4}$

07 ④ 08 ① 09 ① 10 ④

01 $(+40) \div (-10) = -(40 \div 10) = -4$

02 $(-15) \div (+8) = -\left(15 \times \dfrac{1}{8}\right) = -\dfrac{15}{8}$

03 $(-49) \div (-7) = +(49 \div 7) = +7$

04 $0 \div (-9) = 0$

05 $+7$의 역수는 $+\dfrac{1}{7}$이다.

06 -4의 역수는 $-\dfrac{1}{4}$이다.

07 ④ $(-60) \div (-5) = +(60 \div 5) = +12$

①, ②, ③, ⑤의 계산 결과는 -12이다.

08 $a \times (-6) = -3$이므로

$a = (-3) \div (-6)$

$a = (-3) \times \left(-\dfrac{1}{6}\right) = +\left(3 \times \dfrac{1}{6}\right) = +\dfrac{1}{2}$

$b \div 3 = -2$이므로

$b \times \dfrac{1}{3} = -2$, $b = -2 \times 3 = -6$

$\therefore a \times b = \left(+\dfrac{1}{2}\right) \times (-6) = -\left(\dfrac{1}{2} \times 6\right) = -3$

09 -6의 역수는 $a = -\dfrac{1}{6}$, 9의 역수는 $b = \dfrac{1}{9}$이므로

$a \div b = \left(-\dfrac{1}{6}\right) \div \dfrac{1}{9} = \left(-\dfrac{1}{6}\right) \times 9 = -\dfrac{3}{2}$

10 ↑ 해설 꼭 보기

□ 안에 알맞은 수를 구하는 문제이다.
게다가 나눗셈이 두 번 연달아 나와서 당황스럽겠지만 푸는 방법은 간단하다. 나눗셈을 역수의 곱셈으로 고쳐서 풀면 된다.

• $A \times \square = B \Rightarrow \square = B \div A = \dfrac{B}{A}$

• $A \div \square = B \Rightarrow A \times \dfrac{1}{\square} = B$

$\dfrac{1}{\square} = B \div A = \dfrac{B}{A}$　　$\therefore \square = \dfrac{A}{B}$

$(-8) \div \square \div 2 = -\dfrac{1}{2}$에서 나눗셈을 모두 곱셈으로 고치면

$(-8) \times \dfrac{1}{\square} \times \dfrac{1}{2} = -\dfrac{1}{2}$

$\dfrac{1}{\square} \times (-8) \times \dfrac{1}{2} = -\dfrac{1}{2}$

$\dfrac{1}{\square} \times (-4) = -\dfrac{1}{2}$

$\dfrac{1}{\square} = \left(-\dfrac{1}{2}\right) \div (-4)$

$\dfrac{1}{\square} = \left(-\dfrac{1}{2}\right) \times \left(-\dfrac{1}{4}\right) = +\dfrac{1}{8}$

$\therefore \square = 8$

01 $-\dfrac{1}{6}$　　02 $-\dfrac{3}{4}$　　03 $-\dfrac{1}{5}$　　04 $+28$　　05 $-\dfrac{3}{5}$

06 ④, ⑤　　07 ②　　08 ②　　09 $+\dfrac{5}{2}$

01 $\left(-\dfrac{2}{9}\right) \div \left(+\dfrac{4}{3}\right) = \left(-\dfrac{2}{9}\right) \times \left(+\dfrac{3}{4}\right)$

$= -\left(\dfrac{2}{9} \times \dfrac{3}{4}\right) = -\dfrac{1}{6}$

02 $\left(-\dfrac{1}{2}\right) \div \dfrac{2}{3} = \left(-\dfrac{1}{2}\right) \times \dfrac{3}{2}$

$= -\left(\dfrac{1}{2} \times \dfrac{3}{2}\right) = -\dfrac{3}{4}$

03 $\left(+\dfrac{2}{5}\right) \div (-2) = \left(+\dfrac{2}{5}\right) \times \left(-\dfrac{1}{2}\right)$

$= -\left(\dfrac{2}{5} \times \dfrac{1}{2}\right) = -\dfrac{1}{5}$

04 $-16 \div \left(-\dfrac{4}{7}\right) = (-16) \times \left(-\dfrac{7}{4}\right)$

$= +\left(16 \times \dfrac{7}{4}\right) = +28$

05 $1.5 \div (-2.5) = \dfrac{15}{10} \div \left(-\dfrac{25}{10}\right) = \dfrac{15}{10} \times \left(-\dfrac{10}{25}\right)$

$= -\left(\dfrac{15}{10} \times \dfrac{10}{25}\right) = -\dfrac{3}{5}$

06 ④ -1.2를 분수로 바꾸면

$-1.2 = -\dfrac{12}{10} = -\dfrac{6}{5}$이므로

-1.2의 역수는 $-\dfrac{5}{6}$이다.

이때 역수의 부호는 바뀌지 않음에 주의한다.

⑤ -5의 역수는 $-\dfrac{1}{5}$이다.

07 $a = \left(+\dfrac{1}{3}\right) \div \left(-\dfrac{2}{5}\right)$

$= \left(+\dfrac{1}{3}\right) \times \left(-\dfrac{5}{2}\right) = -\left(\dfrac{1}{3} \times \dfrac{5}{2}\right) = -\dfrac{5}{6}$

$b = \left(-\dfrac{15}{4}\right) \div \left(-\dfrac{3}{2}\right)$

$= \left(-\dfrac{15}{4}\right) \times \left(-\dfrac{2}{3}\right) = +\left(\dfrac{15}{4} \times \dfrac{2}{3}\right) = +\dfrac{5}{2}$

$\therefore a \div b = \left(-\dfrac{5}{6}\right) \div \left(+\dfrac{5}{2}\right) = \left(-\dfrac{5}{6}\right) \times \left(+\dfrac{2}{5}\right)$

$= -\left(\dfrac{5}{6} \times \dfrac{2}{5}\right) = -\dfrac{1}{3}$

08 $-\dfrac{5}{8}$의 역수 $a=-\dfrac{8}{5}$, 8의 역수 $b=\dfrac{1}{8}$이므로

$a \times b = \left(-\dfrac{8}{5}\right) \times \dfrac{1}{8} = -\left(\dfrac{8}{5} \times \dfrac{1}{8}\right) = -\dfrac{1}{5}$

09 $-\dfrac{5}{7} \div \square \div 2 = -\dfrac{1}{7}$에서 나눗셈을 모두 곱셈으로 고

치면

$-\dfrac{5}{7} \times \dfrac{1}{\square} \times \dfrac{1}{2} = -\dfrac{1}{7}$

$\dfrac{1}{\square} \times \left(-\dfrac{5}{7}\right) \times \dfrac{1}{2} = -\dfrac{1}{7}$

$\dfrac{1}{\square} \times \left(-\dfrac{5}{14}\right) = -\dfrac{1}{7}$

$\dfrac{1}{\square} = \left(-\dfrac{1}{7}\right) \times \left(-\dfrac{14}{5}\right) = +\left(\dfrac{1}{7} \times \dfrac{14}{5}\right) = +\dfrac{2}{5}$

$\therefore \square = +\dfrac{5}{2}$

16 거듭제곱의 계산과 혼합 계산

116~119쪽

116~119쪽

2단계

01 $-$, -1 02 $+$, $+1$ 03 $+$, $+16$ 04 3, 3, -27

05 $+1$ 06 -1 07 -64 08 $+\dfrac{1}{4}$ 09 -16

10 -4 11 $+40$ 12 -36 13 $+\dfrac{1}{4}$ 14 $-\dfrac{3}{8}$

15 $+\dfrac{1}{3}$, $\dfrac{1}{3}$, $+8$ 16 $-\dfrac{1}{6}$, $-$, $\dfrac{1}{6}$, -2

17 $-\dfrac{5}{4}$, $-$, $\dfrac{5}{4}$, $-\dfrac{1}{2}$

07 $(-4)^3 = (-4) \times (-4) \times (-4)$

$= -(4 \times 4 \times 4)$

$= -64$

08 $\left(-\dfrac{1}{2}\right)^2 = \left(-\dfrac{1}{2}\right) \times \left(-\dfrac{1}{2}\right) = +\left(\dfrac{1}{2} \times \dfrac{1}{2}\right) = +\dfrac{1}{4}$

09 $-2^4 = -(2 \times 2 \times 2 \times 2) = -16$

10 $(-1)^{10} \times (-4) = (+1) \times (-4) = -(1 \times 4) = -4$

11 $(-2)^3 \times (-5) = (-8) \times (-5) = +(8 \times 5) = +40$

12 $-3^2 \times (-2)^2 = (-9) \times (+4) = -(9 \times 4) = -36$

13 $2^2 \times \left(-\dfrac{1}{4}\right)^2 = 4 \times \left(+\dfrac{1}{16}\right) = +\left(4 \times \dfrac{1}{16}\right) = +\dfrac{1}{4}$

14 $\left(-\dfrac{1}{3}\right)^2 \times \left(-\dfrac{3}{2}\right)^3 = \dfrac{1}{9} \times \left(-\dfrac{27}{8}\right)$

$= -\left(\dfrac{1}{9} \times \dfrac{27}{8}\right) = -\dfrac{3}{8}$

118~119쪽

118~119쪽

2단계

01 -10, -17 02 4, 4, 12

03 $-\dfrac{3}{10}$, $-\dfrac{3}{4}$, $-\dfrac{4}{3}$, $\dfrac{10}{3}$, $\dfrac{34}{3}$ 04 -22

05 -15 06 -46 07 33 08 9

09 -5, -20, -8, 분배

10 -14, -14, $-\dfrac{35}{2}$, $+4$, $-\dfrac{27}{2}$, 분배 11 3.6, 5, 25

12 2 13 10 14 -10 15 1100 16 -6

04 $(+2) - (-4) \times (-6)$

$= (+2) - (+24) = (+2) + (-24) = -22$

05 $(-20) + (-35) \div (-7)$

$= (-20) + (+5) = -15$

06 $12 \times (-5) - 42 \div (-3)$

$= 12 \times (-5) - (+42) \div (-3)$

$= (-60) - (-14) = (-60) + (+14) = -46$

07 $(-6)^2 + 24 \div (-8)$

$= (+36) + 24 \div (-8)$

$= (+36) + (-3) = 33$

08 $\left(-\dfrac{3}{4}\right) \div \left(-\dfrac{1}{2}\right)^2 - (-2)^3 \times \dfrac{3}{2}$

$= \left(-\dfrac{3}{4}\right) \div \left(+\dfrac{1}{4}\right) - (-8) \times \dfrac{3}{2}$

$= \left(-\dfrac{3}{4}\right) \times 4 - (-12) = (-3) + (+12) = 9$

12 $12 \times \left(\dfrac{1}{2} - \dfrac{1}{3}\right) = 12 \times \dfrac{1}{2} - 12 \times \dfrac{1}{3} = 6 - 4 = 2$

13 $(-45) \times \left(\dfrac{4}{9} - \dfrac{2}{3}\right)$

$= (-45) \times \dfrac{4}{9} + (-45) \times \left(-\dfrac{2}{3}\right)$

$= (-20) + 30 = 10$

14 $\left\{\left(-\dfrac{1}{6}\right)-\dfrac{1}{4}\right\}\times24=\left(-\dfrac{1}{6}\right)\times24+\left(-\dfrac{1}{4}\right)\times24$

$\qquad\qquad\qquad =(-4)+(-6)=-10$

15 $11\times83+11\times17=11\times(83+17)$

$\qquad\qquad\qquad\quad =11\times100=1100$

16 $(-8)\times0.6+(-2)\times0.6=\{(-8)+(-2)\}\times0.6$

$\qquad\qquad\qquad\qquad\qquad =(-10)\times0.6=-6$

3단계 | 거듭제곱의 계산　　120쪽

01 32　　02 64　　03 -54　　04 $-\dfrac{100}{9}$　　05 ③

06 ①, ⑤　　07 ③　　08 $-\dfrac{27}{10}$　　09 ④

01 $-(-2)^5=-(-32)=32$

02 $(-1)^9\times(-4)^3=(-1)\times(-64)=64$

03 $\left(-\dfrac{3}{2}\right)^3\times(-2)^4=\left(-\dfrac{27}{8}\right)\times(+16)=-54$

04 $-\left(-\dfrac{4}{3}\right)^2\times\left(-\dfrac{5}{2}\right)^2=-\dfrac{16}{9}\times\left(+\dfrac{25}{4}\right)=-\dfrac{100}{9}$

05 🔼 해설 꼭 보기

거듭제곱의 계산에서 양수의 거듭제곱은 항상 양수이고, 음수의 거듭제곱은 음수의 개수에 따라 부호가 결정된다는 것을 기억하자.
그리고 한 가지! $(-4)^2$과 -4^2의 차이를 확실하게 이해하면 거듭제곱 계산은 문제 없을 것이다.
$(-4)^2$은 -4를 두 번 곱한 것으로
$(-4)\times(-4)=+16$
-4^2은 4를 두 번 곱한 후 -1을 곱한 것이므로
$-(4\times4)=-16$

① $-(-4)^2=-\{(-4)\times(-4)\}=-(+16)=-16$
② $(-5)^2=(-5)\times(-5)=25$
③ $(-4)^3=(-4)\times(-4)\times(-4)=-64$
④ $-5^2=-(5\times5)=-25$

⑤ $-(-4)^3=-\{(-4)\times(-4)\times(-4)\}$
$\qquad\qquad =-(-64)=64$
따라서 가장 작은 수는 ③이다.

06 $\left(-\dfrac{3}{2}\right)^3=-\left(\dfrac{3}{2}\right)^3=-\dfrac{3^3}{2^3}=-\dfrac{27}{8}$

① $-\left(\dfrac{3}{2}\right)^3=-\left(\dfrac{3}{2}\times\dfrac{3}{2}\times\dfrac{3}{2}\right)=-\dfrac{27}{8}$

② $-\left(-\dfrac{3}{2}\right)^3=-\left\{\left(-\dfrac{3}{2}\right)\times\left(-\dfrac{3}{2}\right)\times\left(-\dfrac{3}{2}\right)\right\}$
$\qquad\qquad\qquad =-\left(-\dfrac{27}{8}\right)=\dfrac{27}{8}$

③ $\left(\dfrac{3}{2}\right)^3=\dfrac{3}{2}\times\dfrac{3}{2}\times\dfrac{3}{2}=\dfrac{27}{8}$

④ $-\dfrac{3}{2^3}=-\dfrac{3}{8}$

⑤ $-\dfrac{3^3}{2^3}=-\dfrac{27}{8}$

따라서 $\left(-\dfrac{3}{2}\right)^3$과 같은 수는 ①, ⑤이다.

07 ① $(-2)^4=2^4=16$
② $(-1)^{101}=-1\leftarrow$ -1을 101번, 즉 홀수 번 곱했으므로 음수
④ $\left(-\dfrac{1}{5}\right)^3=-\dfrac{1}{5^3}=-\dfrac{1}{125}$
⑤ $\left(-\dfrac{1}{3}\right)^4=\dfrac{1}{3^4}=+\dfrac{1}{81}$

08 $(-3)^3\times\left(-\dfrac{5}{4}\right)^2\times\left(\dfrac{2}{5}\right)^3$

$=(-27)\times\left(+\dfrac{25}{16}\right)\times\left(+\dfrac{8}{125}\right)$

$=-\dfrac{27}{10}$

09 🔼 해설 꼭 보기

$(-1)^n$은 지수 n이 짝수냐 홀수냐에 따라 $+1$ 또는 -1이 된다는 것을 기억하자.
$(-1)^{(짝수)}=+1$, $(-1)^{(홀수)}=-1$
$(-1)^{90}=+90$이 아니고 $(-1)^{90}=1$이다.
$(-1)^{99}=-99$가 아니고 $(-1)^{99}=-1$이다.

$-(-1)^{100}-(-1)^{101}+(-1)^{102}-(-1)^{103}$
$=-(+1)-(-1)+(+1)-(-1)$
$=(-1)+(+1)+(+1)+(+1)=2$

01 -5　　02 15　　03 $\dfrac{1}{2}$　　04 $\dfrac{17}{2}$　　05 ④

06 ㉥ → ㉡ → ㉣ → ㉢ → ㉤ → ㉠　　07 ④　　08 ①

01 $\left(-\dfrac{1}{3}\right)^2 \times (-3)^3 \div \dfrac{3}{5}$

　　$=\left(+\dfrac{1}{9}\right) \times (-27) \times \dfrac{5}{3} = -5$

02 $(-54) \div \left(-\dfrac{3}{2}\right)^2 \times \left(-\dfrac{5}{8}\right)$

　　$=(-54) \div \left(+\dfrac{9}{4}\right) \times \left(-\dfrac{5}{8}\right)$

　　$=(-54) \times \left(+\dfrac{4}{9}\right) \times \left(-\dfrac{5}{8}\right) = 15$

03 $4 - \left(\dfrac{5}{4} - \dfrac{3}{8}\right) \div \left(-\dfrac{1}{2}\right)^2$

　　$=4 - \left(\dfrac{5}{4} - \dfrac{3}{8}\right) \div \left(+\dfrac{1}{4}\right)$

　　$=4 - \left(\dfrac{5}{4} - \dfrac{3}{8}\right) \times 4$

　　$=4 - \dfrac{7}{8} \times 4$

　　$=4 - \dfrac{7}{2} = \dfrac{1}{2}$

04 $3 \times (-1)^3 - \left\{\dfrac{1}{2} - 3 - \left(-\dfrac{2}{5}\right) \div 2\right\} \times 5$

　　$=3 \times (-1) - \left\{\dfrac{1}{2} - 3 - \left(-\dfrac{2}{5}\right) \times \dfrac{1}{2}\right\} \times 5$

　　$=(-3) - \left\{\dfrac{1}{2} - 3 - \left(-\dfrac{1}{5}\right)\right\} \times 5$

　　$=(-3) - \left\{\left(-\dfrac{25}{10}\right) + \dfrac{2}{10}\right\} \times 5$

　　$=(-3) - \left(-\dfrac{23}{10}\right) \times 5 = (-3) + \dfrac{23}{2} = \dfrac{17}{2}$

05 ④ $(-2)^3 \div (-6)^2 \times \left(+\dfrac{3}{2}\right)^2$

　　$=(-8) \div 36 \times \dfrac{9}{4} = (-8) \times \dfrac{1}{36} \times \dfrac{9}{4} = -\dfrac{1}{2}$

06 🔼 해설 꼭 보기

덧셈, 뺄셈, 곱셈, 나눗셈의 혼합 계산의 순서는 다음과 같다.
① 거듭제곱이 있으면 거듭제곱을 먼저 계산한다.
② 괄호가 있으면 괄호 안을 먼저 계산한다.
　이때 () → { } → [] 순으로 계산한다.

③ 곱셈, 나눗셈을 순서대로 계산하고, 덧셈, 뺄셈을 계산한다.
위와 같은 순서로 계산을 하지만 교환법칙, 결합법칙, 분배법칙을 적절하게 이용하면 좀 더 계산을 편리하고 간단하게 할 수 있다.

㉥ → ㉡ → ㉣ → ㉢ → ㉤ → ㉠

07 🔼 해설 꼭 보기

같은 수가 곱해져 있는 두 식을 계산할 때 분배법칙을 이용하면 복잡한 계산이 간단해질 수 있다.
분배법칙을 이용해 괄호 풀기는 잘하지만 거꾸로 괄호 묶기는 어색하고 눈에 잘 들어오질 않아 분배법칙을 잘 이용하지 못하는 경우가 많다. 개념을 잘 기억해서 필요할 때 선택해서 사용하도록 하자.
분배법칙을 이용한 괄호 풀기
$11 \times (100 + 2) = 11 \times 100 + 11 \times 2$
　　　　　　　　$= 1100 + 22 = 1122$
분배법칙을 이용한 괄호 묶기
$11 \times 9.8 + 11 \times 0.2 = 11 \times (9.8 + 0.2)$
　　　　　　　　　$= 11 \times 10 = 110$
즉, 세 수 a, b, c에 대하여
$a \times (b + c) = a \times b + a \times c$
의 식은 성립하므로
$a \times b + a \times c = a \times (b + c)$
도 성립한다.

$(-3) \times (-24) + (-3) \times (-14)$
$=(-3) \times \{(-24) + (-14)\}$
$=(-3) \times (-38) = 114$
이므로 $a = -38$, $b = 114$
$\therefore a + b = (-38) + 114 = 76$

08 $a \times b = 9$이므로
　　$a \times (b + c) = a \times b + a \times c$
　　　　　　　　$= 9 + a \times c = -16$
　　$a \times c = (-16) - 9 = (-16) - (+9)$
　　　　　　$= (-16) + (-9) = -25$

01 -52　　02 $\dfrac{5}{8}$　　03 0.48　　04 $-\dfrac{1}{4}$　　05 $\dfrac{5}{8}$

06 -6　　07 $-\dfrac{4}{5}$　　08 $+1$　　09 -1　　10 -1

11 -25　　12 $\dfrac{32}{27}$　　13 $-\dfrac{10}{9}$　　14 $\dfrac{1}{4}$　　15 $-\dfrac{14}{15}$

16 2　　17 -2　　18 $-\dfrac{1}{2}$　　19 -6　　20 -12

21 $-\dfrac{7}{8}$　　22 1　　23 0　　24 $\dfrac{1}{6}$　　25 16

01 $(-4)\times(+13)=-(4\times13)=-52$

02 $\left(-\dfrac{5}{6}\right)\times\left(-\dfrac{3}{4}\right)=+\left(\dfrac{5}{6}\times\dfrac{3}{4}\right)=\dfrac{5}{8}$

03 $(-1.2)\times(-0.4)=+(1.2\times0.4)=0.48$

분수로 고쳐서 계산하면

$(-1.2)\times(-0.4)=\left(-\dfrac{12}{10}\right)\times\left(-\dfrac{4}{10}\right)$

$=+\dfrac{48}{100}=+0.48$

04 $\left(-\dfrac{5}{6}\right)\times\left(-\dfrac{3}{8}\right)\times\left(-\dfrac{4}{5}\right)=-\left(\dfrac{5}{6}\times\dfrac{3}{8}\times\dfrac{4}{5}\right)$

$=-\dfrac{1}{4}$

05 $\left(-\dfrac{5}{6}\right)\div\left(-\dfrac{4}{3}\right)=\left(-\dfrac{5}{6}\right)\times\left(-\dfrac{3}{4}\right)$

$=+\left(\dfrac{5}{6}\times\dfrac{3}{4}\right)=+\dfrac{5}{8}$

06 $(+4.8)\div(-0.8)=\left(+\dfrac{48}{10}\right)\div\left(-\dfrac{8}{10}\right)$

$=\left(+\dfrac{48}{10}\right)\times\left(-\dfrac{10}{8}\right)=-6$

07 $\dfrac{3}{2}\div\left(-\dfrac{3}{4}\right)\div\dfrac{5}{2}=\dfrac{3}{2}\times\left(-\dfrac{4}{3}\right)\times\dfrac{2}{5}=-\dfrac{4}{5}$

08 $(-1)^{20}=+1$

09 $(-1)^{101}=-1$

10 $-1^{100}=-1$

11 $(-1)^{7}\times(-5)^{2}=(-1)\times(+25)=-25$

12 $-2^{2}\times\left(-\dfrac{2}{3}\right)^{3}=-4\times\left(-\dfrac{8}{27}\right)$

$=+\left(4\times\dfrac{8}{27}\right)=+\dfrac{32}{27}$

13 $\left(-\dfrac{2}{3}\right)^{2}\div\left(-\dfrac{2}{5}\right)=\left(+\dfrac{4}{9}\right)\times\left(-\dfrac{5}{2}\right)=-\dfrac{10}{9}$

14 $\left(-\dfrac{1}{2}\right)^{5}\div\left(-\dfrac{1}{2}\right)^{3}=\left(-\dfrac{1}{32}\right)\div\left(-\dfrac{1}{8}\right)$

$=\left(-\dfrac{1}{32}\right)\times(-8)=\dfrac{1}{4}$

15 $\dfrac{7}{2}\times\left(-\dfrac{4}{9}\right)\div\dfrac{5}{3}=\dfrac{7}{2}\times\left(-\dfrac{4}{9}\right)\times\dfrac{3}{5}=-\dfrac{14}{15}$

16 $\left(-\dfrac{5}{6}\right)\div\dfrac{2}{3}\times\left(-\dfrac{8}{5}\right)$

$=\left(-\dfrac{5}{6}\right)\times\dfrac{3}{2}\times\left(-\dfrac{8}{5}\right)=2$

17 $(-2)^{3}\times3^{2}\div(-6)^{2}=(-8)\times9\div(+36)$

$=(-72)\times\dfrac{1}{36}=-2$

18 $(-2)^{4}\div\dfrac{32}{3}\times(-3)\times\dfrac{1}{9}$

$=(+16)\times\dfrac{3}{32}\times(-3)\times\dfrac{1}{9}=-\dfrac{1}{2}$

19 $\{6-(-8)\}\div7-2\times4$

$=14\div7-2\times4=2-8=-6$

20 $7\times(-2)-4\div(-2)^{2}-(-3)$

$=(-14)-4\div(+4)+3$

$=(-14)-4\times\dfrac{1}{4}+3$

$=(-14)-1+3=-12$

21 $\left(+\dfrac{21}{8}\right)\div(-3)=\left(+\dfrac{21}{8}\right)\times\left(-\dfrac{1}{3}\right)=-\dfrac{7}{8}$

22 $-(-1)^{101}=-(-1)=1$

23 $(-3)\times(-2)^{3}\div12-(-2)^{2}\div2$

$=(-3)\times(-8)\times\dfrac{1}{12}-(+4)\times\dfrac{1}{2}$

$=(+2)-(+2)=0$

24 $\left(-\dfrac{3}{10}\right)\div\left(-\dfrac{3}{2}\right)^{2}-\dfrac{1}{6}\times\left(-\dfrac{9}{5}\right)$

$=\left(-\dfrac{3}{10}\right)\div\left(+\dfrac{9}{4}\right)-\dfrac{1}{6}\times\left(-\dfrac{9}{5}\right)$

$=\left(-\dfrac{3}{10}\right)\times\left(+\dfrac{4}{9}\right)-\dfrac{1}{6}\times\left(-\dfrac{9}{5}\right)$

$$=\left(-\frac{2}{15}\right)-\left(-\frac{3}{10}\right)=\left(-\frac{2}{15}\right)+\left(+\frac{3}{10}\right)$$
$$=\left(-\frac{4}{30}\right)+\left(+\frac{9}{30}\right)=\frac{5}{30}=\frac{1}{6}$$

25 $\left(-\frac{1}{4}\right)\div\left(-\frac{1}{2}\right)^3+(-6)\times\left\{\left(-\frac{1}{3}\right)+(-2)\right\}$
$$=\left(-\frac{1}{4}\right)\div\left(-\frac{1}{8}\right)+(-6)\times\left(-\frac{7}{3}\right)$$
$$=\left(-\frac{1}{4}\right)\times(-8)+(-6)\times\left(-\frac{7}{3}\right)$$
$$=(+2)+(+14)=16$$

또 풀기 124~125쪽

01 ④　　02 9　　03 ④　　04 $\frac{5}{6}$

친구의 **구멍 문제**　A (1) 36 (2) 540　　B 풀이 참조

01 $-1.2=-\frac{12}{10}=-\frac{6}{5}$이므로 -1.2의 역수는 $-\frac{5}{6}$이다.

a와의 곱이 $-\frac{25}{6}$이므로

$$\left(-\frac{5}{6}\right)\times a=-\frac{25}{6}$$

$$\therefore a=\left(-\frac{25}{6}\right)\div\left(-\frac{5}{6}\right)$$
$$=\left(-\frac{25}{6}\right)\times\left(-\frac{6}{5}\right)$$
$$=+\left(\frac{25}{6}\times\frac{6}{5}\right)=5$$

02 $(-1)^5=-1$, $-2^4=-16$, $4^2=16$,
$-(-3)^2=-(+9)=-9$, $(-5)^2=+25$이므로
가장 큰 수는 $a=+25$, 가장 작은 수는 $b=-16$이다.
$$\therefore a+b=(+25)+(-16)=9$$

03 ① $\left(+\frac{9}{4}\right)\times\left(-\frac{2}{27}\right)\div\frac{5}{3}$
$$=\left(+\frac{9}{4}\right)\times\left(-\frac{2}{27}\right)\times\frac{3}{5}=-\frac{1}{10}$$
② $(-20)\times\left(+\frac{5}{8}\right)\div(-5)^2$
$$=(-20)\times\left(+\frac{5}{8}\right)\times\frac{1}{25}=-\frac{1}{2}$$
③ $(-6)\div\left(-\frac{1}{2}\right)^2\times\left(-\frac{2}{3}\right)$
$$=(-6)\times4\times\left(-\frac{2}{3}\right)=16$$

④ $\left(-\frac{4}{5}\right)\div\frac{7}{12}\times\left(-\frac{7}{4}\right)$
$$=\left(-\frac{4}{5}\right)\times\frac{12}{7}\times\left(-\frac{7}{4}\right)=\frac{12}{5}$$
⑤ $(-2)^4\div\left(+\frac{16}{5}\right)\times\left(-\frac{1}{2}\right)^3$
$$=(+16)\times\left(+\frac{5}{16}\right)\times\left(-\frac{1}{8}\right)=-\frac{5}{8}$$
따라서 계산 결과가 옳지 않은 것은 ④이다.

04 $\{(-2)^3+(-3)\}\div\frac{11}{5}-7\times\left(-\frac{5}{6}\right)$
$$=\{(-8)+(-3)\}\times\frac{5}{11}-7\times\left(-\frac{5}{6}\right)$$
$$=(-11)\times\frac{5}{11}+\frac{35}{6}=(-5)+\frac{35}{6}$$
$$=\left(-\frac{30}{6}\right)+\frac{35}{6}=\frac{5}{6}$$

친구의 **구멍 문제**

A (1) $3\times(5+7)=3\times5+3\times7=15+21=36$
(2) $(+12)\times(+45)=(+12)\times(40+5)$
$$=12\times40+12\times5$$
$$=480+60=540$$

친구가 틀린 이유는 '분배법칙'을 제대로 이해하지 못하고 결합법칙과 분배법칙을 혼용하여 사용하였다. 세 수에 대하여 성립하는 분배법칙, 결합법칙을 구별하지 못하는 친구가 많은데 결합법칙은 연산이 같은 종류일 때 사용되고, 분배법칙은 연산이 다른 종류일 때 사용된다는 것을 기억하면 헷갈리지 않을 것이다.
분배법칙: $a\times(b+c)=a\times b+a\times c$
결합법칙: $(a\times b)\times c=a\times(b\times c)$

B (1) 나눗셈을 덧셈보다 먼저 계산해야 한다.
$$3+(-8)\div2=3+(-4)=-1$$
(2) 거듭제곱을 먼저 계산하고, 곱셈을 뺄셈보다 먼저 계산한다.
$$\left(-\frac{1}{2}\right)^3\times4-2^2=\left(-\frac{1}{8}\right)\times4-4$$
$$=\left(-\frac{1}{2}\right)-4=-\frac{9}{2}$$

친구가 틀린 이유는 (1) 곱셈, 나눗셈, 덧셈, 뺄셈이 섞여 있을 때에는 앞에서부터 계산하는 것이 아니라 곱셈, 나눗셈을 먼저 계산하고 덧셈을 해야 하는데, 앞에서부터 덧셈을 하고 나눗셈을 계산했기 때문에 틀렸다.
(2) 거듭제곱은 먼저 계산하였으나 곱셈보다 뒤에 있는 뺄셈을 먼저 계산하였기 때문에 틀렸다. 항상 곱셈, 나눗셈을 덧셈, 뺄셈보다 먼저 계산한다는 것을 명심하자.

17 문자를 사용한 식

128~129쪽

1단계

01 2, 5 02 4 03 4 04 5, 5 05 6 06 6, 5

07 2, 5 08 $500 \times 4 = 2000$(원)

09 $300 \times 7 + 800 \times 4 = 5300$(원)

10 $\dfrac{30}{200} \times 100 = 15(\%)$ 11 $\dfrac{8}{100} \times 200 = 16\,(\text{g})$

12 $1000 \times \left(1 - \dfrac{20}{100}\right) = 800$(원)

13 $6000 \times \left(1 - \dfrac{30}{100}\right) = 4200$(원)

14 $1000 - \left\{900 \times \left(1 - \dfrac{10}{100}\right)\right\} = 190$(원)

15 $2000 - \left\{1500 \times \left(1 - \dfrac{20}{100}\right)\right\} = 800$(원)

14 (거스름돈)=(지불 금액)−(물건 값)이므로 정가가 900원인 공책의 10 % 할인된 가격은

$$900 \times \left(1 - \dfrac{10}{100}\right) = 900 \times \dfrac{90}{100} = 810(\text{원})$$

따라서 거스름돈은

$1000 - 810 = 190$(원)

15 정가가 1500원인 사인펜의 20 % 할인된 가격은

$$1500 \times \left(1 - \dfrac{20}{100}\right) = 1500 \times \dfrac{80}{100} = 1200(\text{원})$$

따라서 거스름돈은

$2000 - 1200 = 800$(원)

130~131쪽

2단계

01 $3a$ 02 $5x$ 03 x 04 $3ab$ 05 a^2b^2

06 $\dfrac{1}{2}a^2b^2$ 07 $-a$ 08 $-5x$ 09 $0.1x$

10 $-ab$ 11 ab 12 $-abc$ 13 $\dfrac{5}{a}$ 14 $\dfrac{x}{2}$

15 $\dfrac{x}{y}$ 16 $-\dfrac{a}{5}$ 17 $-\dfrac{5}{b}$ 18 $\dfrac{1}{x}$ 19 $-x$

20 $\dfrac{x+y}{2}$ 21 $\dfrac{1}{2x-3y}$ 22 $\dfrac{a-b}{y}$ 23 $\dfrac{x}{yz}$

24 $\dfrac{2a}{5b}$

23 $x \div y \div z = x \times \dfrac{1}{y} \times \dfrac{1}{z} = \dfrac{x}{yz}$

24 $2a \div b \div 5 = 2a \times \dfrac{1}{b} \times \dfrac{1}{5} = \dfrac{2a}{5b}$

3단계 | 곱셈 기호와 나눗셈 기호의 생략 132쪽

01 $-2xy$ 02 $0.1x^2y^2$ 03 $-0.1xy$ 04 $\dfrac{ab}{c}$

05 $-\dfrac{5}{xy}$ 06 $\dfrac{7}{2x+y}$ 07 $\dfrac{3a}{b}$ 08 $9xy$ 09 $-xy$

10 $-3a+2b$ 11 ③ 12 ④ 13 ②, ③

07 $a \div b \times 3 = a \times \dfrac{1}{b} \times 3 = \dfrac{3a}{b}$

08 $x \div \dfrac{1}{3} \times y \div \dfrac{1}{3} = x \times 3 \times y \times 3 = 9xy$

09 $x \div (-1) \times y = x \times \dfrac{1}{-1} \times y = -xy$

10 $a \div \left(-\dfrac{1}{3}\right) + b \times 2 = a \times (-3) + b \times 2$
$$= -3a+2b$$

11 ③ $a \times b \div 3 \times c = a \times b \times \dfrac{1}{3} \times c = \dfrac{abc}{3}$

12 ① $a \times a \times b \times b \div 10 = \dfrac{a^2b^2}{10}$

② $(-1) \div (x-y) \times 5 = (-1) \times \dfrac{1}{x-y} \times 5$
$$= -\dfrac{5}{x-y}$$

③ $(x-y) \div 10 \times z = (x-y) \times \dfrac{1}{10} \times z = \dfrac{(x-y)z}{10}$

⑤ $3 \div x \div y \times z = 3 \times \dfrac{1}{x} \times \dfrac{1}{y} \times z = \dfrac{3z}{xy}$

13 (↑ 해설 꼭 보기)

① $a \div b \times c \div d = a \times \dfrac{1}{b} \times c \times \dfrac{1}{d} = \dfrac{ac}{bd}$

② $a \div c \times b \div d = a \times \dfrac{1}{c} \times b \times \dfrac{1}{d} = \dfrac{ab}{cd}$

③ $a \times b \div c \div d = a \times b \times \dfrac{1}{c} \times \dfrac{1}{d} = \dfrac{ab}{cd}$

④ $a \div d \times c \div b = a \times \dfrac{1}{d} \times c \times \dfrac{1}{b} = \dfrac{ac}{bd}$

⑤ $a \times b \div d \times c = a \times b \times \dfrac{1}{d} \times c = \dfrac{abc}{d}$

01 $700x$원　　02 $(500x+300y)$원　　03 $(1000-300x)$원

04 ab　　05 $\dfrac{1}{2}ah$ 또는 $\dfrac{ah}{2}$　　06 $\dfrac{1}{2}(a+b)h$ 또는 $\dfrac{(a+b)h}{2}$

07 $(10000-100a)$원　　08 $\dfrac{4}{5}a$원　　09 $\dfrac{1}{2}x\,\%$　　10 $3x\,$g

11 ③, ④

07~10 ⬆ 해설 꼭 보기

자주 나오는 공식은 문제를 풀 때 바로 톡 튀어나올 수 있도록 외워두자.

(1) (정가에서 $a\%$ 할인한 판매 가격)
$$=(정가)\times\left(1-\dfrac{a}{100}\right)(원)$$

(2) (소금물의 농도)$=\dfrac{(소금의\ 양)}{(소금물의\ 양)}\times100(\%)$

(3) (소금의 양)$=\dfrac{(소금물의\ 농도)}{100}\times(소금물의\ 양)$

07 $10000\times\left(1-\dfrac{a}{100}\right)=10000-100a$(원)

08 (a원짜리 물건을 20% 할인한 판매 가격)
$$=a\times\left(1-\dfrac{20}{100}\right)$$
$$=a\times\dfrac{4}{5}=\dfrac{4}{5}a(원)$$

09 (소금물의 농도)$=\dfrac{x}{200}\times100=\dfrac{1}{2}x(\%)$

10 (소금의 양)$=\dfrac{x}{100}\times300=3x$(g)

11 ③ (소금의 양)$=\dfrac{x}{100}\times70=\dfrac{7}{10}x$(g)

　④ (정사각형의 둘레의 길이)$=4\times a=4a$
　　a^2은 정사각형의 넓이이다.

18 식의 값

134~135쪽

01 9　02 13　03 -6　04 -17　05 10　06 2
07 1　08 6　09 14　10 13　11 -4　12 5
13 11　14 5　15 -3　16 -4　17 -8　18 5
19 2　20 -2

08 분모에 분수를 대입할 때는 생략된 나눗셈 기호 \div를 쓰고 분수를 대입한 다음 역수의 곱셈으로 바꾸어야 한다.
$$\dfrac{3}{x}=3\div x=3\div\dfrac{1}{2}=3\times2=6$$

09 $\dfrac{7}{x}=7\div x=7\div\dfrac{1}{2}=7\times2=14$

10 $\dfrac{5}{x}+3=5\div x+3=5\div\dfrac{1}{2}+3=5\times2+3=13$

11 $3x+2=3\times(-2)+2=-4$

12 $-x+3=-1\times(-2)+3=5$

13 $5-3x=5-3\times(-2)=11$

14 $x^2+1=(-2)^2+1=4+1=5$

15 $-x^2+1=-(-2)^2+1=-4+1=-3$

16 $2x+y=2\times(-3)+2=-4$

17 $2x-y=2\times(-3)-2=-8$

18 $x^2-y^2=(-3)^2-2^2=9-4=5$

19 $\dfrac{9}{x^2}+\dfrac{4}{y^2}=\dfrac{9}{(-3)^2}+\dfrac{4}{2^2}$
$$=\dfrac{9}{9}+\dfrac{4}{4}=1+1=2$$

20 $\dfrac{1}{3}xy=\dfrac{1}{3}\times(-3)\times2=-2$

01 -4 02 1 03 -23 04 ⑤ 05 ④ 06 ③

07 ㉡ 08 349 m

- -

01 $\dfrac{2}{3}x-y=\dfrac{2}{3}\times(-3)-2=-2-2=-4$

02 $\dfrac{y}{x}+2x=\dfrac{-3}{-1}+2\times(-1)=3-2=1$

03 $-5x^2-3y^2=-5\times(-2)^2-3\times1^2$
$\qquad\qquad\quad=-20-3=-23$

04 $-a^3-a^2=-(-2)^3-(-2)^2$
$\qquad\qquad=-(-8)-4=8-4=4$

05 $x=-1$, $y=2$일 때
$x^2-\dfrac{1}{xy}=(-1)^2-\dfrac{1}{(-1)\times2}$
$\qquad\qquad=1-\left(-\dfrac{1}{2}\right)=1+\dfrac{1}{2}=\dfrac{3}{2}$

06 ⬆해설 꼭 보기

식의 값이란 문자에 수를 대입하여 계산한 값이며, 음수를 문자에 대입할 때는 반드시 괄호를 사용해야 한다.

① $-a+b=-(-1)+1=2$
② $a^2+b^2=(-1)^2+1^2=2$
③ $a-2b=-1-2\times1=-3$
④ $3a^2-b=3\times(-1)^2-1=3-1=2$
⑤ $a+3b=-1+3\times1=2$
따라서 나머지 넷과 다른 하나는 ③이다.

07 ㉠ $x^3+y=(-2)^3+3=-8+3=-5$
 ㉡ $-x+y^2=-(-2)+3^2=2+9=11$
 ㉢ $x^2-y^2=(-2)^2-3^2=4-9=-5$
따라서 식의 값이 가장 큰 것은 ㉡이다.

08 ⬆해설 꼭 보기

식 $0.6x+331$에 $x=30$을 대입하면

$0.6\times30+331=18+331=349\,(m)$
따라서 기온이 30℃일 때, 소리가 1초 동안 이동한 거리는 349 m이다.

01 2 02 0 03 $\dfrac{5}{36}$ 04 ㉠ 05 ② 06 -1 07 ④

08 $(4x+6y-xy)\,m^2$ 09 14 m^2

- -

01 $x=\dfrac{1}{2}$, $y=\dfrac{1}{3}$일 때
$2x+3y=2\times\dfrac{1}{2}+3\times\dfrac{1}{3}=2$

02 $x=-\dfrac{1}{2}$, $y=\dfrac{1}{3}$일 때
$-2x-3y=(-2)\times\left(-\dfrac{1}{2}\right)-3\times\dfrac{1}{3}=1-1=0$

03 $x=-\dfrac{1}{2}$, $y=-\dfrac{1}{3}$일 때
$x^2-y^2=\left(-\dfrac{1}{2}\right)^2-\left(-\dfrac{1}{3}\right)^2$
$\qquad\quad=\dfrac{1}{4}-\dfrac{1}{9}$
$\qquad\quad=\dfrac{9}{36}-\dfrac{4}{36}=\dfrac{5}{36}$

04 ㉠ $a^3=\left(-\dfrac{1}{2}\right)^3=-\dfrac{1}{8}$
 ㉡ $a^2-a=\left(-\dfrac{1}{2}\right)^2-\left(-\dfrac{1}{2}\right)=\dfrac{1}{4}+\dfrac{1}{2}=\dfrac{3}{4}$
 ㉢ $-\dfrac{2}{a}=(-2)\div a=(-2)\div\left(-\dfrac{1}{2}\right)$
$\qquad\quad=(-2)\times(-2)=4$
따라서 식의 값이 가장 작은 것은 ㉠이다.

05 $x=\dfrac{2}{3}$, $y=\dfrac{1}{2}$일 때
$xy+\dfrac{2}{x}=xy+2\div x$
$\qquad\quad=\dfrac{2}{3}\times\dfrac{1}{2}+2\div\dfrac{2}{3}$
$\qquad\quad=\dfrac{1}{3}+2\times\dfrac{3}{2}$
$\qquad\quad=\dfrac{1}{3}+3=\dfrac{10}{3}$

06 $-\dfrac{1}{x}-\dfrac{1}{y}=-1\div x-1\div y$

$\qquad\qquad =-1\div\left(-\dfrac{1}{2}\right)-1\div\dfrac{1}{3}$

$\qquad\qquad =-1\times(-2)-1\times 3$

$\qquad\qquad =2-3=-1$

07 ① $-2a-\dfrac{b}{2}=-2\times(-2)-\dfrac{1}{2}\div 2$

$\qquad\qquad\quad =4-\dfrac{1}{2}\times\dfrac{1}{2}=4-\dfrac{1}{4}=\dfrac{15}{4}$

② $a^2-b^2=(-2)^2-\left(\dfrac{1}{2}\right)^2=4-\dfrac{1}{4}=\dfrac{15}{4}$

③ $-2a-b^2=-2\times(-2)-\left(\dfrac{1}{2}\right)^2=4-\dfrac{1}{4}=\dfrac{15}{4}$

④ $-\dfrac{1}{a}+6b=(-1)\div(-2)+6\times\dfrac{1}{2}$

$\qquad\qquad\quad =(-1)\times\left(-\dfrac{1}{2}\right)+3=\dfrac{1}{2}+3=\dfrac{7}{2}$

⑤ $4-\dfrac{1}{2}b=4-\dfrac{1}{2}\times\dfrac{1}{2}=4-\dfrac{1}{4}=\dfrac{15}{4}$

따라서 식의 값이 나머지 넷과 다른 하나는 ④이다.

08 도로의 넓이는 두 직선 도로의 넓이의 합에서 두 직선 도로가 만나는 공통 부분의 넓이를 뺀 것과 같다.

가로의 직선 도로의 넓이는 $6\times y=6y\,(\text{m}^2)$

세로의 직선 도로의 넓이는 $x\times 4=4x\,(\text{m}^2)$

두 도로가 만나는 부분의 넓이는 $x\times y=xy\,(\text{m}^2)$

따라서 도로의 넓이는 $(4x+6y-xy)\,\text{m}^2$이다.

09 $4x+6y-xy$에 $x=2,\ y=\dfrac{3}{2}$을 대입하면

$4x+6y-xy=4\times 2+6\times\dfrac{3}{2}-2\times\dfrac{3}{2}$

$\qquad\qquad\quad =8+9-3=14$

따라서 구하는 도로의 넓이는 $14\,\text{m}^2$이다.

한 번 더 연산 연습 138~139쪽

01 6　02 5　03 2　04 −11　05 11　06 $\dfrac{3}{2}$

07 −2　08 1　09 −6　10 −3　11 6　12 1

13 11　14 $-\dfrac{3}{2}$　15 −2　16 9　17 −2　18 −1

19 0　20 0　21 0　22 −1　23 0　24 1　25 −4

26 4　27 −4　28 4　29 $\dfrac{4}{3}$　30 $-\dfrac{1}{4}$

- - - - - - - - - - - - - - - - - -

25 $x+y=(-2)+(-2)=-4$

26 $-x-y=-(-2)-(-2)=2+2=4$

27 $x^2+y^3=(-2)^2+(-2)^3=4-8=-4$

28 $-x^3-y^2=-(-2)^3-(-2)^2$

$\qquad\qquad\quad =-(-8)-4=8-4=4$

29 $\dfrac{1}{3}xy=\dfrac{1}{3}\times(-2)\times(-2)=\dfrac{4}{3}$

30 $-\dfrac{1}{xy}=-\dfrac{1}{(-2)\times(-2)}=-\dfrac{1}{4}$

또 풀기 140~141쪽

01 ①, ⑤　02 (1) $\dfrac{x}{5}$ %　(2) $\dfrac{x}{10}$ g

03 (1) $\dfrac{1}{4}$　(2) $-\dfrac{1}{4}$　(3) -2　(4) 2　04 (1) -5　(2) 5

친구의 구멍 문제　A $\dfrac{3xy}{z}$　B -2

- -

01 ① $b\times 1\times a\times 1=ab$

⑤ $-0.1\div a=-0.1\times\dfrac{1}{a}=-\dfrac{0.1}{a}$

02 (1) (소금물의 농도)$=\dfrac{x}{500}\times 100=\dfrac{x}{5}\,(\%)$

(2) (소금의 양)$=\dfrac{10}{100}\times x=\dfrac{x}{10}\,(\text{g})$

03 (1) $a^2=\left(-\dfrac{1}{2}\right)^2=\dfrac{1}{4}$

(2) $-a^2=-\left(-\dfrac{1}{2}\right)^2=-\dfrac{1}{4}$

(3) $\dfrac{1}{a}=1\div a=1\div\left(-\dfrac{1}{2}\right)=1\times(-2)=-2$

(4) $-\dfrac{1}{a}=-1\div a=-1\div\left(-\dfrac{1}{2}\right)$

$\qquad\qquad =-1\times(-2)=2$

04 (1) $\dfrac{1}{x}+\dfrac{1}{y}=1\div x+1\div y=1\div\left(-\dfrac{1}{2}\right)+1\div\left(-\dfrac{1}{3}\right)$

$\qquad\qquad =1\times(-2)+1\times(-3)=-5$

(2) $-\dfrac{1}{x}-\dfrac{1}{y}=-1\div x-1\div y$

$\qquad\qquad\quad =-1\div\left(-\dfrac{1}{2}\right)-1\div\left(-\dfrac{1}{3}\right)$

$\qquad\qquad\quad =-1\times(-2)-1\times(-3)$

$\qquad\qquad\quad =2+3=5$

A 곱셈과 나눗셈의 혼합 계산에서는 나눗셈은 역수의 곱셈으로 고쳐 앞에서부터 순서대로 계산한다.

$(x \times y) \div z = \dfrac{xy}{z}$ 이고, 3을 곱하면

$(x \times y) \div z \times 3 = \dfrac{xy}{z} \times 3 = \dfrac{3xy}{z}$

<u>친구가 틀린 이유는</u> 곱셈과 나눗셈의 혼합 계산에서 나눗셈은 역수의 곱셈으로 고쳤다. 그러나 앞에서부터 차례로 계산해야 하는데 뒤에 있는 $z \times 3 = 3z$를 먼저 계산하고 나서 나눗셈을 역수의 곱셈으로 고쳤다.

B 음수를 대입할 때는 괄호를 한 후 넣어야 계산 실수를 하지 않는다.

$-a^2 - a = -(-2)^2 - (-2)$
$\qquad\qquad = -4 + 2 = -2$

<u>친구가 틀린 이유는</u> $a = -2$일 때, $-a^2$과 $(-a)^2$의 계산을 헷갈렸기 때문이다.

$-a^2 = -(-2)^2 = -4$
$(-a)^2 = \{-(-2)\}^2 = 4$

많은 친구들이 실수하는 내용이니 계산할 때 주의해야 한다.

19 다항식, 단항식, 일차식

142~143쪽

2단계

01 $2x$, 3　02 $2x$, $3y$, 1　03 $-3x$, $-2y$

04 $\dfrac{1}{2}x$, $\dfrac{1}{3}y$　05 $-a^2$, $-b^2$　06 3, 2　07 4, -3

08 $-\dfrac{2}{5}$, $\dfrac{1}{2}$　09 $\dfrac{1}{2}$, $-\dfrac{1}{2}$　10 1　11 1　12 1

13 2　14 2　15 ○　16 ×　17 ×　18 ○　19 ×

13 $4x^2 + 3x + 6$에서 차수가 가장 큰 항은 $4x^2$이고 그 차수가 2이므로 $4x^2 + 3x + 6$의 차수는 2이다.

14 $-y + y^2 - 1$에서 차수가 가장 큰 항은 y^2이고 그 차수가 2이므로 $-y + y^2 - 1$의 차수는 2이다.

17 $0 \times x - 5 = -5$이므로 일차식이 아니다.

19 $\dfrac{3}{x}$은 문자 x가 분모에 있으므로 다항식이 아니다.

항이란 수 또는 문자의 곱으로만 이루어진 식이다. 그런데 $\dfrac{3}{x} = 3 \div x$로 수 또는 문자의 곱으로만 이루어져 있지 않으므로 다항식이 아니다. 즉, 일차식도 아니다.

3단계 | 다항식 　144쪽

01 풀이 참조　02 ③, ⑤　03 ④　04 $\dfrac{4}{3}$　05 $\dfrac{9}{2}$

06 $-\dfrac{2}{3}$

01

다항식	$2x^2 + 5x - 3$	$\dfrac{x}{3} - 5$
항	$2x^2$, $5x$, -3	$\dfrac{x}{3}$, -5
상수항	-3	-5
x의 계수	5	$\dfrac{1}{3}$

02 ① 항은 $3x^2$, $-2x$, 3으로 3개이다.
　② 상수항은 수로만 이루어진 항으로 3이다.
　③ x의 계수는 -2이다.
　④ x^2의 계수는 3이다.
　⑤ 다항식의 차수는 차수가 가장 큰 항의 차수이므로 2이다.

03 ④ y의 계수는 $-\dfrac{1}{3}$이다.

04 $\dfrac{2}{3}x^2 + \dfrac{3}{2}x + 6$에서

x^2의 계수는 $a = \dfrac{2}{3}$, x의 계수는 $b = \dfrac{3}{2}$, 상수항은 $c = 6$이므로

$2a - 4b + c = 2 \times \dfrac{2}{3} - 4 \times \dfrac{3}{2} + 6 = \dfrac{4}{3}$

05 $-5x^2 + \dfrac{x}{2} - 7$에서

x^2의 계수는 $a = -5$, x의 계수는 $b = \dfrac{1}{2}$이므로

$-a - b = -(-5) - \dfrac{1}{2} = 5 - \dfrac{1}{2} = \dfrac{9}{2}$

06 $-\dfrac{x}{3}+\dfrac{y}{3}$ 에서

x의 계수는 $a=-\dfrac{1}{3}$, y의 계수는 $b=\dfrac{1}{3}$이므로

$a-b=-\dfrac{1}{3}-\dfrac{1}{3}=-\dfrac{2}{3}$

3단계 \| 일차식	145쪽

01 풀이 참조　　02 ②, ④　　03 ④　　04 ①, ②　　05 ④, ⑤
06 ②

- -

01

다항식	$-\dfrac{2}{3}x^2+x+1$	$-\dfrac{3}{2}x-1$
x의 계수	1	$-\dfrac{3}{2}$
다항식의 차수	2	1
일차식 (○/×)	×	○

02 ② ㉡의 차수는 1이고, 7은 a의 계수이다.

④ ㉠은 차수가 가장 큰 항인 a^2의 차수가 2이므로 차수가 2인 다항식이다.

03 ④ $2b^2+1$은 차수가 2인 다항식이다.

04　↑해설 꼭 보기

> ① $3x+2$는 x의 차수가 1인 일차식이다.
>
> ② $\dfrac{1}{2}-3y$는 y의 차수가 1인 일차식이다.
>
> ③ $3-\dfrac{2}{x}$에서 $\dfrac{2}{x}=2\div x$이므로 수나 문자의 곱으로 이루어져 있지 않다. 따라서 $3-\dfrac{2}{x}$는 다항식이 아니다. 즉, 문자 x가 분모에 있으면 일차식이 아니다.
>
> ④ 상수항은 일차식이 아니다.
>
> ⑤ $2x^2+3x-4$는 x^2의 차수가 2이므로 일차식이 아니다.

05 차수가 1인 다항식은 일차식이다.

④ $\dfrac{a-1}{4}=\dfrac{1}{4}a-\dfrac{1}{4}$이므로 일차식이다.

⑤ $-b+1$은 일차식이다.

06 x의 계수가 -3이고, 상수항이 2인 x에 대한 일차식은 $-3x+2$이다.

이 식에 $x=2$를 대입하면

$-3x+2=-3\times2+2=-4$

20 일차식과 수의 곱셈, 나눗셈

146~147쪽

1단계

01 $+6$	02 $+10$	03 -2	04 -7	05 $+\dfrac{1}{10}$
06 -5	07 -7	08 $+3$	09 $+12$	10 $+\dfrac{7}{8}$
11 $+15$	12 $+77$	13 -36	14 -32	15 $-\dfrac{1}{6}$
16 -5	17 $+8$	18 -5	19 -12	20 $+\dfrac{8}{5}$

01 $(+9)+(-3)=+(9-3)=+6$

03 $(-10)+(+8)=-(10-8)=-2$

04 $(-3)+(-4)=-(3+4)=-7$

05 $\left(+\dfrac{3}{5}\right)+\left(-\dfrac{1}{2}\right)=\left(+\dfrac{6}{10}\right)+\left(-\dfrac{5}{10}\right)$
$=+\left(\dfrac{6}{10}-\dfrac{5}{10}\right)=+\dfrac{1}{10}$

06 $(+7)-(+12)=(+7)+(-12)$
$=-(12-7)=-5$

07 $(-3)-(+4)=(-3)+(-4)=-(3+4)=-7$

08 $(-6)-(-9)=(-6)+(+9)=+(9-6)=+3$

09 $(+7)-(-5)=(+7)+(+5)=+(7+5)=+12$

10 $\left(+\dfrac{3}{4}\right)-\left(-\dfrac{1}{8}\right)=\left(+\dfrac{3}{4}\right)+\left(+\dfrac{1}{8}\right)$
$=+\left(\dfrac{6}{8}+\dfrac{1}{8}\right)=+\dfrac{7}{8}$

16 $(+25) \div (-5) = (+25) \times \left(-\dfrac{1}{5}\right)$

$= -\left(25 \times \dfrac{1}{5}\right) = -5$

17 $(-32) \div (-4) = (-32) \times \left(-\dfrac{1}{4}\right)$

$= +\left(32 \times \dfrac{1}{4}\right) = +8$

18 $(-35) \div (+7) = (-35) \times \left(+\dfrac{1}{7}\right)$

$= -\left(35 \times \dfrac{1}{7}\right) = -5$

19 $(+4) \div \left(-\dfrac{1}{3}\right) = (+4) \times (-3)$

$= -(4 \times 3) = -12$

20 $\left(-\dfrac{14}{5}\right) \div \left(-\dfrac{7}{4}\right) = \left(-\dfrac{14}{5}\right) \times \left(-\dfrac{4}{7}\right)$

$= +\left(\dfrac{14}{5} \times \dfrac{4}{7}\right) = +\dfrac{8}{5}$

2단계

01 $6x$ 02 $-9x$ 03 $3x$ 04 $12x$ 05 $-6x$

06 $3x$ 07 $-3x$ 08 $\dfrac{15}{2}x$ 09 $14x$ 10 $-\dfrac{3}{5}x$

11 $3x-6$ 12 $10x-15$ 13 $\dfrac{10}{3}x-\dfrac{2}{3}$ 14 $15x-10$

15 $\dfrac{1}{6}x-\dfrac{1}{3}$ 16 $4x+1$ 17 $-\dfrac{1}{5}x+\dfrac{3}{5}$

18 $-6x+4$ 19 $-3x-6$ 20 $-\dfrac{2}{3}x-\dfrac{1}{2}$

06 $6x \div 2 = 6x \times \dfrac{1}{2} = 3x$

07 $12x \div (-4) = 12x \times \left(-\dfrac{1}{4}\right) = -3x$

08 $5x \div \dfrac{2}{3} = 5x \times \dfrac{3}{2} = \dfrac{15}{2}x$

09 $(-7x) \div \left(-\dfrac{1}{2}\right) = (-7x) \times (-2) = 14x$

10 $\left(-\dfrac{4}{5}x\right) \div \dfrac{4}{3} = \left(-\dfrac{4}{5}x\right) \times \dfrac{3}{4} = -\dfrac{3}{5}x$

11 $3(x-2) = 3 \times x + 3 \times (-2) = 3x-6$

12 $(2x-3) \times 5 = 2x \times 5 + (-3) \times 5 = 10x-15$

13 $\dfrac{2}{3}(5x-1) = \dfrac{2}{3} \times 5x + \dfrac{2}{3} \times (-1) = \dfrac{10}{3}x - \dfrac{2}{3}$

14 $(-3x+2) \times (-5) = (-3x) \times (-5) + 2 \times (-5)$

$= 15x-10$

15 $\left(\dfrac{1}{3}x - \dfrac{2}{3}\right) \times \dfrac{1}{2} = \dfrac{1}{3}x \times \dfrac{1}{2} + \left(-\dfrac{2}{3}\right) \times \dfrac{1}{2}$

$= \dfrac{1}{6}x - \dfrac{1}{3}$

16 $(8x+2) \div 2 = (8x+2) \times \dfrac{1}{2}$

$= 8x \times \dfrac{1}{2} + 2 \times \dfrac{1}{2} = 4x+1$

17 $(-x+3) \div 5 = (-x+3) \times \dfrac{1}{5}$

$= -x \times \dfrac{1}{5} + 3 \times \dfrac{1}{5} = -\dfrac{1}{5}x + \dfrac{3}{5}$

18 $(3x-2) \div \left(-\dfrac{1}{2}\right) = (3x-2) \times (-2)$

$= 3x \times (-2) + (-2) \times (-2)$

$= -6x+4$

19 $(2x+4) \div \left(-\dfrac{2}{3}\right) = (2x+4) \times \left(-\dfrac{3}{2}\right)$

$= 2x \times \left(-\dfrac{3}{2}\right) + 4 \times \left(-\dfrac{3}{2}\right)$

$= -3x-6$

20 $\left(-\dfrac{1}{3}x - \dfrac{1}{4}\right) \div \dfrac{1}{2} = \left(-\dfrac{1}{3}x - \dfrac{1}{4}\right) \times 2$

$= \left(-\dfrac{1}{3}x\right) \times 2 + \left(-\dfrac{1}{4}\right) \times 2$

$= -\dfrac{2}{3}x - \dfrac{1}{2}$

3단계 | 단항식과 수의 곱셈, 나눗셈 150쪽

01 $-20a$ 02 $\dfrac{9}{7}a$ 03 $-\dfrac{2}{5}a$ 04 $-9a$ 05 $21a$

06 $6a$ 07 2 08 ⑤ 09 ①, ⑤ 10 $\dfrac{27}{8}x$

05 $(-3a) \div \left(-\dfrac{1}{7}\right) = (-3a) \times (-7) = 21a$

06 $(-a) \div \left(-\dfrac{1}{6}\right) = (-a) \times (-6) = 6a$

07 ㉠ $\left(-\dfrac{4}{5}\right) \times \left(-\dfrac{x}{2}\right) = \dfrac{2}{5}x$

㉡ $4x \div \dfrac{5}{2} = 4x \times \dfrac{2}{5} = \dfrac{8}{5}x$

따라서 $A = \dfrac{2}{5}$, $B = \dfrac{8}{5}$이므로

$A + B = \dfrac{2}{5} + \dfrac{8}{5} = 2$

08 ⑤ $\dfrac{1}{3}x \div \left(-\dfrac{4}{5}\right) = \dfrac{1}{3}x \times \left(-\dfrac{5}{4}\right) = -\dfrac{5}{12}x$

09 $-2a \div \dfrac{3}{5} = -2a \times \dfrac{5}{3} = -\dfrac{10}{3}a$

① $-10 \times \dfrac{a}{3} = -\dfrac{10}{3}a$

② $10a \div 3 = 10a \times \dfrac{1}{3} = \dfrac{10}{3}a$

③ $(-2a) \times \dfrac{3}{5} = -\dfrac{6}{5}a$

④ $\dfrac{3}{2}a \times \left(-\dfrac{20}{3}\right) = -10a$

⑤ $\dfrac{20}{3}a \div (-2) = \dfrac{20}{3}a \times \left(-\dfrac{1}{2}\right) = -\dfrac{10}{3}a$

따라서 $-2a \div \dfrac{3}{5}$과 계산 결과가 같은 것은 ①, ⑤이다.

10 x에 대한 어떤 단항식을 □라 하면

□ $\div \left(-\dfrac{3}{4}\right) = 6x$이므로

□ $= 6x \times \left(-\dfrac{3}{4}\right) = -\dfrac{9}{2}x$

따라서 바르게 계산한 식은

□ $\times \left(-\dfrac{3}{4}\right) = -\dfrac{9}{2}x \times \left(-\dfrac{3}{4}\right) = \dfrac{27}{8}x$

3단계 | 일차식과 수의 곱셈, 나눗셈 | **151쪽**

01 $10b-8$　　**02** $18a+27$　　**03** $-3a-4$　　**04** ②, ③

05 ③, ④　　**06** $\dfrac{13}{4}$　　**07** ④　　**08** $-\dfrac{100}{3}x+25$

01 $\dfrac{2}{3}(15b-12) = \dfrac{2}{3} \times 15b + \dfrac{2}{3} \times (-12)$

$\qquad\qquad = 10b-8$

02 $-9(-2a-3) = (-9) \times (-2a) + (-9) \times (-3)$

$\qquad\qquad = 18a+27$

03 $(12a+16) \div (-4) = (12a+16) \times \left(-\dfrac{1}{4}\right)$

$\qquad\qquad\qquad = 12a \times \left(-\dfrac{1}{4}\right) + 16 \times \left(-\dfrac{1}{4}\right)$

$\qquad\qquad\qquad = -3a-4$

04 (수)×(일차식)에서 분배법칙을 이용할 때는 수를 일차식의 모든 항에 곱해야 한다. 일부 항에만 곱하는 실수를 하지 않도록 주의한다.

② $\left(\dfrac{2}{3}x-4\right) \times (-1)$

$= \dfrac{2}{3}x \times (-1) + (-4) \times (-1)$

$= -\dfrac{2}{3}x+4$

③ $-(2x-5) = (-1) \times 2x + (-1) \times (-5)$

$\qquad\qquad = -2x+5$

05 $-2(3x+6) = -6x-12$

① $-6(x-2) = -6x+12$

② $-3(2x-6) = -6x+18$

③ $(x+2) \times (-6) = -6x-12$

④ $(12x+24) \div (-2) = (12x+24) \times \left(-\dfrac{1}{2}\right)$

$\qquad\qquad\qquad\qquad = -6x-12$

⑤ $(-12x-24) \div \dfrac{1}{2} = (-12x-24) \times 2$

$\qquad\qquad\qquad\qquad = -24x-48$

따라서 $-2(3x+6)$과 계산 결과가 같은 것은 ③, ④이다.

06 ㉠ $-\left(-\dfrac{3}{4}x+\dfrac{1}{3}\right) = \dfrac{3}{4}x-\dfrac{1}{3}$

㉡ $(2x-7) \div \dfrac{4}{5} = (2x-7) \times \dfrac{5}{4} = \dfrac{5}{2}x-\dfrac{35}{4}$

㉠의 x의 계수는 $a = \dfrac{3}{4}$, ㉡의 x의 계수는 $b = \dfrac{5}{2}$이므로

$a + b = \dfrac{3}{4} + \dfrac{5}{2} = \dfrac{13}{4}$

07 ㉠ $(-7x+3) \times (-2) = 14x-6$

$$\text{ⓛ } (3x-6)\div\left(-\frac{1}{3}\right)=(3x-6)\times(-3)$$
$$=-9x+18$$

㉠의 상수항은 -6, ㉡의 상수항은 18이므로 그 합은
$-6+18=12$

08 ⬆️해설 꼭 보기

x에 대한 어떤 일차식을 □라 하면

$$\square\div\left(-\frac{5}{3}\right)=-12x+9$$이므로

$$\square=(-12x+9)\times\left(-\frac{5}{3}\right)$$
$$=20x-15$$

따라서 바르게 계산한 식은

$$\square\times\left(-\frac{5}{3}\right)=(20x-15)\times\left(-\frac{5}{3}\right)$$
$$=-\frac{100}{3}x+25$$

많은 친구들이 □를 구하기 위해 식을 변형하는 과정에서 $-\frac{5}{3}$의 역수를 곱하는 실수를 한다.

$$(\times)\begin{cases}\square\div\left(-\frac{5}{3}\right)=-12x+9\\\square=(-12x+9)\times\left(-\frac{3}{5}\right)\\\square=\frac{36}{5}x-\frac{27}{5}\quad\rightarrow\text{틀린 계산}\end{cases}$$

□$\div5=10$에서

□$=10\times5$로 계산하는 것처럼 다음과 같이 계산해야 한다.

$$(\bigcirc)\begin{cases}\square\div\left(-\frac{5}{3}\right)=-12x+9\\\square=(-12x+9)\times\left(-\frac{5}{3}\right)\\\square=20x-15\quad\rightarrow\text{바른 계산}\end{cases}$$

21 일차식의 덧셈, 뺄셈

152~153쪽

2단계

01 ×	02 ○	03 ○	04 ×	05 ×	06 $7x$
07 $-2x$	08 $-13x$	09 $9x+4$	10 $-2x+7$		
11 $4x-4y$	12 $-x+10y$	13 $-x-y+3$			
14 $-7a+5$	15 $7a+3b+6$	16 $7x+1$			
17 $-6x-2$	18 -13	19 $y-4$	20 $-8y+10$		

16 $(x+5)+2(3x-2)=x+5+6x-4=7x+1$

17 $(2x+3)+(-8x-5)=-6x-2$

18 $3(2x-5)+2(-3x+1)=6x-15-6x+2=-13$

19 $(3y-1)-(2y+3)=3y-1-2y-3=y-4$

20 $-2(y+1)-3(2y-4)=-2y-2-6y+12$
$$=-8y+10$$

3단계 | 일차식의 덧셈, 뺄셈 154쪽

01 $4x-2$	02 $-3x-7$	03 $-6x+6$	04 ⓒ	05 ②
06 ③	07 ⑤	08 $-4x+1$		

01 $(6x+5)-(2x+7)$
$$=6x+5-2x-7=4x-2$$

03 $-(x-3)-(5x-3)$
$$=-x+3-5x+3=-6x+6$$

04 ㉠ 차수가 다르므로 동류항이 아니다.
ⓛ 문자는 같으나 차수가 다르므로 동류항이 아니다.
ⓔ 문자가 다르므로 동류항이 아니다.

05 ① 3에는 문자 a가 없다.
② $-\frac{a}{2}$는 $3a$와 문자와 차수가 같다.
③ $3a^2$은 $3a$와 문자는 같으나 차수가 다르다.
④ $\frac{3}{a}$은 다항식이 아니다.

⑤ $3b$는 $3a$와 차수는 같으나 문자가 다르다.
따라서 $3a$와 동류항인 것은 ②이다.

06 ③ $\dfrac{1}{2}(6x+8)-\dfrac{1}{3}(9x-12)$
$=3x+4-3x+4=8$

07 $A=-x+5$, $B=3y-2$이므로
$3A-2B=3\times(-x+5)-2\times(3y-2)$
$=-3x+15-6y+4$
$=-3x-6y+19$

08 🔼 **해설 꼭 보기**

수의 계산에서 □ 안에 알맞은 수를 구할 때와 마찬가지 방법으로 구한다.
어떤 다항식을 □라 할 때
$A+$□$=B \Rightarrow$ □$=B-A$
□$-A=B \Rightarrow$ □$=B+A$

- -

$11x-6+$□$=7x-5$에서
□$=(7x-5)-(11x-6)$
$=7x-5-11x+6$
$=-4x+1$

3단계 | 복잡한 일차식의 덧셈, 뺄셈 | 155쪽

01 -2 02 $4x+5$ 03 $3a-1$ 04 $\dfrac{5}{6}x$ 05 $\dfrac{11}{6}x+\dfrac{1}{2}$

06 $-\dfrac{3}{8}a-\dfrac{5}{8}$ 07 $-4x-y+11$ 08 ② 09 $3x+27$

10 $22a-7$

- -

01 $2x+\{x-(3x+2)\}$
$=2x+(x-3x-2)$
$=2x-2x-2=-2$

02 $5x-\{2x-(x+5)\}$
$=5x-(2x-x-5)$
$=5x-x+5=4x+5$

03 $7a+5-\{6a-2(a-3)\}$
$=7a+5-(6a-2a+6)$
$=7a+5-4a-6=3a-1$

04 $\dfrac{2}{3}x+\dfrac{1}{6}x=\dfrac{4}{6}x+\dfrac{1}{6}x=\dfrac{5}{6}x$

05 $\dfrac{5x+2}{3}+\dfrac{x-1}{6}=\dfrac{2(5x+2)}{6}+\dfrac{x-1}{6}$
$=\dfrac{10x+4+x-1}{6}$
$=\dfrac{11x+3}{6}=\dfrac{11}{6}x+\dfrac{1}{2}$

06 $\dfrac{a-1}{8}-\dfrac{a+1}{2}=\dfrac{a-1}{8}-\dfrac{4(a+1)}{8}$
$=\dfrac{a-1-4a-4}{8}$
$=\dfrac{-3a-5}{8}=-\dfrac{3}{8}a-\dfrac{5}{8}$

07 $A-(B-A)=A-B+A=2A-B$
$=2(-2x+3)-(y-5)$
$=-4x+6-y+5$
$=-4x-y+11$

08 ① $x-\{x-(x-1)\}$
$=x-(x-x+1)$
$=x-1$
② $-2x-\{2x-(x+1)\}$
$=-2x-(2x-x-1)$
$=-2x-x+1=-3x+1$
③ $\dfrac{3x-1}{4}-\dfrac{x+3}{2}$
$=\dfrac{3x-1}{4}-\dfrac{2(x+3)}{4}$
$=\dfrac{3x-1-2x-6}{4}$
$=\dfrac{x-7}{4}=\dfrac{1}{4}x-\dfrac{7}{4}$
④ $-\dfrac{1}{2}(x-8)+\dfrac{1}{3}(6x-9)$
$=-\dfrac{1}{2}x+4+2x-3$
$=\dfrac{3}{2}x+1$
⑤ $\dfrac{x+1}{2}+\dfrac{x+1}{3}-\dfrac{x-1}{4}$
$=\dfrac{6(x+1)}{12}+\dfrac{4(x+1)}{12}-\dfrac{3(x-1)}{12}$
$=\dfrac{6x+6+4x+4-3x+3}{12}$
$=\dfrac{7x+13}{12}=\dfrac{7}{12}x+\dfrac{13}{12}$

따라서 옳지 않은 것은 ②이다.

09 🔼 해설 꼭 보기

(색칠한 부분의 넓이)
=(사다리꼴의 넓이)−(직사각형의 넓이)
$=\dfrac{1}{2}\{(2x+3)+(5x-4)\}\times 6-(3x-5)\times 6$
$=3(7x-1)-6(3x-5)$
$=21x-3-18x+30$
$=3x+27$

10 구하는 도형의 넓이는 큰 직
사각형의 넓이에서 색칠한
직사각형의 넓이를 뺀 것과
같으므로

(구하는 도형의 넓이)
$=9\times(3a+2)-5\times\{(3a+2)-(2a-3)\}$
$=9(3a+2)-5(a+5)$
$=27a+18-5a-25$
$=22a-7$

한 번 더 연산 연습 156~157쪽

01 $6a-10$ 02 $-6a+10$ 03 $-\dfrac{2}{9}a+\dfrac{2}{15}$ 04 $-5a+3$

05 $-20a+12$ 06 $15a+30$ 07 $15a+30$ 08 $8x+2$

09 $-2x$ 10 $7x-7$ 11 $2x+2$ 12 $7x+3$ 13 $4x$

14 $-7x-12$ 15 $6x-5$ 16 $12x-9$ 17 $-4x-4$

18 $\dfrac{7}{10}x-\dfrac{17}{10}$ 19 $\dfrac{11}{6}x+\dfrac{17}{6}$ 20 $-\dfrac{1}{12}x+\dfrac{11}{12}$

21 $\dfrac{3}{10}x-\dfrac{13}{10}$ 22 $-5a+1$ 23 $-5a+5$ 24 $-3a+2$

25 $\dfrac{7}{12}x-\dfrac{5}{12}$ 26 $-\dfrac{5}{6}x-\dfrac{1}{6}$

..

06 $(-5a-10)\div\left(-\dfrac{1}{3}\right)=(-5a-10)\times(-3)$
$\qquad\qquad\qquad\qquad\quad=15a+30$

07 $5(a+2)\div\dfrac{1}{3}=(5a+10)\div\dfrac{1}{3}$
$\qquad\qquad\qquad\quad=(5a+10)\times 3=15a+30$

11 $-(-x-3)-(1-x)=x+3-1+x$
$\qquad\qquad\qquad\qquad\quad=2x+2$

13 $-x-(-2x)-(-3x)=-x+2x+3x$
$\qquad\qquad\qquad\qquad\qquad=4x$

15 $4x-\{7-2(x+1)\}=4x-(7-2x-2)$
$\qquad\qquad\qquad\qquad\quad=4x+2x-5$
$\qquad\qquad\qquad\qquad\quad=6x-5$

16 $7x-\{4-(5x-5)\}=7x-(4-5x+5)$
$\qquad\qquad\qquad\qquad\quad=7x+5x-9$
$\qquad\qquad\qquad\qquad\quad=12x-9$

17 $-10-\{3x-5-(-x+1)\}$
$=-10-(3x-5+x-1)$
$=-10-4x+6$
$=-4x-4$

18 $\dfrac{x-3}{2}+\dfrac{x-1}{5}=\dfrac{5(x-3)}{10}+\dfrac{2(x-1)}{10}$
$\qquad\qquad\qquad\quad=\dfrac{5x-15+2x-2}{10}$
$\qquad\qquad\qquad\quad=\dfrac{7x-17}{10}=\dfrac{7}{10}x-\dfrac{17}{10}$

19 $\dfrac{3(x+1)}{2}+\dfrac{x+4}{3}=\dfrac{9(x+1)}{6}+\dfrac{2(x+4)}{6}$
$\qquad\qquad\qquad\qquad=\dfrac{9x+9+2x+8}{6}$
$\qquad\qquad\qquad\qquad=\dfrac{11x+17}{6}=\dfrac{11}{6}x+\dfrac{17}{6}$

20 $\dfrac{x+1}{4}+\dfrac{-x+2}{3}=\dfrac{3(x+1)}{12}+\dfrac{4(-x+2)}{12}$
$\qquad\qquad\qquad\qquad=\dfrac{3x+3-4x+8}{12}$
$\qquad\qquad\qquad\qquad=\dfrac{-x+11}{12}=-\dfrac{1}{12}x+\dfrac{11}{12}$

21 $\dfrac{x-3}{2}-\dfrac{x-1}{5}=\dfrac{5(x-3)}{10}-\dfrac{2(x-1)}{10}$
$\qquad\qquad\qquad\quad=\dfrac{5x-15-2x+2}{10}$
$\qquad\qquad\qquad\quad=\dfrac{3x-13}{10}=\dfrac{3}{10}x-\dfrac{13}{10}$

23 $-(a-1)-2(2a-2)=-a+1-4a+4$
$\qquad\qquad\qquad\qquad\quad=-5a+5$

24 $-a-\{a-1-(1-a)\}$
$=-a-(a-1-1+a)$

$$= -a-(2a-2)$$
$$= -a-2a+2$$
$$= -3a+2$$

25 $\dfrac{5x-3}{4}-\dfrac{2x-1}{3}=\dfrac{3(5x-3)}{12}-\dfrac{4(2x-1)}{12}$
$$=\dfrac{15x-9-8x+4}{12}$$
$$=\dfrac{7x-5}{12}=\dfrac{7}{12}x-\dfrac{5}{12}$$

26 $-\dfrac{x+1}{2}-\dfrac{x-1}{3}=\dfrac{-3(x+1)}{6}-\dfrac{2(x-1)}{6}$
$$=\dfrac{-3x-3-2x+2}{6}$$
$$=\dfrac{-5x-1}{6}=-\dfrac{5}{6}x-\dfrac{1}{6}$$

또 풀기
158~159쪽

01 ③, ④ **02** ②, ④ **03** $10x-6$ **04** $-\dfrac{11}{2}x+\dfrac{1}{2}$

친구의 **구멍 문제** A ② B $3x+6y-11$

01 ① 항은 $4x^2$, $-3x$, -1로 3개이다.
② 상수항은 -1이다.
③ x의 계수는 $-3x=(-3)\times x$이므로 -3이다.
④ $4x^2=4\times x\times x$로 문자 x가 2번 곱해져 있으므로 $4x^2$의 차수는 2이다.
⑤ 차수가 가장 큰 항인 $4x^2$의 차수가 2이므로 다항식의 차수는 2이다.

02 ② $-(2x-5)-(3x-2)=-2x+5-3x+2$
$$=-5x+7$$
④ $-x-\{1-(x-1)\}=-x-(1-x+1)$
$$=-x+x-2$$
$$=-2$$

03 (색칠한 부분의 넓이)
 = (사다리꼴의 넓이) − (직사각형의 넓이)
$$=\dfrac{1}{2}\{(2x+1)+(4x-2)\}\times 4-(x+2)\times 2$$
$$=2(6x-1)-2(x+2)$$
$$=12x-2-2x-4$$
$$=10x-6$$

04 $\dfrac{3}{2}(x-5)+\boxed{}=-(4x+7)$
$$\therefore \boxed{}=-(4x+7)-\dfrac{3}{2}(x-5)$$
$$=-4x-7-\dfrac{3}{2}x+\dfrac{15}{2}$$
$$=-\dfrac{11}{2}x+\dfrac{1}{2}$$

친구의 **구멍 문제**

A 문자와 차수가 각각 같아야 동류항이므로 문자가 x이고 차수가 1인 것을 찾으면 된다.
② $-\dfrac{x}{3}$는 $2x$와 문자가 같고 차수도 1로 같으므로 동류항이다.

친구가 틀린 이유는 문자와 차수 중 하나만 같아도 동류항이라고 잘못 생각했기 때문이다. ①의 2는 상수항으로 문자가 없으므로 차수가 0이다.

B $-3A-2B=-3(-x+5)-2(-3y-2)$
$$=3x-15+6y+4$$
$$=3x+6y-11$$

친구가 틀린 이유는 A, B에 식을 대입할 때는 괄호를 사용해야 부호가 틀리지 않는데 괄호를 사용하지 않고 식을 대입하여 계산하였다. 식을 대입할 때는 반드시 괄호를 사용해야 한다는 것을 기억하자.

22 방정식과 항등식
162~163쪽

1단계

01 $(3x+4y)$점 **02** $4x$ cm **03** $100x$ km
04 $(5000-5x)$원 **05** $\dfrac{x}{3}$원 **06** 7 **07** 0 **08** 9
09 -27 **10** -5 **11** $-6x$ **12** $16a$
13 $6y-9$ **14** $b+2$ **15** $2x-18$ **16** $12x-1$
17 $\dfrac{7}{6}x-\dfrac{1}{10}$ **18** $-y-5$ **19** $5a-\dfrac{7}{2}b$
20 $-\dfrac{1}{12}x-\dfrac{11}{12}$

09 $-x^3=-3^3=-27$

16 $9x-2+3x+1=9x+3x-2+1=12x-1$

17 $\dfrac{3}{10}+\dfrac{4}{3}x-\dfrac{2}{5}-\dfrac{1}{6}x=\dfrac{4}{3}x-\dfrac{1}{6}x+\dfrac{3}{10}-\dfrac{2}{5}$

$\qquad\qquad\qquad\qquad =\left(\dfrac{8}{6}-\dfrac{1}{6}\right)x+\dfrac{3}{10}-\dfrac{4}{10}$

$\qquad\qquad\qquad\qquad =\dfrac{7}{6}x-\dfrac{1}{10}$

18 $(4y-3)-(5y+2)=4y-3-5y-2$

$\qquad\qquad\qquad\qquad =4y-5y-3-2$

$\qquad\qquad\qquad\qquad =-y-5$

19 $\dfrac{1}{2}(2a+5b)+\dfrac{2}{3}(6a-9b)=a+\dfrac{5}{2}b+4a-6b$

$\qquad\qquad\qquad\qquad\qquad\quad =a+4a+\dfrac{5}{2}b-6b$

$\qquad\qquad\qquad\qquad\qquad\quad =5a-\dfrac{7}{2}b$

20 $\dfrac{x-3}{4}-\dfrac{2x+1}{6}=\dfrac{3(x-3)}{12}-\dfrac{2(2x+1)}{12}$

$\qquad\qquad\qquad\qquad =\dfrac{3x-9-4x-2}{12}$

$\qquad\qquad\qquad\qquad =\dfrac{-x-11}{12}=-\dfrac{1}{12}x-\dfrac{11}{12}$

164~165쪽

2단계

01 × 02 ○ 03 × 04 ○ 05 ○

06 $x+3=5$ 07 $6-x=-4$ 08 $x-5=2x$

09 $2x+1=-7$ 10 $6(x-2)=3$

11

	좌변	우변	참/거짓
$x=0$	2	5	거짓
$x=1$	3	5	거짓
$x=2$	4	5	거짓
$x=3$	5	5	참

12 방정식, $x=3$

13

	좌변	우변	참/거짓
$x=0$	0	0	참
$x=1$	3	3	참
$x=2$	6	6	참
$x=3$	9	9	참

14 항등식

01 $75-x=32$ 02 $\dfrac{1}{2}(4+x)\times4=20$ 03 $3x=x-5$

04 $2x=33$

05 ㉡ 좌변: $5-1$, 우변: 4 / ㉢ 좌변: $3x$, 우변: $6-x$

06 ③ 07 ①, ④ 08 ④

03 어떤 수 $\underset{3x}{\underline{x}를\ 3배한\ 수}$는 $\underset{x-5}{\underline{x보다\ 5만큼\ 작다.}}$

04 (거리)=(속력)×(시간)이므로

$\qquad 33=x\times2$, 즉 $2x=33$

05 ㉠ $4x-1$은 등호가 없으므로 등식이 아니다.

\qquad ㉣ $3x>7$은 좌변과 우변은 있으나 등호가 아니라 부
등호가 있으므로 등식이 아니다.

07 등호와 양변이 있으면 등식이다.

\qquad ① $2x+5=7$은 등호와 양변이 있으므로 등식이다.

\qquad ④ $3+6=9$는 등호와 양변이 있으므로 등식이다.

08 🔼 해설 꼭 보기

> 등식이 되려면 등호와 양변이 꼭 있어야 한다.
> ① $3x=20$
> ② $3000-400x=200$
> ③ $5x=100$
> ④ $3(x+7)$
> ⑤ $2x-3=4(8-x)$
> 따라서 등식으로 표현할 수 없는 것은 ④이다.

01 방 02 항 03 방 04 항 05 ○ 06 ×

07 ○ 08 × 09 $a=3$, $b=-2$ 10 $a=-2$, $b=-1$

11 ④ 12 ④ 13 ⑤

[01~04] 등식의 좌변과 우변을 간단히 정리하여
(좌변)=(우변)이면 항등식이고, x의 값에 따라 참이
되기도 하고 거짓이 되기도 하는 등식은 방정식이다.

01 $2x-6=-x$에서 $x=2$일 때만 등식이 참이 되므로 방
정식이다.

02 $4x-x=3x$에서 좌변을 간단히 하면 (좌변)=(우변) 이므로 항등식이다.

04 좌변을 정리하면 $2x+4$이므로 우변과 같다.
따라서 $-x+3x+4=2x+4$는 항등식이다.

05 $5\times1-2=1+2$ (○)

06 $3\times1-5\neq2\times1$ (×)

07 $\dfrac{1}{2}\times1+2=1+\dfrac{3}{2}$ (○)

08 $\dfrac{1+2}{3}\neq\dfrac{5}{3}$ (×)

11 ① 등호가 없으므로 등식이 아니다. 따라서 방정식도 아니다.
② 등호가 아니라 부등호가 있으므로 등식이 아니고 방정식도 아니다.
③ $2(x-1)=2x-2$에서 좌변을 정리하면 $2(x-1)=2x-2$, 즉 (좌변)=(우변)이므로 x에 어떤 수를 대입해도 등식이 성립하므로 항등식이다.
⑤ $3x=4x-x$에서 우변을 정리하면 $4x-x=3x$, 즉 (좌변)=(우변)이므로 x에 어떤 수를 대입해도 등식이 성립하므로 항등식이다.

12 x의 값에 관계없이 항상 참이 되는 등식은 항등식이므로 좌변과 우변이 같은 등식을 찾는다.
④ $3+x+x=2x+3$에서 좌변을 정리하면 $3+x+x=3+2x$, 즉 (좌변)=(우변)이므로 항등식이다.

13 ⬆ 해설 꼭 보기

방정식의 해가 되려면 주어진 수를 방정식에 대입하였을 때 등식이 참이 되어야 한다.
① $-(-4)+4\neq0$ (×)
② $5\times3-3\neq3\times3-3$ (×)
③ $2(4-4)\neq1$ (×)
④ $4\times(-1)-2\neq3\times(-1)+1$ (×)
⑤ $2\times(-2+1)=-2$ (○)
따라서 [] 안의 수가 주어진 방정식의 해인 것은 ⑤이다.

23 등식의 성질

168~169쪽

2단계

01 3 02 4 03 6 04 5 05 c 06 ○ 07 ×
08 ○ 09 × 10 × 11 4, 4, 7 12 2, 2, 10
13 2, 2, -9, 3, $-\dfrac{9}{3}$, -3 14 $x=17$ 15 $x=-4$
16 $x=-10$ 17 $x=31$ 18 $x=\dfrac{13}{12}$

14 $\left.\begin{array}{l} x-5=12 \\ x=17 \end{array}\right\}$ 양변에 5를 더한다.

15 $\left.\begin{array}{l} 3x+2=-10 \\ 3x=-12 \\ x=-4 \end{array}\right.$ 양변에서 2를 뺀다. 양변을 3으로 나눈다.

16 $\left.\begin{array}{l} \dfrac{x}{5}-4=-6 \\ \dfrac{x}{5}=-2 \\ x=-10 \end{array}\right.$ 양변에 4를 더한다. 양변에 5를 곱한다.

17 $\left.\begin{array}{l} \dfrac{x-3}{7}=4 \\ x-3=28 \\ x=31 \end{array}\right.$ 양변에 7을 곱한다. 양변에 3을 더한다.

18 $\left.\begin{array}{l} 4x+\dfrac{2}{3}=5 \\ 12x+2=15 \\ 12x=13 \\ x=\dfrac{13}{12} \end{array}\right.$ 양변에 3을 곱한다. 양변에서 2를 뺀다. 양변을 12로 나눈다.

3단계 | 등식의 성질 170쪽

01 $b+5$ 02 $-\dfrac{b}{8}$ 03 $x-\dfrac{1}{2}$ 04 $y-2$ 05 $4x$
06 $-\dfrac{3}{2}y$ 07 ⑤ 08 ② 09 ④ 10 ③, ⑤

01 $a=b$의 양변에 5를 더하면 $a+5=b+5$

02 $a=-b$의 양변을 8로 나누면 $\dfrac{a}{8}=-\dfrac{b}{8}$

03 $x=3y$의 양변에서 $\frac{1}{2}$을 빼면 $x-\frac{1}{2}=3y-\frac{1}{2}$

04 $3x=3y$의 양변을 3으로 나누면 $x=y$
$x=y$의 양변에서 2를 빼면 $x-2=y-2$

05 $\frac{x}{7}=\frac{y}{4}$의 양변에 28을 곱하면 $4x=7y$

06 $5x=3y$의 양변에 $-\frac{1}{2}$을 곱하면 $-\frac{5}{2}x=-\frac{3}{2}y$

08 ① $2x=y$의 양변에 2를 더하면 $2x+2=y+2$
③ $2x=y$의 양변을 2로 나누면 $x=\frac{1}{2}y$
④ $2x=y$의 양변에 2를 곱하면 $4x=2y$
⑤ $2x=y$의 양변을 2로 나누면 $x=\frac{1}{2}y$
$x=\frac{1}{2}y$의 양변에 1을 더하면 $x+1=\frac{1}{2}y+1$

09 ④ '$a=b$이면 $a\div 0=b\div 0$이다.'는 옳지 않다.
등식의 양변을 0으로 나누는 경우는 생각할 수 없다.

10 등식의 양변에 같은 수를 더하거나 빼거나 곱하거나 나누어도 등식은 성립한다. 단, 0으로 나누는 것은 제외한다.
③ $\frac{x}{2}=\frac{y}{3}$의 양변에 6을 곱하면 $3x=2y$
⑤ $3a+2=b+2$의 양변에서 2를 빼면 $3a=b$

3단계 | 등식의 성질을 이용한 방정식의 풀이 `171쪽`

01 (가) 2　　**02** (나) 16　　**03** (다) 1　　**04** (라) 15, (마) 5
05 ①, ⑤　　**06** ④　　**07** $2x=3+5$　　**08** -6

..

05 $2x-4=10$의 양변에 4를 더하면
$2x-4+4=10+4$, $2x=14$
$2x=14$의 양변을 2로 나누면 $\frac{2x}{2}=\frac{14}{2}$, $x=7$
따라서 $2x-4=10$의 풀이 과정에서 이용되는 등식의 성질은 ①, ⑤이다.

07 $2x-5=3$의 양변에 5를 더하면
$2x-5+5=3+5$
즉, $2x=3+5$

08 (↑ 해설 꼭 보기)

$\frac{1}{2}x+1=4$에서 $\frac{1}{2}x+1-1=4-1$
$\frac{1}{2}x=3$, $\frac{1}{2}x\times 2=3\times 2$, $x=6$　　∴ $a=6$
$\frac{1}{2}x+1=4$에서 $\frac{1}{2}x+1-1=4-1$
$\frac{1}{2}x=3$, $\frac{1}{2}x\times(-4)=3\times(-4)$
$-2x=-12$　　∴ $b=-12$
∴ $a+b=6+(-12)=-6$

또 풀기 `172~173쪽`

01 ㉡, ㉢, ㉣, ㉤, ㉧, ㉨, ㉩　　**02** ㉣, ㉤, ㉧, ㉩　　**03** ㉡, ㉨
04 ④　　**05** ④

`친구의 구멍 문제` A (1) 방정식도 항등식도 아닌 등식이다.
(2) 항등식　　B 풀이 참조, $x=\frac{1}{4}$

..

[01~03] 먼저 식을 정리한다.
㉠ $-x+5$: 등호가 없으므로 등식이 아니다.
㉡ $x+3x=4x$, 즉 $4x=4x$: 등식, 항등식
㉢ $3+4=7$: 등식
㉣ $4x-3=2x$: 등식, 방정식
㉤ $2(3-x)=3x$, 즉 $6-2x=3x$: 등식, 방정식
㉥ x^2+4: 등호가 없으므로 등식이 아니다.
㉧ $\frac{x}{3}-6=2x$: 등식, 방정식
㉨ $5x-2=2(x-1)+3x$, $5x-2=2x-2+3x$
즉, $5x-2=5x-2$: 등식, 항등식
㉩ $x-1=6x-2$: 등식, 방정식
㉪ $9-2x$: 등호가 없으므로 등식이 아니다.

04 x의 값에 관계없이 항상 참이 되는 등식이 항등식이다. 좌변과 우변의 x의 계수는 x의 계수끼리, 상수항은 상수항끼리 각각 같은 식을 찾으면 ④ $3-x=-x+3$이다.

05 ① $x=-y$의 양변에 -1을 곱하면
$x\times(-1)=(-y)\times(-1)$, $-x=y$

② $x=2y$의 양변에 1을 더하면 $x+1=2y+1$

③ $-2x=y$의 양변에서 2를 빼면 $-2x-2=y-2$

④ $a-5=b-5$의 양변에 8을 더하면

$a-5+8=b-5+8$, 즉 $a+3=b+3$

⑤ $\dfrac{a}{3}=\dfrac{b}{4}$의 양변에 1을 더하면 $\dfrac{a}{3}+1=\dfrac{b}{4}+1$

즉, $\dfrac{a+3}{3}=\dfrac{b+4}{4}$

친구의 **구멍 문제**

A 주어진 등식 중 항등식을 찾을 때는 양변의 식을 각각 정리하여 (좌변)=(우변)인지 확인한다. 이때 항등식은 미지수에 어떤 수를 대입해도 항상 참이 되는 등식이다.

(1) $4x+1=4x-1$을 정리하면 $2=0$이므로 방정식도 항등식도 아닌 등식이다.

(2) $3(x-1)=x-3+2x$를 정리하면

$3x-3=3x-3$

따라서 (좌변)=(우변)이므로 항등식이다.

친구가 **틀린 이유는** (1) 주어진 식을 정리해서 (0이 아닌 상수)=0의 꼴로 나온 것을 방정식으로 착각했기 때문이다. 주어진 식은 등호가 있는 식으로 등식은 될 수 있지만 방정식은 아니다. 방정식은 미지수가 있는 식으로 미지수의 값에 따라 참이 되기도 하고 거짓이 되기도 하는 등식이다.

(2) 주어진 식의 미지수 x만 보고 방정식이라 판단하였기 때문이다.

$3(x-1)=x-3+2x$를 정리하면 $3x-3=3x-3$으로 (좌변)=(우변)인 항등식이다.

B 등식의 양변에 2를 곱하였으므로 두 번째 줄의 우변에도 2를 곱해야 한다.

$\dfrac{4x+3}{2}=2$

$\dfrac{4x+3}{2}\times2=2\times2$ ⟩ 양변에 **2**를 곱한다.

$4x+3=4$

$4x=1$ ⟩ 양변에서 **3**을 뺀다.

$\therefore x=\dfrac{1}{4}$ ⟩ 양변을 **4**로 나눈다.

친구가 **틀린 이유는** 등식의 성질을 이용할 때 양변에 같은 수를 곱하거나 나눌 경우에는 각각의 항에 빠짐없이 곱해 주거나 나누어주어야 한다. 보통 친구들이 분수 계수에는 곱해주지만 정수 계수에 곱해주는 것을 빠뜨리는 경우가

많다. 주어진 등식의 양변에 2를 곱할 때는 좌변, 우변의 모든 항에 곱해 주자.

24 일차방정식의 풀이

174~175쪽

2단계

01 $3x=7+2$ 02 $5x+x=-1$ 03 $-2x=3-\dfrac{1}{4}$

04 $2x-\dfrac{1}{3}x=1+5$ 05 $-3x-2x=-3-1$

06 ○ 07 × 08 ○ 09 ○ 10 × 11 $x=3$

12 $x=-\dfrac{1}{6}$ 13 $x=-7$ 14 $x=-\dfrac{11}{8}$

15 $x=\dfrac{18}{5}$ 16 (1) 7 (2) 7 (3) 4 (4) 4, -2 17 $x=4$

18 $x=-10$

07 $3(x-1)=3x-3$에서 $3x-3=3x-3$, 즉 항등식이므로 일차방정식이 아니다.

08 $x^2+3x=x^2-1$을 (x에 대한 일차식)$=0$의 꼴로 나타내면 $3x+1=0$이므로 일차방정식이다.

09 $-3x+4=2(3-x)$에서 $-3x+4=6-2x$
(x에 대한 일차식)$=0$의 꼴로 나타내면 $-x-2=0$이므로 일차방정식이다.

10 $2x+1=x(x+1)$에서 $2x+1=x^2+x$
이항을 하면 $-x^2+x+1=0$이므로 일차방정식이 아니다.

14 $\dfrac{1}{4}-2x=3$에서 좌변의 상수항을 우변으로 이항하면

$-2x=3-\dfrac{1}{4}$, $-2x=\dfrac{11}{4}$ $\therefore x=-\dfrac{11}{8}$

15 $2x-5=\dfrac{1}{3}x+1$에서 x를 포함하는 항은 좌변으로, 상수항은 우변으로 이항하면

$2x-\dfrac{1}{3}x=1+5$

$\dfrac{5}{3}x=6$ $\therefore x=\dfrac{18}{5}$

17 $2(2-3x)=-4(2x-3)$에서 괄호를 풀면
$4-6x=-8x+12$
이항을 하면 $-6x+8x=12-4$
양변을 정리하면 $2x=8$ $\therefore x=4$

18 $-5(x-1)+3x=15-x$에서
괄호를 풀면 $-5x+5+3x=15-x$
이항을 하면 $-5x+3x+x=15-5$
양변을 정리하면 $-x=10$ $\therefore x=-10$

<div align="right">176~177쪽</div>

2단계

01 (1) 10 (2) 12, 30 (3) 3 (4) 3, 9 **02** $x=-2$
03 $x=22$ **04** $x=\dfrac{8}{11}$ **05** $x=-\dfrac{17}{10}$ **06** $x=6$
07 (1) 12, 12, 12, 3 (2) 9 (3) 2, 15 (4) 7 (5) 7, -3
08 $x=-\dfrac{1}{2}$ **09** $x=\dfrac{3}{2}$ **10** $x=1$ **11** $x=-\dfrac{5}{2}$

02 $0.3x-2=x-0.6$의 양변에 10을 곱하면
$3x-20=10x-6$
이항을 하면
$-7x=14$ $\therefore x=-2$

03 $0.05(x-2)=1$의 양변에 100을 곱하면
$5(x-2)=100,\ 5x-10=100$
$5x=110$ $\therefore x=22$

04 $3x-2.8=0.8x-1.2$의 양변에 10을 곱하면
$30x-28=8x-12,\ 22x=16$ $\therefore x=\dfrac{8}{11}$

05 $1.8x+0.4=-1.3+0.8x$의 양변에 10을 곱하면
$18x+4=-13+8x,\ 10x=-17$ $\therefore x=-\dfrac{17}{10}$

06 $0.1x=0.4(x-2)-1$의 양변에 10을 곱하면
$x=4(x-2)-10$
$x=4x-8-10$
$-3x=-18$ $\therefore x=6$

08 $x+\dfrac{1}{4}=\dfrac{x}{2}$의 양변에 분모 2, 4의 최소공배수 4를 곱하면
$4x+1=2x,\ 2x=-1$ $\therefore x=-\dfrac{1}{2}$

09 $\dfrac{3x-1}{3}=\dfrac{4x+1}{6}$의 양변에 분모 3, 6의 최소공배수 6을 곱하면
$2(3x-1)=4x+1$
괄호를 풀어 정리하면 $6x-2=4x+1$
$2x=3$ $\therefore x=\dfrac{3}{2}$

10 $\dfrac{x-1}{3}=\dfrac{x+1}{2}-1$의 양변에 분모 3, 2의 최소공배수 6을 곱하면
$2(x-1)=3(x+1)-6$
$2x-2=3x+3-6,\ -x=-1$ $\therefore x=1$

11 $\dfrac{2-x}{3}=1-\dfrac{x}{5}$의 양변에 분모 3, 5의 최소공배수 15를 곱하면
$5(2-x)=15-3x,\ 10-5x=15-3x$
$-2x=5$ $\therefore x=-\dfrac{5}{2}$

3단계 | 일차방정식의 풀이 <div align="right">178쪽</div>

01 ③ **02** ⑤ **03** ③ **04** ⑤ **05** ① **06** ④

02 ① $3x\underline{+2}=1$ ⇨ $3x=1-2$
② $5x=2\underline{-3x}$ ⇨ $5x+3x=2$
③ $-x=6\underline{+x}$ ⇨ $-x-x=6$
④ $4x\underline{-1}=7$ ⇨ $4x=7+1$

03 ③ $2x-1=1+2x$에서 우변의 모든 항을 좌변으로 이항하여 정리하면 $-2=0$으로 일차항이 없으므로 일차방정식이 아니다.

04 $5x-2=2x+4$에서 $2x$, 4를 좌변으로 이항하면
$3x-6=0$
따라서 $a=3,\ b=-6$이므로
$a-b=3-(-6)=9$

05 $-3(x-1)=-2(x-6)$에서 괄호를 풀면

$-3x+3=-2x+12$

$-3x+2x=12-3$

$-x=9$ $\quad \therefore x=-9$

06 ① $3x-7=-2x-12$

$5x=-5$ $\quad \therefore x=-1$

② $5x-3=2(x-3)$에서 괄호를 풀면

$5x-3=2x-6$

$3x=-3$ $\quad \therefore x=-1$

③ $6(x+1)=-x-1$에서 괄호를 풀면

$6x+6=-x-1,\ 7x=-7$ $\quad \therefore x=-1$

④ $-x+6=-3x-8$

$2x=-14$ $\quad \therefore x=-7$

⑤ $2(4-x)=5(1-x)$에서 괄호를 풀면

$8-2x=5-5x$

$3x=-3$ $\quad \therefore x=-1$

따라서 해가 나머지 넷과 다른 하나는 ④이다.

3단계 | 복잡한 일차방정식의 풀이　　179쪽

01 $x=6$　　02 $x=2$　　03 ⑤　　04 ④　　05 ④　　06 ①

07 -2　　08 ⑤

- -

01 $3:2=2x:8$에서

$24=4x$ $\quad \therefore x=6$

02 $2:3=x:(x+1)$에서

$2(x+1)=3x$

$2x+2=3x$ $\quad \therefore x=2$

03 $0.2(x-1)=0.3x-0.9$의 양변에 10을 곱하면

$2(x-1)=3x-9$

$2x-2=3x-9,\ -x=-7$ $\quad \therefore x=7$

04 $\dfrac{2}{3}(x-7)=-\dfrac{1}{2}x$의 양변에 분모 3, 2의 최소공배수

6을 곱하면

$4(x-7)=-3x$

$4x-28=-3x$

$7x=28$ $\quad \therefore x=4$

05 ↑ 해설 꼭 보기

계수가 분수인 일차방정식의 풀이에서 가장 많이 실수하는 것은 양변에 분모의 최소공배수를 곱할 때 상수항을 빼먹고 분수 계수에만 곱하는 경우이다.

$\dfrac{2-x}{4}-\dfrac{2x-1}{3}=-1$의 양변에 분모 4, 3의 최소공배수 12를 곱할 때 상수항인 -1을 빼먹으면 틀린다.

$3(2-x)-4(2x-1)=-1\ (\times)$

따라서 최소공배수 12를 모든 항에 곱해서 제대로 계산하자.

- -

$\dfrac{2-x}{4}-\dfrac{2x-1}{3}=-1$의 양변에 분모 4, 3의 최소공배수 12를 곱하면

$3(2-x)-4(2x-1)=-12$

$6-3x-8x+4=-12$　괄호를 꼭 쓰기

$-11x=-22$ $\quad \therefore x=2$

따라서 $a=2$이므로

$3a-5=3\times2-5=1$

06 먼저 계수가 소수인 $0.5x=\dfrac{1}{2}x$로 고친다.

$\dfrac{2x+1}{3}-1=\dfrac{1}{2}x-3$의 양변에 분모 3, 2의 최소공배수 6을 곱하면

$2(2x+1)-6=3x-18$

$4x+2-6=3x-18$

$\therefore x=-14$

07 $-1.6+0.5x=0.3(2x-5)$의 양변에 10을 곱하면

$-16+5x=3(2x-5)$

$-16+5x=6x-15$

$-x=1$ $\quad \therefore x=-1$

$\dfrac{1}{4}(3x+1)+1=\dfrac{1}{3}(x+5)$의 양변에 분모 4, 3의 최소공배수 12를 곱하면

$3(3x+1)+\boxed{12}=4(x+5)$　→ 상수항에도 최소공배수 12를 곱한다.

$9x+3+12=4x+20$

$5x=5$ $\quad \therefore x=1$

따라서 $A=-1,\ B=1$이므로

$A-B=-1-1=-2$

08 $\dfrac{x}{4}-\dfrac{2}{3}=\dfrac{x}{2}-\dfrac{1}{6}$의 양변에 분모 4, 3, 2, 6의 최소공

배수 12를 곱하면

$3x-8=6x-2$

$-3x=6$ $\therefore x=-2$

⑤ $7(x+2)-4\left(x+\dfrac{1}{2}\right)=6$에서 괄호를 풀면

 $7x+14-4x-2=6$

 $3x=-6$ $\therefore x=-2$

25 해의 조건에 따른 방정식의 풀이

180~181쪽

2단계

01 $-1, -1, 2, 1$ 02 2 03 -5 04 0

05 $6, \dfrac{1}{6}$ 06 $\dfrac{1}{6}, 2, -2$ 07 해, 대입 08 $(a-2), 2$

09 3 10 $c-4, 0, 4$ 11 $b=3, c=-5$

09 $(a-6)x=2-ax$에서 괄호를 풀고 이항을 하면

 $ax-6x+ax=2$

 $(2a-6)x=2$

 해가 없으므로 $2a-6=0$

 $\therefore a=3$

11 $(b-3)x-5=c$에서

 $(b-3)x=c+5$

 해가 모든 수이므로 $b-3=0, c+5=0$

 $\therefore b=3, c=-5$

3단계 | 해의 조건에 따른 방정식의 풀이 (1) 182쪽

01 ② 02 ② 03 $x=-16$ 04 ③ 05 ① 06 -12

01 $3a+2x=1$의 해가 $x=5$이므로 $x=5$를 대입하면

 $3a+2\times5=1, 3a=-9$ $\therefore a=-3$

02 🔼 해설 꼭 보기

주어진 일차방정식의 해가 $x=-5$이므로 $x=-5$를 주어진 일차방정식에 대입하면 등식이 성립한다. 이때

식이 복잡한 경우에는 먼저 식을 정리하고 대입하면 계산 실수를 줄일 수 있다.

$2-\dfrac{x-a}{2}=\dfrac{a-x}{3}$의 양변에 분모의 최소공배수 6을 곱하면

$12-3(x-a)=2(a-x)$

$12-3x+3a=2a-2x$

$a=x-12$

해가 $x=-5$이므로 $x=-5$를 대입하면

$a=-5-12=-17$

03 $2x+a=x$의 해가 4이므로 $x=4$를 대입하면

 $8+a=4$ $\therefore a=-4$

 $a=-4$를 $3(x-a)=2(x-2)$에 대입하면

 $3(x+4)=2(x-2)$에서

 $3x+12=2x-4$ $\therefore x=-16$

04 $2x-1=-x+8$, $2x+a=1$의 해가 같으므로 먼저 미지수가 없는 방정식 $2x-1=-x+8$의 해를 구하면

 $2x-1=-x+8, 3x=9$

 $\therefore x=3$

 $2x+a=1$에 $x=3$을 대입하면

 $2\times3+a=1$ $\therefore a=-5$

05 🔼 해설 꼭 보기

일차방정식을 만족하는 x의 값이 일차방정식의 해이므로 먼저 미지수가 없는 일차방정식의 해를 구한다. 그 다음 구한 해를 다른 한 방정식에 대입하여 문제를 해결한다. 이때 식이 복잡한 경우는 먼저 식을 정리하고 대입하면 계산이 편리해진다.

$7-5x=-x+13$에서 이항을 하면

$-4x=6$ $\therefore x=-\dfrac{3}{2}$

$\dfrac{2}{3}x+\dfrac{1}{6}=\dfrac{x}{2}-a$를 간단히 정리하면

$4x+1=3x-6a, x+1=-6a$

$x=-\dfrac{3}{2}$을 대입하면

$-\dfrac{3}{2}+1=-6a$ $\therefore a=\dfrac{1}{12}$

06 ㉠ $13x-6(a+2x)=3x$에 $x=-1$을 대입하면
$$13\times(-1)-6\{a+2\times(-1)\}=3\times(-1)$$
$$-13-6a+12=-3$$
$$-6a=-2 \qquad \therefore a=\frac{1}{3}$$

㉡ $18x+25=-11x+b$에 $x=-1$을 대입하면
$$18\times(-1)+25=-11\times(-1)+b$$
$$7=11+b \qquad \therefore b=-4$$
$$\therefore \frac{b}{a}=(-4)\div\frac{1}{3}=(-4)\times3=-12$$
└▸ 분모가 분수이면 나눗셈으로 바꾸어 계산한다.

3단계 | 해의 조건에 따른 일차방정식의 풀이 (2) 183쪽

01 ④ 02 ② 03 ⑤ 04 $-\dfrac{4}{3}$ 05 ③

06 ㉠ 3 ㉡ 18 ㉢ $18-a$ ㉣ 11 ㉤ 4 ㉥ 15

···

01 $(2a-3)x=7-ax$에서 $2ax-3x=7-ax$
$$2ax+ax-3x=7$$
$$(2a+a-3)x=7,\ (3a-3)x=7$$
해가 없으므로
$$3a-3=0 \qquad \therefore a=1$$

02 $ax+4=5x+b$에서 $ax-5x=b-4$
$$(a-5)x=b-4$$
해가 없을 조건은 $a-5=0,\ b-4\neq0$이므로
$$a=5,\ b\neq4$$

03 해가 없는 방정식은 $0\times x=(0$이 아닌 상수$)$의 꼴이다.
⑤ $7x-2=7x+4$에서 $7x-7x=4+2$
$$(7-7)x=6 \qquad \therefore 0\times x=6$$
따라서 만족시키는 x의 값이 없다. 즉, 해가 없다.

04 ⬆ 해설 꼭 보기

'해가 무수히 많다.'는 것은 x대신 어떤 수를 대입하더라도 등식이 성립한다는 뜻이므로 항등식을 의미한다.
$0\times x=0$의 꼴에서는 x가 어떤 값을 가져도 등식이 성립한다.
이처럼 해가 특별한 경우에서 해가 무수히 많을 조건은 x의 계수와 상수항이 모두 0임을 잊지 말자.

···

$ax+\dfrac{1}{3}=4x-b$에서 $(a-4)x=-b-\dfrac{1}{3}$
해가 무수히 많으므로 $0\times x=0$의 꼴이 되어야 한다.
즉, $a-4=0,\ -b-\dfrac{1}{3}=0$이어야 하므로
$$a=4,\ b=-\frac{1}{3}$$
$$\therefore ab=4\times\left(-\frac{1}{3}\right)=-\frac{4}{3}$$

05 $ax+6=-2x+5-b$에서
$$ax+2x=5-b-6$$
$$(a+2)x=-b-1$$
해가 모든 수이므로
$$a+2=0,\ -b-1=0$$
따라서 $a=-2,\ b=-1$이므로
$$a-b=-2-(-1)=-1$$

06 $\dfrac{7x+a}{3}=6$의 양변에 3을 곱하면
$$7x+a=18,\ 7x=18-a$$
$$\therefore x=\frac{18-a}{7}$$
이때 $\dfrac{18-a}{7}$가 자연수가 되려면 a가 자연수이므로 분자 $18-a$는 18보다 작은 7의 배수이어야 한다.
└▸ $18-a=21$인 경우 $a=-3$이 되므로 자연수가 아니다.
즉, $18-a=7$ 또는 $18-a=14$이므로
$$a=11 \text{ 또는 } a=4\text{이다.}$$
따라서 모든 자연수 a의 값의 합은 $11+4=15$이다.

26 일차방정식의 활용

184~185쪽

2단계

01 $x+2,\ x+2=3x$ 02 1, 1 03 $x+12=3x-6,\ 9$

04 $x+1$ 05 $x+(x+1)=27$ 06 $x=13$

07 13, 14 08 $2x-3=x+5,\ 8$

09 $2(x+7)=26,\ 6$ 10 $x+(x+4)=26,\ 11$

11 $4x+2=50,\ 12$ 12 $1.2x$원 13 $0.7x$원

14 $50x$ km 15 $\dfrac{x}{20}$시간

03 어떤 수를 x라 하면 <u>어떤 수와 12의 합은</u> <u>어떤 수의 3</u>
<u>배보다 6만큼 작으므로</u>
　　　$x+12$ （위 밑줄）　$3x$

$x+12=3x-6$
$-2x=-18$　　$\therefore x=9$

06 $x+(x+1)=27$에서 $2x+1=27$
$2x=26$　　$\therefore x=13$

08 <u>x의 2배보다 3만큼 작은 수는</u> <u>x보다 5만큼 큰 수이다.</u>
　　$2x-3$　　　　　　　　$x+5$

$\Rightarrow 2x-3=x+5$
$2x-x=5+3$　　$\therefore x=8$

09 둘레의 길이가 26 cm인 직사각형의 가로의 길이는
x cm, 세로의 길이는 7 cm이다.
\Rightarrow (직사각형의 둘레의 길이)
$=2\times\{($가로의 길이$)+($세로의 길이$)\}$
이므로 $2(x+7)=26$
$2x+14=26$　　$\therefore x=6$

10 동생의 나이는 x살이고 형은 동생보다 4살이 많으며
형제의 나이의 합은 26살이다.
　　　　　　　　　　　　형의 나이는 $(x+4)$살
$\Rightarrow x+(x+4)=26$
$2x+4=26,\ 2x=22$
$\therefore x=11$

11 과자 50개를 <u>x명에게</u> <u>4개씩</u> 나누어 주었더니 2개가
남았다.　　나누어 준 과자의 개수는 $4x$개
$\Rightarrow 4x+2=50$
$4x=48$　　$\therefore x=12$

12 (정가)=(원가)+(이익)이므로
(정가)$=x+\dfrac{20}{100}x=x+0.2x=1.2x$(원)

13 (판매 가격)=(정가)-(할인 금액)이므로
(판매 가격)$=x-\dfrac{30}{100}x=x-0.3x=0.7x$(원)

14 (거리)=(속력)\times(시간)이므로
(거리)$=50\times x=50x$(km)

15 (시간)$=\dfrac{(거리)}{(속력)}$이므로
(시간)$=\dfrac{x}{20}$(시간)

01 ⑤　02 ④　03 ⑤　04 ③　05 ③　06 14살

01 연속하는 세 자연수를 x, $x+1$, $x+2$라 하면
$x+(x+1)+(x+2)=54$
$3x+3=54,\ 3x=51$　　$\therefore x=17$
따라서 가장 큰 자연수는 $17+2=19$

02 🔼 해설 꼭 보기

연속하는 세 짝수를 x, $x+1$, $x+2$로 놓으면 안 된
다. 연속하는 세 짝수는 2씩 차이가 나기 때문이다. 연
속하는 세 자연수를 x, $x+1$, $x+2$로 놓는 것과 혼동
하지 않도록 하자.

연속하는 세 짝수를 $x-2$, x, $x+2$라 하면
$(x-2)+x+(x+2)=102$
$3x=102$　　$\therefore x=34$
따라서 가장 큰 짝수는 $34+2=36$

03 A의 홈런 개수가 B의 홈런 개수의 3배이므로 B의 홈
런 개수를 x개라 하면 A의 홈런 개수는 $3x$개이다.
$3x+x=20,\ 4x=20$　　$\therefore x=5$
따라서 A의 홈런 개수는 $3\times5=15$(개)

04 막대 사탕의 개수와 젤리의 개수의 합이 20이므로 막
대 사탕을 x개 샀다고 하면 젤리는 $(20-x)$개를 산
것이므로
$200x+300(20-x)=4500$
양변을 100으로 나누어 식을 간단히 하면
$2x+3(20-x)=45$
$2x+60-3x=45,\ -x=-15$
$\therefore x=15$
따라서 구입한 막대 사탕의 개수는 15개이다.

05 🔼 해설 꼭 보기

x년 후에 아버지 나이가 아들의 나이의 2배가 된다고
하면 x년 후의 아버지의 나이는 $(46+x)$살, 아들의
나이는 $(14+x)$살이므로
$46+x=2(14+x)$

$46+x=28+2x$ $\therefore x=18$

따라서 18년 후이다.

06 형의 나이를 x살이라 하면 동생의 나이는 $\dfrac{\text{형의 나이의}}{3x}$

3배에서 31살을 뺀 것과 같으므로 동생의 나이는 $(3x-31)$살이다.

형과 동생의 나이의 합은 25살이므로

$x+(3x-31)=25$

$4x=56$ $\therefore x=14$

따라서 형의 나이는 14살이다.

3단계 | 일차방정식의 활용 (2) 187쪽

01 $1.4x$원 **02** $0.3x$원 **03** $0.85x$원 **04** $(1.2x-500)$원

05 ② **06** $\dfrac{x}{60}, \dfrac{x}{40}$ **07** $\dfrac{x}{60}+\dfrac{x}{40}=2$ **08** 48 km **09** ④

01 (정가)=(원가)+(이익)이므로

$(\text{정가})=x+\dfrac{40}{100}x=x+0.4x=1.4x\text{(원)}$

02 (할인 금액)=(정가)×(할인율)이므로

$(\text{할인 금액})=x\times\dfrac{30}{100}=0.3x\text{(원)}$

03 정가 x원의 15 % 할인 금액은 $x\times\dfrac{15}{100}=0.15x\text{(원)}$

(판매 가격)=(정가)-(할인 금액)이므로

$(\text{판매 가격})=x-0.15x=0.85x\text{(원)}$

04 (정가)=(원가)+(이익)이므로 원가 x원에 20 % 이익을 붙인 정가는

$x\underset{\underset{\text{이익은 +, 할인은 -}}{\uparrow}}{+}\dfrac{20}{100}x=x+0.2x=1.2x\text{(원)}$

따라서 정가 $1.2x$원에서 500원을 할인한 판매 가격은 $(1.2x-500)$원이다.

05 ⬆ 해설 꼭 보기

어떤 상품의 원가를 x원이라 하면 원가에 10 %의 이익을 붙인 정가는

$x+\dfrac{10}{100}x=1.1x\text{(원)}$

(판매 가격)=(정가)-(할인 금액)이므로

(판매 가격)=$1.1x-900$(원)

이익은 판매 가격에서 원가를 빼면 되고 1개를 팔 때마다 500원의 이익을 얻었으므로

$\underset{\underset{\text{판매 가격}}{}}{(1.1x-900)}-\underset{\underset{\text{원가}}{}}{x}=\underset{\underset{\text{이익}}{}}{500}$

$0.1x-900=500$

$0.1x=1400$

$\therefore x=14000$

따라서 이 상품의 원가는 14000원이다.

08 $\dfrac{x}{60}+\dfrac{x}{40}=2$의 양변에 120을 곱하면

$2x+3x=240$

$5x=240$ $\therefore x=48$

따라서 두 지점 사이의 거리는 48 km이다.

09

집 --------- x km 거리 --------- 할머니 댁
갈 때 시속 90 km
올 때 시속 60 km

집과 할머니 댁 사이의 거리를 x km라 하면

시속 90 km로 갈 때 걸린 시간은 $\dfrac{x}{90}$시간

시속 60 km로 올 때 걸린 시간은 $\dfrac{x}{60}$시간

왕복하는 데 총 1시간이 걸렸으므로

$\dfrac{x}{90}+\dfrac{x}{60}=1$

양변에 180을 곱하면

$2x+3x=180,\ 5x=180$

$\therefore x=36$

따라서 집과 할머니 댁 사이의 거리는 36 km이다.

또 풀기 188~189쪽

01 ㉠, ㉡, ㉢ **02** ④ **03** 10 **04** 5 km

친구의 **구멍 문제** A 해설 참조 B 15살

01 ㉠ $2x-1=x-3$, $x+2=0$: 일차방정식

㉡ $x=0$: 일차방정식

㉢ $3+x=x^2-4$, $-x^2+x+7=0$: 일차방정식이 아니다.

ⓔ $5=2+3$: 일차방정식이 아니다.

ⓜ $x^2-5x=x(x+2)-3$, $x^2-5x=x^2+2x-3$

　　$-7x+3=0$: 일차방정식

ⓗ $x^2-2=x^2+1$, $-3=0$: 일차방정식이 아니다.

02 ① $2x+1=7$, $2x=6$ 　∴ $x=3$

② $-x+6=-3(x-4)$, $-x+6=-3x+12$

　$2x=6$ 　∴ $x=3$

③ $-4x=-8x+12$, $4x=12$ 　∴ $x=3$

④ $3x-13=5x-7$, $-2x=6$ 　∴ $x=-3$

⑤ $4(3-x)=2(x-3)$, $12-4x=2x-6$

　　$-6x=-18$ 　∴ $x=3$

따라서 해가 나머지 넷과 다른 일차방정식은 ④이다.

03 $2(7-3x)=a$에서

$14-6x=a$, $-6x=a-14$

$x=\dfrac{14-a}{6}$

이때 $\dfrac{14-a}{6}$가 자연수가 되려면 a가 자연수이므로

$14-a$는 14보다 작은 6의 배수이어야 한다.

┗→ $14-a=18$인 경우에는 $a=-4$이므로 a가 자연수가 아니다.

$14-a=6$인 경우 $a=8$

$14-a=12$인 경우 $a=2$

따라서 구하는 자연수 a의 값의 합은 $8+2=10$이다.

04 주원이네 집에서 학교까지의 거리를 x km라 하면

시속 10 km로 자전거를 타고 가는 데 걸린 시간은

$\dfrac{x}{10}$시간

시속 5 km로 뛰어오는 데 걸린 시간은 $\dfrac{x}{5}$시간

집과 학교를 왕복하는 데 1시간 30분, 즉 1.5시간이 걸

렸으므로 $\dfrac{x}{10}+\dfrac{x}{5}=1.5$

양변에 10을 곱하면

$x+2x=15$, $3x=15$ 　∴ $x=5$

따라서 주원이네 집에서 학교까지의 거리는 5 km이다.

친구의 **구멍 문제**

A ⓒ, ⓔ x의 계수 3을 이항하면 나누기 -3이 됩니다.

⇨ x의 계수 3으로 양변을 나누면

$x=\dfrac{9}{2}\div3$, $x=\dfrac{9}{2}\times\dfrac{1}{3}=\dfrac{3}{2}$

친구가 **틀린 이유는** 이항은 등호를 기준으로 좌변에서 우변으로, 우변에서 좌변으로 항을 옮기는 것으로 항을 옮길 때 부호가 바뀌게 된다. 많은 친구들이 곱하거나 나누는 과정에서도 부호가 바뀐다고 착각하여 실수를 한다. 나누거나 곱할 때에는 부호와는 상관없다는 것을 꼭 기억하자.

B 현재 아들의 나이를 x살이라 하면

아버지의 나이는 $(57-x)$살이다.

12년 후의 아들의 나이는 $(12+x)$살,

아버지의 나이는 $57-x+12=69-x$(살)이므로

$69-x=2(12+x)$, $69-x=24+2x$

$-3x=-45$ 　∴ $x=15$

따라서 현재 아들의 나이는 15살이다.

친구가 **틀린 이유는** 12년 후의 아버지의 나이를 구하지 않고 현재의 아버지 나이를 식에 넣어 풀었다. 문장으로 주어진 문제의 경우에는 구하려는 것을 x로 놓고 주어진 조건 상황을 x에 대한 식으로 모두 나타내어 식을 세워야 한다.

27 순서쌍과 좌표

192~193쪽

2단계

01

02

03

04 A$(1, 3)$, B$(-2, 3)$, C$(-2, -3)$

05 A$(2, -1)$, B$(-2, 2)$, C$(3, 1)$

06 A$(-1, 4)$, B$(-3, -2)$, C$(2, -3)$

07 P$(-2, -5)$ 　08 P$\left(-\dfrac{1}{2}, \dfrac{1}{2}\right)$ 　09 P$(2, 0)$

10 P$(0, 4)$ 　11 O$(0, 0)$

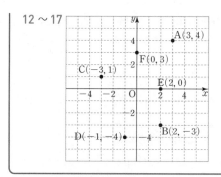

12～17

194～195쪽

2단계

01 풀이 참조, 2 02 풀이 참조, 1 03 풀이 참조, 4
04 풀이 참조, 3 05 × 06 ○ 07 × 08 ×
09 제4사분면 10 −, −, 제3사분면
11 −, +, 제2사분면 12 −, −, 제3사분면
13 −1, −1 14 −3, 2 15 2, −5 16 −2, 1

[01~04] $A(-3, 1), B(1, 2), C(2, -3), D(-2, -1)$
을 좌표평면 위에 나타내면 다음과 같다.

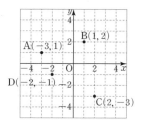

09 $a>0, b<0$이므로
$(a, b) \Rightarrow (+, -)$: 제4사분면

10 $-a<0, b<0$이므로
$(-a, b) \Rightarrow (-, -)$: 제3사분면

11 $-a<0, -b>0$이므로
$(-a, -b) \Rightarrow (-, +)$: 제2사분면

12 $ab<0, \dfrac{a}{b}<0$이므로
$\left(ab, \dfrac{a}{b}\right) \Rightarrow (-, -)$: 제3사분면

3단계 | 좌표

196쪽

01 $a=-3, b=2$ 02 $a=21, b=5$ 03 $a=3, b=2$
04 ④ 05 ③ 06 $A(-5, 6)$ 07 $B(-2, 0)$

08 $C(0, 7)$ 09 $\dfrac{1}{4}$ 10 $\dfrac{13}{2}$

- -

01 두 수나 문자의 순서를 정하여 짝지어 나타낸 것이 순
서쌍이다.
순서쌍 $(2a, 4), (-6, 2b)$가 서로 같으므로
↳ x좌표끼리, y좌표끼리 같다.
$2a=-6, 4=2b$
$\therefore a=-3, b=2$

02 순서쌍 $\left(\dfrac{1}{3}a, 2b\right), (7, 10)$이 서로 같으므로
$\dfrac{1}{3}a=7, 2b=10$
$\therefore a=21, b=5$

03 순서쌍 $(8, 3b-1), (3a-1, 5)$가 서로 같으므로
$8=3a-1, \quad 3b-1=5$
$3a=9, \quad 3b=6$
$\therefore a=3, b=2$

04 ④ 점 D의 좌표는 $(2, -4)$이다.

05 y축 위에 있는 점은 x좌표가 0이다.
따라서 y축 위에 있고 y좌표가 −4인 점의 좌표는
③ $(0, -4)$이다.

09 (↑ 해설 꼭 보기)

점 $A(a, -3a+1)$은 x축 위의 점이므로 y좌표가 0
이다. 즉, $-3a+1=0$ $\therefore a=\dfrac{1}{3}$
점 $B(-4b+3, b+1)$은 y축 위의 점이므로 x좌표가
0이다. 즉, $-4b+3=0$ $\therefore b=\dfrac{3}{4}$
$\therefore ab=\dfrac{1}{3}\times\dfrac{3}{4}=\dfrac{1}{4}$

10 점 $A\left(a-1, \dfrac{2}{3}a-5\right)$는 x축 위의 점이므로 y좌표가
0이다.
즉, $\dfrac{2}{3}a-5=0$ $\therefore a=\dfrac{15}{2}$
점 $B\left(-b-1, \dfrac{1}{2}b-1\right)$은 y축 위의 점이므로 x좌표
가 0이다.
즉, $-b-1=0$ $\therefore b=-1$
$\therefore a+b=\dfrac{15}{2}+(-1)=\dfrac{13}{2}$

01 ②, ③ 02 $\dfrac{35}{2}$ 03 12 04 ③, ④ 05 ④ 06 -3

07 $\dfrac{7}{3}$

- -

02 세 점 A$(4, 3)$, B$(-3, -2)$, C$(4, -2)$를 좌표평면 위에 나타내면 다음과 같다.

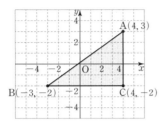

따라서 세 점 A, B, C를 꼭짓점으로 하는 삼각형의 넓이는

$\dfrac{1}{2} \times$ (선분 BC의 길이) \times (선분 AC의 길이)

<u>모눈의 칸 수를 세어 보면 길이를 구할 수 있다.</u>

$= \dfrac{1}{2} \times 7 \times 5 = \dfrac{35}{2}$

03 네 점 A$(-3, 2)$, B$(-3, 0)$, C$(3, 0)$, D$(3, 2)$를 좌표평면 위에 나타내면 다음과 같다.

따라서 네 점 A, B, C, D를 꼭짓점으로 하는 사각형의 넓이는

(선분 BC의 길이) \times (선분 CD의 길이)

$= 6 \times 2 = 12$

04 🔼 해설 **꼭** 보기

점 P(a, b)가 제4사분면 위의 점이므로

$a > 0, b < 0$

① $-a < 0, b < 0$이므로

$(-a, b) \Rightarrow (-, -)$: 제3사분면

② $a > 0, -b > 0$이므로

$(a, -b) \Rightarrow (+, +)$: 제1사분면

③ $-a < 0, -b > 0$이므로

$(-a, -b) \Rightarrow (-, +)$: 제2사분면

④ $ab < 0, -ab > 0$이므로

$(ab, -ab) \Rightarrow (-, +)$: 제2사분면

⑤ $-ab > 0, ab < 0$이므로

$(-ab, ab) \Rightarrow (+, -)$: 제4사분면

- -

점 P(x, y)가 위치한 사분면이

제1사분면이면 $x > 0, y > 0 \Rightarrow (+, +)$

제2사분면이면 $x < 0, y > 0 \Rightarrow (-, +)$

제3사분면이면 $x < 0, y < 0 \Rightarrow (-, -)$

제4사분면이면 $x > 0, y < 0 \Rightarrow (+, -)$

05 점 P(a, b)가 제2사분면 위의 점으로

$a < 0, b > 0$이므로

$ab < 0, a - b < 0$

<u>$a < 0, b > 0$이므로 (음수)$-$(양수)는 (음수)$+$(음수)< 0</u>

점 $(ab, a - b) \Rightarrow (-, -)$이므로 제3사분면 위의 점이다.

따라서 점 $(ab, a - b)$와 같은 사분면 위의 점은 ④이다.

06 🔼 해설 **꼭** 보기

(1) 점 (m, n)과 x축에 대하여 대칭인 점은 점 (m, n)과 y좌표의 부호만 반대이다. \Rightarrow 점 $(m, -n)$

(2) 점 (m, n)과 y축에 대하여 대칭인 점은 점 (m, n)과 x좌표의 부호만 반대이다. \Rightarrow 점 $(-m, n)$

(3) 점 (m, n)과 원점에 대하여 대칭인 점은 점 (m, n)과 x좌표와 y좌표의 부호가 모두 반대이다.

\Rightarrow 점 $(-m, -n)$

- -

두 점 $(-2a+5, b-1)$, $(3, 5)$가 x축에 대하여 대칭이므로 y좌표의 부호만 반대이다.

즉, $-2a+5 = 3, b-1 = -5$이므로

$a = 1, b = -4$

$\therefore a + b = 1 + (-4) = -3$

07 두 점 $(-3a-1, -2)$, $\left(-4, \dfrac{b}{2}\right)$가 y축에 대하여 대칭이므로 x좌표의 부호만 반대이다.

즉, $-3a-1 = 4, -2 = \dfrac{b}{2}$이므로

$a = -\dfrac{5}{3}, b = -4$

$\therefore a - b = -\dfrac{5}{3} - (-4) = -\dfrac{5}{3} + 4 = \dfrac{7}{3}$

198~199쪽

2단계

01

02

03

04 ○ 05 × 06 ○ 07 × 08 × 09 ○

10 ○ 11 × 12 ㉡ 13 ㉢ 14 ㉠

04

→ 집에서 움직이지 않고 머문 시간을 나타낸다.

y(거리)

x(시간)

친구 집에 가서 게임을 하거나 다른 일을 하면서 집에 머문 시간을 나타낸 것이다.

05 친구 집에 머문 시간에 해당하는 시간, 즉 가로축에 수평한 부분의 길이가 친구 집에 가는 시간의 길이보다 더 길기 때문에 친구 집에 머문 시간이 더 길다.

07

y(기온)

→ 기온이 내려갈 때는 오를 때보다 완만하게 내려간다.

오전 오후 x(시간)

오전에 기온이 급격히 오르다가 오후에는 기온이 완만하게 내려간다.

[08~11]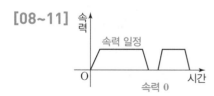

속력

속력 일정

O 속력 0 시간

08 출발 후 속력이 증가했다가 일정하게 유지하다가 다시 감소했다가 멈춘 적도 있다.

09 속력이 0인 순간에 자동차가 멈추었다.

11 그래프에 나타난 속력은 증가 → 일정 → 감소 → 멈춤 (속력=0) → 증가 → 일정 → 멈춤을 나타낸다.

12 물병의 아랫부분의 지름이 윗부분보다 작으므로, 그래프는 물의 높이가 완만하게 증가하는 ㉡이다.

13 12번 물병 모양은 서서히 지름이 넓어지지만 13번 물병은 윗부분의 지름이 아랫부분의 지름보다 약 2배 정도 갑자기 커지므로 그래프의 모양이 꺾인 ㉢이다.

14 물병이 원기둥 모양이므로 그래프는 물의 높이가 일정하게 증가하는 ㉠이다.

3단계 | 그래프 해석하기 (1)
200쪽

01 변수 02 그래프 03 ㉠ 04 ㉢ 05 ㉡ 06 ㉣

07 ⑤ 08 ①, ④

07 빈 용기의 모양을 보면 아랫부분의 지름의 크기 때문에 물의 높이가 서서히 증가하다가 가운데 부분의 지름은 작아서 물의 높이가 급격히 증가하고 맨 윗부분은 맨 아랫부분과 같은 정도로 시간에 따라 물의 높이가 증가한다. 따라서 시간 x초와 물의 높이 y cm 사이의 관계를 나타내는 그래프는 ⑤이다.

08 ② 그래프에서 A칸이 가장 낮은 높이에서 가장 높은 높이로 회전하는 데 걸리는 시간은 10분이다.
③ 출발할 때를 포함하여 1시간 동안 출발 위치에는 4번 있었다.
⑤ 대관람차는 60분 동안 3번 회전한다.

3단계 | 그래프 해석하기 (2)
201쪽

01 30분 후 02 35분 03 거북 04 20분 05 ④

06 ⑤

01 그래프에서 토끼와 거북이는 출발 후 30분 후에 만났고 토끼가 쉬는 동안 그 이후부터는 거북이가 토끼를 앞질러갔다.

02 토끼가 이동하지 않은 시간만큼이 쉬는 시간이므로
$45-10=35$(분)

03 거북이가 결승점에 도착한 때는 출발한 지 60분 후이며, 토끼는 출발한 지 60분 후에도 결승점에 도착하지 못했다.

04 중간에 휴식한 시간은 그래프에서 거리가 변하지 않고 일정한 때이므로, 총 휴식 시간은 $10+10=20$(분)이다.

05 그래프에서 처음과 나중에 물의 높이가 급격히 증가하고 중간에는 완만하게 증가하고 있다. 따라서 용기의 모양이 윗부분과 아랫부분의 지름이 중간 부분의 지름보다 작아야 하므로 그래프에 알맞은 용기는 ④이다.

06 ⑤ 도서관에서 보낸 시간은 그래프에서 거리가 일정하게 유지되는 시간이므로 $160-10=150$(분)이다.
　└→ 움직이지 않고 머문 시간

또 풀기
202~203쪽

01 $\dfrac{1}{2}$　　02 -3　　03 (1) ㉣ (2) ㉠ (3) ㉢ (4) ㉡　　04 20분

친구의 **구멍 문제**　A ㉠　　B 민지

01 점 $A(-2a, 3a-1)$이 x축 위의 점이므로
y좌표가 0이다. 즉, $3a-1=0$ ∴ $a=\dfrac{1}{3}$
점 $B(2b-3, -b+1)$이 y축 위의 점이므로
x좌표가 0이다. 즉, $2b-3=0$ ∴ $b=\dfrac{3}{2}$
∴ $ab=\dfrac{1}{3}\times\dfrac{3}{2}=\dfrac{1}{2}$

02 두 점 $(-3a-1, -2)$, $\left(-4, \dfrac{b}{2}\right)$가 x축에 대하여 대칭이므로 x좌표끼리는 같고 y좌표의 부호만 반대이다.
즉, $-3a-1=-4$, $\dfrac{b}{2}=2$이므로
$a=1$, $b=4$
∴ $a-b=1-4=-3$

03 (1) 그래프는 물의 높이가 일정하게 증가하기 때문에 ㉣번 형태의 원기둥 용기이다.

(2) 그래프는 물의 높이가 완만하게 증가하기 때문에 윗부분의 지름이 아랫부분보다 큰 용기 ㉠이다.

(3) 그래프는 처음과 나중에 물의 높이가 완만히 증가하고 중간에는 급격하게 증가하고 있기 때문에 용기의 모양이 윗부분과 아랫부분의 지름이 중간 부분보다 큰 용기 ㉢이다.

(4) 그래프는 처음에는 물의 높이가 급격히 증가하다가 나중에 완만하게 증가하기 때문에 용기의 모양이 아랫부분의 지름이 윗부분보다 작은 용기 ㉡이다.

04 대관람차가 1회전을 하는 것은 A칸이 출발 전 높이로 다시 올 때이므로 걸린 시간은 20분이다.

친구의 **구멍 문제**

A ㉠ 점 $(-1, 0)$은 y의 좌표가 0이므로 x축 위의 점이다.
　㉡ 두 점의 좌표가 같은 점이 되려면 x좌표끼리, y좌표끼리 같아야 한다. 그런데 $-2\neq3$, $3\neq-2$이므로 주어진 두 점은 같은 점이 아니다.
　㉢ 점 $(-1, 2)$는 제2사분면 위의 점이고, 점 $(-2, -3)$은 제3사분면 위의 점이다.
따라서 옳은 설명은 ㉠이다.

친구가 틀린 이유는　x축 위의 점의 좌표를 x좌표가 0인 것으로 착각하였다. 또 순서쌍에서 같은 숫자가 있다고 해서 두 점의 좌표가 같은 것으로 생각하였다. 같은 숫자가 있다고 해서 같은 점이 아니라 x좌표끼리, y좌표끼리 서로 각각 같아야 한다는 것을 기억하자.

B

중간에 속력이 0이 되는 경우가 차가 멈추어 있을 때이므로 민지의 설명이 틀렸다.

친구가 틀린 이유는　그래프에서 속력이 0인 부분이 자동차가 움직이지 않았다는 것을 해석하지 못하고 증가, 감소 그래프의 모양만 보았다. 그래프에서 꺾인 부분은 변화가 있는 지점이므로 주의깊게 보자.

29 정비례와 그래프

204~205쪽

2단계

01
x	1	2	3	4	5	⋯
y	2	4	6	8	10	⋯

02
x	1	2	3	4	5	⋯
y	-2	-4	-6	-8	-10	⋯

03
x	1	2	3	4	5	⋯
y	$\frac{1}{2}$	1	$\frac{3}{2}$	2	$\frac{5}{2}$	⋯

04
x	1	2	3	4	5	⋯
y	5	10	15	20	25	⋯

05 $y=5x$　**06** $y=-3x$　**07** $y=\frac{2}{3}x$　**08** ○

09 ○　**10** ×　**11** ○　**12** ○　**13** $y=3x$

14 $y=4x$　**15** $y=-2x$　**16** $y=-\frac{3}{2}x$

12 $\frac{y}{x}=10$에서 $y=10x$이므로 y가 x에 정비례한다.

13 $y=ax$에 $x=2$, $y=6$을 대입하면
$6=a\times2$에서 $a=3$
$\therefore y=3x$

14 $y=ax$에 $x=3$, $y=12$를 대입하면
$12=a\times3$에서 $a=4$
$\therefore y=4x$

15 $y=ax$에 $x=5$, $y=-10$을 대입하면
$-10=a\times5$에서 $a=-2$
$\therefore y=-2x$

16 $y=ax$에 $x=-2$, $y=3$을 대입하면
$3=a\times(-2)$에서 $a=-\frac{3}{2}$
$\therefore y=-\frac{3}{2}x$

206~207쪽

2단계

01 0, 3, 풀이 참조　**02** 0, -2, 풀이 참조
03~05 풀이 참조　**06** 제1사분면, 제3사분면
07 제2사분면, 제4사분면　**08** 제1사분면, 제3사분면
09 제1사분면, 제3사분면　**10** 제2사분면, 제4사분면
11 ○　**12** ○　**13** ×　**14** ×　**15** ○

01 　**02**

03 　**04**

05

11 $y=-2x$에 $x=2$, $y=-4$를 대입하면
$-4=-2\times2$로 등식이 성립하므로
점 $(2, -4)$는 $y=-2x$의 그래프 위의 점이다.

12 $y=-2x$에 $x=-5$, $y=10$을 대입하면
$10=-2\times(-5)$로 등식이 성립하므로
점 $(-5, 10)$은 $y=-2x$의 그래프 위의 점이다.

13 $y=-2x$에 $x=-\frac{1}{2}$, $y=-1$을 대입하면
$-1\neq-2\times\left(-\frac{1}{2}\right)=1$로 등식이 성립하지 않으므로
점 $\left(-\frac{1}{2}, -1\right)$은 $y=-2x$의 그래프 위의 점이 아니다.

14 $y=-2x$에 $x=0$, $y=-2$를 대입하면
$-2\neq-2\times0=0$으로 등식이 성립하지 않으므로
점 $(0,\ -2)$는 $y=-2x$의 그래프 위의 점이 아니다.

15 $y=-2x$에 $x=\dfrac{3}{2}$, $y=-3$을 대입하면
$-3=-2\times\dfrac{3}{2}$으로 등식이 성립하므로
점 $\left(\dfrac{3}{2},\ -3\right)$은 $y=-2x$의 그래프 위의 점이다.

3단계 | 정비례 관계와 성질 208쪽

01 ○ **02** ○ **03** × **04** × **05** ①, ③ **06** ③
07 ④ **08** ㉠, ㉢, ㉣

...

01 (거리)=(속력)×(시간)이므로 $y=70x$
⇨ y가 x에 정비례한다.

02 $y=800x$ ⇨ y가 x에 정비례한다.

03 $xy=20$ ⇨ y가 x에 정비례하지 않는다.

04 $y=500x+300$ ⇨ y가 x에 정비례하지 않는다.

05 y가 x에 정비례하는 것은
① $y=1.5x$, ③ $\dfrac{y}{x}=3$, 즉 $y=3x$이다.

06 y가 x에 정비례하므로 정비례 관계식
$y=ax$에 $x=2$, $y=3$을 대입하면
$3=a\times2$ ∴ $a=\dfrac{3}{2}$
따라서 x와 y 사이의 관계식은 $y=\dfrac{3}{2}x$

07 y가 x에 정비례하므로 정비례 관계식 $y=ax$에 $x=8$,
$y=4$를 대입하면
$4=a\times8$ ∴ $a=\dfrac{1}{2}$
따라서 x와 y 사이의 관계식은 $y=\dfrac{1}{2}x$

08 ⬆ 해설 **꼭** 보기

> x의 값이 2배, 3배, 4배, …로 변함에 따라 y의 값도
> 2배, 3배, 4배, …로 변하는 관계식은 정비례 관계식
> $y=ax(a\neq0)$ 꼴이다.

㉠ $y=\dfrac{2}{3}x$ ㉢ $\dfrac{y}{x}=5$, 즉 $y=5x$ ㉣ $y=-1.5x$는
정비례 관계식이다.

3단계 | 정비례 관계 $y=ax(a\neq0)$의 그래프 209쪽

01 ② **02** ①, ⑤ **03** ③, ④ **04** $\dfrac{3}{2}$ **05** 2 **06** ⑤
07 6

...

01 주어진 그래프가 원점과 점 $(4,\ 1)$을 지나므로 $y=ax$
에 $x=4$, $y=1$을 대입하면
$1=a\times4$ ∴ $a=\dfrac{1}{4}$
따라서 x와 y 사이의 관계식은 $y=\dfrac{1}{4}x$이다.
② $y=\dfrac{1}{4}x$에 $x=-6$, $y=-4$를 대입하면
$-4\neq\dfrac{1}{4}\times(-6)$이므로
점 $(-6,\ -4)$는 주어진 그래프 위의 점이 아니다.

02 각 점의 좌표를 $y=-\dfrac{x}{2}$에 대입하였을 때 식이 성립
하는 것을 찾는다.
① $\left(-1,\ \dfrac{1}{2}\right)$, ⑤ $(0,\ 0)$은 $y=-\dfrac{x}{2}$를 만족시킨다.

03 ③ $a<0$일 때 x의 값이 증가하면 y의 값은 감소한다.
④ a의 절댓값이 클수록 y축에 가깝다.

04 ⬆ 해설 **꼭** 보기

> $y=ax$의 그래프가 점 $(-4,\ -2)$를 지나므로
> $-2=a\times(-4)$ ∴ $a=\dfrac{1}{2}$
> $a=\dfrac{1}{2}$을 대입한 식 $y=\dfrac{1}{2}x$의 그래프가 점 $(3,\ b)$를
> 지나므로
> $b=\dfrac{1}{2}\times3=\dfrac{3}{2}$

05 $y=ax$의 그래프가 점 $(3,\ -2)$를 지나므로
$-2=a\times3$ ∴ $a=-\dfrac{2}{3}$
$a=-\dfrac{2}{3}$를 대입한 식 $y=-\dfrac{2}{3}x$의 그래프가
점 $(-4,\ b)$를 지나므로

$$b=\left(-\frac{2}{3}\right)\times(-4)=\frac{8}{3}$$
$$\therefore a+b=-\frac{2}{3}+\frac{8}{3}=2$$

06 $y=ax(a\neq0)$의 그래프는 a의 절댓값이 작을수록 x축에 가깝다. 따라서 x축에 가장 가까운 그래프는 ⑤ $y=\frac{1}{2}x$의 그래프이다.

07 $y=ax$의 그래프가 점 $(2,\,-6)$을 지나므로
$$-6=a\times2 \quad\therefore a=-3$$
$a=-3$을 대입한 식 $y=-3x$의 그래프가 점 $(3,\,b)$를 지나므로
$$b=(-3)\times3=-9$$
$$\therefore a-b=-3-(-9)=6$$

30 반비례와 그래프

210~211쪽

2단계

01

x	1	2	3	4	\cdots
y	12	6	4	3	\cdots

02

x	1	2	3	4	\cdots
y	36	18	12	9	\cdots

03

x	1	2	3	4	\cdots
y	60	30	20	15	\cdots

04

x	2	4	8	10	\cdots
y	-20	-10	-5	-4	\cdots

05 $y=\frac{48}{x}$ **06** $y=\frac{60}{x}$ **07** ○ **08** × **09** ×

10 ○ **11** × **12** $y=\frac{2}{x}$ **13** $y=\frac{6}{x}$

14 $y=-\frac{1}{x}$ **15** $y=-\frac{1}{x}$

04

x	2	4	8	10	\cdots
y	-20	-10	-5	-4	\cdots

05 가로의 길이가 x cm, 세로의 길이가 y cm인 직사각형의 넓이는 36 cm²이다.
$\Rightarrow xy=36$, 즉 $y=\frac{36}{x}$

06 시속 x km로 60 km의 거리를 가는 데 걸리는 시간은 y시간이다.
\Rightarrow (시간)$=\dfrac{(거리)}{(속력)}$이므로 $y=\dfrac{60}{x}$

08 $y=-\dfrac{x}{2}$는 $y=-\dfrac{1}{2}\times x$이므로 y가 x에 정비례한다.

09 $y=\dfrac{1}{x}+3$은 정비례 관계식도, 반비례 관계식도 아니다.

10 $xy=9$는 $y=\dfrac{9}{x}$이므로 y가 x에 반비례한다.

11 $\dfrac{y}{x}=10$은 $y=10x$이므로 y가 x에 정비례한다.

12 y가 x에 반비례하므로 반비례 관계식 $xy=a$에 $x=1$, $y=2$를 대입하면 $a=2$
따라서 x와 y 사이의 관계식은 $y=\dfrac{2}{x}$

15 y가 x에 반비례하므로 반비례 관계식 $xy=a$에 $x=-\dfrac{1}{2}$, $y=2$를 대입하면
$-\dfrac{1}{2}\times2=a$이므로 $a=-1$
따라서 x와 y 사이의 관계식은
$$y=\dfrac{1}{x}\times(-1)=-\dfrac{1}{x}$$

212~213쪽

2단계

01

x	-4	-2	-1	1	2	4
y	-2	-4	-8	8	4	2

02

03

x	-4	-2	-1	1	2	4
y	-1	-2	-4	4	2	1

04

x	-3	-2	-1	1	2	3
y	2	3	6	-6	-3	-2

05 제1사분면, 제3사분면 **06** 제2사분면, 제4사분면
07 제1사분면, 제3사분면 **08** 제2사분면, 제4사분면
09 ○ **10** × **11** × **12** ○

09 $y=-\dfrac{2}{x}$에 $x=2$, $y=-1$을 대입하면

$-1=-\dfrac{2}{2}$로 등식이 성립하므로

점 $(2, -1)$은 $y=-\dfrac{2}{x}$의 그래프 위의 점이다.

10 $y=-\dfrac{2}{x}$에 $x=-5$, $y=10$을 대입하면

$10\neq-\dfrac{2}{-5}=\dfrac{2}{5}$로 등식이 성립하지 않으므로

점 $(-5, 10)$은 $y=-\dfrac{2}{x}$의 그래프 위의 점이 아니다.

11 $y=-\dfrac{2}{x}$에 $x=0$, $y=-2$를 대입하면 분모에 0이 오게 된다.

0으로 나누는 것은 생각할 수도 없으므로 점 $(0, -2)$는 $y=-\dfrac{2}{x}$의 그래프 위의 점이 아니다.

12 $y=-\dfrac{2}{x}=(-2)\times\dfrac{1}{x}=(-2)\div x$이므로

$x=\dfrac{2}{3}$, $y=-3$을 대입하면

$-3=(-2)\div\dfrac{2}{3}=(-2)\times\dfrac{3}{2}=-3$

으로 등식이 성립하므로 점 $\left(\dfrac{2}{3}, -3\right)$은 $y=-\dfrac{2}{x}$의 그래프 위의 점이다.

3단계 | 반비례 관계와 그래프 214쪽

01 ㉢ **02** ㉣ **03** ㉡ **04** ㉠ **05** ③, ④ **06** $y=-\dfrac{9}{x}$
07 80 **08** 6 **09** -8

01 $y=\dfrac{3}{x}$의 그래프는 반비례 관계의 그래프로 제1사분면, 제3사분면에 그려지므로 ㉢이다.

02 $y=-3x$의 그래프는 정비례 관계의 그래프로 제2사분면, 제4사분면에 그려지므로 ㉣이다.

03 $y=-\dfrac{2}{x}$의 그래프는 반비례 관계의 그래프로 제2사분면, 제4사분면에 그려지므로 ㉡이다.

04 $y=\dfrac{x}{2}$의 그래프는 정비례 관계의 그래프로 제1사분면, 제3사분면에 그려지므로 ㉠이다.

05 ① $y=\dfrac{x}{2}=\dfrac{1}{2}\times x$이므로 y가 x에 정비례한다.

② $y=\dfrac{1}{x}+1$은 정비례 관계식도, 반비례 관계식도 아니다.

④ $xy=1$은 $y=\dfrac{1}{x}$이므로 y가 x에 반비례한다.

⑤ $\dfrac{y}{x}=7$은 $y=7x$이므로 y가 x에 정비례한다.

06 🔼 해설 꼭 보기

반비례 관계식 $y=\dfrac{a}{x}$에서 $xy=a$이므로 x의 값과 y의 값을 곱하면 상수 a의 값을 구할 수 있다.

y가 x에 반비례하고 $x=3$일 때, $y=-3$이므로 $xy=a$에 대입하면 $3\times(-3)=-9=a$

따라서 x와 y 사이의 관계식은 $y=-\dfrac{9}{x}$

07 y가 x에 반비례하고 $x=10$일 때, $y=2$이므로

$xy=a$에 대입하면 $10\times2=20=a$

따라서 x와 y 사이의 관계식은 $y=\dfrac{20}{x}$

$y=\dfrac{20}{x}=20\div x$이므로 $x=\dfrac{1}{4}$을 대입하면

$y=20\div\dfrac{1}{4}=20\times4=80$

08 y가 x에 반비례하므로 $xy=12$이고 주어진 표는 다음과 같다.

x	1	2	**3**	4	...
y	12	6	4	**3**	...

따라서 $A=3$, $B=3$이므로 $A+B=6$

09 y가 x에 반비례하므로 $xy=-24$이고 주어진 표는 다음과 같다.

x	-12	-6	-4	-3	...
y	2	**4**	6	8	...

따라서 $A=-4$, $B=4$이므로

$A-B=-4-4=-8$

3단계 | 반비례 관계 $y=\dfrac{a}{x}(a\neq0)$의 그래프 215쪽

01 ⑤ 03 ③, ⑤ 03 원점에서 가장 가까운 것: ㉠, 원점에서 가장 멀리 떨어진 것: ㉣ 04 -18 05 8 06 $\dfrac{9}{2}$

01 각 점의 좌표를 $y=-\dfrac{8}{x}$에 대입하여 등식이 성립하지 않는 점은 $x=8$, $y=1$일 때 $1\neq-\dfrac{8}{8}$이므로 ⑤이다.

02 ③ a의 절댓값이 클수록 원점에서 멀어진다.
⑤ 원점을 지나지 않는다.

03 보기에 주어진 반비례 관계식을 그래프로 나타내면 다음과 같다.

$y=\dfrac{a}{x}(a\neq0)$의 그래프는 a의 절댓값이 클수록 원점에서 멀어지므로 원점에서 가장 가까운 그래프는

㉠ $y=\dfrac{1}{x}$, 원점에서 가장 멀리 떨어진 그래프는

㉣ $y=\dfrac{5}{x}$이다.

04 $y=\dfrac{a}{x}(a\neq0)$의 그래프가 점 $(-6,\ 3)$을 지나므로

$x=-6$, $y=3$을 대입하면

$3=\dfrac{a}{-6}$ ∴ $a=-18$

05 🔼 해설 꼭 보기

$y=\dfrac{a}{x}(a\neq0)$의 그래프가 점 $(-6,\ -2)$를 지나므로

$x=-6$, $y=-2$를 대입하면

$-2=\dfrac{a}{-6}$ ∴ $a=12$

$a=12$를 대입한 식 $y=\dfrac{12}{x}$의 그래프가 점 $(3,\ b)$를 지나므로 $x=3$, $y=b$를 대입하면

$b=\dfrac{12}{3}=4$

∴ $a-b=12-4=8$

06 $y=\dfrac{a}{x}(a\neq0)$의 그래프가 점 $(-2,\ -3)$을 지나므로

$-3=\dfrac{a}{-2}$ ∴ $a=6$

$a=6$을 대입한 식 $y=\dfrac{6}{x}$의 그래프가 점 $(-4,\ b)$를 지나므로

$b=\dfrac{6}{-4}=-\dfrac{3}{2}$

∴ $a+b=6+\left(-\dfrac{3}{2}\right)=\dfrac{9}{2}$

216~217쪽

01 (1) $y=60x$ (2) $y=900x$ (3) $y=3x$ 02 ③, ⑤

03 ㉠, ㉣ 04 -4

친구의 **구멍 문제** A ④ B 12

··

01 (1) (거리)=(속력)×(시간)이므로

$$y=60\times x, \ 즉 \ y=60x$$

02 $y=ax(a\neq0)$의 그래프는 원점을 지나는 직선이다.

　① $a>0$일 때 제1사분면과 제3사분면을 지난다.

　② $a<0$일 때 제2사분면과 제4사분면을 지난다.

　④ $a>0$일 때 x값이 증가하면 y의 값도 증가한다.

03 반비례 관계 $y=\dfrac{a}{x}(a\neq0)$의 그래프는 $a<0$일 때 제 2사분면과 제4사분면을 지난다.

따라서 그래프가 제2사분면과 제4분면을 지나는 반비례 관계식은

　㉠ $y=-\dfrac{6}{x}$, ㉣ $xy=-12$, 즉 $y=-\dfrac{12}{x}$이다.

04 $y=-\dfrac{12}{x}$의 그래프가 두 점 $(a, 6)$, $(6, b)$를 지나므로

$$6=-\dfrac{12}{a} \qquad \therefore a=-2$$

$$b=-\dfrac{12}{6}=-2$$

$$\therefore a+b=-2+(-2)=-4$$

친구의 **구멍 문제** ··

A $y=ax(a\neq0)$의 그래프에서 a의 절댓값이 클수록 y축에 가깝다. 보기에서 a의 절댓값이 가장 큰 것은

④ $y=-5x$이다.

친구가 **틀린 이유는** $y=ax$에서 a의 값이 큰 것을 찾았기 때문이다. $y=ax$의 그래프에서 y축에 가까운 직선은 a의 값이 큰 것이 아니라 a의 절댓값이 클수록 가깝다는 것을 기억하자.

B y가 x에 반비례하므로 x의 값이 2배, 3배, 4배, …로 변함에 따라 y의 값은 $\dfrac{1}{2}$배, $\dfrac{1}{3}$배, $\dfrac{1}{4}$배, …로 변한다.

반비례 관계식 $y=\dfrac{a}{x}$에 $x=1$, $y=12$를 대입하면

$$12=\dfrac{a}{1} \qquad \therefore a=12$$

따라서 반비례 관계식은 $y=\dfrac{12}{x}$이다.

$y=\dfrac{12}{x}$에 $x=3$, $y=A$를 대입하면

$$A=\dfrac{12}{3}=4$$

$y=\dfrac{12}{x}$에 $x=4$, $y=B$를 대입하면

$$B=\dfrac{12}{4}=3$$

$$\therefore AB=4\times3=12$$

친구가 **틀린 이유는** 반비례 관계의 뜻은 제대로 알고 있는데 계산 과정에서 12의 $\dfrac{1}{2}$배를 6, 또 6의 $\dfrac{1}{2}$배를 $A=3$, 3의 $\dfrac{1}{3}$배를 $B=1$로 계산하였다. 개념을 이해하고 이해한 것을 바탕으로 계산에 정확하게 적용하는 연습이 필요하다.

매 1, 2, 3 …

나만의 수학 구멍 정리 노트

중학 매3수학의
3가지 공부진리

개념이 하늘에서 뚝 떨어질까? 그럴 리가!
이미 알고 있는 개념으로부터 시작하면 쉽다.

모든 개념을 다 기억해야 할까? 그럴 리가!
중요한 개념만 걸러 공략하면 노력낭비 없이 쉽다.

시간도 없는데 문제만 잔뜩 푼다고? 그럴 리가!
핵심 문제, 구멍문제만 쏙쏙 뽑아 풀면 쉽다.

이제 수학 때문에 더 이상 걱정하지 않아도 된다.
"중학 매3수학"으로 공부하면 수학 쫌 하게 될 것이다.